플랑드르 화가들

플랑드르 화가들

네덜란드 · 벨기에 미술 기행

금경숙 지음

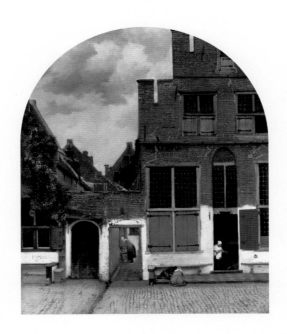

mujintree
뮤진트리

일러두기

- ◉ 네덜란드와 벨기에는 역사적으로 여러 언어권에 걸쳐져 있었으므로 인명이나 지명의 발음이 제각각이다. 이 책에서는 네덜란드어 발음대로 철자를 함께 기재하였고, 일부 명칭은 국내에서 상용되는 발음으로 표기했다.
- ◉ '플랑드르'의 경우 본문에서는 네덜란드어 발음인 '플란데런'으로 표기했지만, 책 제목에서는 일반적으로 더 알려진 '플랑드르'로 표기했다.
- ◉ 도서명은 《 》로, 그림명은 〈 〉로 표기했다.
- ◉ 외래어는 맨 처음 나올 때만 원어를 병기했다.

CONTENTS

플랑드르, 화가들의 도시

어느 하늘 아래 살더라도 자기만의 성소 하나쯤은 필요한 법이지요. 십여 년 전에 시작한 네덜란드 살이 동안, 북해 바다에서 먹구름이 몰려오면 찾아 들어가곤 하는 곳은 미술관입니다. 낮고 어두운 하늘과 거센 비바람을 피해, 산책도 하며 노닐 수 있는 곳이거든요. 그렇게 미술관을 드나들다보니 좋아하는 화가가 생기고 마음 가는 화풍도 생겨났습니다. 그리고, 그 화가들의 이야기가 북해 연안 저지대의 도시 곳곳에 무늬를 이루고 있다는 사실도 발견하게 되었습니다.

제가 즐겨 찾는 암스테르담 운하변 카페 자리는 렘브란트와 사스키아가 신접살림을 차렸던 곳이고, 나란한 호텔은 렘브란트의 그림 〈야경〉속의 자경대원들이 회동하던 건물로, 〈야경〉이 1715년 암스테르담 시청사로 옮겨갈 때까지 걸려있던 곳이라는 식이었습니다. 화가는 미술관 전시실뿐만 아니라, 거리 이름에, 길모퉁이 카페에, 지금은 누군가

살고 있는 살림집에, 교회 묘지에 그 자취를 드리우며 아직도 그 도시에 살아있는 듯했습니다.

어떤 도시는 길섶에 화가의 동상을 소박하게 세웠고, 어떤 도시는 화가의 생가를 박물관으로 정성껏 단장해놓았으며, 어떤 도시는 화가가 화구를 들고 거닐었던 길을 테마 산책로로 조성해 놓았습니다. 미술관에서 본 그림의 배경이 바로 그 자리에 태연하게 있기도 했으니, 옛날 그 사람은 어떤 눈으로 이 배경 앞에 서 있었을까 궁금해지기도 했습니다. 그러다 보니 미술관 밖에서도 화가들의 자취를 따라가는 일은 새로운 재미가 되었고, 여러 해 동안 오붓하게 즐기던 그 여정을 이제 책으로 묶어 내어놓게 되었습니다.

화가들을 찾아가는 길에서는, 화가의 삶 자체에 오래 머물 때도 있었고, 때로는 그 도시의 매력에 더 빠지기도 했습니다. 저도 모르게 그

림 안으로 깊숙이 들어가 버릴 때도 많았지요. 그렇게 플랑드르에서 시작하여 플랑드르로 돌아오는 여행을 마무리하여, 15세기부터 현대까지 네덜란드와 벨기에의 화가 12명의 삶과 작품과 그들의 도시 이야기를 이 책에 담았습니다. 화가들의 자취가 그 도시에 어떻게 남아있는지를, 삶의 기록으로 작품으로 공간으로 독자 여러분과 함께 느끼고 싶은 바람입니다.

유럽에서의 여행이란 대개 예술가들의 흔적이나 역사가 소용돌이 치고 간 자리를 따라가게 마련입니다. 플랑드르 지역에서 도시는 단연, 화가들의 것이었습니다. 수백 년 전 이야기가 박제된 듯 고스란한 곳도 있고, 어떤 곳은 아스라한 흔적만 겨우 남아 안타까움을 자아내기도 합니다. 이곳 저지대 사람들은 행여 그 흔적이 희미해질까 두려워 기억을 도시 곳곳에 새겨두는 일을 곧잘 합니다. 여행길에서 어떤 장소가

아름답게 느껴진다면, 그것은 틀림없이 그곳에 화가들이 새겨 놓은 시간 덕분일 것입니다. 시간의 때가 묻으면 윤기가 나고, 기억이 쌓일수록 우리 삶은 넉넉해진다고 믿습니다.

2017년 6월, 네덜란드 루르몬트에서

금경숙

01

얀 판 에이크

Jan van Eyck

1390년경~1441년경

벨기에 > 마세이크·브뤼허

무엇을 보고 있는지, 보려고 하는 것인지,

무엇을 생각하는지, 느끼는 것인지

드러내는 법이 없었던, 수수께끼 같은 눈.

_〈플란데런[1] 패널〉, 아르튀로 페레즈-레베르테.

　좀 크다 싶은 모자를 쓴 남자와 초록색 드레스를 입은 여자. 둘은 내민 손을 맞잡고 섰다. 처음 내 눈을 사로잡은 것은 망토 입은 남자의 오른손과 게슴츠레 내려 깐 눈빛이었다. 무언지는 몰라도 의미심장한 일이 막 시작되려는 찰나 같다. 여자는 하얀 레이스 천을 머리에 둘러서 뿔난 모양을 하고는 배를 부풀린 옷을 입고 섰고, 둥근 거울은 이 남녀의 뒤태와 사람 몇을 더 비춘다. 나도 그 무언가를 기다리는 마음이 된다. 그림의 제목으로 보아 둘은 부부다. 신혼부부라는 설명이 따

1　지금의 벨기에 동 플랑드르와 서 플랑드르 2개 주를 중심으로 하는 지역. 프랑스어로 '플랑드르', 네덜란드어로 '플란데런', 영어로는 '플랜더스'라 불린다.

　　　　　　　　　　　　　　　　　　　　얀 판 에이크

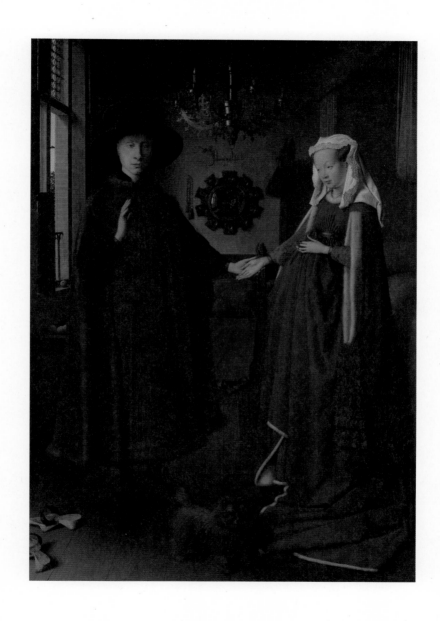

얀 판 에이크 〈아르놀피니 부부 초상화〉,
1434, 런던 내셔널갤러리.

라다니며, 결혼식 장면이라는 말도 있다.

하리 뮐리스의 소설 《천국의 발견》에서 주인공 막스와 아다가 만나는 첫 장면에 이 그림이 등장했다. 스쳐가는 관계만 맺어왔던 막스가 아다의 침실을 떠나며, 아르놀피니 부부 초상화가 든 그림엽서에 아다에게 주는 말을 적어 남긴다. "이 일은 절대 못 잊을 거야. 막스." 이들의 관계가 진전되면, 막스는 그림의 주인공이 아니라 친구 오노와 아다의 관계를 증언하는 인물임을 알게 된다. 아르놀피니 부부를 그림으로 증언했던 화가처럼 말이다.

마스 강가의 참나무 마을, 마세이크

얀 판 에이크라는 이름은, 읽고 나면 잊어버리는 소설 줄거리처럼 기억에서 사라졌다가 다시 홀연히 내 앞에 나타나곤 했다. 유럽 미술관 여기저기에서 입술을 꾹 다문 남자, 일자로 자른 앞머리 아래 미간에 힘을 잔뜩 준 남자, 실눈을 살짝 내리깐 무표정한 여자들의 초상을 보았고 거기에 판 에이크라는 이름이 있었다. 성모자와 천사들이 나오는 종교화를 유심히 들여다보기 시작한 때가 그즈음이었다. 내 눈에 더 낯익은 화가들의 전시실로 가는 길에 무심히 지나치곤 했던 중세 그림을 뜯어보는 일이 즐거워지던 무렵이기도 했다. 뾰로통한 듯, 화난 듯, 비장한 결의에 차 있는 듯한 얼굴, 비밀을 품고 있는 듯한 인물들. 고딕 그림은 삽화 같기도 하고, 만화같이도 보였다.

얀 판 에이크

그러던 어느 아침, 무심히 펼쳐 든 신문에서 이 중세사람 판 에이크의 기사를 보았다. 그의 고향이 과연 어디인지 묻는 내용이었다. 얀 판 에이크 또는 요하네스 더 에이크. 그 이름에는 15세기 북부 유럽에서 제일가는 화가, 유화의 아버지라는 소문, 플란데런 초기 화풍의 선구자 등의 설명이 따라붙는다. 중세의 문을 닫고 새 시대를 열어젖힌 이 거장에 관해서는, 그 시절 저지대의 여느 숱한 예술가들의 경우와 마찬가지로 기록이 많지 않다. 벨기에 마세이크Maaseik에서 태어났다고 하는데, 기사는 과연 그 도시가 판 에이크의 출생지가 맞는지 실눈 뜨고 보면서도 뭐라 반박하지도 않아서, 끝내는 마세이크라는 동네가 궁금해지게 만들었다. 심지어 우리 동네 루르몬트에서 국경을 마주한 지척에 있는 도시 아닌가.

마스 강이 크게 돌아가는 물동이 마을인 마세이크는 이웃 고장 사람들에게는 물놀이하기 좋은 곳으로 알려져 있다. 쾌속 요트와 그보다 조금 느린 보트가 강을 오가고, 물길 따라 자전거도 오간다. 강 지류 여기저기에 있는 물레방아 길을 따라 걷기에도 좋다. 마세이크는 마스Maas 강의 에이크eik, 곧, '마스 강의 참나무'라는 말이다. 강가 어디에 참나무가 많기라도 한 것일까? 그러니까 판 에이크van Eyck는 판 마세이크, 즉 마세이크 출신이라는 뜻으로, 아직 성씨를 제대로 쓰지 않던 시절 흔히 출생지를 이름 뒤에 붙이던 작명법의 흔적인 셈이다.

그러고 보면 얀 판 에이크라는 이름이 낯설기만 한 것은 아니었다.

마세이크에서 가까운 네덜란드 도시 마스트리흐트에는 '얀 판 에이크 아카데미'라는 미술학교가 있다. 화가의 이름을 무람없이 가져와 어디에나 붙여 쓰는 나라라고 해도—이를테면 내가 사는 동네에는 반 고흐 정신병원이 있다—미술학교 이름으로 얀 판 에이크라면 고개를 끄덕이게 된다.

우리는 제 고장에서 난 위인의 생가를 관광지로 가꾸는가 하면, 마음에 품은 그 누군가가 태어난 곳을 일부러 찾아가기도 한다. 그 장소가 고스란히 남아 있다고 상상해보자. 그이가 그 집에서 세상의 빛을 보았을 때만 해도 어떤 인물이 될지 누구도 짐작하지 못했을 테다. 설령 범상치 않은 순간이었다 해도 그 아기를 품었던 엄마나 가족에게나 예사롭지 않은 기억일 따름이다. 그런데도 우리는 누군가가 태어난 곳을, 그 엄마가 품었던 소망처럼 비범하게 여기고 눈을 반짝인다. 내가 어디에서 왔는가는 얼마나 나를 설명해주는가. 이와 나란하게, 어떤 장소에서 태어난 위인은 그 장소를 설명해주기도 한다.

마세이크의 판 에이크 형제

그리하여 어느 봄날 나는 마스 강가의 참나무 마을에 갔다. 마세이크의 시장 광장은 저지대 여느 소도시의 그것과 크게 다르지 않았다. 이삼 층짜리 벽돌집이 어깨를 맞대고 붙어 서서 광장을 둘러쌌고 박

공과 창문·벽돌 무늬가 이 고장 건축양식을 드러내며, 깊은 차양 아래 카페 테라스에는 자전거를 타고 나온 이들이 맥주나 아이스크림을 앞에 놓고 떠들썩했다.

"우리가 얀과 휘베르트야."

광장 가운데 서 있는 판 에이크 형제 동상이 내다보이는 박물관에서 노신사 한 분이 한담을 건네왔다. 입장권을 사면서 이 마을 출신인 화가를 찾아왔다고 했더니, 박물관 자원봉사원 친구에게 놀러온 노신사는 내게 말을 걸고 싶어 안달인 눈치였다. 한적한 박물관이 어지간히 무료했나보다. 두 노신사가 지키고 있는 박물관은 벨기에에서 가장 오래된 약국에 마련된 약국 박물관이었다. 마세이크에서 발굴된 선사시대·로마시대·중세시대 유물이 연대순으로 놓인 전시실은 빵 박물관에도 자리를 내어주고 있는데, 여기에 판 에이크 형제를 조각한 초콜릿이 있다는 소문을 듣고 찾아간 길이었다. 판 에이크 초콜릿 조각은 어찌된 영문인지 그만 없어졌으나, 우리 둘이 판 에이크 형제나 다름없다며 노신사가 눈을 찡긋했다. 이 도시가 그들을 기념하고 있는 것이 더 없을까?

판 에이크 형제의 전작을 복제화로 전시하는 '판 에이크 엑스포'를 보려면 미리 예약해야 하고, 안내자와 함께만 들어갈 수 있으며, 일요일 오후 3시에만 가능하단다. 화가가 태어났다는 곳이긴 하지만 생가가 남아 있지도 않고 그의 작품들과 딱히 관계가 있는 곳도 아니라, 판 에이크를 내세우기엔 뭔가 여의치 않은 듯했다.

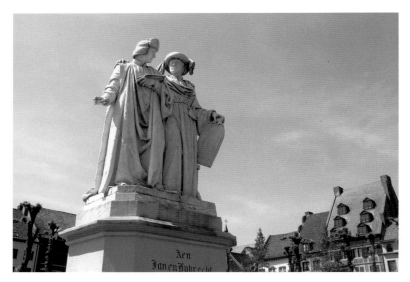

마세이크의 시장 광장에 있는 얀과 휘베르트 판 에이크의 동상.

그러니 카페 '판 에이크'에서 쉬어갈 따름이다. 광장에는 몸통만 남기고 삭발당한 보리수나무가 고대 그리스 신전의 열주처럼 판 에이크 형제 동상을 둘러싸고 있었다. 다른 고장에 가서 카페에 앉으면 습관처럼 주전부리를 함께 주문하게 된다. 플란데런에서는 어느 마을이라도 마치 맥주처럼 맛난 과자 하나쯤은 있기 마련인데, 마세이크에는 크납쿠크knapkoek라는 과자가 있었다. 마스 강으로 물건을 실어오고 또 실어가던 뱃사람들이 먼 길을 떠날 때 품에 지녔다는 과자로, 광장의 카페마다 크납쿠크가 차림표에 적혀 있었다.

얀과 휘베르트 판 에이크를 아울러 '판 에이크 형제'라고 부르는데,

마세이크의 전통 과자 크납쿠크.

사실 이 두 화가가 형제인지 알 길은 없다. 둘 다 고향이 마세이크이고 성도 같으니 형제라고 여기는 데 반대하는 이가 없을 뿐이다. 어쩌면 화가 삼형제일지도 모른다. 람베르트Lambert라는 이름의 판 에이크가 한 명 더 있으니 말이다. 하지만 람베르트의 직업이 화가였다는 점 말고는, 삼형제라고 확정하기에는 역시 사료가 부족하다고 한다. 얀 판 에이크의 출생연도에 대한 정확한 기록은 없다. 어디서 태어났는지도 제대로 확인된 바 없다. 그가 세상에 나올 때, 그 갓난아이가 왕실 초상화의 새 경지를 개척하고 플란데런 화가들에게 유화라는 선물을 안겨줄 인물임을 누가 알았으랴. 그러니 딱히 그의 출생 관련 사실이 수수

께끼 같다고 할 건 없다. 화가 사후 100년 즈음에야 플란데런 역사학자들은 판 에이크가 벨기에 '마세이크' 사람이라고 말하기 시작했는데, 마세이크가 '판 에이크'라는 성씨의 집성촌이었다는 사실과 고향이 곧 성씨가 되던 그때 풍습으로 미루어보아 판 에이크 형제가 이 고장 출신이라는 주장이 그럴듯하게 들릴 수밖에 없다. 크납쿠크는 어른 손바닥만 한 크기에 바삭거리면서도 촉촉했다.

판 에이크의 도시 브뤼허

내비게이터가 알려준 진입로를 놓치고 브뤼허Brugge² 성을 뱅글뱅글 돌았다. 물길이 도시를 감싸 돌고 블러바드는 그 물길을 따라 돌아, 해자로 둘러싸인 도시를 덩달아 나도 돌았다. 블러바드라는 말은 본디 네덜란드어 볼베르크bolwerk가 프랑스로 건너간 것인데, 도시를 둘러싼 성벽을 가리키는 말이다. 성으로 들어가는 문 하나를 놓치면 내비게이터는 위성과 접속해서 재빠르게 다음 진입로를 찾아 알려줬고, 해자 위의 다리에서 기다리면 녹색 신호가 어렵사리 성문을 열어주었다. 성문에는 유네스코 문화유산의 도시에 온 것을 환영한다는 안내표지가 붙어 있다. 성문도, 그 안으로 들여다보이는 골목길도 꼭 놀이공원 같다. 사실은 놀이공원이라는 곳들의 뾰족뾰족한 첨탑과 요철 벽이 브뤼허

2 벨기에 북서부의 도시로 베스트 플란데런(서 플랑드르) 주의 주도이다. '브뤼주'로도 불린다.

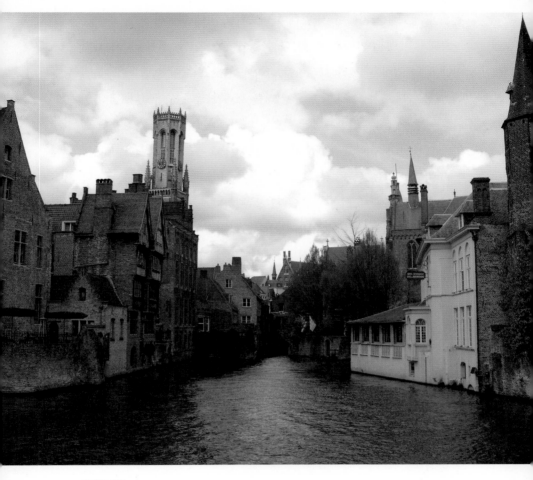

브뤼허 풍경.

같은 중세도시를 따라한 것일 테니 비슷할 수밖에 없겠다.

브뤼허의 옛 주민들은 지금보다 몸집이 작았을까? 백설공주와 난쟁이가 살던 집이, 헨젤과 그레텔이 숲속에서 찾은 집이 이랬을까? 돌길에 자동차 바퀴가 닿으니 드르륵거리는 소리가 골목을 울렸다. 괜히 미안한 마음이 든다. 일방통행인 미로를 따라 차량진입금지 표지판을 놓치지 않을까 신경을 곤두세우며 축소모형 같은 도시를 달렸다. 토끼굴에 떨어져 어리둥절한 기분으로.

민박집 문에는 내 이름이 쓰인 흰 봉투 하나가 스카치테이프로 달랑달랑 매달려 있었다. 주인은 마냥 기다리고 있을 수만은 없었던지 현관문 조작 방법과 비밀번호, 객실까지 이르는 길을 인사말과 함께 편지에 적어놓았다.

"역시 플란데런이야"

네덜란드였다면 약속한 시각에 딱 맞춰 도착해야 했을 테고, 누가 떼어 가버리면 그만인 편지를 문에 붙여놓기란 어림없는 일일 터였다. 편지에 적힌 대로 숫자를 눌러 현관문을 열었고, 방 열쇠를 찾아들고 보니 화장실 열쇠가 함께 달린 꾸러미였다. 옛날 여인들이 허리춤에 차던 곳간 열쇠처럼, 몇 번 앞뒤로 움직여야 가까스로 들어맞아 철커덕 열리는 열쇠.

브뤼허에는 판 에이크 말고도 이야깃거리가 많다. 수선화가 흐드러진 버헤인Begijn회 수녀원이 있고, 백조가 사랑을 속삭이는 '사랑의 호

얀 판 에이크

수'가 있고, 소설가 로덴바흐가 공들여 묘사한 종탑이 있다. 내가 예전엔 최고였어요, 세상 아름다움과 번영의 중심이었지요. 도시들은 저마다 이렇게 노래하지만, 브뤼허의 운하에 서서 해가 움직이는 자취에 따라 다르게 빛나는 벽돌 담장을 보노라면 이런 것은 모두 어디에서 왔을까 궁금해진다. 그 옛날이 화석처럼 붉은 벽돌에 쌓여 있다. 한 시절을 온몸에 담고 그대로 멈춰버린 모습. 그 고단함도 말없이 전해져온다.

브뤼허에 켜켜이 쌓인 껍질의 어느 쪽을 슬쩍 들춰보더라도 거기에는 화가가 나온다. 마음먹고 중세를 복원해놓은 듯한 이 도시가 마치 그들의 손에서 시작되기라도 한 듯이. 화가 판 에이크의 그림도 대부분 브뤼허에서 탄생했고 그가 세상에 가져온 '초기 플란데런' 화풍도 바로 이 곳에서 시작되었다.

브뤼허는 판 에이크 시절 이전부터 이름을 날리던 무역도시였다. 영국에서 브뤼허 항구로 들어온 양모는 헨트^{Gent}와 이퍼르^{Ieper}에서 직물로 바뀌었고 이는 다시 브뤼허를 거쳐 유럽 여기저기로 팔려나갔다. 북프랑스에서 곡물이·남프랑스에서 포도주가·뤼베크에서는 소금이 브뤼허로 들어왔다 나갔으며, 브뤼셀이나 루벤 같은 내륙지방과 한자 동맹 도시들로 가는 물자와 돈도 이곳을 거쳐 갔다. 한자 동맹의 재외 상관 4개소 가운데 하나가 브뤼허에 있었는데, 현재 광장의 종탑이 있는 건물이 당시 상관이 있던 곳이다.

당시 유럽에서 브뤼허와 쌍벽을 이루던 도시 피렌체가 은행가들이 돈을 내줄 때 앉았던 긴 의자^{banca}에서 비롯된 은행^{bank}이라는 말을 낳

았다면, 브뤼허도 비슷한 사연을 전한다. 여러 나라 상인들이 환전하고 증권을 사고파는 일은 주로 브뤼허의 한 여관에서 이뤄졌다. 그 시절 여관이란 숙식을 겸하는 주막과도 같은 곳이었다. 그 가운데 유명한 여관이 하나 있었으니, 바로 판 데르 뷔어스van der Buerse라는 집안에서 대대로 지켜오던 '테르 뷔어스Ter Buerse(뷔어스에서)'라는 곳이었다. 베네치아 상인들이 이 여관을 거처로 삼았고 제노바·피렌체·루카 상인들이 근처에 자리잡았다. 그해 생산되는 샴페인에 투자하거나 주식을 사려는 사람들은 여관 앞마당인 뷔어스 광장으로 몰려들었고, '뷔어스에 간다'는 말이 주식 거래하러 간다는 말과 동의어가 된 것이다. 이 말은 브뤼허 시대가 저문 뒤 새로 무역의 중심지가 된 안트베르펜까지 옮아갔고, 1602년 현대적 의미의 증권거래소가 암스테르담에 처음으로 문을 열었을 때도 이름은 '뷔어스'였다. 그런 사연으로 '뷔어스'는 증권거래소를 뜻하는 유럽 여러 나라 말에 남아 있다.

이 도시를 즐길 수 있을까? 여행을 나서기 전에, 366개의 계단으로 이어진 종루에서 본 붉은 지붕들과 장난감 같은 집들이 늘어선 골목길이 담긴 사진을 여럿 보았다. 동화 같은 곳이라는 인상을 주기에 충분한 사진들이었다. 하지만 수백 년 묵은 벽돌로 지은 민박집 창가에는 앙증맞은 화분과 함께 거미줄이 드리워져 있고, 여행자는 무거운 짐가방을 들고 삐걱거리는 계단을 올라가야 했다.

집 안의 퀴퀴한 옛 교회 냄새는 디저트로 초콜릿을 내어주는 플란

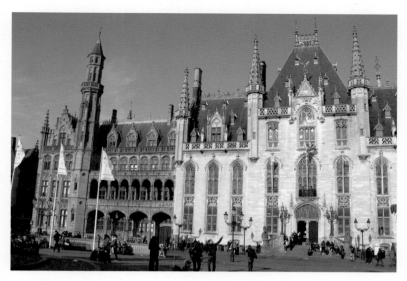

브뤼허 지방법원.

데런식 아침식사에 무색해졌다. 외부 차량에 대해 이 도시가 허용하는 주차 시간은 길어야 4시간. 주차카드의 시간 눈금을 돌려놓으려고 골목에 나갔더니 차가 감쪽같이 사라지고 없었다. 어제 저녁까지 나란히 서 있던 차 몇 대도 보이지 않았다. 주민들만 아는 뭔가 다른 규칙이라도 있는 것일까? 아침식사 뒷정리 중이던 민박집 여주인이 경찰서에 전화를 하고, 그새 남주인은 커피를 마시겠냐며 초콜릿을 함께 내어온다. 브뤼허의 상징인 백조 모양 초콜릿이었다. 차가 견인보관소에 있다는 말에 남주인은 도둑맞은 건 아니네 하며 커피를 따라주었고, 여주인은 시내 지도를 가져와 볼펜으로 길을 그려주었다.

운하에는 백조가 유유히 떠다니며 물에 반사된 건물들을 일그러뜨렸다. 차량 보관료는 얼마나 내야 할까, 금액은 째깍째깍 올라가겠지 하고 걱정하면서도 볼레스트라트Wollestrat(모직물 길)를 지나 브뤼허 중심지에 들어서자 생각이 금세 현실을 초월하여 번져갔다. 중세 브뤼허의 상업중심지가 마르크트Markt(광장)였다면 행정 중심지는 뷔르흐Burg(성)였다. 9세기에 플란데런 백작이 요새를 쌓았고 그 안에 궁정과 법정과 교회가 들어섰으니, 성 안은 도시 브뤼허에서 가장 오래된 자리인 셈이다. 정의의 여신이 황금 저울을 들고 서 있는 법정 건물과 통치자들의 저택이 화려했다. 성혈교회 옆에는 판 에이크 시절부터 있었던 시청사가 깃발을 나부끼며 건재하고 있다. 플란데런에서 가장 오래된 관공서인 이 시청사는 브뤼셀·뢰번·헨트 같은 이웃 도시들에게 본보기가 되었다. 이 중세도시의 옛 관공서들이 유독 화려해 보이는 까닭은 건물 벽면을 가득 채운 창 덕분이다. 높고 긴 창 둘레를 벽감 장식한 모양은 '브뤼허식 트라베'라고 불리며 한자 동맹 도시들로 전해졌고, 트라베 사이를 시민이 우러르는 인물들로 장식하는 유행이라면 유행이 여기에서 생겨났다. 성인과 귀족 들의 형상이 지금도 건물 여기저기에서 거리를 내려다본다.

부르고뉴 공국의 최고 궁정화가로

1422년 마스 강변의 고향을 뒤로하고 상경한 판 에이크는 헤이그의

궁전에서 일했다. 마세이크가 있던 리에주 주교령에서 서른 해 가까이 주교를 지낸 얀 판 바이에른은 홀란트Holland(네덜란드 서부 지역) 백작이 되어 현재 네덜란드 총리 관저 및 의사당으로 쓰이는 헤이그의 빈넨호프에서 지내게 되었는데, 이때 판 에이크를 명예 시종화가로 삼아 데려간 것이다. 당시 최상류 귀족들은 궁정 안을 꾸미고 벽화나 초상화를 그릴 전속 화가를 두고 있었다. 화가는 예술가이자 장인으로, 귀족 가문과 한번 인연을 맺으면 종신 고용되어 고용주의 요구에 따라 일을 하는 것이 관례였다. 판 에이크 역시 헤이그에서도 화가로 이름을 떨치며 판 바이에른 백작이 삶을 마칠 때까지 그 곁을 지켰다. 그런 뒤 이내 자기를 알아보는 새 고용주를 만났다.

부르고뉴 공국은 15세기 전반기 유럽 서쪽에서 가장 강력한 존재였다. 지금의 홀란트 주와 벨기에·룩셈부르크·프랑스 북쪽 지방에서 부르고뉴 지방에 걸쳐 힘있게 자리잡은 이 나라를 네덜란드 역사학자 하위징아는 부르고뉴 포도주의 강렬함에 비유하며, 검붉은 '버건디'색을 떠올려보라고 하기도 했다. 공국을 물려받은 선량공 필리프Philippe le Bon(1396~1467)는 프랑스·아라곤·밀라노·베네치아 등의 군주들을 능가하는 최고 부자였는데 그 부는 대체로 공국의 북쪽 도시들에서 나왔다. '선량공'이라는 호칭에서 짐작할 수 있듯 나라는 안정되었고 살기 좋은 시절이었다. 유럽 여느 도시들보다 품삯이 곱절은 많았던 플란데런 도시들로 장인들이 몰려들었다. 공국의 외교관으로 일했던 경험을

비망록으로 남긴 필리프 드 코민은 당시 플란데런을 '약속의 땅'이라고 회고하기도 했다.

필리프 공은 이베리아 반도·이탈리아·독일 등지에서 온 장사꾼과 은행가들이 드나들었던 이 도시에 즐겨 머물렀다. 공국의 행정 중심지는 지금 프랑스 땅이 된 릴Lille이었으나, 북유럽 무역의 중심지로 경제적 수도 노릇을 한 도시는 브뤼허였다. 필리프 공이 포르투갈의 이사벨라와 결혼하며 세운 황금양모 기사단도 브뤼허에 자리잡았고, 아들인 대담공 카를의 결혼식 장소로 낙점한 곳도 바로 브뤼허였다.

브뤼허의 길드가 이민자를 환영한 덕택에, 길드에 등록된 장인의 3분의 1가량이 도시 바깥에서 왔다 한다. 그리하여 피렌체·런던·제노바·베네치아·밀라노보다 크지도 않은 이 도시가 예술가 밀도로는 최고가 된 것이다. 필리프 공은 180명가량의 예술가를 궁정에 두고 있었는데, 외숙부 판 바이에른 백작이 세상을 뜨자 외숙부의 명예 시종화가였던 판 에이크를 공국의 궁정화가로 삼았다. 얀 판 에이크는 드디어 찬란한 도시 브뤼허에 한발 성큼 내디뎠고, 곧 그 아름다움의 중심이 된다. 부르고뉴 공국의 심장에서, 그 우두머리인 필리프 공의 궁정화가로서 말이다.

공작의 결혼을 성사시킨 초상화

1428년 즈음, 부르고뉴의 필리프 공과 포르투갈의 이사벨라 공주 사

이에 혼담이 오갈 때였다. 당시 유럽 귀족들의 결혼이란 외교 활동이나 다름없었다. 프랑스와 영국 사이의 힘겨루기에 말려들지 않고 중립을 지키려던 필리프 공은 포르투갈 왕실을 처가로 골랐다. 이사벨라 공주의 외가가 영국 왕실이었으니 영국과의 관계에도 나쁘지 않았다. 돌아가신 어머니의 빈자리를 대신해 나랏일을 맡아보느라 결혼은 염두에도 없었던 이사벨라 공주는 서른을 넘어서고 있었다.

정략결혼이었다 해도 필리프 공은 공주의 용모가 궁금했던 모양이다. 아니면 두 번의 결혼과 사별을 겪으며 얻은 신중함이었을까? 공작은 결혼 협상 차 리스본에 보낸 사절단에 판 에이크를 딸려 보냈고, 판 에이크는 공주의 초상화를 그려 주군에게 가져다준다. 그녀의 생김새가 마음에 들지 않으면 결혼을 무르기라도 할 심사였을까? 어쨌거나 선량공 필리프는 초상화를 본 뒤 결혼 결심을 굳힌다. 결혼식은 포르투갈의 리스본에서 치러졌다. 필리프 공은 자기 대신 장갑 한 쌍을 대리인에게 들려 보냈고, 필리프 공의 장갑이 놓인 리스본 교회 제단 앞에서 혼인 서약이 이뤄졌다. 중세 유럽에서 종종 있었던 장갑 결혼식이었다.

장갑을 벗고 맨손을 맞잡는 진짜 결혼식은 브뤼허에서 치렀다. 판 에이크의 그림 〈아르놀피니 부부 초상화〉를 놓고 훗날 사람들이 결혼식 장면이라고 추정한 근거 가운데 하나는 그림 속 두 인물이 손을 잡고 있다는 점이었다. 하지만 혼인으로 연결되는 손 맞잡기는 두 사람의 오른손이 만날 때 의미 있는 것이다. 덱스트라룸 이운시오 dextrarum iunctio,

즉 충성과 신실을 상징하는 오른손을 맞잡음으로써 혼인을 서약하는 것은 고대 로마부터 전해 내려온 오래된 혼인 풍습이었다.

외교 임무를 마치고 1430년 즈음 브뤼허에 돌아온 판 에이크는 가정을 꾸리고 집도 한 채 장만했다. 아이도 둘 낳았다. 공작의 결혼을 성사시키며 '왕실 초상화의 새 경지를 개척한 화가'가 된 그에게는 초상화 주문이 이어졌다.

내 최선을 다해: 흐루닝어 미술관

마르크트의 카페에서 일어나 자동차를 찾으러 가야 했다. 지나치게 아름다워 비현실적인 이 거리의 규칙이 요구하는 100유로가 넘는 과태료를 내면서 현실감이 조금은 돌아왔다. 견인보관소 직원은 젖먹이 아기를 옆에 두고 일하고 있었다. 그녀가 내 신용카드를 받아들고 영수증을 내어주는 동안, 다른 직원이 옆에 와서 아기를 얼렀다.

여행길에서는, 매일 움켜쥐고 살던 마음이 있던 자리를 더 강렬하고 더 압도적인 감각이 점령해버릴 때가 잦다. 그러도록 마음을 내어주는 의지가 아무 곳에서나 생겨나는 것은 아니고, 서서히 비집고 들어와 어느새 마음을 차지해버리는 경우도 있지만, 브뤼허에서는 그런 여행자 모드로의 전환이 단박에 이루어졌다. 자동차를 다시 숙소로 가져와 숙소 주인에게 주차 확인을 단단히 받고, 다시 운하를 따라 판 에이크를 보러 갔다.

얀 판 에이크

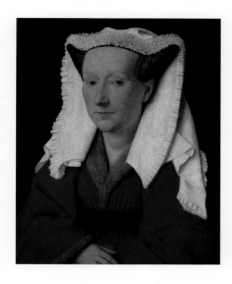

얀 판 에이크
〈마르하레타 판 에이크의 초상〉,
1439, 흐루닝어 미술관.

흐루닝어 미술관에서는 아니나 다를까, 판 에이크가 그린 작은 초상
화 앞에 사람들이 많았다. 결혼 기념으로 그렸으리라 추측되는 아내의
초상화였다. 아내의 얼굴을 그린 사내는 그가 맨 처음이 아니었을까?

판 에이크의 아내 마르하레타는 바둑판무늬 머리망 위에 하얀 레이
스가 달린 샤프롱을 쓰고 앉았다. 그림의 틀에는 "내 남편 요하네스는
1439년 6월 17일에 나를 완성했다ㅡ나는 그때 서른세 살이었다ㅡ내
최선을 다해als ich can."라고 쓰여 있다. 'als ich can'은 판 에이크의 서명
방식이다. 그림에 화가 이름을 써넣는 일이 그리 흔하지 않던 때, 판 에
이크는 아내가 직접 자신을 그린 사람과 제작연도를 말하게끔 했다.

내 앞에 있는 누군가를 그리는 일, 내 앞에 있는 무엇인가를 내가 보는 대로 그린다는 행위. 생각해보면 인간이 늘 그랬던 것은 아니다. 그 때까지 그림의 주인공이란 대개 성경이나 전해져오는 이야기 속 인물들이기 십상이었다. 귀족의 초상화를 그린다 해도 내가 보는 대로 그리는 것이 아니라, 누구나 그렇게 보기를 바라는 대로 그리곤 했다. 그런데 판 에이크는 그 인물이 가진 개성을 화가 자신이 본 대로 화폭에 옮겼다. 형식으로 따져보아도 새로운 일이었다. 인물의 초상이라고 하면, 교회에 바칠 제단화의 주문자를 제단화의 일부로 그려넣곤 했으니 말이다. 제단화를 세 폭으로 그린다면 바깥쪽의 양쪽 패널에 주문자 부부를 실물 크기로 그렸는데, 이것이 발전하여 단독 초상화가 되었다는 것이 초상화의 발원에 대한 그럼직한 추론이다. 이즈음 사람들은 이름과 개성을 지니기 시작했고, 판 에이크는 그저 아무개였을 인물을 개성 있는 개인으로 화폭에 담았다. 플란데런에 초상화라는 장르를 자리잡게 한 신호탄이었다.

런던 내셔널 갤러리에 있는 〈한 남자의 초상〉에서도 마찬가지다. 붉은 샤프롱을 쓴 화가 자신의 모습이라고 추정되는 이 그림의 액자 위쪽에는 'als ich can'이 그리스 알파벳으로 쓰여 있고, 아래쪽에는 "요하네스 판 에이크가 나를 1433년 10월 22일에 만들었다"고 새겨졌다.

판 에이크의 다음 그림은 브뤼허의 성 도나시안 교회에 걸렸던 제단화다. 마찬가지로 주문자가 화자가 되어 그림의 정체를 밝혀놓았다. "이 교회의 참사원인 요리스 판 데르 팔레가 화가 얀 판 에이크를 통해 이

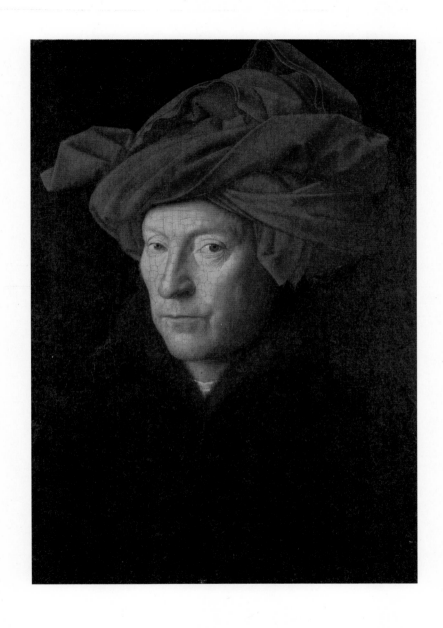

얀 판 에이크 〈한 남자의 초상〉,
1433, 런던 내셔널 갤러리.

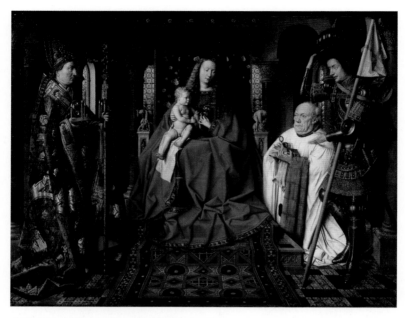

얀 판 에이크 〈요리스 판 데르 팔레 참사원과 성모자〉,
1436, 흐루닝어 미술관.

그림을 만들었으며…"라고 주문자·화가·제작연도를 그림틀에 새긴 것
이다. 요리스 판 데르 팔레는 교회의 요직을 두루 맡았던 꽤 부유한 참
사원으로 기도서를 손에 들고 성모자 앞에 무릎 꿇어 앉았는데, 번지
르르함과는 거리가 먼 병들고 늙은 모습이 그대로 드러나 있었다. 제단
에 앉은 성모 마리아 옆으로는 이 교회의 수호성인인 도나시안 성인이
서 있고, 요리스 참사원의 수호성인인 조지 성인은 투구를 벗으며 요리
스 참사원을 성모에게 소개한다. 도나시안 성인이 입은 망토 자락, 마리

얀 판 에이크

아의 발아래 양탄자 무늬 등 세부묘사가 근사했다. 조지 성인의 무릎에는 창까지 비친다. 교회의 제단과 바닥 문양도 건너뛰는 법이 없다. 판 에이크 이전의 제단화뿐만 아니라 동시대 다른 나라의 제단화와 비교해보더라도 얼마나 정밀하게 그렸는지 단박에 알아차릴 수 있다. 시간을 갖고 찬찬히 들여다봐야 하는 이 그림 앞에 서면 관람자들은 서로를 방해하지 않고 고요해졌다.

데이버르 운하 남쪽으로 수도원이 있던 자리는 녹음이 우거진 곳이었는지 중세부터 푸르다는 뜻의 '흐루닝어'라고 불렸고, 1930년 즈음이 옛 수도원 건물에 흐루닝어 미술관이 들어섰다. 처음에는 초기 플란데런 화가들의 작품을 위한 공간이었으나, 지금은 여러 시대를 아울러 플란데런 미술을 집대성한 미술관이 되었다. 낭만주의 시대 이전 브뤼허 화풍을 중심으로 이 모든 것의 시작인 판 에이크의 그림과 초기 플란데런 화풍의 주요 작품들이 전시되어 있다.

플란데런 사실주의

브뤼허에서 한 발짝 떨어진 플란데런 도시 헨트에는 서양미술사를 다룰 때 어김없이 등장하는 제단화가 있다. 성 바보Bavo 성당에 있는 이 〈어린 양에 대한 경배〉는 흔히 〈헨트 제단화〉로 불리는데, 판 에이크가 1432년에 완성한 그림이다. (제단화는 2012년부터 5년 예정으로 복원 중이며, 헨트 왕립미술관에 가면 복원 중인 그림을 유리벽 너머로 관람할 수

있다. 지난 크리스마스를 헨트에서 보냈을 때 묵었던 민박집 주인은, 이 그림의 복원 작업을 하러 이탈리아에서 온 사람이 자기 집에서 얼마간 지냈었다며 자랑스러워했다.)

이 제단화는 우선 그 크기에 압도당한다. 교회 제단화는 보통 세 폭으로, 경첩이 달린 패널을 가운데로 해서 접으면 바깥의 양쪽 패널에 또 그림이 있는 형태가 일반적이었다. 그런데 이 제단화는 열두 폭으로, 바깥의 여덟 개 패널이 날개가 된다. 화폭이 많으니 담긴 이야기도 장대한데, 구원 이야기로 시작하여 수태고지와 묵시록으로 끝나는 전례 없는 제단화다. 성령을 품고 오는 비둘기와 은총이 솟는 샘 사이에 놓인 제단에는 어린 양 하나가 희생물로 바쳐져 있고, 그를 향해 사람들이 나아간다. '풍경화'라는 말조차 없었던 때, 사물을 있는 그대로 그린다는 개념이 없었던 때, 넓은 화폭에 변화 있는 풍경과 인물을 담은 그림은 놀라운 것이었다. 그때까지만 해도 그림이란 아담한 크기, 금색 배경화면에 주요 인물 몇을 그리는 식이었으니 말이다. 당시 피렌체의 르네상스 화가들이 인물을 중심에 놓았다면, 판 에이크의 관심은 인물을 넘어 신이 창조한 세계의 하늘과 교회 탑과 나뭇잎과 꽃을 향해 있었다. 풍경은 파노라마처럼 한없이 이어지고, 풀잎 하나하나가 사실적으로 묘사되었다. 근대 자연주의의 길을 열며 초기 플란데런 화풍을 탄생시킨 기념비적인 작품이다. 신만이 아니라, 인간과 신이 공존하는 세계. 그 세계는 풍요롭고 완벽하다.

플란데런 백작의 딸과 혼인하여 플란데런 지방까지 통치하게 된 부

르고뉴 공작은 디종과 릴에 행정부를 설치하여 강력한 중앙집권 통치를 하며 여러 도시에 궁정을 두고 있었는데 경제적 중심도시인 브뤼허도 그 가운데 하나였다. 신성로마제국과 프랑스 사이에 자리잡은 부르고뉴 공국은 이웃나라들보다 덩치는 작았으나 그 저력으로는 빠지지 않았는데, 궁정문화는 화려하기가 가히 으뜸이었다. 궁정 사람들은 화려한 옷을 입고 양탄자가 깔린 방에서 음악에 맞춰 춤을 추었고, 세상 온갖 아름다움을 누리고 싶은 듯했다. 네덜란드어로는 부르고뉴를 부르혼디에라고 발음하는데, 지금도 네덜란드어에서 '부르혼디에적 bourgondisch' 이라는 말은 맛있는 음식과 술과 삶을 즐긴다는 뜻이다. '부르혼디에식 식사' '부르혼디에식 생활양식'이라는 말이 많이 쓰인다.

디종이나 브뤼허 궁정에는 플란데런·부르고뉴·프랑스 출신 화가들이 있었는데, 대개 출신 지역과 상관없이 비슷한 양식으로 그림을 그렸다. 그런데 누가 그린 것인지 딱히 집어낼 수 없는 어금지금한 그림들 사이에서, 어느덧 이것은 플란데런 화가의 그림이구나 하고 골라낼 수 있을 만한 화풍이 생겨나기 시작했다. 너와는 다른 내가 생겨났고, 저기의 그림과는 다른 여기의 그림으로 구별되기 시작한 즈음이었다. 훗날 19세기 사람들은 이들에게 '초기 플란데런 화파'라는 이름을 붙여주었다. 플란데런 지방에 내려오는 회화 전통의 원조라는 의미다.

플란데런은 현재의 벨기에 도시 브뤼허·헨트·이퍼르·브뤼셀을 품은 지역인데, 초기 플란데런 화가들이 다 원래 플란데런 사람이었던 것은 아니다. 얀 판 에이크는 마세이크에서 왔고, 로히어르 판 데르 베이

던Rogier van der Weyden은 투르네 출신으로 브뤼셀에서 활동했으며, 한스 멤링Hans Memling은 독일이 고향이었다. 플란데런에 찾아든 이들은 판 에이크가 새 지평을 연 화풍에 크게 영향받아 나름대로 따라 그렸고, 이는 곧 뢰번·덴보스·투르네 등의 지역으로 전해졌다.

초기 플란데런 화가들이 당대를 훌쩍 뛰어넘는 혁명적인 화가들이었 다고 할 수는 없을 것이다. 시대에 아랑곳하지 않고 개성을 마음껏 발 현하는 그림은 알다시피 한참 뒤에야 등장했으니 말이다. 세계는 여전 히 어두웠고 관념으로 가득했다. 하위징아는 이 시기를 '중세의 가을' 이라고 표현했다. 중세의 저물녘, 중세 정신이라고 할 만한 옛 세계가 제 생명을 다해 타오르다 스러져가던 시기였다. 당시 브뤼허 시민은 신 에 봉사하는 것 말고도 다른 열망으로 가득 차 있었으니 어디 사람인 지, 신을 믿는지, 어느 계급 출신인지 따위는 크게 괘념치 않았다. 피렌 체 시민들이 그 열망을 고대 그리스와 로마에서 찾아내어 부활시키려 했다면, 브뤼허 시민들은 제 눈앞에 펼쳐진 세상과 인간과 자연을 바라 보았다. 그리고 이 모든 것을 새로운 틀에 담았다. 천지 만물을 가능한 있는 그대로 형상화하려는 사실주의였다. 관념이 아니라 실제의 세계를 그리기 시작한 것이다. 너울대는 옷자락, 눈가 잔주름과 관자놀이의 힘 줄까지도. 신이 창조한 세계는 하늘과 땅을, 천국과 지상을 모두 담음 으로써 온전해졌다.

멀리 있는 것은 작게 보이고 가까이 있는 것은 크게 보인다는 이 단

순한 사실을 그림으로 옮기는 데에 이토록 오랜 시간이 필요했다. 보이는 대로 그리고, 그릴 수 있는 최대한 자세히 그린다는 것이 회화사에 얼마나 혁명적인 변화였는지 판 에이크는 알고 있었을까? 판 에이크를 비롯하여 북쪽 유럽에서 르네상스를 맞은 화가들은 이탈리아 원근법처럼 자로 잰 듯 정확하게 그리지는 않았다. 남쪽 화가들이 해부학과 수학적 원근법을 쓰는 동안, 북쪽에서는 유화 기법을 발전시키며 세부 묘사를 정확히 하는 데 더욱 주의를 기울였다. 브뤼허는 새 시대를 예고하는 사람들, 어제의 세계가 저물고 새로운 세계가 열린다는 것을 감지한 영혼들이 그린 플란데런 회화의 발원지이다. 판 에이크 형제와 함께 한스 멤링, 디리크 바우츠Dieric Bouts, 휘호 판 데르 후스Hugo van der Goes, 헤라르트 다비트Gerard David, 로히어르 판 데르 베이던 같은 초기 플란데런 화가들의 사실적인 화풍은 유럽 북쪽 르네상스를 이끌었다.

얀 판 에이크가 여기에 있었다

이탈리아 도시 루카에서 태어난 상인 조반니 아르놀피니는 일찍이 브뤼허로 옮겨와 살며 가업을 이어 직물과 태피스트리를 사고팔았다. 필리프 공도 그의 주요 고객이었으며, 그 자신은 공작의 화가의 고객이었다. 판 에이크는 그의 초상을 두 점 그렸는데, 아르놀피니 부부 초상화는 그중 하나다. 응접실에 침대를 들여놓은 방 안 풍경이나 신부의 옷차림만 보아도 브뤼허의 여염집 내부라는 것은 알 수 있지만 과연 결

혼식 장면일까, 둘은 왜 손을 잡고 있을까, 부부 사이일까, 상들리에에 초가 하나만 켜져 있는 것은 한 해 전에 죽은 아내의 추모 초상화라는 의미일까. 지금도 숱한 사람들이 그림에 코를 박고 골몰한다. 그림은 여전히 수수께끼로 가득하나, 두 인물의 뒤에 걸린 볼록 거울은 방 안에 또 다른 인물들이 있음을 보여준다. 잘 들여다보면 판 에이크임을 짐작케 하는 붉은 샤프롱을 쓴 남자도 보인다. 화가는 거울 위에 이렇게 썼다. "얀 판 에이크가 여기에 있었다. 1434".

한 인물을 도시와 동일시하여 내세우는 일은 브뤼허 같은 기품 있는 도시에는 어울리지 않을 지도 모른다. 브뤼허 사람들도 그리 생각하는 듯하다. 브뤼허에서 흐루닝어 미술관 다음으로 관광객이 많은 성모교회Onze-Lieve-Vrouwekerk에는 부르고뉴의 마지막 공작이 잠들어 있고, 교회 뒤 휘도 헤젤레Guido Gezelle 광장에는 플란데런 사람들의 마음의 고향인 시인 휘도 헤젤레의 동상이 서 있으며, 한스 멤링 광장에는 수요일마다 멤링 동상 아래에 장이 선다. 뷔어르스 광장에 가면 세계 최초의 증권거래소 건물이 버젓이 사무실로 쓰이고 있고, 종탑에서는 지금도 카리용이 울린다.

뷔르흐의 성 도나시안 성당이 있던 자리에는 이제 호텔이 들어서 있다. 판 에이크는 이 성당의 제단화 〈요리스 판 데르 팔레 참사원과 성모자〉를 완성하고 다섯 해 뒤인 1441년에 이 성당 묘지에 묻혔다. 부르고뉴 궁정의 예배당이었던 성 도나시안 성당은 이후 프랑스 혁명에 휩

쏠려갔고, 도시의 심장이었던 뷔르흐는 '크라운 플라자 뷔르흐'라는 호텔 이름에 겨우 남았다. 화가의 기념표지 하나라도 남아 있을까 둘러보았으나 아무것도 없다. 역사의 소용돌이에 휘말려 간 것은 판 에이크의 자취만은 아니다. 1990년대 이 자리에 건물이 새로 들어설 때에 성당의 유적을 보존하여 박물관으로 만들자는 움직임이 있었으나, 도심의 땅을 역사적 증거로만 남겨두기에는 마땅치 않았는지 지하에만 유적을 보존하고 땅 위에는 건물이 들어섰으며, 현재 뷔르흐 광장에는 일본 건축가 토요 이토가 만든 파빌리온이 그 옛날을 증언하며 서 있다.

흐루닝어 미술관 다음으로 이 도시가 그래도 제법 뚜렷하게 판 에이크를 기념하고 있는 곳은 마르크트 북쪽의 얀 판 에이크 광장Jan van Eyckplein이다. 판 에이크 시절 지중해와 발트 해를 오가는 물자들이 운하로 들어와 톨하위스Tolhuis(세관) 앞마당에 내려지면, 무게를 달아 플란데런 백작에게 세금을 내고 브뤼허의 시장으로 실려갔다. 운하에서 내린 무거운 물건을 톨하위스까지 들어 나르기가 어찌나 힘들었던지 이 고된 일을 맡았던 사람들은 '고난자pijnder'로, 이들이 묵었던 집은 '고난자의 집pijndershuisje'으로 불리며, 브뤼허에서 가장 폭이 좁은 건물로 남아 톨하위스 옆에 끼어 있다. 화가는 거울 같은 운하 스피헐레이Spiegelrei(거울 운하)를 등지고 톨하위스와 포르터르스로헤Poortersloge(시민회관)를 내다본다.

거대한 조트하우스

얀 판 에이크 광장 한쪽의 카페 '판 에이크'는 차양에 화가 이름을
내걸고 브뤼허 맥주를 판다. 브뤼허 시민들의 별칭인 '브뤼허의 조트
Brugse zot'라는 맥주다. '조트'는 '풍자'·'우스꽝스러움'이라는 뜻으로, 에
라스뮈스의 《우신예찬》에서 '우신'을 일컫는 네덜란드 말이 '조트'이다.

부르고뉴 공국의 마지막 공작인 마리가 죽고 플란데런이 합스부르크
왕가의 밑에 들어갔을 때, 브뤼허를 비롯한 플란데런의 도시들은 자치
를 요구했다. 그러나 마리의 남편으로 어린 아들 대신 공국을 섭정하던
막시밀리안은 세금을 더 걷는가 하면 용병을 보내 소요를 진압하곤 했
다. 그러던 어느 날 막시밀리안이 브뤼허에 왔을 때, 시민들은 이 군주
를 석 달 동안 붙잡아두고 도시 자치를 인정하겠다는 약속을 받고서
야 풀어주었다. 화가 난 군주는 이 약속을 뒤집었을 뿐만 아니라 브뤼
허에서 열리는 연례시장과 축제를 금지해버렸다. 여기까지의 역사적 사
실에 더해 전해지는 이야기는, 이때 브뤼허 시민은 큰 잔치를 열어 막
시밀리안의 화를 삭이려고 애썼다는 것이다. 시장은 막시밀리안의 방
문을 환영하는 행렬도 마련하여 마르크트에서 함께 구경한 다음, 잔치
끝에 연례시장과 축제를 다시 열게 해달라고 청했다. 그리고 교회 수도
사들의 바람대로 '조트하우스'를 하나 지어달라고 청했다. 조트하우스
란 일종의 정신병원을 말한다. 황제는 연례시장이 열리면 세금이 걷힐
터이므로 이를 승낙했다. 그런데 조트하우스? 아까 지나간 우스꽝스러

운 행렬이 떠올랐던 막시밀리안은 이렇게 명한다. "성문을 모두 닫아라. 그러면 브뤼허는 하나의 거대한 조트하우스 그 자체다!" '조트'는 이때부터 브뤼허 시민들의 별칭이 되었다. 당시 신성로마제국의 중앙집권통치와 플란데런 도시의 자치권 사이의 갈등을 보여주는 이야기이다.

합스부르크 왕가와 저지대 토호 귀족 세력이 충돌하며 전쟁이 잦아지자 세금은 올라가고 교역은 중단되었다. 설상가상으로, 한 시절 유럽 북쪽에서 터줏대감 노릇을 하던 이 도시의 강어귀에는 점점 모래가 쌓였다. 바다에서 멀어져 갈 곳 잃은 브뤼허에는 전염병과 가난이 찾아들었다. 막시밀리안은 브뤼허에 있던 외국 상인들에게 안트베르펜으로 이주하라는 명령을 내림으로써 시민에게 감금당한 수모를 되갚았으며, 독일 황제가 되어 아들 미남공 필리프에게 궁정을 맡기고 플란데런을 떠났다. 상인들은 새 항구를 찾아 안트베르펜으로 떠나갔다. 브뤼허는 곧 긴 잠에 빠져들었다.

02

히에로니무스 보스
Jheronimus Bosch
1450년경~1516년

네덜란드 > 덴보스

내가 본 모든 것들, 그런데 어쩌면 그렇지 않은 것들.
그 그림 하나에 들어가 살며 나머지 삶을
수수께끼와 함께 보내는 것이 가장 좋으리라.
보라, 거기 그려진 것은 거기 그려진 것이 아니다.

— 세스 노터봄 《어두운 예감》

여롬이라는 이름의 지인은 화가 히에로니무스 보스의 열렬한 팬이다. 미술과는 도무지 관련 없는 일을 하는 그가—여롬의 직업은 엔지니어이다—500년 전 화가를 좋아하는 모양은 언제 봐도 즐겁다. 화가 보스를 다룬 책들을 서가에 갖춰놓고 보스 전문가를 자처하는가 하면, 스페인 마드리드 여행길에 프라도 미술관에 달려가 그의 그림을 보며 황홀경에 빠진다. 여롬이 화가 보스만큼이나 즐기는 취미를 하나 더 대자면 바로 개구리 모으기인데, 그의 서가에 꽂힌 보스의 화집 언저리에는 세계 여기저기 골목에서 사들였을 개구리들이 주먹 크기부터 손톱만한 녀석까지 모셔져 있다. 보스와 개구리는 대체 무슨 관계일까?

히에로니무스 보스

여룬의 고향이 네덜란드 덴보스라는 점이 열쇠였다.

히에로니무스 보스는 네덜란드 노르트브라반트 주의 도시 덴보스 출신이며, 덴보스 사람들을 열광시키는 덴보스 카니발의 상징은 개구리다. 그의 이름 여룬도 보스와 관계있는 것이었다.

보스의 고향 덴보스

중세의 끝자락인 1450년쯤, 네덜란드 남부의 스헤르토헨보스's-Hertogenbosch라는 도시에서 후세에 '괴물의 대가, 무의식을 발견한 이'로 불린 남자아이 하나가 세상에 나왔다. 화가였던 아버지 안토니우스 판 아켄Antonius van Aken은 이 아이에게 예룬Jeroen이라는 이름을 주었다. 당시 아이 이름을 짓는 관습에 따라, 예룬은 '안토니우스 판 아켄'의 아들이므로 예룬 안토니스존 판 아켄Jeroen Anthoniszoon van Aken이 공식 이름이었다. 안토니우스의 아버지 얀 판 아켄Jan van Aken도 화가였는데, 그의 다섯 형제 가운데 무려 넷이 화가였다. 할아버지·아버지·삼촌들까지 화가인 집안에서 예룬은 태어났다.

스헤르토헨보스라는 도시 이름을 독자들을 위해 덴보스라고 부르겠다. 덴보스Den Bosch라는 약칭은 내가 처음으로 생각해낸 것은 아니고, '공작Hertog의 숲Bosch'이라는 뜻을 지닌 이 도시 이름 스헤르토헨보스를 발음하기 귀찮았던 뭇사람들이 입 맞춰 불러온 줄임말이다. '공작의 울타리'인 스흐라벤하허's-Gravenhage가 덴하흐Den Haag(또는 헤이그)가 된

까닭과 같다. 네덜란드의 행정수도 덴하흐는 스흐라벤하허와 나란히 공식 명칭으로 인정받지만, 덴보스에서는 스헤르토헨보스만이 공식적으로 쓰인다. 우리끼리야 그냥 '그 숲Den Bosch'이라 부르지만 도로 표지판이나 기차역에서는 엄연히 '공작의 숲', 스헤르토헨보스다.

덴보스 사람, 예룬 안토니스존 판 아켄은 1490년 즈음부터 '보스의 히에로니무스Jheronimus Bosch'라는 이름으로 서명을 했다. '판 아켄' 대신에 제 고향 보스를 성으로, '예룬'에 해당하는 라틴어인 히에로니무스를 이름으로 썼다. 중세 화가들의 고객들은 유럽 전역에 걸쳐 있었기에 보다 국제적인 이름을 고른 것이 아닐까.

• • •

'공작의 숲' 기차역에 내려 돔멜Dommel 강을 건너 도시성벽 안으로 들어가기 전에 '보스의 공'을 먹고 간다. 저지대 도시들에는 저마다 자랑하는 그 고장의 간식거리가 있는데, 덴보스에는 '보쉐 볼Bossche Bol(보스의 공)'이 있다. 초콜릿 옷을 입은 이 공과 덴보스와의 관계는, 덴보스에 있는 이 공 모양의 주택단지만 봐도 알 수 있다.

다리 건너 피스스트라트visstraat(생선 길)까지 들어온 브레이데 하번 Brede haven(너른 항구)에는 요트들이 정박해 있었다. 마스 강과 북해를 잇는 이 항구로 물자들이 들어와 주변 지역으로 팔려나갔다. 지금은 호수가 된 오스트제이Oostzee에서 잡은 생선을 사고팔았던 중세의 기억이 피스마르크트vismarkt(생선시장)라는 길 이름과 가로등 디자인에 남아 있

커피와 함께 즐겨 먹는 '보스의 공'.

었다.

도시성벽은 옛 시가지를 단단히 둘러싸고, 물길이 그 벽을 감돌아 안과 밖을 단호하게 나눈다. 군사 시설이었던 요새는 걷기 좋은 산책 길이 되어 있었다. 뾰족하게 나온 성벽 모퉁이에 서서 성 밖으로 펼쳐 진 폴더 지역을 내다보는데 벽 아래로 관광객들을 태운 작은 보트가 오갔다.

예전에는 디제Dieze 운하가 성벽 안을 이리저리 가로질렀다는데, 도시 가 커지면서 사람들은 운하 위에 길을 놓고 집을 짓기 시작했고 운하 는 하수구가 되어갔다. 물길 몇 군데를 복원해서 보트를 띄운 게 얼마

전 일이라 한다. 히에로니무스 보스는 이 성벽 안에서 태어나 자랐고 가족에게 그림을 배웠으며, 이 도시 안에서 평생 화가로 살았다.

덴보스 하면 가장 먼저 떠오르는 것은 요란한 카니발 문화다. 한 해에 사흘 동안 이 '공작의 숲'은 그들만의 축제를 치르는데, 그동안 도시의 공식 이름은 '개구리 언덕'이라는 뜻인 '우텔동크Oeteldonk'로 바뀌고 권력은 카니발 시장에게 넘어간다. 네덜란드의 남부지방 두 개 주州인 노르트브라반트와 림뷔르흐가 여느 지방과 다른 점은 뿌리 깊은 가톨릭 문화권이자 사순절 이전 카니발을 지금도 즐긴다는 점이다. 지금의 네덜란드 노르트브라반트 주·벨기에 안트베르펜 주·벨기에 브라반트 주와 브뤼셀을 아우른 지역에 브라반트 공국이 있었다. 예룬이 태어날 즈음 덴보스는 이 브라반트 공국에서 뢰번·브뤼셀·안트베르펜 다음가는 주요 도시였다.

13세기부터 신성로마제국의 한 공국이었던 브라반트는 이웃의 플란데런 백작령과 나란히 오랜 역사를 자랑하지만, 공작의 대가 끊기자 플란데런과 마찬가지로 부르고뉴의 선량공 필리프를 공작으로 모시게 된다. 필리프 공의 호시절을 브라반트도, 소년 보스도 누렸을 것이다. 필리프 공의 아들 용맹공 카럴에 이어 공국을 물려받은 마리아 여공작이 낙마 사고로 죽기 전 의회의 권한과 지역 자치권을 되돌려주는 조치를 취했기에 브라반트 공국도 자치 권리가 늘어났다. 그러나 잠시 후 다시 독일 합스부르크 왕가에 맞서 소요가 들끓었고 굶주림에 흑사병까지

돌아 세상은 어지럽기만 했다. 보스가 화가로 활동하던 시절은 브뤼허의 판 에이크의 시대와는 사뭇 달라졌다.

기아·전쟁·소요·전염병이 휩쓸던 때였으나 세상이 지옥 같기만 한 것은 아니었다. 도시에는 문인들의 길드라고 할 만한 수사학회가 생겨나 문학을 토론하고 글을 지었으며, 연극이 공연되었고, 인쇄술이 보급되어 성경뿐만 아니라 연대기나 희곡 같은 문학작품이 유행했다. 저 남쪽에서는 레오나르도 다빈치(1452~1519)가 르네상스를 꽃피우고 있었고, 인문주의를 세상에 불러일으키게 될 젊은 데시데리위스 에라스뮈스(1466~1536)가 덴보스의 라틴어 학교에 다니던 시절이었다.

마르크트

마르크트 어귀의 벽돌집이 관광안내소였다. '더 모리안de Moriaan'이라 불리는 이 집은 1220년에 지었다고 하니 보스가 살았을 때도 이 자리에 있었을 것이다. 히에로니무스 보스 지도를 달라고 하자 직원은 예룬 보스 지도 말인가요? 하고 되물어왔다. 말줄임을 즐기는 네덜란드 사람들의 습관일까? 더 친근하게 들리기 때문일까? 보스의 고향에서 히에로니무스는 예룬으로 불리는 듯했다. 제 고향 사람을 라틴어가 아니라 제 고향 말로 부르는 건 마땅하다.

이 마르크트에서, 예룬은 현재의 우리로서는 기억을 더듬어가야 짐작할 수 있는 그런 시절을 보냈다. 전염병이 돌고, 집에 불길이 치솟고,

'더 모리안'. 네덜란드에서 가장 오래된 벽돌 건물이다.

죄인을 공개 처벌하고, 마녀로 지목된 여인들이 산 채로 불태워지던 그 마르크트. 〈쾌락의 정원〉을 비롯한 보스의 모든 그림이 탄생한 곳이다.

스페인 마드리드의 프라도 미술관에 미국인 단체 관광객을 인솔해 온 안내자가 '신사숙녀 여러분, 히에로니무스 보스의 유명한 그림 〈쾌락의 정원〉입니다. 섹스의 백과사전이죠.'라고 하더라는 이야기를 읽은 적이 있다. 보스의 작품 가운데 가장 해석이 분분하여 500년 전의 프로이트라거나, 진탕 먹고 노는 질펀한 파티로 보거나, 15세기의 초현실주의라고 하기도 한다. 몇 세기 앞서 나타난 살바도르 달리라는 것이다.

〈쾌락의 정원〉의 오른쪽 패널에 담긴 지옥은 단테의 《신곡》에 이어

중세 사람들의 공포를 형상화한 첫 시도라고 하는데 불·고문·무시무시한 괴물·반인반수들이 등장한다. 순전히 보스의 상상이었을까? 그가 마주한 어둠이었을까? 이미 사람들은 눈에 보이는 그대로를 그릴 줄 알았던 때였음을 떠올려보면, 대체 보스는 이 마르크트에서 어떤 현실을 보며 살았을까 궁금해진다. 브뤼허에서 발원한 초기 플란데런 화풍이 북유럽 르네상스를 주도하는 동안 덴보스 역시 그 영향력 아래에 있었을 텐데, 브라반트의 도시에서는 플란데런 사실주의와는 다른 모습의 그림이 나타났다. 보스는 눈에 보이는 것이 아니라 보이지 않는 것을 그렸다. 매우 사실적으로.

이 그림을 둘러싼 논쟁의 중심인 가운데 패널은 세상이란 이런 곳이라고, 이런 욕망이 넘실대는 곳이라고 말하는 듯하다. '사랑의 천국'일까? 어디에도 없는 유토피아일까? 뭔가 타락한 상태를 그린 것은 아닐까? 나는 이 그림이 좋다고 말해도 될까, 하는 망설임은 이 그림이 나를 어떤 식으로든 흔들고 있다는 데서 온다. 사태를 선과 악으로 나누어 보는 눈은 예나 지금이나 여전하니까. 천국이 아니라 지옥으로 가는 길 쪽이 가깝다 해도, 이 그림의 세 패널 중 어디에 들어가 살고 싶으냐고 묻는다면 가운데 패널 안에서, 딸기인지 석류인지 모를 저 몹쓸 과일 안에서 누군가와 입맞추거나 머리에 새를 얹고 물속에서 춤을 추거나 유니콘을 타고 달리고 싶은데, 내가 보지 못한 무언가가 있을 것만 같다. 〈쾌락의 정원〉이라는 그림 제목은 훗날 사람들이 붙인 것으로, 보스가 죽은 직후에는 〈딸기나무〉로 불렸다 한다.

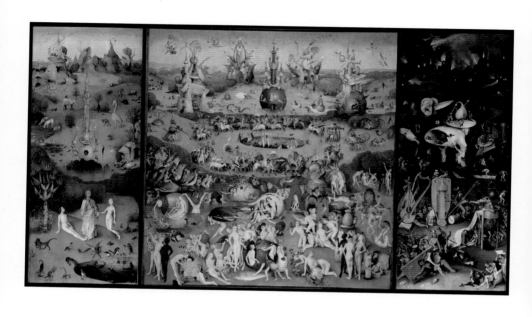

히에로니무스 보스 〈쾌락의 정원〉,
1480~1490, 프라도 미술관.

보스의 삶에 관한 자세한 기록은 없으나, 그림 유학을 떠났다는 기록이 없고 화가 집안에서 자란 점으로 미루어보아 일생을 덴보스에서 보냈으리라 짐작할 수 있다. 나고 자란 도시를 떠나 다른 세상을 보겠다는 생각을 품지 않아도 될 만큼 제 삶터가 만족스럽고 그를 둘러싼 예술 세계가 넉넉했을지도 모른다.

화가로서 그의 이름이 기록으로 나타난 때는 1480년쯤, 그러니까 그가 서른 살 즈음이다. 당시의 이름은 '화가 예룬Jeroen die Maelre'이었다. 그 때 화가 예룬은 알레이트 판 더 메이르펜네Aleid Van de Meervenne라는 부유한 상인 집안의 딸과 결혼한다. 둘은 아내가 친정에서 물려받은 마르크트의 큰 집에서 살았다.

번지수가 등장하기 전 저지대에서는 집에 이름을 붙이곤 했는데, 화가 예룬이 이 집 주인일 때는 '인 덴 살바투르In den Salvatoer(살바투르에서)'라고 불렸다. 지금은 호텔이 되었는데Hotel Central(센트랄 호텔) 한눈에 봐도 마르크트에서 제일 크고 좋은 건물이다. 화가는 이 집에서 죽을 때까지 살았다고 하니 꽤 부유한 삶이었던 것 같다.

보스는 활동하던 시기에도 이미 꽤 인기 있는 화가였다. 나라 안팎의 지체 높고 부유한 이들이 그의 그림을 샀다. 오라녀 가문의 귀족 헨드릭 3세와 부르고뉴 공국의 미남공 필리프도 보스의 고객이었다.

〈쾌락의 정원〉도 헨드릭 3세의 브뤼셀 궁정에 걸려 있다가 그의 조카이자 네덜란드 건국의 아버지가 된 빌럼 판 오라녀 공의 소유가 되었다. 네덜란드가 스페인에 맞서 일어나자 스페인은 알바 공을 보내 항쟁

보스 동상.

을 진압하는데, 이때 오라녀 공의 궁정에 있던 그림이 스페인으로 가서 펠리페 2세의 손에 들어가게 되었다고 추정된다. 한편 미남공 필리프의 궁정에 있던 스페인 귀족 디에고 데 게바라Diego de Guevara(1450~1520)는 판 에이크의 〈아르놀피니 부부 초상화〉를 비롯한 플란데런 회화를 수집했는데, 보스도 회원이었던 덴보스의 성모형제회와 인연이 있는 사람이었다. 그는 덴보스에 자주 다녀가며 보스의 그림을 여럿 사들였고, 그가 아들에게 물려준 그림은 다시 스페인의 가장 강력한 통치자 펠리페 2세에게로 들어갔다. 그리하여 스페인 마드리드의 프라도 미술관이 덴보스의 화가 보스의 그림을 가장 많이 소장한 미술관이 되었다.

히에로니무스 보스

동상으로 선 보스의 발치에는 감자튀김을 먹는 사람들이 기대앉아 있고, 그 주위를 비둘기들이 서성거린다. 동상의 등 뒤에는 예룬이 어린 시절을 보낸 집이 있다. 지금은 기념품 가게가 된 이 초록색 집에 예룬의 아버지, 아버지의 형제들, 예룬의 형제들, 나중엔 조카까지 그림을 그렸던 작업실이 있었다. 이 판 아켄 집안의 화실에서 예룬은 그림을 배우며 자랐는데, 한때 이 집이 그의 생가라는 말도 있었으나 아버지가 이 건물을 사들였던 때가 1462년이라는 기록으로 보아, 예룬이 태어난 시점과는 좀 멀다.

성모형제회

보스의 그림을 해석하려는 노력 가운데에는 그가 이단 종파의 회원이었다는 추측도 있었다. 특히 〈쾌락의 정원〉은, 자유로운 영혼과 사랑의 예술을 표현한 것이라 하여 보스라는 이름에 어떤 신비로움을 드리우기도 했다. 1947년에 빌헬름 프랭거Wilhelm Fraengers라는 비평가는 〈쾌락의 정원〉이 '자유정신 형제자매회'라는 종파를 위해 그린 것이며 보스도 그 일원이었다고 주장했다. 자유정신 형제자매회는 13세기에 처음 나타난 뒤 수 세기 동안 유럽에 퍼진 이단 종파였다. 이 종파에 대해서는 그리 잘 알려져 있진 않지만, 자유로운 성관계를 종교의식의 하나로 삼았다고 한다. 타락하지 않은 인간 아담을 숭배한다고 하여 이들을 '아담의 자손Adamites'이라고도 부른다. 프랭거에 따르면, 〈쾌락의

정원〉의 가운데 패널에 묘사된 '부끄러운 줄 모르는 에로틱한 장면'들은 성적 쾌락의 표현이 아니라 이 종파의 종교의례를 표현한 것이다. 원죄를 짓기 이전의 아담과 이브처럼 순진무구하고 건강한 존재들 말이다. 프랭거의 이런 분석은 대다수 예술사가에게는 받아들여지지 않고 있지만, 많은 이들이 이 분석에 이끌리는 것 같다. 섹스의 즐거움을 건강한 에너지로, 성적 자유를 억압의 치유법으로 받아들이려는 지금의 시대 흐름에도 맞아 떨어진다. 보스의 그림이 차라리 그런 뜻이라면 논란도 줄어들겠지만, 〈쾌락의 정원〉에 대한 이 해석을 사실로 받아들이기엔 개운치 않은 구석이 있다. 보스가 '아담의 자손'이었다는 것은 추정일 뿐, 증거가 될 만한 어떤 자료도 없기 때문이다. 저지대에 이 종파가 존재했음을 알려주는 것은 1411년 브뤼셀의 어느 기록이 마지막이다. 이 종파가 보스가 살던 16세기 초에도 존재했을 수는 있겠으나, 이 모든 것은 근거 없는 짐작일 뿐이다.

마르크트에서 힌트하머르스트라트Hinthamerstraat를 따라가다가 성 요셉 교회가 있는 골목 안으로 들어갔더니 디제 운하가 나왔다. 다리 아래를 지날 때마다 윗몸을 숙이며 깔깔대는 승객들을 태운 쪽배가 폭 좁은 물길을 이따금 오갔고, 잠시의 소란함이 메아리처럼 지나가면 낚싯대를 드리우고 앉은 사람 뒤로 개를 앞세우고 걷는 이들만이 고요한 움직임을 만들어낸다. 성모형제회 건물은 디제 운하에 걸친 다리 끝에 있다. 보스도 이 건물에 드나들며 성 얀 교회를 올려다보았을 것이다.

기록이 우리에게 알려주는 사실은, 보스는 '자유정신 형제자매회'가

디제 운하.

아니라 덴보스의 '성모형제회' 회원이었다는 점이다. 이단 종파와는 아무 연관이 없는, 성모 마리아를 따르는 성직자와 평신도로 이루어진 보수적 정통 교단이었다. 고장에서 꽤 영향력 있는 인사들로 이루어진 모임이어서, 신분 높은 귀족과 교회 성직자들의 주문을 받는 데도 도움이 됐을 것이다. 보스가 살았던 시절에 성모형제회는 그 전성기에 있었다. 회원 명단은 덴보스를 넘어 부르고뉴 궁정과 스페인 궁정에까지 이른다. 미남공 필리프와 그의 아들 카를 5세를 따라 덴보스 바깥에서도 귀족과 관료 들이 회원으로 몰려들었다. 보스의 그림을 수집했던 스페인 귀족 디에고 데 게바라도 그 가운데 한 명이다. 성모형제회의 기록

이 아니라면 우리는 보스의 발자취를 더듬지도 못했을 것이다. 그것이 보스의 개인적 삶에 대한 기록의 전부이기 때문이다.

혹시 보스가 이중생활을 했던 것은 아닐까? 비밀 조직원으로서 신분을 감추기 위해, 세상 흐름대로 엄격한 가톨릭 신자들과 좋은 관계를 유지하면서 말이다. 하지만 당시 보스 작품의 주요 구매자가 누구였는지를 살펴보면 어림없는 일이다. 종교재판이 있던 그 시절에 보스의 그림을 소장했던 이들은 매우 보수적인 가톨릭교도들이었으니 말이다. 가톨릭 세계의 옹호자를 자처하는 스페인의 펠리페 2세가 종교전쟁을 치르면서 사들인 것이 보스의 그림이라는 점을 생각해보면, 상상에 지나지 않는 이야기다. 그럼에도 불구하고 보스의 그림을 곰곰이 들여다보면, 이런 괜한 상상 없이 밋밋하게 바라보기는 쉽지 않다.

성모형제회는 1300년대 초에 세워졌고, 예룬 보스는 1488년 즈음부터 회원이 되었다. 17세기에 80년 전쟁이 끝나고 네덜란드가 스페인에서 독립한 뒤에는 백조형제회로 이름을 바꾸고 구교와 신교를 가리지 않는 기독교 단체가 되었다. 백조형제회 건물은 작은 박물관으로 남았고, 건물 뒤에는 '예룬 보스 정원'이 고요하게 자리잡고 있다.

성 얀 교회

다시 힌트하머르스트라트로 나와 성 얀 교회로 간다. 교회는 1220년 즈음, 당시의 건축양식이던 로마네스크식으로 지어졌고 시간이 흐르며

히에로니무스 보스

몸집이 커져 그때그때 모양이 더해졌는데, 보스가 성인이 될 무렵에는 고딕 양식으로 한창 거듭나던 참이었다. 보스가 몸담았던 성모형제회도 교회 한쪽에 예배소를 놓고 증축과 내부 장식에 주도적으로 참여했다. 1516년, 성모형제회가 보스의 장례식을 치를 때도 교회는 공사 중이었다.

보스가 살았던 시절에 가장 공들여 덧지은 부분은 교회 바깥의 날개 구조물이다. 고딕 교회의 구조적 특징인 이 버팀벽을 만들었던 덴보스의 건축가 두 사람이 보스와 교류가 있었다고 하니, 지금 성 얀 교회를 보는 이들은 자연스레 보스를 떠올린다. 공중 빗살마다 위에 앉아 있는 조각들은 얼핏 보스 그림에 나오는 괴물들과 닮았다. 이 작업에 보스가 직접 참여했는지는 알 수 없지만 말이다. 보스는 이 교회의 제단화를 두 점 그렸다고 하는데, 지금은 어디로 갔는지 사라져버렸다. 다만 보스 시절에 그려진 벽화와 제단화를 통해 그 시절 화풍을 짐작해볼 뿐이다. 보스가 묻힌 곳도 어디인지 흔적이 없다.

힌트하머르스트라트의 끝에는 보스가 제단화를 그렸다고 전해지는 성 안토니우스 교회가 있다. 보스가 한창 화가로 활동할 즈음에 들어선 교회(1491년)인데 이웃과 조금은 어색한 모양으로 어깨를 나란히 하고 서 있었다. 이름과 겉모습만 교회일 뿐 현재는 노인 주거시설이다. 노르트브라반트 미술관에는, 보스 화풍을 따른 화가들이 안토니우스 성인을 주제로 그린 그림 네 점이 남아 있다.

마당에 놓인 조형물이 아니었다면 그저 교회로 보고 지나칠 뻔했다. '히에로니무스 보스 광장'에는 〈쾌락의 정원〉에 나오는 분수 같은 조형물이 물을 뿜고 있었다. 삶의 근원이라고 해야 할까, 욕망의 샘이라고 해야 할까.

이 옛 교회는 덴보스 시에서 보스의 삶과 작품을 아우르는 교육 전시관으로 마련한 아트센터다. 교회 제단에는 보스의 삶과 작품에 관한 영화가 큰 스크린에 펼쳐지고, 천정에는 〈성 안토니우스의 유혹〉에 나오는 물고기를 탄 수녀와 낚시꾼 같은 보스 그림 속 기이한 형상과 괴물 들이 매달려 있다. 문 앞에는 편지를 입에 물고 오는 괴물이 경비병처럼 서 있었다.

교회 건물 곳곳에 전시된 보스의 작품은 복제화이지만, 그의 전작을 한눈에 볼 수 있는 전시관으로는 손색이 없다. 덴보스의 아들, 네덜란드가 낳은 세계적 화가의 그림이 한때 이 나라를 주물렀던 사람들의 손에 들어가 있다 해도 원통해할 필요는 없다네, 위대한 화가의 고향은 바로 여기이니까, 라고 하는 듯하다. 속속들이 설명을 듣고 보고 손으로 만져볼 수 있어서 보스를 더 가까이 느끼기에 좋다. 특히 2016년은 보스 사후 500년인 해여서 덴보스에서는 전시와 공연 등 다양한 기념 행사들이 진행되었다.

교회 입구에서도 나이 지긋한 자원봉사자 부인이 우리 고장의 이 근

히에로니무스 보스 아트센터 입구.

사한 화가의 세계에 오셨군요, 맘껏 즐기다 가시길, 이라고 말하는 듯 함박웃음을 지으며 음성 안내기를 권해주었다. 목에 걸고 회랑 쪽을 먼저 둘러보았다.

내 머리의 돌

보스는 옛날 옛적에 이런 이야기가 있었어, 하고 말해주듯이 거울처럼 둥근 테두리 안의 그림을 보여준다. 거울 속 인간 세상은 교회 탑과 교수대가 보이는 풍경이다. 우리 눈앞에는 깔때기를 모자인 양 쓴 돌

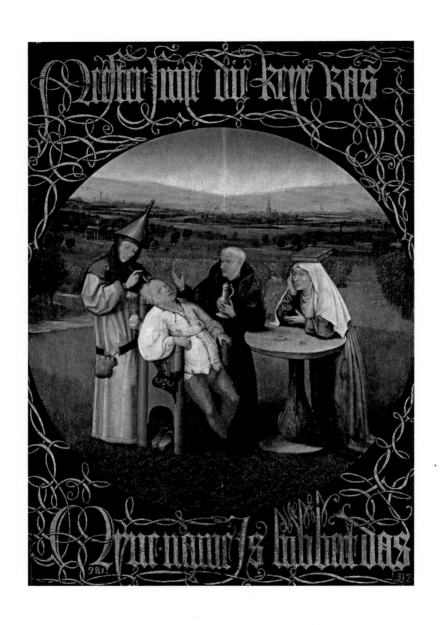

히에로니무스 보스 〈돌 제거 수술〉,
1494년경, 마드리드 프라도 미술관.

팔이 의사가 한 남자의 머리에 칼을 갖다 대고 뭔가를 꺼내고 있다. 수사와 수녀는 구경만 한다. 원의 바깥에는 위아래로 'Meester Snijt die keys ras, mijne naam is Lubbert Das(선생님, 돌을 빨리 꺼내주세요, 내 이름은 뤼베르트 다스입니다).'라고 쓰여 있다. 그림 옆에는 돌에 관한 중세우화를 설명해놓았다. 머릿속에 든 돌을 꺼내면 어리석음을 없앨 수 있다고 믿어서, 돌팔이 의사들이 환자의 머리를 갈라서 돌을 꺼내는 수술을 했다는 이야기다. 이 돌은 전설에 따르면 '삼킨 파리'가 굳어져 생긴 것이라고 한다. 그런데 보스의 그림 속 돌팔이 의사가 뤼베르트의 머리에서 꺼내는 것은 돌이 아니라 꽃이다. 중세 네덜란드에서 '케이kei'라는 단어는 '단단한 돌/돌멩이'와 '꽃'이라는 뜻으로 쓰였다. 그림 속 꽃은 튤립 같기도 하고 카네이션 같기도 한데, 16세기에 튤립은 '우둔하다'는 의미가 있었고 카네이션은 다른 말로 '케이'라고 불렸다 한다. 그리고 브라반트 지방의 속담인 '머리에 돌멩이가 들었다', '머리 안에서 돌이 덜거덕거린다'도 가져왔을 것이다. 머리에 돌이 들어서 사람을 우둔하게 만든다는 뜻이다.

머리를 갈라 돌을 꺼낸다는 것은 '거세하다'는 말의 다른 표현이기도 했다. 사내의 이름 '뤼베르트 다스Lubbert Das'에 관해 가장 그럼직한 해석으로는, 뤼베르트는 '거세하다'는 뜻의 네덜란드어인 뤼벤lubben에서 왔고 '다스das'는 게으르고 둔한 동물인 오소리라는 것이다. 뤼베르트와 딱 어울리는 동물이다. 게으르고 멍청하며 둔한 오소리 같은 사람. 수술로 멍청함을 낮게 해준다는 것이나 그 수술을 위해 돌팔이에게 돈

을 치른다는 것이나 참 멍청한 일로 보이지만, 당시에는 이런 멍청한 짓이 흔했던 모양이다. 물론 이런 수술이 실제 있었던 것은 아니다. 보스 이후에도 여러 화가가 이 주제로 그림을 그렸고, 피터르 브뤼헐도 그중 하나다.

거울 바깥에 적힌 화려한 서체는 당시 부르고뉴 공작의 궁정화가였던 피에르 카우스타인이 만든 것으로, 말하자면 새로운 폰트였다. 궁정화가로서 카우스타인의 주 업무는 문장이나 깃발을 디자인하고 축제 장식물을 만드는 것이었는데, 부르고뉴 공국의 황금양모 기사단 문장판 디자인도 그에 포함되었다. 황금양모 기사단은 선량공 필리프가 결혼할 때 브뤼허에서 창설한 기사단으로 해마다 정기 모임을 며칠씩 가졌는데, 1481년에는 막시밀리안 1세가 주최한 14차 기사단 모임이 덴보스에서 열렸다. 성 얀 교회에서 열린 이 모임에서 썼던 문장판은 지금도 교회 성가대석 위에 걸려 있는데, 보스는 이 서체를 그대로 그림에 적용하였다. 그런데 멍청한 뤼베르트 다스의 입을 빌렸다니, 유행하는 궁정풍 폰트를 보스도 나서서 받아들인 것일까, 아니면 탐탁지 않은 막시밀리안 군주의 떠들썩한 행차를 살짝 비꼰 것일까. 덴보스에서 기사단 연례모임이 열렸을 때는 기사단의 수장인 용맹공 카를이 낭시 전투에서 죽은 지 4년째 되는 해였고 기사 31명 중 참석자는 6명밖에 되지 않았다. 기사들에게 막시밀리안은 그저 이방인이었던 것이다. 막시밀리안은 이때 세 살배기 아들 필리프를 데려와 기사단에 입단시켰다. 들여다볼수록 이야기는 끝이 없다.

이 그림은 위트레흐트 주교의 거처에 걸려 있었다고 하며, 이후 스페인의 펠리페 데 게바라와 펠리페 2세를 거쳐 프라도 미술관에 소장되었다.

바보들의 배

승강기로 교회 탑 꼭대기에 올라 탑에 전시된 그림을 보았다. 벨기에 브뤼셀 왕립미술관에서 보스의 그림을 보았던 일이 떠올랐다. 시간을 두고 찬찬히 들여다보고 싶었으나, 유독 보스의 그림은 그 앞 자리를 차지하기가 쉽지 않았다. 팔짱 끼고 토론하는 이들, 스케치북을 꺼내놓고 그림을 그리는 이들 때문이었다. 이 좁은 교회 탑에서도 마찬가지였다. 원작이라면 감히 하지 못할 일이지만 삼단 패널을 닫아서 앞면의 그림을 보기도 하고, 구석마다 옆 사람과 선 채로 두런두런 이야기를 나눈다. 보스의 그림은 대화를 부추긴다. 그 누구와도.

보스의 또 다른 우화 〈바보들의 배Het narrenschip〉에도 수사와 수녀가 등장한다. 수사 하나와 수녀 둘이서 한 무리의 농민과 함께 배 위에서 놀고 있는데, 이 배가 참으로 우스꽝스럽다. 오월주五月柱를 돛대로 달았고 어디서 아무렇게나 잘라온 나무로 키를 잡고 있다. 키의 나뭇가지 위에는 '어릿광대nar(나르)' 하나가 막대기를 들고 앉았다. 그림 제목인 〈바보들의 배〉에서 바보란 이 어릿광대를 일컫는 말이다. '나르'는 본디 궁정이나 귀족의 저택에서 익살 떠는 일을 하던 어릿광대였다. 중세 궁

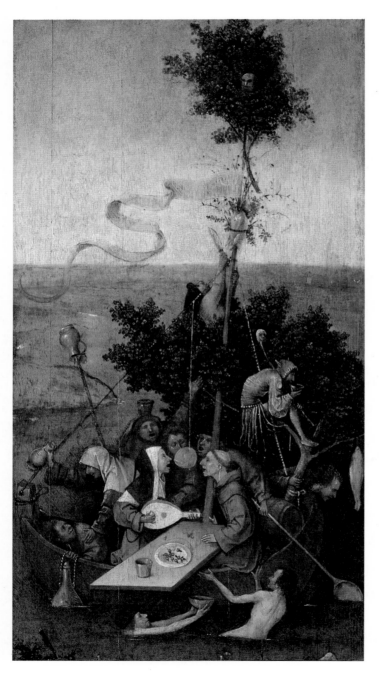

히에로니무스 보스 〈바보들의 배〉
1494년 이후, 파리 루브르 미술관.

정 전속의 이 '광대'라는 직분은 면책특권이 있는 코미디언이었는데, 어떤 말을 하더라도 처벌받지 않고 자유롭게 원하는 바를 말할 수 있었다. 통치자에게 소속되어 있으면서도 그들을 조롱할 수 있고, 반편이들이니 무례해도 괜찮았던 것이다. 나르가 쥐고 있는 '조트 막대기zotskolf'가 오늘날 코미디의 '슬랩스틱'이다. 나르는 트럼프의 조커로 남았는가 하면, 저지대 남부지방에 전해 내려오는 하나의 마스코트가 되었다. 특히 카니발에서는 이 나르들이 활개를 친다.

〈바보들의 배〉는 중세 독일의 인문주의자 제바스티안 브란트Sebastian Brant(1457~1521)의 1494년 풍자시 제목이기도 하다. 알브레히트 뒤러의 삽화를 곁들인 이 풍자시는 당시 여러 나라 말로 옮겨지며 꽤 인기를 끌었다. 인쇄술이 발달했던 저지대에도 번역 출판되었으니 보스도 이 풍자시를 접했을 것이다.

중세시대에 '배'란 종교적 메타포를 지닌 말이었다. 교회는 신을 믿는 영혼을 천국이라는 안전한 항구로 실어가는 배와 같았다. 그런데 보스의 그림 속 배는 돛대에 십자가 대신 엉뚱하게도 초승달이 그려진 깃발을 매달았고, 돛대 꼭대기에는 우둔함을 상징하는 부엉이가 숨어 있다. 악기를 연주하며 목청껏 노래하는 듯한 수녀와 수사 앞에 놓인 접시에는 체리가 담겼고, 큰 술항아리가 물에 반쯤 잠겨 있다. 〈쾌락의 정원〉에 나오는 남녀 같지 않은가? 중생을 구제해야 할 수도자들이 방탕에 빠져 있으니 이 배는 어디로 향해 갈 것인가? 배 앞쪽에 있는 농민 하나는 뭘 그리 먹었는지 토악질을 하고, 물속의 사내는 술을 더 따라

달라고 잔을 들고 있다. 보스가 자주 다루었던 일곱 가지 원죄 가운데 외설과 탐욕을 조롱하는 듯하다. 오월주를 세우고 봄맞이 잔치를 하던 이들은 너나 할 것 없이 멍청이가 되었고, 거위 요리를 매단 돛대를 달고 배는 어디론가 떠나간다.

브란트의 풍자시가 나오기 전에도, 카니발 전통이 있는 지역에는 '바보들이 탄 배'라는 주제가 있었다. 이 그림을 저지대에서는 '파란 조각배'라고 부르기도 하는데, 파란 조각배는 우둔함과 무절제를 꾸짖는 중세의 상징이었으며 카니발을 꾸리는 단체의 이름으로 쓰였고 지금도 여전히 많이 쓰이고 있는 말이다.

덴보스에는 보스가 없다

화가의 삶이 어떠했다 한들 우리가 그를 오롯이 만나는 것은 그림을 통해서라고 한다면, 보스를 가장 밀도 있게 볼 수 있는 곳은 스페인 마드리드에 있는 프라도 미술관일 것이다. 제아무리 떠돌며 타향살이를 한 화가라도 그 작품은 고향으로 되돌아올 법도 하건만, 덴보스에서 태어나 줄곧 살았던 보스의 작품은 먼 스페인에 그 집을 지었다. 보스의 그림을 논하기 시작한 것도 스페인이 먼저였다. 보스의 사후 수십 년이 지난 1560년 즈음 스페인의 인문주의자 펠리페 데 게바라Felipe de Guevara는 《회화에 관한 논평Commentarios de la pintura》이라는 책에서 보스가 당대에 어떻게 받아들여졌는지 언급했다. 펠리페는 보스의 그림

을 비롯한 플란데런 회화를 사들였던 스페인 귀족 디에고 데 게바라의 아들로, 보스의 작품 비평을 남긴 첫 번째 인물이다.

"덴보스에 부르고뉴 궁정이 있었던 것도 아니잖아. 브뤼허나 브뤼셀 같은 큰 도시도 아닌데 어떻게 보스 같은 대가가 나왔을까?"

"덴보스는 지금도 노르트브라반트의 주도야. 브라반트 공국에서도 4대 도시에 들었다고."

덴보스의 사내 여름은 당시 브라반트 도시들과의 관계를 봐야 한다며 공국의 역사를 들먹였다. 브라반트 공국의 4대 도시란 브뤼허·브뤼셀·뢰번·덴보스를 말한다. 나머지 세 개 도시는 지금은 벨기에 왕국 영토지만, 덴보스만은 네덜란드 왕국 영토가 되었다.

당시 저지대는 남쪽이 북쪽보다 여러모로 앞섰는데, 홀란트 지방보다는 브라반트와 플란데런이 경제적·사회문화적인 면에서 중심이었다. 얀 판 에이크 이후로 초기 플란데런의 거장들이 큰 흐름을 이루어 뢰번에는 디르크 바우츠Dirk Bouts가, 브뤼허에는 한스 멤링이, 헨트에는 휘호 판 데르 후스가 자기만의 양식을 세워나가던 때였다.

부르고뉴와 합스부르크 왕가 사이에 태어난 미남공 필리프는 저지대에서 태어났기에 아버지 막시밀리안과 달리, 증조부인 선량공 필리프처럼 저지대를 잘 다스렸다. 영국·프랑스·독일 사이에서 균형을 잃지 않아 전쟁도 없었고 지역 자치권도 높아졌으며 민심도 얻었다. 결혼 역시

선량공 필리프와 마찬가지로 스페인 왕가와 했다. 프랑스를 견제하기 위한 아버지의 뜻이었을 것이나, 이후 네덜란드는 긴 독립전쟁을 치르고서야 스페인과의 관계를 끊을 수 있었다. 스페인의 펠리페 1세가 된 미남공 필리프의 사후에 아들인 카를 5세가 스페인의 왕위를 물려받았고, 곧 할아버지 막시밀리안의 사후 합스부르크 가권까지 상속받아 독일 황제가 된다. 네덜란드 각 지역에는 총독들이 있었으나 군주의 자리는 카를 5세의 아들인 필리프까지 이어졌다. 이 필리프가 스페인의 펠리페 2세로, 보스의 그림을 가장 많이 손에 넣었던 군주이다.

뒤바뀐 세상, 흥청망청과 절제 사이의 싸움

덴보스의 노르트브라반트 미술관은 이 고장 출신 화가들을 위한 방을 따로 마련해놓았는데, 브라반트 사람 반 고흐나 브뤼헐 전시실과 함께 '보스의 세계'도 자리를 차지하고 있었다. '보스의 세계'란 보스가 살았던 시간으로 되돌아 가보는 방이다. 그곳에 걸린 그림들은 그 시절 덴보스 사람들은 어떻게 살았는지, 어떤 것을 예술로 여기고 만들어냈는지를 우리에게 전해준다. 보스를 그대로 베껴 그린 그림과 판화들, 그의 화풍을 따른 그림들이 많이 있었다.

그중 파스턴아본트vastenavond(금식일 전날 저녁)와 파스턴vasten(금식일) 사이의 싸움이라는 주제를 보스 화풍으로 그린 그림들이 제법 있었다. 파스턴아본트는 교회력 절기로 따지면 '재의 수요일' 하루 전날 저녁을

히에로니무스 보스 〈파스턴아본트와 파스턴 사이의 싸움〉,
1555~1575년, 노르트브라반트 미술관.

말하는데, '기름진 화요일'이라고도 한다. 재의 수요일부터 부활절까지
40일은 예수의 죽음과 부활을 되새기는 사순절로, 금식 등 자기 절제
와 회개를 하는 고난주간이다. 이 사순절을 뜻하는 영어 렌트Lent가 네
덜란드어의 렌테Lente(봄)와 같다. 만물이 소생하는 시기다.

　저지대에서도 특히 플란데런 도시들은 파스턴아본트를 거하게 치렀
다. 파스턴아본트와 파스턴은 사육제와 사순절의 충돌, 마지막으로 먹
고 마시고 노는 날과 절제하는 기간 사이의 싸움이자 겨울과 봄의 투
쟁이며, 한편으로 귀족·성직자와 도시민의 힘 겨루기였다. 그래서 플란
데런 도시들은 민속 명절인 파스턴아본트를 공식적인 시의 축제로 지
냈다. '뒤바뀐 세상De omgekeerde wereld'이라는 네덜란드어 관용구가 바
로 파스턴아본트에서 유래했다. 이 카니발 기간에는 본래의 질서가 뒤

집어져서 세상이 일시적으로 거꾸로 돌아간다. 귀족·성직자·도시민의 위계가 파괴되는 방식은 연극·노래·가장행렬·우스개 연설을 통해서였다. 평소 사회 신분이 낮은 사람이 활개 치는 시기. 하지만 한편으로는 보아라, '뒤바뀐 세상'이 되니 재미있지 않으냐, 지금 우리의 사회질서가 더 적절하지 않으냐, 하는 말도 된다. 귀족과 성직자를 조롱하고 농민의 우둔함을 경계하며 도시민의 자부심을 과시하는 날이기도 하다.

도시민들은 마르크트에서 마상 창 시합을 하곤 했는데, 이 또한 파스턴아본트와 파스턴 사이의 싸움이었다. 실제로 말을 타고 싸움을 하는 것이 아니라, 술통이나 목마를 타고 밀집 투구를 쓴 채 프라이팬과 솥단지를 방패삼아 쇠갈퀴나 쇠스랑을 휘두르며 패싸움을 했다. 파스턴아본트 팀과 파스턴 팀으로 나누어서 흥청망청 대 절제의 싸움을 풍자로 즐긴 것이다. 지금도 이 파스턴아본트를 거하게 치르는 덴보스에서 보스가 이 주제를 지나쳤을 리 없다. 보스의 화풍을 이어받은 화가들도 부지런히 카니발 장면을 재생산해냈다.

보스의 그림 〈바보들의 배〉의 모티프인 '파란 조각배' 판화도 있다. 보스의 소실된 작품을 따라 만든 것으로 추정되는 안트베르펜 판화가의 작품이다. 체리를 입에 물고 있는 키잡이의 지휘에 맞춰 승선객들은 노래하고 노느라 정신이 없다. 판화 아래에는 1413년 나온 야코프 판 우스트포런의 풍자시 〈파란 조각배〉가 적혀 있다.

"등신이 떠돌이 노래꾼이자 키잡이라서, 새들은 그를 멍청이로 본다네. 모두 목청껏 노래하니, 그들은 파란 조각배의 가수들이라." 제 본분

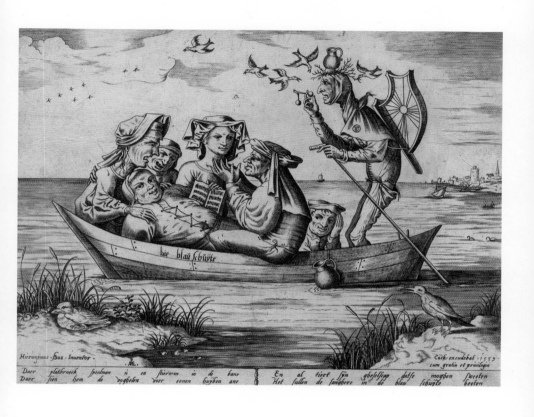

die blau schüyte

Hieronymus · Bos · Inuentor · .K. Cock · excudebat · 1559·
cum gratia et priuilegio

Daer platbroeck speelman is en sterwm in de bane En al tiert sijn ghesselscay datse moghen sweeten
Daer sien hem de voghelen voer eenen huyben ane Het sullen de sanghers in de blau schuyte beeten

피터르 판 데르 헤이딘 〈파란 조각배〉, 1559.

을 잊고 정신없이 놀다보니 배가 산으로 간다는 이야기이다.

'파란 조각배' 역시 '계층의 전복'이라는 카니발의 주제 중 하나였다. 배의 선장은 거지나 부랑자 등이었고, 승선객은 귀족과 성직자 들이었다. 지금도 카니발 행렬에서는 시민으로서 반듯하게 행동하기 싫은 자들은 이 배에 타라고 외치며 파란 조각배가 등장한다. '뒤바뀐 세상'이므로 배는 바퀴달린 수레가 되어 '뒤바뀐 계급'의 사람들을 태우고 달린다.

• • •

보스가 그린 직물 시장 풍경을 보니 지금과 크게 다르지 않은 듯하다. 관광안내소가 있는 더 모리안도, 보스가 살았던 집도 그림 속에 있다. 이 그림을 그린 익명의 화가는 보스 집안의 화실이 있던 '더 클레이너 빈스트' 언저리에서 마르크트를 내다보았구나 싶다. 개들은 제멋대로 뛰어다니고, 직물이 놓인 난전 앞뒤로는 먹거리를 팔고, 거지는 바닥에 앉아 구걸한다. 직물 길드에서 사무실에 걸려고 의뢰한 그림일 텐데 생생하고 사랑스럽다.

덴보스에는 보스는 없어도 보스의 세계가 버젓했다. 보스의 이름을 딴 '예로니뮈스Jeronimus' 카페가 마르크트에 있고, 예룬 보스 호텔에는 '판 아켄'이라는 연회장과 '7가지 원죄' 식사 메뉴가 있으며, 보스 종합병원이 있다. 덴보스의 병원 두 개가 합쳐지면서 새 병원 이름을 공모

히에로니무스 보스

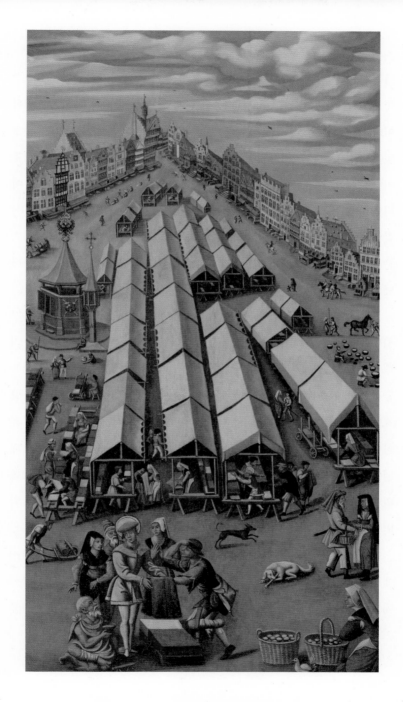

히에로니무스 보스 〈스헤르토헨보스의 직물 시장〉, 1530년경.

했는데, 가장 많은 표를 얻은 이름이 '예룬 보스'였다고 한다. 덴보스의 역대 주민 가운데 가장 유명한 사람 이름을 골랐으니 덴보스만의 이름이다. 화가의 생전에는 네덜란드·오스트리아·스페인의 귀족들이 갖고 싶어 하던 그림이, 16세기에는 보스 화풍이라는 유행이 되어 브뤼헐로 이어진다. 우리가 지금 보는 '환상'이 그때 그에게도 '환상'이었을까? 아니면 종교적 변주였을까? 보스의 그림을 둘러싼 여러 논쟁은, 옛날 사람들의 생각과 취향은 지금 우리의 것과는 달랐다는 사실만 확인시켜 준다. 때로는 시가 신문기사보다 명료하다지만, 때로는 그림이 시보다 날카롭다.

보스가 덴보스에서 삶을 마친 1516년은 토머스 모어의 《유토피아》가 뢰번에서 출간된 해다. 에라스뮈스가 시골 농부와 베 짜는 아낙네·여행객이 성서 읽기로 지루함을 달래기를 바란다며 그리스어 신약성서를 출간한 해이기도 하다. 이듬해 1517년에는 루터가 95개조 반박문을 발표했다. 여행자는 화가의 도시에서 그의 흔적을 더듬으며, 그가 어떤 세상에서 살았을지 상상의 나래를 펼쳐보면 〈쾌락의 정원〉의 가운데 패널이 어디에도 없는 유토피아로 존재하지 말란 법도 없고, 가톨릭교회의 권위와 검열에 눌려 있지 않았으리란 법도 없다. 에라스뮈스조차 뢰번에서 박해를 피해 바젤로 찾아들지 않았던가.

기차역으로 돌아가는 길에 생선시장이 있던 레이펄스트라트 lepelstraat 에서 요기를 했다. 디제 운하가 길을 따라 슬쩍 열려 있고 조붓한 골목에는 카페마다 내놓은 탁자가 줄을 지었다. 모퉁이 집 하나는 아래층

히에로니무스 보스

과 위층 사이에 나무로 된 보가 공중에 삐져나와 있고, 위층의 벽돌 벽
은 바깥으로 한참 기울었다. 15세기에 집을 짓던 방식이니 보스가 살
았을 때도 이런 모양이었을 것이다. 카페 한 곳을 골라 들어갔더니, 카
페 이름이 '더 나르De Nar'였다. 우스꽝스러운 바보들이 사방에서 내려
다보고 있었다.

03

피터르 브뤼헐

Pieter Bruegel de Oude

1525/1530년경~1569년

벨기에 > 브뤼셀

어떻게 해서 그렇게 되었는지는 알 수 없지만.
그러나 그렇게 되지 않을 수 없는 인간의 비참함이 그의 단순한 형태를 통해
나에게 전달되자 그것은 내 내부에서 불이 되어 타올랐다.
맹인이 인도하는 세계에 갇힌 맹인들의 슬픔과 아픔이
그때 나를 습격해온 것이었다.

– 김현《김현 예술 기행/반고비 나그네 길에》

브뤼셀 남역에서 탄 시내버스가 안더를레흐트Anderlecht를 지나 고풍
스러운 시가지를 벗어나자 곧 파요턴란트Pajottenland가 나왔다. 낮은 구
릉 사이 이 들판에서 브뤼셀 사람들의 먹을거리가 자라고 맥주를 빚을
보리가 익어간다. 노선표도 안내방송도 없는 버스가 말없이 딜베이크
Dilbeek를 향해 갈수록 나는 창밖을 두리번거렸다. 화가 브뤼헐은 브뤼
셀에서 이 파요턴란트까지 어떻게 나들이를 했을까? 말을 탔을까? 아
니면 별장이나 오두막이라도 하나 갖고 있었을까?

농부 브뤼헐

할머니한테 물려받은 은 장신구라든가 벼룩시장을 돌아다니다 헐값에 산 그림을 가지고 오면, 전문가가 그 물건의 나이와 예술적 가치를 알려주고 값도 어름해주는 네덜란드 텔레비전 프로그램이 있다. 〈예술과 키치 사이〉라는 이 방송에 자기 집 거실에 걸어두었던 그림을 가지고 나온 노부인은 17센티미터 크기의 이 그림이 피터르 브뤼헐 2세의 것이라는 말에 놀랐고, 감정가가 1억 5천만 원으로 나오자 더욱 놀랐다. 그녀는 농민 부부가 나무 아래에서 쉬고 있는 이 그림을 1950년에 골동품점에서 7만 원가량 주고 샀다고 했다.

이 작은 농민화의 화가는 피터르 브뤼헐 2세이지만 농민화가·농부 브뤼헐이라는 이름은 아버지 브뤼헐의 것이다. "그리 알려지지 않은 브라반트 지방의 시골, 브레다에서 멀지 않은, 브뤼헐Bruegel이라는 마을에서 피터르 브뤼헐은 태어났다."

카럴 판 만더르Karel van Mander(1548~1606)가 《화가 평전Schilder-boeck》 (1604)에 이렇게 쓴 것이 브뤼헐의 출생에 관한 첫 기록이 되었다. 농민화가라는 그의 별칭에 딱 맞아 떨어지는 출생배경이다. 브뤼헐이 어디에서 태어났고 어떻게 자랐는지에 관한 기록은 마땅치 않아 훗날 사람들은 만더르의 기록에 의존해서 그의 고향을 되짚어간다. 지금은 네덜란드와 벨기에로 갈라진 브라반트에는 양쪽 모두에 '브뤼헐'이라는 마을이 있어 곤혹스러울 따름이다. 네덜란드 브라반트에 있는 브뤼

헐Bruegel은 그 시절 기준으로 브레다와는 제법 먼 거리였으므로 만더르의 글과 맞지 않고, 벨기에 림뷔르흐에 있는 브로헐Brogel은 그 옆의 브레이Bree라는 마을이 16세기에는 브레다Breda로 불리었으므로 그럴 듯하나 브라반트가 아니어서 또 맞아떨어지지 않는다. 만더르가 브뤼헐의 전기를 썼을 때는 화가 사후 30년 즈음이었고, 구전 정보 및 다른 책들을 참조한 것이어서 완전히 신뢰하기에도 어렵다.

브뤼헐의 삶을 전해주는 첫 기록은 1551년 안트베르펜 화가 길드의 공식 서류다. 성 누가 길드의 회원이 된다는 것은 독립적으로 활동할 수 있는 화가가 된다는 의미인데, 대체로 21세에서 25세 즈음에는 그림 교육을 끝내고 정식 화가가 될 수 있었다. 브뤼헐이 별난 늦깎이가 아니라고 보면, 1551년에 길드에 등록했으니 1525년에서 1530년쯤에 태어났으리라고 어림짐작해볼 수 있다.

만더르가 그에게 농민화가라는 이름을 주었으나, 20세기 들어 여러 사람들이 연구한 결과 이 농민화가가 농사꾼은 아니었던 듯하다. 안트베르펜의 지인들 사이에서 브뤼헐은 배운 사람이자 인문주의적 소양이 있는 사람으로 여겨졌다고 하며, 고향이 어디라 할지라도 당시 가장 번성한 도시였던 안트베르펜과 브뤼셀에서 살았던 도시 사람이기도 하다. '농부'라는 별명 말고 '지저분한 브뤼헐'이라고도 불린 걸 보면 '농부 브뤼헐'이라는 말은 직업으로서의 농민이 아니라, 농부 차림을 하고 농부들 사이에 섞여 그들의 삶을 가까이에서 담아냈기 때문일 것이다.

만더르는 브뤼헐의 젊은 시절도 한자락 소개하고 있다. 안트베르펜에

는 판 알스트Pieter Coecke van Aelst(1502~1550)라는 화가가 있었는데, 당시 배운 화가들이 그랬듯이 태피스트리를 디자인하고 출판을 하는 등 다재다능한 사람이었다. 여러 나라 말에 능해 이탈리아 서적을 네덜란드어·프랑스어·독일어로 번역했는데 특히 비트루비우스의 《건축십서》를 네덜란드어로 번역하여 큰 영향을 주었다. 르네상스를 북쪽으로 가져와 보급한 그는 콘스탄티노플에서도 1년간 지내는 등 견문이 넓었으며 안트베르펜에 돌아와서는 화가 길드의 의장을 지냈다. 안트베르펜 성당의 스테인드글라스 등을 만들며 큰 작업실을 두었던 저명한 화가로, 신성로마제국의 황제 카를 5세의 궁정화가로 임명되기도 했다. 브뤼헐은 판 알스트의 문하생이었다. 판 알스트 선생이 세상을 떠난 뒤에는 메헬런Mechelen에서 잠깐 활동을 했는데, 아마도 선생의 부인이 메헬런의 화가 집안 출신이라는 점과 관계있을 듯싶다. 브뤼헐은 곧 안트베르펜의 화가 길드에 등록하여 정식 화가가 되었고, 여러 해 동안 이탈리아를 여행했으며, 안트베르펜으로 돌아와서는 히에로니무스 코크Hieronymus Cock(1518~1570)의 화실에서 일했다. 코크는 안트베르펜에서 판 알스트의 뒤를 잇는 화가라고 할 수 있던 사람으로, 그의 화실은 이탈리아 거장들의 그림을 동판으로 만드는 공방이자 인쇄소였다. 당시 저지대 화가들은 판화가이기도 했는데 판 에이크와 보스가 그랬듯 브뤼헐 또한 코크의 화실에서 판화를 만들었다. 코크의 화실에서 세상으로 나온 판화 중에는 사후에 더 인기 있었던 보스의 그림도 빠지지 않았다. 브뤼헐이 그린 〈큰 물고기가 작은 물고기를 먹는다〉(1556)는 보스의 작품으

로 여겨질 정도였다.

영국의 토머스 모어가 1515년에 양모 수출 협상단으로 플란데런에 왔을 때 그에게 에라스뮈스를 소개한 사람이 피터르 힐리스^{Pieter Gilles}이다. 그는 안트베르펜 시의 공무원이자 인문주의자·출판업자였다. 모어의 《유토피아》는 안트베르펜 성모성당 앞에서 힐리스를 만나 그가 소개해준 라파엘의 이야기를 듣는 것으로 시작된다. 안트베르펜은 브뤼허가 쇠락한 뒤로 카를 5세 황제 시절에는 알프스 북쪽에서 가장 중요한 무역 중심도시로 성장했는데, 특히 영국의 양모를 모직물로 만드는 직물 산업이 번성했으며 인문주의자와 예술가들이 많았다.

이러한 호황기의 안트베르펜에서 화가가 된 브뤼헐은 1559년부터 그림에 Brueghel에서 h를 빼고 서명하기 시작한다. 앞서의 출생연도 셈법이 맞다면 서른 남짓부터는 로마 대문자로 BRVEGEL라는 이름을 쓰기 시작한 것이다. 이 시기 브뤼헐의 그림에 담긴 사람과 세상을 보는 눈은 당시 안트베르펜의 분위기와 맞닿아 있다. 인문주의는 이미 시대의 흐름이 되었으나, 곧 폭풍이 불어 닥칠 터였다. 카를 5세가 죽은 후 신성로마제국은 다시 스페인과 독일로 갈라져 네덜란드에서는 스페인의 펠리페 2세가 군주의 자리에 올랐다.

1563년 브뤼헐은 브뤼셀로 거처를 옮겼다. 판 알스트 선생의 딸인 마이켄 쿠크^{Mayken Coeck}와 결혼하여 브뤼셀에서 신접생활을 시작했고, 마흔 점가량의 작품을 세상에 내놓으며 화가로서 왕성하게 활동했다. 그리고 브뤼셀에서 삶을 마쳤다.

마음의 고향, 파요턴란트

브뤼허가 북부의 베네치아라면 파요턴란트는 토스카나라는 말이 있을 만큼, 파요턴란트는 브뤼셀 사람들에게 마음의 고향 같은 곳이다. 곁에 두고 언제든 드나들 수 있는 든든한 안식처랄까? 그래서 해발 112미터가 최고 고도라는 파요턴란트를 이탈리아의 토스카나에 빗대곤 한다. 플란데런치고는 제법 언덕이 있는 경관이기도 하다. 브뤼셀 주민이 된 브뤼헐도 파요턴란트를 자주 찾았고 그곳 풍경을 화폭에 담았다.

브뤼헐 산책길Breughel wandelpad이 시작되는 성 안나페데Sint Anna-Pede 교회 앞에 버스가 선다고 알고 왔기에 운전기사에게 성 안나페데 교회에 거의 다 왔냐고 물었더니 바로 여기라며 문을 열어주었다. 버스 정류장에는 그냥 '교회kerk'라고만 적혀 있었다. 브뤼헐 산책길 지도가 안내판으로 서 있는데 교회에서 출발하여 한 바퀴 돌아 제자리로 오는 코스였다. 7킬로미터, 쉬엄쉬엄 오후 나절 걷기에 딱 좋은 거리다.

보스의 여러 그림이 덴보스를 떠나 스페인에 자리잡았듯, 브뤼헐의 그림도 제 고향을 떠나 다른 나라 미술관에 걸려 있는 경우가 많다. 그의 작품 중 3할은 현재 오스트리아에 있다. 대가의 그림을 합스부르크 가문의 귀족들이 아니라 그의 나라 부르주아들이 사들이게 되기까지는 요원한 시절이었다. 하지만 브뤼헐의 작품 가운데 '왕실'의 주문으로 그려진 것은 단 두 점뿐이라고 한다. 나머지는 궁정 밖 사람들이 주문

했거나 화가 스스로 그리고 싶은 것을 그린 작품이었다.

그 대신, 파요턴란트의 한 지역인 딜베이크 사람들은 브뤼헐 그림의 고향에 이른바 야외 미술관을 만들어놓았다. 열아홉 점의 그림이 산책길 모퉁이마다 기다리고 있는데 그 첫 번째가 〈장님 우화〉였다.

여름날 멀리 교회가 보이는 길을 남자 여섯이 줄 서서 간다. 다들 장님이다. 그런데 어라, 앞서가던 사람이 넘어져서 그만 구덩이에 빠졌다. 앞사람의 어깨를 짚거나 막대를 잡고 가던 장님들은 줄줄이 넘어지게 생겼다. 두 번째 장님은 넘어지기 일보 직전이며, 세 번째 장님도 두 번째 장님의 지팡이를 쥐고 있어서 보아하니 곧 넘어질 듯하다. 나머지 장님들은 영문도 모른 채 이들을 따라가지만 곧 나자빠질 것이다.

450여 년 전 브뤼헐은 이 자리에 서서 성 안나 교회를 배경 삼아 성경 내용을 우화로 담아냈다. '눈먼 이가 눈먼 이를 이끌면 둘 다 구덩이에 빠질 것이다'라는 마태복음의 한 구절이다. 눈먼 이가 눈먼 이를 인도하는 말도 안 되는 혼란이 벌어지고 있으나 교회는 저만치서 아무 말이 없다. 교회 뜰에는 팔레트 모양의 벤치 조형물이 화가를 기념하고 있었다. 브뤼헐은 이 교회 남쪽 어딘가에 있던 자그마한 성에 머물며 이 그림을 그렸다고 한다.

브뤼헐 산책길 표지는 말이 풀을 뜯고 닭들이 소란스레 몰려다니는 농가들 사이로 이어졌다. 교회 하나와 그곳을 둘러싼 묘지와 묘지를 내다보는 카페 하나가 중심을 이룬 한 마을 어귀에서는 플란데런의 마을잔치를 담은 그림을 만났다.

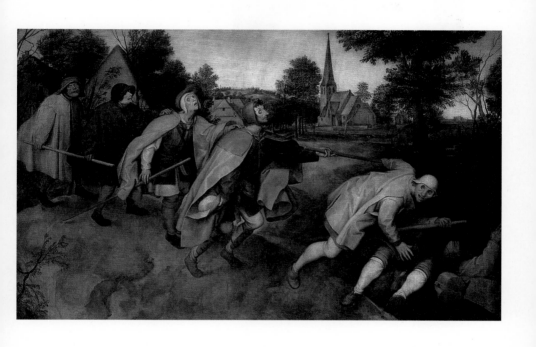

피터르 브뤼헐 〈장님 우화〉,
1568, 나폴리 국립미술관.

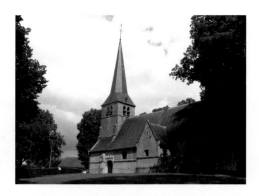

위 ı 성 안나 페데 교회.
가운데 ı 브뤼헐 산책길.
아래 ı 산책길 표지.

저지대에 풍속으로 전해 내려오는 마을 잔치인 '케르미스kermis'의 한 장면이다. 케르미스는 본디 도시나 마을의 수호성인 축일을 기리는 축제였는데('교회 미사'라는 뜻의 케르크미스kerkmis에서 온 말이다), 이때는 큰 장이 서고 수호성인을 내세워 행진한다. 온 마을 주민이 잔치를 열어 먹고 마시는 날이기도 하다. 케르미스가 열리면 마을 광장에서는 활을 쏘거나 다트 던지기 같은 놀이를 했지만, 요즘은 회전목마 같은 놀이기구가 들어오고 악단이 풍악을 울리며 노천카페에서 맥주를 즐기는 사람들로 붐빈다. 브뤼헐이 보았던 케르미스도 주막에 깃발이 나부끼고 잔치가 물이 올랐다. 덩실덩실 춤추고 백파이프를 불고 먹고 마시고 입맞추며 근심 걱정 날려보내고 싶다. 그런데 흥청거려야 할 잔치에 웃는 이는 아무도 없고, 어두운 낯빛에 가난과 근심만이 묻어난다.

당시 스페인의 펠리페 2세는 터키와 패권을 놓고 싸우던 지중해 쪽에 신경 쓰느라 이복누이인 마르가리타에게 브뤼셀 궁정을 맡긴 뒤 스페인으로 떠났을 즈음이었다. 마르가리타는 네덜란드 귀족들이 모인 국가위원회의 자문을 받으며 나라를 다스렸으나, 가톨릭이 아닌 종교를 이단시하기는 여전했다. 게다가 전쟁을 하느라 나라 빚이 늘어갈수록 세금도 올라가기만 했다. 멀리 떨어진 마드리드 궁정에서야 네덜란드는 그저 강력한 중앙집권 통치의 대상일 뿐이니, 네덜란드에서 걷은 세금으로 중앙정부의 전쟁비용을 대는 꼴이었다. 그때만 해도 네덜란드는 남부에 사람들이 많이 살았는데, 인구는 급증한데다 여기저기서 벌어지는 전쟁으로 먹을거리가 제때 수급되지 않아서 배를 곯는 주민

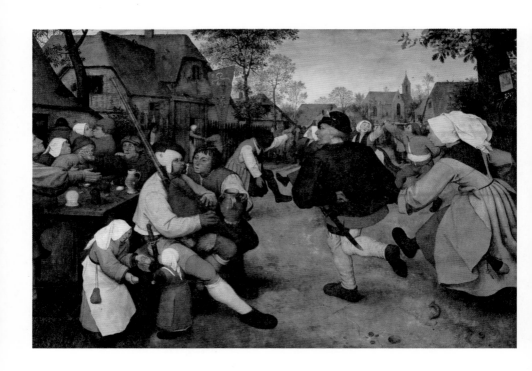

피터르 브뤼헐 〈농민들의 춤〉,
1566?~1569, 빈 미술사 박물관.

이 많았다. 굶주림과 폭정에 시달리던 농민과 도시 빈민은 칼뱅교의 품을 찾았고, 중산층 시민도 이 신흥 종교에 마음이 기울어갔다. '굶주림의 해'로 불리는 1566년, 유달리 매서운 겨울에 흑사병과 굶주림까지 겪은 네덜란드 사람들은 저마다의 이유로 세상을 뒤집고자 했고, 특히 가톨릭교회의 호화로움과 부패에 대한 불만은 터지기 일보 직전이었다. 결국 성당과 수도원에서 성화와 성물을 끌어내리는 성상파괴 운동이 거칠게 일어나자, 세상의 혼란을 평정하는 것이 신의 뜻이라 믿었던 펠리페 2세는 이를 군대로 진압했다. 칼뱅교 목사들과 성상파괴 운동 가담자들과 무력 봉기자들을 체포하여 폭동 재판소에 세워 처형했는데, 어찌나 잔인했던지 이는 '피의 법정'이라 불렸다. 1100명이 사형되고 9000명이 궐석 재판으로 처형된 이 사태는 끝내 네덜란드의 독립전쟁으로 이어지게 된다. 그러니 이런 와중에 찾아온 케르미스에 웃음이 있을 리가 없다.

브뤼헐이 농부들의 삶을 그렸다는 점에만 초점을 맞춘다면 이 거장을 '농민화가'라는 말에 가두어두는 것이 될지도 모른다. 그의 그림에서 농민이 주인공이었다기보다는, 그가 농민의 삶을 있는 그대로 그렸다고 해야 맞을 것이다. 그림 주문을 할 여유가 있던 귀족이나 부르주아가 아니라 보통사람들을 주인공으로 그렸다는 게 당시에는 새로운 일이었다. 브뤼셀에 자리잡은 뒤로 브뤼헐은 민간 전설이나 설화보다 성경이나 고전에서 소재를 빌어 그림을 그리곤 했는데, 〈바벨탑〉을 그린 것도

이즈음이다. 세상을 뒤덮고 있던 공포와 혼란·억압에 대한 분노가 그림에 들어왔고 거기서 우리는 인간을 본다. 땅에 발 딛고 사는 사람들, 삶을 견디며 우직하게 살아가는 농민들이 종종 주인공이 되었다. 구도는 단순해지고 인물 수도 적어졌다. 그렇게 브뤼헐은 극적 요소를 버리고 사실적으로, 때로는 은유적으로 민초들의 삶을 그리는 '농민화가'가 되어가고 있었다. 그 자신도 농민화가로 기억되기를 꿈꾸었을까. 브뤼셀에서 파요턴란트를 오가며 그린 그림에는 오히려 풍경화가 많으니 풍경화가라 해도 되지 않을까. 그런데 브뤼헐의 그림을 잘 들여다보면 농민은 자연스레 그 풍경의 일부를 이루고, 풍경은 그들의 이야기를 담고 있다. 플란데런의 사실주의 전통과 이탈리아에서 배운 정교한 선이 브뤼헐 고유의 화풍을 자아낸다. 파요턴란트는 서양미술사 최초의 농민화가, '농부 브뤼헐'의 만년에 많은 영감을 준 곳이 되었다.

브뤼헐 산책길은 사과 과수원과 숲·밀밭·목장·맥주 양조장을 지나 언덕길로 이어진다. 흙길도 있고 돌길도 있다. 나는 오솔길 어귀에, 또는 시골집 담장에 마련된 브뤼헐의 그림을 쉬엄쉬엄 보며 걸었다.

브뤼헐 덕분에 이후 사람들은 16세기 네덜란드의 민초들이 어떻게 살았는지 가늠하기가 쉬워졌다. 〈환락향〉이라는 제목이 붙은 그림 속 농가는 지붕이 파이로 뒤덮였고 울타리는 소시지로 만들어졌으며, 잘 차려진 테이블 아래 사내 셋이 누워 있다. 플란데런 속담 중에 '지붕이 파이로 뒤덮였다'는 말은 바로 '환락향'이라는 뜻이다. 농부 하나는 도

리깨 위에 엎어져 자고 군인은 창 위에, 성직자는 기도서 옆에 누워 있다. 농부·군인·성직자 모두 제 할 일은 하지 않고 질펀하게 먹고 논 뒤 뻗은 것이다. 그 옛날 이렇게 생긴 사람들이 이런 옷을 입고 이런 음식을 먹으며 이렇게들 살았구나. 루벤스의 여인들에게서는 느낄 수 없는 감정이다. 농사짓고 사냥하고 잔치하는 장면이 담긴 이러한 민속화는 플란데런 회화의 풍자 전통과 함께 '브뤼헐 전통'으로 이어졌다. 브뤼헐을 네덜란드 회화에서 '장르화'의 선구자라고 부를 만하다.

브뤼셀 마롤 지구

산책길이 시작된 지점으로 돌아와 카페 '더 스테르'에서 파요턴란트의 맥주인 람비크Lambic를 놓고 앉았다. 1300년 즈음부터 이 고장에서 만들기 시작했고, 지금까지 생산되는 맥주 중 가장 역사가 길다. 잠시 숨을 돌린 뒤 교회 앞에서 브뤼셀로 돌아가는 버스를 탔다. 브뤼헐이 가장 왕성하게 그림을 그렸고 자식 둘을 보았으며 아마도 가장 행복했을 자리, 그러나 일찍 찾아온 삶의 마지막을 맞은 곳인 마롤 지구가 버스의 종점이었다.

어느 도시나 영광이 눈부신 거리 뒤에는 조금은 누추하고 어쩐지 정겨운 서민 동네가 있다. 대법원이 위풍당당하게 서 있는 언덕에서 승강기를 타면, 이 도시의 주변인들이 대대로 모여 살던 마롤 지구로 내려간다. 그곳은 언덕 위 저택에서 일하는 직공들의 거주지였고 노동자 가

족들과 거지들의 피난처가 되었다가 멋진 저택이 들어서기도 했으며, 세월이 흐를수록 다양한 사람들이 와서 사는 곳이 되었다. 가죽 무두질장이(rue des Tanneurs), 굴뚝 청소부(Ramoneuers), 대장장이(Orfvres)와 같은 골목 이름들에서 그들이 살았던 과거를 느낄 수 있다. 골목에는 고가구점·싸구려 잡화점·젊은 예술가들의 공방과 갤러리·과일 가게 등이 들어서 있고, 매끈하게 단장한 카페와 수백 년 된 천장에서 먼지가 떨어질 듯한 카페 사이에 온갖 피부색의 주민들이 히피인 듯 여피인 듯 오간다. 초라한 듯, 고색창연한 듯하면서 꽤 세련된 듯도 한 동네. 푸근한 서민적 분위기와 참신한 현대예술이 공존한다. 마롤 지구는 벨기에 같으면서도 벨기에 같지 않고, 그래서 벨기에의 수도이자 유럽연합의 수도다운 브뤼셀 도심에 있으면서도 지방색이 짙은데, 여기서 지방색이란 세상 이곳저곳의 풍취를 말한다. 벨기에의 옛 식민지였던 콩고 사람들을 비롯하여 이민자가 많은 다국적 동네로, 브뤼셀의 '다국어'는 여기에서 시작됐다 해도 좋을 만큼 여러 언어가 오간다.

'브뤼헐 동네'로 알려진 마롤 지구의 가장 유명한 주민은 당연히 피터르 브뤼헐이다. 만더르에 따르면 브뤼헐의 장모는 결혼 조건으로 안트베르펜을 떠나 브뤼셀에서 살 것을 내걸었는데, 사위가 옛 애인과 시시덕거릴까봐 그런 것이었다고 하지만 사실은 안트베르펜의 불안을 피해 궁정이 있던 브뤼셀로 옮기게 한 것이 아닐까 싶다. 브뤼헐과 마이켄 쿠크는 브뤼셀 마롤 지구의 카펠레 교회에서 결혼식을 올리고, 교회 첨탑의 그늘에 신접살림을 차렸다.

마롤 지구.

브뤼헐이 살았던 집은 지금 기준으로 보아도 작지 않은 규모다. 브뤼셀과 안트베르펜의 부유한 시민·성직자들의 그림 주문이 이어졌고, 독립 화가로서 삶을 꾸려가기에 충분했다. 지금 우리가 알고 있는 브뤼헐의 작품 대부분이 이 브뤼셀 시절에 나왔다.

그런데 브뤼헐은 결혼한 지 6년이 지난 1569년 쉰 즈음의 나이에 아내와 두 아들을 남기고 세상을 떠났고, 결혼식을 올렸던 교회에 묻혔다. 아내에게 남긴 유언장을 보면 지병을 앓았던 모양이다. 브뤼헐은 성상파괴 운동 가담자들에 속해 있지는 않았으나, 마지막 그림으로 추정되는 〈교수대 위의 까치〉(1568)가 세상에 흘러나가지 않도록 한 조치와 그림에 담긴 섬뜩한 경고로 미루어보아 펠리페 2세가 파견한 알바 공의 전횡에 충격을 받고 상당한 우려에 빠졌던 듯하다.

알바 공이 설치한 폭동 재판소에서 판결은 밀고자의 증언만으로 이루어지기 십상이었고, 상금을 받으려는 밀고자들이 곳곳에 있었다. 1568년은 네덜란드가 스페인에 맞서 80년 전쟁을 시작한 해이기도 했다. 빌럼 판 오라녀와 라모랄 판 에흐몬트·필리프 판 호른은 네덜란드의 대귀족으로 스페인 통치자의 최측근에 있던 국가위원회 자문위원들이었다. 오빠 펠리페 2세 대신 벨기에를 다스리던 마르가리타는 저지대의 모든 귀족에게 스페인 왕에 대한 충성 서약을 명령했는데, 이즈음 빌럼 판 오라녀는 서약을 거부하고 브뤼셀을 빠져나가 독일 영지로 망명하여 군대를 꾸리기 시작했다. 알바 공의 무자비한 탄압에 항의했던 두 백작 에흐몬트와 호른은 충성을 서약했음에도 불구하고 브뤼셀 그

피터르 브뤼헐

〈예수가 베드로에게 열쇠를 주다〉, 1613?~1614. 카펠레 교회 제단에 있는 루벤스의 그림을 모사했다.

랑플라스에서 처형되었으며, 이 상황을 브뤼헐도 목격했을 것이다.

카펠레 교회에는 예배당 하나가 브뤼헐 부부에게 바쳐져 있는데, 찾는 이들이 많은지 '피터르 브뤼헐'이라는 글자를 임시변통으로 붙여놓았다. 흉상 부조 아래에는 베드로 브뤼헐이라는 이름이 적혀 있었다.

브뤼헐이 죽었을 때, 두 아들 피터르와 얀은 어림하여 각각 다섯 살과 한 살이었다. 작은아들 얀 브뤼헐은 자란 뒤 아홉 살 아래인 루벤스와 아주 가까운 사이가 되었고 대작을 함께 작업하기도 했다. 루벤스는 얀의 자녀들의 대부였으며, 그의 사후 유언을 집행하고 아이들의 후견인이 되었다. 그리고 얀의 부탁대로 그의 부모님이 모셔진 제단에 그림을 그리기도 했다. 브뤼헐의 이름인 피터르(베드로)를 고려하여 고른 주제였으리라. 진품은 이후 교회에서 팔아버렸으며 현재 베를린 시립미술관에 있다. 검은 대리석 틀과 글씨는 나중에 얀의 외손자인 다비트 테니르스 3세David Tenier III(1638~1685)가 더해 넣었다.

대를 이어 그리는 그림

브뤼헐의 아들 둘은 아버지의 그림에서 몇 가지 주제를 되풀이하여 그리며 대를 이어 브뤼헐 화풍을 발전시킨 화가가 되었다. 장남 피터르 브뤼헐 2세Pieter Brueghel the Younger는 앞장서서 아버지의 그림을 다시 그린 화가다. 피터르가 열네 살이 되던 해(1578년)에 어머니마저 세상을 떠나자, 고아가 된 피터르는 동생 얀과 함께 안트베르펜으로 돌아와

외할머니 마이켄 페르휠스트Mayken Verhulst의 집에서 자랐다. 아버지 브뤼헐의 그림 선생이었던 외할아버지와 마찬가지로 외할머니도 화가였으니, 브뤼헐 집안의 화가 내력은 외가에서 온 것이라 할 수 있겠다. 브뤼헐 2세대가 화가가 된 배경은 아버지가 아닌 외할머니의 교육이었다. 덕택에 이들의 자녀도 화가가 되거나 화가와 결혼하여 브뤼헐 화가 집안을 이뤘다.

외할머니는 피터르 2세를 남편인 판 알스트의 제자였던 풍경화가 코닝스루Gillis van Coninxloo의 화실에 보냈고, 피터르 2세는 스무 살 무렵에 안트베르펜 성 누가 길드의 등록 화가가 된다. 아버지 브뤼헐이 세상을 뜰 무렵 스페인의 압정에 맞선 80년 전쟁이 시작되었으니, 이들은 태어나서부터 줄곧 전쟁의 소용돌이 속에 산 셈이다. 그즈음 저지대 북쪽 네덜란드 땅에는 독립 공화국이 모양을 갖추어갔고, 저지대 남쪽 벨기에 땅에는 스페인 군대가 자리잡고 네덜란드 독립군과 엎치락뒤치락하고 있었다. 그 두 세력 사이에서 안트베르펜은 함락과 재탈환이 이어지는 전선이었으며, 유대인들은 스페인 군대를 피해 북쪽으로 대거 피난을 가던 어지러운 시절이었다.

전쟁의 한복판에서 피터르 2세는 풍경화나 종교화를 주로 그렸는데, 그림에 괴이한 형상과 불이 자주 등장했기에 '지옥의 브뤼헐'이라는 별명을 얻었다. '제품 홍보'를 할 요량으로 그림 판매 목록에 써넣은 문구가 별칭으로 굳어졌다는 말도 있다. 그는 '지옥'뿐만 아니라 아버지 브

뤼헐의 그림을 그대로 다시 그렸다.

브뤼헐 집안에 화가들이 많다보니 헛갈리는 건 나만이 아니었던지, 사람들은 이들을 구분하는 별명을 지어 불렀다. 벨벳 옷을 즐겨 입었던 둘째 아들 얀 브뤼헐(1568~1625)은 '벨벳' 브뤼헐이 되었고, 그가 즐겨 그렸던 주제를 따라 '꽃 브뤼헐', '낙원의 브뤼헐'이라고도 했다. 얀의 세 자녀 가운데 첫째 아들 암브로스Ambrose Brueghel(1617~1675)는 풍경화와 꽃을 주로 그린 화가였고, 둘째 아들 얀 2세와 사위 역시 화가였으며, 얀 2세의 아들도 화가였다.

지금은 모사화가 예술적으로 그리 명예롭게 여겨지지 않지만, 당시에는 사정이 조금 달랐다. 시민이 그림 주문자가 되는 시대로 변해가던 때, 수요자 층이 넓어지자 같은 주제의 그림이 여러 점 만들어졌고 순례자들을 대상으로 다소 값싼 그림이 제작되기도 했다. 안트베르펜에는 상대적으로 값싼 그림을 많이 찾았던 스페인 상인들이 있었다. 브뤼헐이 일했던 히에로니무스 코크의 화실 또한 북쪽 르네상스 화가들의 그림을 판화로 만들었던 중심지였다. 그러니 당시 안트베르펜이 주도한 미술 시장에서 거장의 그림을 모사하여 판화로 만들거나 다시 그리는 것은 별스런 일이 아니었다. 브뤼헐의 두 아들이 일군 '브뤼헐 상표'는 궁정 밖으로 확대된 시장 수요에 맞는 하나의 대량생산 체제였다고 할 수 있다. 브뤼헐들이 살았던 시대, 전쟁의 한복판에 형성된 그림 시장에서는 '브뤼헐식 그림'이 인기 있었고 화가가 아버지인지 아들인지는

그리 중요치 않았기 때문이다. 이들의 그림을 자세히 보면 아버지의 그림을 있는 그대로 정확하게 베껴 그린 것은 아니다. 그림의 주제와 구도는 같으나 완전히 똑같지는 않다. 지금도 예술사가들은 브뤼헐 집안의 그림들을 '모사화'라고 할 수 있느냐로 설왕설래한다.

마롤 지구의 포센 광장Vossenplein에는 그새 벼룩시장이 걷히고 오후 보럴 타임borrel time을 즐기려는 주민들이 속속 찾아들었다. 맥주라면 벨기에의 카페에서는 오전부터 마셔도 하등 이상할 것이 없는 음료지만, 예네버 같은 독주borrel를 '한잔' 두고 홀짝이는 시간은 오후 네다섯 시경이다. 동네 주민들이라고 짐작한 이유는, 편안한 옷차림에 자전거를 타고 와서 광장의 나무 아래 무심히 세워두더니 카페 테이블에 앉은 이들을 우연히 만난 듯 볼에 키스하고 옆 테이블이나 카페에 자리 잡는 모습 때문이었다. 카페 여주인은 내게 프랑스어로 인사하다가 다시 네덜란드어로 응해주었는데, 내 외국어만큼 서툴게 들렸다. 카페 안에는 프랑스어와 네덜란드어와 영어가 오갔다.

포센 광장 모퉁이의 카페 이름 '더 스헤페 아키텍트De scheve Architect'는 마롤 지구에서 생겨난 욕설로, 겉으로는 전문가이지만 실제로는 능력 없는 생짜를 일컫는 말이다. 'chief architect'(마스터 건축가)의 발음을 조금만 흩트리면 '엉터리 건축가'라는 비아냥이 된다. 19세기 후반 언덕 위 신시가지에 법원을 지을 때 가난한 아랫동네 마롤의 땅이 일부 강제수용을 당하자, 건축가에게 몹시 화가 난 주민들은 '엉터리 건

브뤼헐의 집.

축가'라는 말을 입에 달고 다녔고 급기야 '엉터리 건축가'라는 이름의
카페를 열었다고 하는데, 당시 서민들의 애환에 공감이 가면서도 어쩐
지 웃음이 난다. 마롤 주민들이 입에도 담기 싫어했던 그 건축가 푸라
르트Poelaert는 법원 앞 광장과 정류장의 이름으로 남아 있다.

　브뤼셀에 가면 나는 법원이 있는 언덕에서 승강기를 타고 내려가 마
롤 지구의 골목을 기웃거린다. 브뤼헐의 집이 있는 호흐스트라트를 걸
으며 마음이 내키는 카페에서 맥주를 마시거나, 브뤼헐의 묘가 있는

카펠레 교회 앞에서 달려드는 비둘기를 쫓으며 브뤼셀의 유명한 감자튀김에 마요네즈를 찍어먹는다. 교회 앞마당에 마련된 야외 보드장에서 보드를 타며 노는 아이들을 구경하다가 예술의 언덕을 올라 왕립미술관 가는 길로 돌아가거나 또는 예술의 언덕에서 거꾸로 가기도 한다. 가는 길에 프티 사블롱 공원에 들러 기둥 위의 동상들을 따라 가보는 것도 재미있다. 이 공원은 열주 위에 브뤼셀의 옛 직업 48가지가 조각되어 있는데 그 모양새에 따라 석공·배관공·대장장이·푸주한·맥주 양조자 등의 직업을 맞춰본다.

공원 가운데 동상의 주인공은 '피의 법정'에서 사형 판결을 받고 그랑 플라스에서 처형된 에흐몬트와 호른 백작이다. 살아남은 오라녀 공과 함께 네덜란드 독립전쟁의 도화선이 된 비운의 귀족들도 잊지 않고 기억하고 있으니, 브뤼헐을 만나는 길에 들렀다 간다. 히틀러가 반해 마지않았던 웅장한 건물, 마롤 주민들이 치를 떨었던 법원 자리는 브뤼헐 시절에 '교수대 언덕Galgenberg'이었던 곳이다. 해부학의 창시자 베살리우스 역시 마롤 지구 주민으로 이 '교수대 언덕'의 시체를 보며 자랐고 펠리페 2세의 주치의가 되어 마롤 지구로 돌아왔다. 베살리우스가 해부학을 연구하려고 교수대에서 처형된 시신을 몰래 훔쳐가곤 했다는 이야기와 함께, 브뤼셀 사람들은 그가 이 교수대 언덕 바로 아래에 살았던 덕분이라고 내세운다. 가까운 왕립미술관에는 물론 브뤼헐의 그림이 있다. 아버지인지 아들인지 손자인지 살펴볼 일이다.

04

페테르 파울 루벤스

Peter Paul Rubens

1577년~1640년

벨기에 > 안트베르펜

일본인 지인 몇이 네덜란드에 다니러 왔을 때였다. 처음 하는 유럽 나들이에 들떠 있던 그들은 꼭 가봐야 할 곳 목록에서 '노트르담 성당'을 쉽사리 내려놓지 않았다. '노트르담 성당'이란 '성모교회'라는 뜻이고 성모교회란 유럽의 어지간한 도시마다 있는 것이기에, 어느 노트르담 성당을 말하는지 물었으나 대답은 오리무중이었다. 혹시 안트베르펜의 노트르담 성당 말이야? 플란다스의 개에 나오는? 하고 짐작해보았더니 고개를 크게 끄덕였고, 그리하여 그들과 함께 네로와 파트라슈의 노트르담 성당을 보러 벨기에 안트베르펜에 갔다.

안트베르펜은 네덜란드의 젊은이들에게도 자주 나들이 가는 도시

로 꼽히는데, 쇼핑하러 전시나 공연을 보러 또는 그저 '플란데런' 기분을 느끼려고 간다. 네덜란드 남자들의 말에 따르면, 안트베르펜 여성들은 체격 좋은 홀란트 여성들에 비해 늘씬하고 도시적이며 세련되었으나 순박한 웃음을 지니고 있다고 한다. 한편 여자들의 안트베르펜 사내들 평가라면, 홀란트 남자들처럼 허우대가 좋으나 차림은 말쑥하고 도시적이며 무엇보다 플람스어 억양이 매력적이라고 야단이다. 안트베르펜 패션아카데미 출신들 덕분에 요새는 패션의 도시로 알려진 바와 같이, 이 도시 사람들의 미덕으로는 우선 '세련됨'이 꼽힌다. 그래도 플란데런인걸. 세련됨의 대척점에 있는 푸근한 인상이야말로 플란데런의 대표 이미지가 아닌가.

하지만 '플란다스의 개'를 마음에 품고 안트베르펜을 찾은 이들에게 쇼핑이나 억양이 근사한 남자들은 관심사가 아니다. 네로가 그토록 보고 싶어하던 그림이 걸린 안트베르펜 성당에서 마이짱은 네로의 한을 풀기라도 하듯 목을 젖히고 그림을 올려다보았다. 그녀의 오랜 바람이었기에 관광 안내원 노릇을 하고 있는 나조차 뿌듯할 지경이었다. 우리는 성모성당 뒷골목에 있는 카페 '11계명Het Elfde Gebod'에서 온갖 성인들의 성상 사이에 앉아 크로켓과 감자튀김을 먹으며 오랜 바람이라는 것에 관해 이야기를 나누었다. 마이짱에게는 네로의 꿈이 어린 그 그림의 화가가 루벤스라는 사람이며 안트베르펜 교외 마을에 살던 네로가 이 성당의 제단화를 보기 소망하며 화가의 꿈을 키운 데에는 루벤스의 이름이 있었다는 것도 별 관심사가 아니었다. 네로가 루벤스의 꿈을 꾸

었듯, 그녀는 다만 네로의 꿈을 꾸었던 것이니 말이다. 그러나 이제부터 그녀는 한걸음 내디딜 때마다 루벤스의 제단화를 건 교회가 나오는, 그림뿐만이 아니라 그 화가의 자취를 여기저기서 맞닥뜨릴 수밖에 없는 안트베르펜을 루벤스의 도시로 기억하게 되리라.

페테르 파울 루벤스Peter Paul Rubens는 반종교개혁적인 제단화와 초상화·풍경화·역사화를 그린 플란데런 화가다. 역동성·강렬한 색감·관능미를 추구하는 환상적인 바로크 스타일을 일군 화가였으며 전통 교육을 받은 인문학자이자 미술품 수집가·외교관이었다. 안트베르펜에 있던 그의 저택은 그림을 생산하는 작업장일 뿐만 아니라 유럽 전역의 귀족·미술품 수집가 사이에서 이름난 보물창고이기도 했으며, 안트베르펜에 '루벤스 스타트' 즉 '루벤스의 도시'라는 별칭을 부여했다.

다시 안트베르펜으로

안트베르펜의 으뜸가는 번화가인 메이어Meir 거리. 루벤스 당시 이곳에는 지체 높은 이들의 집이 즐비했다. 북유럽에서 제일가는 국제 무역도시의 명성은 이제 스헬더 강가의 안트베르펜의 것이 되었으며, 도시의 토박이 상류층과 무역상들이 이 거리에 둥지를 틀었는데 그 수가 도시 인구 10만 명 가운데 1만 5천 명에 달했다 한다. 중앙역에서 시내로 들어가는 길목인 이 거리에서 가장 먼저 손님을 맞는 것은 '안트베

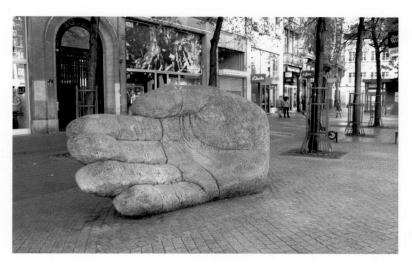

안트베르펜의 손.

르펜 화가들'의 동상이다. 안트베르펜은 스스로를 '화가들의 도시'로 규정하는 것이다. 다비트 테니르스 2세와 안톤 판 데이크가 마중 나온 길을 따라 걷다보면, 웬 손 하나가 '이리 오시죠'하는 본새로 서 있다. 그 옛날 스헬더 강에는 길목을 지키고 서서 통행료를 받는 거인이 있었는데, 돈을 내지 않는 사람은 손을 잘라 강에 던지곤 했다. 어느 날 브라보라는 영웅이 나타나 거인의 손을 잘라 강에 던져버렸고, 도시는 '손(hand)'을 '던지다(werpen)'는 뜻인 안트베르펜이라는 이름을 지니게 되었다고 전해온다.

안트베르펜 사람들의 바람이었던지, 메이어 거리에는 루벤스 생가로 잘못 알려진 건물도 있다. 안트베르펜이 '루벤스의 도시'라고는 하나 루

벤스는 스헬더 강이 아니라 독일 라인 강 언저리에서 세상의 빛을 보았는데 말이다. 안트베르펜의 황금시대인 16세기 중반 이곳에서는 메르카토르가 지도를 제작했고, 퀸턴 마치스^{Quinten Matsys}와 브뤼헐이 있었으며, 펠리페 2세 치하 나라들의 미사경본과 기도서를 독점 제작하는 인쇄소가 있었다. 이 플란틴^{Plantin} 인쇄소는 인문주의 서적과 라틴어·그리스어·네덜란드어·프랑스어 사전을 펴내는 유럽에서 가장 중요한 출판사가 되었으니, 안트베르펜은 구교·신교할 것 없이 종교와 학문과 예술이 웅성대는 도시였다. 그런데 16세기 후반 이 도시에 찾아든 어둡고 광폭했던 운명 탓에, 안트베르펜은 루벤스의 고향이 되는 행운을 누리진 못했다.

루벤스의 어머니 마리아 페이펀링크는 남편을 잃고 아이들과 함께 고향 안트베르펜으로 돌아와 메이어 거리의 친정집에 살림을 풀었다. 살림을 꾸려가느라 재산을 하나둘씩 팔아야 했는데, 이 집도 곧 그렇게 되었고 루벤스 가족은 클로스터르스트라트^{Kloosterstraat}에 있는 작은 집으로 이사했다. 루벤스의 어머니는 친정에서 물려받은 집을 세놓아 임대료로 살림을 충당하고, 목돈이 필요할 때는 집을 팔아가며 살았다. 이후에 루벤스는 경기가 좋지 않은 시절에도 부동산으로 그럭저럭 괜찮은 생활을 할 수 있었다. 형편이 좋은 시절에는 예술품이나 보석 말고도 시골 농가나 땅을 사들였고, 말년에는 미리 사놓은 성에 살았다.

페테르 파울 루벤스

스페인 광란

루벤스가 태어나기 한 해 전인 1576년, 안트베르펜은 '스페인 광란'으로 한바탕 난리를 겪었다. 약 800채의 집이 불탔다고 하니 시내에 성한 집이 없었을 듯하다. 이 사건으로 10만여 명이던 도시인구는 8만여 명으로 줄었다.

성상파괴 운동과 '피의 법정' 이후로 바다에서는 '해상 거지'라는 해적 무리가, 육지에서는 오라녀 공의 군대가 대對스페인 항전을 벌였다. 빌럼은 홀란트 주의 총독으로 추대되었고 칼뱅교로 개종했으며 종교에 관용적이었기에 구교와 신교 양쪽에서 지지를 받았다. 오라녀 공도 펠리페 2세도 재정난을 겪었으나 스페인이 더 심각했던 모양이다. 펠리페 2세는 파산에 이르렀고, 용병들은 2년 반이나 급료를 받지 못했다고 한다. 부유한 안트베르펜에 주둔하던 스페인 군인들이 급기야 투우장의 소처럼 날뛰며 시민을 학살하고 집을 불태우며 약탈을 벌였는데, 이것이 '스페인 광란' 사건이다.

네덜란드어에는 지금도 스페인 광란의 기억이 남아 있다. '스판스 버나우트Spaans benauwd'라는 네덜란드어 말에서 '숨 막히다'는 뜻의 '버나우트' 앞에 '스페인 사람들'이라는 뜻의 '스판스'가 붙은 것만 봐도 당시 스페인 군인들이 얼마나 두려운 존재였는지 느낄 수 있다.

칼뱅주의자였던 아버지 얀 루벤스와 어머니는 알바 공의 '피의 법정'을 목격한 뒤 안트베르펜을 떠나 독일 쾰른으로 향했다.

메이어 거리를 벗어나 예전에 고관대작들의 주거지였을 북쪽 골목을 따라 걷다가 성 야곱이니 성 안나니 하는 옛 교구 이름이 붙은 거리 사이에서 코르테 신트안나스트라트Korte Sint-Annastraat로 들어섰다. 벽돌과 타일로 마감한 현대적인 주택들 사이에 르네상스식 벽돌 건물과 탑이 서 있다. 이 집 주인이었던 판 스트랄런Antoon van Stralen(1521~1568)은 성상파괴 운동이 일어났을 때 안트베르펜 시장을 지냈던 사람이다.

르네상스와 칼뱅주의 같은 새로운 흐름에 마음이 열려 있었던 판 스트랄런 시장을 알바 공이 그냥 두고 보았을 리가 없다. 알바 공은 '피의 법정'을 피해 도망가던 시장을 잡아들여 브뤼셀에서 고문한 끝에 재산을 몰수하고 목을 잘라버렸다.

판 스트랄런 시장 치하에서 시 행정관이었던 얀 루벤스가 가족과 함께 독일로 몸을 피했던 것이 바로 이때였다. 얀 루벤스는 변호사로서 스페인 법을 적용하는 위치에 있었으나 당시 안트베르펜에 있던 오라녀 공과 논의하며 몰래 스페인에 저항했고 칼뱅주의자였기에 알바 공의 처형 명단에 포함되어 있었다. 많은 지식인과 관료들이 다른 나라로 몸을 피했고 이후 수십 년 동안 북쪽 네덜란드로 이민자 행렬이 이어졌다.

알바 공의 칼부림을 피해 가문의 영지가 있는 독일로 갔던 오라녀 공이 군대를 이끌고 네덜란드로 진격하자 오라녀 공작의 부인 안나는 친정 가문의 영지 쾰른으로 거처를 옮겼다. 안나는 작센 선제후의 상

속녀였는데, 알바 공이 오라녀 공의 네덜란드 영지를 몰수해버리자, 결혼할 때 가져온 자신의 재산에 관해 자문을 받고자 마침 쾰른으로 피해 있던 얀 루벤스를 법률자문가로 두었다. 이후 안나는 쾰른에서 가까운 나사우 가문의 영지 지겐Siegen에 자리를 잡았으며, 루벤스 부부도 그리하였다. 그러나 얀 루벤스와 연인 사이가 된 안나가 루벤스의 딸을 낳은 뒤 이혼을 당하면서 얀 루벤스도 체포되었다. 그나마 아내가 청원서를 쓰며 남편의 석방을 위해 애쓴 덕택에 루벤스는 처형은 겨우 면했으나 가택연금을 당하고 말았다. 얀 루벤스 부부는 독일 땅에서 자녀 몇을 더 얻었는데, 그중 한 명이었던 루벤스는 1577년 지겐에서 태어나 아버지에게 고전의 기초를 배우며 자랐다. 같은 해 작센의 안나가 고향 드레스덴에서 비참하게 죽은 뒤에야 가택연금이 해제된 얀 루벤스는 쾰른으로 이주했고, 1587년에 사망했다.

루벤스 부부가 떠나온 안트베르펜은 그사이 스페인에 대한 항거의 중심지가 되었다. '스페인 광란' 이후로 민심은 스페인에서 완전히 등을 돌렸으니, 이듬해 빌럼 판 오라녀는 무개차를 타고 도시성문으로 입성했다. 안트베르펜은 네덜란드 독립군의 아성이 되었지만, 1585년에 스페인의 새 총독 파르네세에게 다시 함락되었다. 14개월의 공방전 끝에 안트베르펜이 다시 스페인의 손에 들어가자 네덜란드 함대는 스헬더 강 길목을 지키며 바다와 도시 사이를 막아섰다. 네덜란드 최대의 도시이자 서유럽 최대 항구인 안트베르펜의 무역로를 쥔 것이다. 항구 기능을

판 스트랄런 탑.

잃은 안트베르펜의 도시 경제는 이후 두 세기 동안 움츠러들었고, 선박들이 제일란트^{Zeeland}의 미델뷔르흐와 암스테르담으로 옮겨감에 따라 홀란트 지방이 번성하게 된다. 저지대의 중심도 이제 안트베르펜에서 암스테르담으로 옮겨갔다. 플란데런 지역이 저지대에서 다른 길을 가게 된 이 일은 종국에는 네덜란드와 벨기에 두 나라로 갈라지고 마는 역사를 초래했다.

　안트베르펜의 개신교도에게는 도시를 떠나기 전 채비할 시간으로

　　　　　　　　　　　　페테르 파울 루벤스

2년이 주어졌다. 어떤 이들은 로마 가톨릭의 품으로 돌아가기도 했으나 대부분의 개신교도는 도시를 떠나 북쪽으로 이주했고, 안트베르펜의 황금시대는 끝나는 듯했다. 인구는 절반도 안 되는 4만 명으로 줄었다. 이민 대열에는 지식인·장인·상공업자가 많았고, 이들은 장차 네덜란드 황금시대의 밑거름이 되었다.

루벤스의 아버지가 세상을 떠나고 남은 가족들이 안트베르펜으로 돌아온 1589년에 도시는 이런 모습이었다. 화가 루벤스가 열두 살 때의 일이다. 80년 전쟁의 한가운데, 그러나 이제 전선이 북쪽으로 올라가고 난 뒤의 안트베르펜에서 루벤스는 청년이 되어갔다.

라틴어 학교

이제 반종교개혁의 중심지가 된 안트베르펜에서 루벤스는 라틴어와 고전문학·그림을 공부했다. 어머니는 처음엔 개신교도 미술교사들에게 아들을 보냈으나, 세 번째 스승이 된 화가 오토 판 페인Otto van Veen은 가톨릭교도였다. 학업을 위해서는 예수회보다 덜 엄격한 가톨릭 학교 papenschool에 다녔다.

성모성당에서 흐룬플라츠로 가는 길은, 빨간 격자무늬 식탁보들 사이로 관광객과 학생 들이 기웃거리는 식당 골목이다. 흐룬플라츠로 나가기 직전의 '파펀스트라쩌papenstraatje'라는 좁은 골목에 루벤스가 다녔던 가톨릭 학교가 있었다. 학교가 있던 자리에 들어선 카페 '아펄만스

Appelmans'의 인터넷 사이트에 실린 이 건물의 역사를 간추려보면 다음과 같다. "성모성당의 사제들은 12세기에 파편하우스와 학교를 지었고, 두 건물의 지하실을 포도주 저장고로 썼다. 학교의 출입문은 1304년에 생겼으며 포도주 저장고 바로 옆에 있었다. 학교는 안트베르펜 최초의 공공무상교육기관이었고 나폴레옹의 군대가 들어올 때까지 운영되었다." 현재 건물은 나폴레옹 시대에 호텔로 재건축되었는데, 포도주 저장고가 있던 지하실만은 고스란히 보존되어 있다며 자랑이 대단하다(자랑할 만하다).

이 학교에서 루벤스는 평생 친구가 된 발타사르 모레투스Balthasar Moretus를 만났다. 모레투스는 그 유명한 플란틴 출판사 집안의 아들로, 이후 루벤스는 인문주의자들의 살롱이던 이 출판사에 드나들며 책 삽화를 그리기도 했다. 인쇄소는 플란틴 모레투스 박물관으로 남아 있으며 유네스코 세계문화유산이기도 하다.

가톨릭과 스페인의 통치라는 대세를 거스르며 칼뱅주의를 따랐고 저항의 편에 섰으며 네덜란드 독립전쟁을 이끄는 지도자의 버려진 아내와 위험한 사랑을 감행했던 아버지에 비해, 아들 루벤스는 자신이 처한 상황에서 자신의 재능을 가장 잘 발휘하는 길을 걸었다. 가톨릭 사회의 엘리트 교육을 받고 당시 예술가들의 필수 과정이던 이탈리아 유학을 다녀왔으며, 스페인 치하의 주류 지식인 사회에 몸담았다.

인문 교양을 갖춘 화가

루벤스에게 가장 큰 영향을 미친 화가 오토 판 페인은 루벤스와 마찬가지로 법과 고전을 공부한 식자이며 엘리트 집안 출신이었다. 그러나 개신교도였던 루벤스의 부모가 안트베르펜을 떠나야 했던 것과는 반대로, 가톨릭교도였던 판 페인의 가족은 신교의 영향 아래 있던 고향 레이던을 떠나 남쪽의 안트베르펜에 정착했다. 종교가 고향과 거처를 결정하던 시대였다. 판 페인은 로마 유학을 다녀온 뒤 브뤼셀에서 파르네세 총독의 궁정화가로 일했고 이후 안트베르펜에서는 꽤 규모 있는 화실을 운영하며 인문 교양을 갖춘 화가(pictor doctus)를 양성했다. 판 페인의 가장 성공한 제자라고 할 루벤스는 이 작업실에서 사오 년을 보낸 뒤 1598년 스물한 살로 안트베르펜 성 누가 길드의 화가가 되었다. 작업실이 있던 거리는 판 페인의 라틴어 이름을 딴 '오토 베니우스 길Otto Veniusstraat'이라는 이름으로 남아 있다. 작업실 건물에서는 파티라도 여는지 포도주잔을 든 채 창밖으로 몸을 내밀고 얘기를 나누는 사람들 사이로 음악 소리가 새어나왔다. 젊은 루벤스가 드나들었을 대문 위에는 '오토 판 페인이 살았노라'는 표지가 붙어 있다.

루벤스 하우스

1600년 스물세 살의 루벤스는 평생 그에게 향수로 남을 이탈리아 여

행을 떠난다. 그리스와 로마의 고전미술을 공부하고 미켈란젤로·라파엘로·다빈치 같은 거장들의 작품을 따라 그렸던 꿈같은 시기였다. 8년 동안 이탈리아와 스페인의 여러 궁정을 오가며 귀족들의 초상화를 그리고 외교 임무를 수행했다. 이탈리아가 루벤스에게 끼친 영향은 엄청 났다. 루벤스는 이 시기에 숱한 편지를 남겼는데, 이탈리아어로 글을 쓰고 피에트로 파올로 루벤스Pietro Paolo Rubens라는 이탈리아식 이름으로 서명했다. 이탈리아 르네상스를 북쪽으로 가져오기 위한 준비였다.

어머니의 병환만 아니었다면 루벤스는 이탈리아에 더 오래 머물지 않았을까? 소식을 듣자마자 바로 길을 떠났으나, 그가 도착하기 전에 어머니는 그만 숨을 거두고 만다. 그사이 안트베르펜은 전쟁의 격렬한 기운이 가라앉아 있었고, 루벤스가 돌아온 이듬해인 1609년 스페인과 네덜란드의 휴전이 선포되었다. 전쟁에 힘이 빠지기로는 양측이 마찬가지였으나, 스페인은 곧이곧대로 휴전이라 여겼고 네덜란드는 독립국이 되었다고 믿은 것이 다르다면 다른 점이었다. 그 뒤 12년 동안 휴전 상태가 이어지면서 도시들은 다시 번창하기 시작했다.

이탈리아에 흠뻑 빠져 있던 루벤스가 안트베르펜에 정을 붙이고 눌러앉게 된 것은 마음 맞는 지인들 덕분이기도 했다. 고전주의에 심취해 있었으며 로마에 한 번쯤은 다녀온 이 유학파 인문주의자들은 안트베르펜 시장이었던 니콜라스 로콕스Nicholas Rockox(1560~1640)의 집에 모여 전쟁이 끝난 것이나 다름없었던 안트베르펜의 여유로움을 즐겼다.

페테르 파울 루벤스

루벤스에게는 창창한 앞날이 기다리고 있었다. 브뤼셀 궁정에서는 펠리페 2세의 딸 이사벨라와 그 남편 알브레흐트 대공이 남부 네덜란드를 다스리고 있었는데, 루벤스는 귀국한 지 1년 만에 이 부부의 궁정화가로 임명되었다. 궁정의 안주인 이사벨라와 돈독한 관계를 유지하여 외교관 노릇도 톡톡히 했으며, 궁정이 있는 브뤼셀에 머무르지 않고 따로 허가를 받아 안트베르펜에서 살았다.

같은 해에 루벤스는 안트베르펜의 으뜸가는 고위층 인사였던 얀 브란트Jan Brant의 딸 이사벨라 브란트와 사랑에 빠져 결혼했다. 브란트는 열여덟 살, 루벤스는 서른두 살이었다. 더없이 탄탄한 출세 가도를 걷고 있던 전도유망한 이 화가의 명성은, 유럽 전역에 걸쳐 얽히고설킨 귀족들과 수집가들 덕에 더욱 커졌다.

루벤스의 집 앞에는 건물 점검을 하러 왔는지 소방관 여럿이 웅성거렸다. 파사드를 올려다보는데 한 소방관이 다가오더니, 대단히 아름다우니까 꼭 들어가 보라며 여기가 우리 동네에서 가장 멋진 곳이라는 듯 으쓱댔다. 과연 루벤스의 집은 이탈리아 르네상스의 최신식 팔라초 같았다. 입구부터 이탈리아식 주랑현관이었고 정원으로 들어가는 문은 로마의 개선문을 따왔으며 그 지붕에는 머큐리와 미네르바 상을 세워놓았다. 이 집을 화가와 지혜의 신전으로 만들고 싶었나보다. 결혼한 이듬해, 루벤스와 이사벨라 브란트는 메이어 거리에서 가까운 이 자리에 집을 장만하여 그들만의 보금자리로 가꾸었다.

미켈란젤로가 그랬듯 루벤스는 건축가이기도 했다. 이탈리아 제노바에서 본 팔라초를 소개하는 책을 내기도 했으며, 궁전이라 해도 좋을 이 저택도 그가 손수 증축 설계했다. 이탈리아에서 본 고대 로마 건축 양식과 르네상스를 안트베르펜 시내에 가져와 실현한 것이다. 당시 안트베르펜 한복판에서 특히 이 이탈리아식 출입문은 낯설고도 놀라운 것이었다.

당시 유럽에서 모든 유행의 진원지였던 이탈리아는 르네상스와 매너리즘을 거쳐 바로크 양식을 퍼뜨리고 있었다. 신교와 구교로 각자 갈 길을 찾아가던 유럽의 여러 국가들에서, 바로크는 전파 경로에 따라 그 동력이 크게 달랐다. 이탈리아에서 태어난 바로크는 신교의 영향 아래 있던 저지대 북쪽까지 오는 길에 힘이 빠졌는지 네덜란드에는 크게 영향을 주지 못하였으니, 당시 네덜란드는 네덜란드식 고전주의가 유행이라면 유행이었다. 하지만 구교의 영향 아래 있던 저지대 남쪽은 바로크가 유행했는데, 이 유행에 앞장선 이가 바로 루벤스였다. 루벤스는 자기 집의 주랑현관을 비롯하여 정원과 정원에 딸린 파빌리온까지 모조리 바로크 양식으로 지었다.

건축사에서 팔라초의 의미라면 귀족이 아닌 부유한 시민이 일정한 양식을 갖고 개인 저택을 짓기 시작한 것인데, 주거와 업무 공간이 명확하게 분리된 점이 특징이었다. 루벤스의 집도 가족이 생활하는 사적 공간이 작업실과 분리되어 있었다.

이 작업실에서 나온 루벤스의 그림은 약 2500점이나 된다. 1960년대

루벤스 하우스.

부터 이를 책으로 집대성하는 프로젝트(Corpus Rubeniaum)가 진행 중인데, 총 29권 가운데 얼마 전 11번째 책이 나왔고 2020년에야 완간될 예정이란다. 대규모 전문 공방을 운영했기에 대작과 다작이 가능했을 것이다. 과연 작업실은 넓고 천장도 높아서 여럿이 대형 그림을 그리기에 부족함이 없어 보였다. 영국 궁정에서 초상화를 그렸던 안톤 판 데이크도 이 화실을 거쳐갔다. 위층에는 루벤스의 개인 작업실이 있었는데 초상화와 소형 그림을 그리는 공간이었다. 루벤스가 모델로modello를 그리면 이를 큰 화폭에 옮기는 것은 제자들의 몫이었다. 루벤스가 어느 정도 작업에 참여했는지에 따라 그림의 가격이 달라졌다고 한다.

페테르 파울 루벤스 〈자화상〉, 1628.

당시 안트베르펜의 어려운 상황과 성공 가도를 달리기만 했던 유능한 화가의 삶이 보여주는 대조에 착잡함이 들기도 했으나, 루벤스가 사랑하는 아내와 행복한 생활을 꾸렸을 사적인 공간에 들어서자 이내 마음이 풀어지고 이 빛나는 사내의 열정이 전해져왔다. 루벤스는 아내를 깊이 사랑하며 가정의 평온함을 좇아 산 남자였다. 이들의 식당에는 화가의 자화상 한 점이 걸려 있는데 셈해보니 쉰 살 언저리일 때다. 루벤스는 자화상을 그리 즐겨 그린 화가가 아니었다. 남아 있는 자화상 넉 점 속의 루벤스는 하나같이 당당하고 멋진 사내의 모습이며 화가가 아니라 매끈한 신사로 그려졌다. 그는 렘브란트처럼 삶의 비정함을 느낀 순간이 없었을까? 세상살이에 휘둘리며 우는 것 같기도 하고 웃는 것 같기도 한 얼굴을 했던 적은 없었을까? 첫 아이를 얻었을 즈음 그가 부모 외에 여섯 형제를 다 잃고 가족 중 혼자 남았음을 떠올려보면, 그런 적이 없진 않았을 것이다.

　루벤스는 지적 욕구 또한 충만한 사람이었다. 그가 소장한 미술품과 책은 당시에도 굉장한 컬렉션이었다. 새벽 네 시에 일어나 미사를 드린 뒤 바로 일을 시작했는데 플루타르코스나 리비우스·세네카를 크게 소리 내어 읽곤 했다고 한다. 오후 작업에 지장을 줄까봐 점심은 가볍게 먹었으며, 오후 다섯 시에 일을 마치면 말을 타고 바깥바람을 �쐰 다음 인문주의자 친구들과 저녁을 먹었다. 폭음과 폭식을 경멸했으며, 자신의 서재에서 좋아하는 책을 읽기를 즐겼다.

성모성당 앞마당은 묘기를 펼치는 사내가 끌어 모은 구경꾼들로 빼곡했다. 안트베르펜처럼 제법 규모 있는 도시에서도 정처 없는 나그네들은 일단 성당의 종탑을 향해 걷게 마련이다. 일단 성당 입구에 와서 그 웅장한 모습을 올려본 다음에야, 성당 안을 보려는 관광객과 다른 볼거리를 찾아가는 이들로 나뉘는 것이다. 루벤스가 안트베르펜에서 이름을 날리기 한 세기 전, 토머스 모어가 유토피아에 다녀온 히슬로데이를 이 성모성당 앞에서 만나는 장면을 상상해보자. 독일 화가 알브레히트 뒤러가 마치스·에라스뮈스와 함께 성모성당의 축일 행렬에 섞여 있는 모습을 상상해보자. 그 뒤로 머지않아 안트베르펜이 겪은 풍파를 성모성당도 정면으로 맞았다. 성상파괴 운동과 스페인 광란을 겪는 동안 성당이 성할 리 없었다. 네덜란드 공화국 군대가 밀려난 뒤 다시 스페인 치하의 가톨릭 세상이 되고 전쟁도 멈추자, 성당 안도 다시 단장되기 시작했다. 이때 루벤스가 제작한 두 점의 제단화는 귀국파 신예 화가였던 그를 플란데런 최고의 화가 반열에 올려놓았다.

제단화인 〈성모승천〉(1626) 앞에는 여러 나라 말로 된 안내 자료가 놓여 있었다. '일본에서는 이 그림을 모르는 사람이 없다'고 시작되는 자료는, 이 그림이 소설 《플란다스의 개》를 바탕으로 한 일본 애니메이션의 배경이라는 설명으로 이어졌다. 할아버지를 여의고 방화범 누명을 쓴 채 우유 배달 일자리도 잃고서 파트라슈와 살아가던 네로가 그

성모 성당.

토록 원했던 일은 이 성모성당의 제단화를 보는 것이었다. 마침내 크리스마스 저녁에 제단화를 보러 온 네로는 그리스도의 얼굴이 달빛에 빛나는 걸 보며 그리스도의 말을 듣는다. "오늘 너는 나와 함께 천국에 있으리라." 다음 날 아침 네로와 파트라슈는 숨진 채 성당에서 발견된다.

안트베르펜 화풍의 아버지로 불리는 퀸턴 마치스Quinten Matsys(1465~1530)를 기리는 표지가 성모성당 바깥벽에 붙어 있다. 브뤼허에 판 에이크가 있었다면 안트베르펜에는 마치스가 있었다고 하는데, 그의 손을 통해 브뤼허에서 안트베르펜으로 플란데런의 회화 전통이 이어졌다. 루벤스가 성모성당 제단화를 그리고 안트베르펜 화단의 중심에서 유럽의 화가로 자리잡았을 때, 이 도시는 마치스의 사후 100주년을 맞아 장갑시장의 옛 우물 자리에 기념 조형물을 마련했다. 루벤스는 이탈리아 화풍을 손수 북쪽으로 가져온 화가이니, 초기 플란데런 화가들이나 마치스를 직접 이어받았다고 하기는 어렵다. 하지만 화가 루벤스의 삶이 어찌 이 도시의 예술적 환경과 관련 없다고 할 수 있을까. 마치스에서 루벤스 사이, 그러니까 1500년에서 1600년 사이에 안트베르펜에는 등록된 화가만 700명에 달했다고 한다. 암스테르담 인구가 6만 명, 쾰른 인구가 3만 명이던 때 안트베르펜은 인구 10만의 저지대 최대도시였다. 도시가 흥하면서 예술도 따라 흥했다. 마치스를 필두로 안트베르펜 화파가 쌓은 토대 위에서 루벤스는 안트베르펜을 플란데런 바로크의 전진기지로 만들어갔다.

페테르 파울 루벤스

《플란다스의 개》 배경이었음을 알려주는 기념물.

흐룬플라츠

흐룬플라츠Groenplaats의 루벤스 동상 주변은 성모성당을 배경으로 화가의 발치 아래에서 사진을 찍는 사람들로 붐볐다. '녹색광장'이라는 뜻인 흐룬플라츠는 본디 성모성당에 딸린 묘지였다. 돈 많은 시민은 성당 안에, 그렇지 못한 이들은 성당에서 최대한 가까운 야외 묘지에 묻히던 시절이었다. 18세기 말에 묘지를 도시성벽 안에 두는 것이 금지되자 묘지는 도시 바깥으로 옮겨졌고, 나폴레옹 시대에는 이 자리에 '평등 광장'이 들어섰다. '보나파르트 광장'이라 불리기도 했던 이 광장은 나폴레옹이 물러난 뒤 '흐룬플라츠'라는 이름이 붙었다. 네덜란드에서 독립한 벨기에는 여느 신생국들이 그러하듯이 그들만의 것을 찾아 나서기로 마음먹었는데, 이들이 국가 정체성을 드높이기 위해 고른 것 중 하나가 루벤스였다. 마침 루벤스 사후 200주년이 다가오고 있었고, 이제 막 홀로 선 벨기에는 1840년을 목표로 루벤스 동상을 세우기로 했다. 성금이 모자라는 통에 이는 몇 년 뒤인 1843년에야 이뤄졌으나, 안트베르펜 사람들은 자기들 손으로 루벤스의 도시를 가꾸어갔다.

세상 한복판을 오가며 여러 가지 일을 했던 루벤스는 화가로만 규정할 수 없는 다재다능한 사람이었다. 그를 외교관·건축가·사업가로 불러도 될 것이다. 흐룬플라츠에 서 있는 루벤스 동상도 마찬가지였다. 루벤스임을 모르고 본다면 화가라기보다는 한 시절을 주름잡던 귀족의 모습이다. 발치에 슬쩍 놓인 팔레트가 없었다면 말이다.

루벤스 동상.

펠트 모자의 여인

　루벤스의 삶에 늘 행운의 여신이 함께했던 것은 아니었다. 1625년 도시에 전염병이 돌자 루벤스 가족은 브뤼셀로 피신했다. 그런데 안트베르펜으로 돌아온 이듬해에 17년을 함께하며 세 자녀를 낳은 아내를 전염병으로 잃었다. 그보다 몇 해 전에는 첫째 딸을 잃었다. 크게 상심한 루벤스는 슬픔을 잊으려는 듯 집을 떠나 외교에 몰두하며 유럽을 돌아다녔고 영국에서 여러 달 지내는 등 몇 해 동안 집을 비우다시피 했다. 그런 뒤 1630년 쉰세 살의 루벤스는 열여섯 살의 헬레네 푸르망Helene Fourment을 아내로 맞았다.

　재혼하고 몇 해 뒤 루벤스가 쓴 편지에는 이런 내용이 있다. 독신생활을 하기엔 아직 이르다는 생각이 들어 재혼을 결심했으며, 귀족 여인들의 오만함이 싫어서 시민 계급 여성과 결혼한다고. 게다가 자신의 자유를 포기하면서까지 나이 든 여인과 결혼하기는 싫었다고. 마음만 먹으면 귀족 여인과 결혼할 수 있었다는 이야기이다. 원래는 그도 시민 계급 출신이었지만 워낙 사회적 지위가 상승한 터였고, 게다가 스페인과 영국 왕실에서 작위를 받은 귀족이기도 했다.

　메이어 거리의 뒷길 케이저르스트라트에 있는 '델베케의 집Delbeke-huis'은 19세기 말 델베케라는 귀족이 살았던 곳인데, 그보다 두 세기 전에는 루벤스가 드나들던 집이다. 이 집의 안주인이었던 요안느 푸르망Joanne Fourment은 루벤스의 두 번째 아내 헬레네의 언니인데, 루벤스

　　　　　　　　　　　　　　　　　　　　페테르 파울 루벤스

페테르 파울 루벤스 〈수잔나 푸르망의 초상화 〈펠트 모자〉〉,
1625년경, 런던 내셔널갤러리.

페테르 파울 루벤스 〈아들 피터르 폴, 아내 헬레네 푸르망과 함께한 루벤스〉,
1639, 뉴욕 메트로폴리탄 미술관.

는 이 집에서 헬레네의 아버지에게 딸을 달라고 청했다는 이야기가 전해진다. 안트베르펜의 부유한 상인 푸르망은 딸 여덟과 아들 셋을 두었는데 아들 하나가 루벤스의 첫 아내였던 이사벨라 브란트의 자매와 결혼했다. 루벤스는 이 사돈 집안의 막내딸 헬레네와 재혼한 것인데, 소문에 따르면 본래 헬레네가 아니라 언니인 수잔나를 마음에 두었다고 한다.

푸르망의 집 앞에는 루벤스의 친구인 니콜라스 로콕스가 살았다. 로콕스는 고전학에 조예가 깊은 인문주의자였는데, 안트베르펜 시장을 여덟 번이나 지낸 정치인이자 예술품 수집가였다. 루벤스를 비롯하여 안톤 판 데이크·프란스 스니더르스 같은 화가와 인문주의자들이 로콕스의 집에 드나들며 가깝게 지냈다. 지금은 '로콕스 하우스'라는 박물관이다.

루벤스의 묘가 있는 성 야코프 교회

케이저르스트라트에서 골목을 몇 개 지나면 루벤스의 묘가 있는 성 야코프 교회가 나온다. 1635년 쉰여덟 살이 된 루벤스는 안트베르펜과 브뤼셀 사이에 있는 성을 사서 전원생활을 했다. 지병인 통풍 탓에 건강이 그리 좋은 편은 아니었으나 자연과 시골 풍경을 즐기며 노년을 보냈다. 안트베르펜에 바로크 양식을 가져와 한평생 퍼뜨렸던 루벤스도 이곳 스테인Steen 성에서는 피터르 브뤼헐을 연상시키는 그림을 그렸다.

자신도 플란데런 사람이라는 듯이. 그리고 1640년 64세의 나이로 성 야코프 교회에 묻혔다.

성 야코프 교회는 푸르망 집안이 다니던 교구 교회이자 가족묘가 있는 곳이었다. 루벤스는 이 교회 건축에 참여했으며, 헬레네와 그녀가 낳은 다섯 아이가 세례를 받은 곳도 이 교회였다. 제단화로 루벤스의 〈성인들에 둘러싸인 마리아〉가 걸려 있는데, '루벤스 온라인'에는 이렇게 적혀 있다.

"루벤스는 죽기 며칠 전 자신의 제단화로 이 그림을 골랐다. 애초에 그런 목적으로 그린 것은 아니었다고 하는데 본래 주문자가 누구였는지, 왜 납품되지 않고 남았는지는 알려지지 않았다. 그림 속에 '장례'나 자신의 죽음을 암시하는 맥락도 없다. 이탈리아 르네상스 시대에 생겨난 마돈나가 다른 성인들과 대화하는 성화 형식에 기초한 구성일 뿐이다. 아이를 팔에 안은 마리아가 그림의 중심인물이다. 그녀는 주변의 성인들에게 루벤스의 아들 프란스Frans Rubens를 연상시키는 아기를 보여주고 있다. 프란스는 헬레나와의 사이에 난 첫 아들이다."

세 화가의 집

성 야코프 교회가 있는 랑에 니우스트라트에는 루벤스를 떠올리게 하는 장소가 한 군데 더 있다. '세 화가가 살았던 집'으로 알려진 '메이어르민네De Meerminne'(인어공주)라는 집이 있던 자리다. 이 집의 주인이

었던 얀 브뤼헐은 루벤스와 각별한 사이였다.

여느 플란데런 화가와 마찬가지로 루벤스도 피터르 브뤼헐 1세의 그림에 열광했으며 브뤼헐의 둘째 아들 얀 브뤼헐 1세와 아주 가까운 사이였다. 오토 판 페인의 화실에서 함께 그림을 배운 두 사람은 서로의 가족 초상화도 그려주곤 했다. 꽃을 그리는 얀과 인물을 그리는 루벤스는 성향이 서로 달랐으나 공동작품도 제법 남겼는데, 특히 '오감' 시리즈가 잘 알려졌다.

루벤스는 얀 브뤼헐의 딸 안나의 대부였고 그녀가 화가 다비드 테니르스 2세David Teniers II와 결혼할 때 증인을 섰으며, 헬레나 푸르망은 안나의 첫 아들 테니르스 3세의 대모였다. 얀 브뤼헐 1세의 이 집은 안나가 물려받았고, 다시 테니르스의 사위이자 역시 화가인 얀 에라스뮈스퀠리누스에게로 이어졌다. 그리하여 얀·테니르스·퀠리누스라는 세 화가가 살았던 집이라는 자랑스러운 기념표지가 건물 외벽에 붙게 되었다.

1648년 스페인과 네덜란드는 80년 전쟁을 끝냈고, 네덜란드는 독립국이 되었다. 저지대에는 평화가 찾아들었으나, 전쟁의 종식은 도리어 안트베르펜을 퇴락하게 하였다. 북해와 안트베르펜을 이어주는 스헬더 강은 네덜란드에, 안트베르펜을 포함한 강의 남쪽은 스페인 치하에 남게 되었다. 브뤼허가 그랬듯 안트베르펜은 바다와 멀어지면서 항구 기능을 잃어버렸고, 무역과 예술의 중심지였던 이 도시는 벨기에라는 나라가 생길 때까지 두 세기 동안 역사의 뒤안길로 물러났다.

세 화가가 살았던 집의 기념표지.

　루벤스는 세상을 떠난 뒤였고, 안트베르펜의 화가들은 다른 도시로 떠나갔다. 1655년에 생긴 파리 예술 아카데미는 안트베르펜의 예술가 지망생들을 끌어들였다. 루벤스 시대만 해도 그림을 체계적으로 배울 수 있는 미술학교는 없었다. 그림 교육은 가족 안에서, 또는 미술교사를 찾아가 개인교습을 받았으니 화가는 대체로 화가 집안에서 나오곤 했다. 이에 테니르스 2세가 1663년에 체계적으로 미술을 배울 수 있는 학교를 세운다. 이 교육과정을 통해 안트베르펜의 옛 영광과 화가 길드를 되살려보려고 했던 것이다. 스페인의 펠리페 4세가 학교 설립을 승

인했고 예술품 수집가들은 그림을 내놓았다. 이후 이 수집품들은 안트베르펜 왕립미술관의 소장품이 되었고, 학교는 안트베르펜 왕립 예술아카데미의 전신이 된다. 유럽에서 로마·파리·피렌체 다음으로 오래된 예술학교인 이곳의 교육과정이 대학 형태로 자리잡은 것은 이후 프랑스 점령기였으며, 나폴레옹은 안트베르펜에 미술관도 세웠다.

집안에서 미술교육을 받고 화가가 된 테니르스가 체계적인 미술교육의 필요성을 느끼고 학교를 세웠으나 안트베르펜의 이름난 화가로는 테니르스가 마지막이었다는 것, 그 뒤로 수 세기 동안 이 아카데미 출신의 거장이 나오지 않았다는 것을 보면 세상 일이란 알 수가 없다. 그로부터 200여 년 뒤 반 고흐가 이 학교에 다녔으나, 교육 방식이 못마땅하여 몇 주 다니다 그만두었다.

안톤 판 데이크 생가

안트베르펜 거리에서 다른 도시라면 법석을 떨며 자랑할 옛사람의 생가가 표지 하나로만 남은 집을 만나기란 흔하디흔한 일이지만, 흐로테 마르크트의 한 건물에 붙어 있는 기념표지 하나에 관해서는 특별히 언급하고 싶다. 안트베르펜 중앙역에서 '화가들의 도시'로 들어올 때 우리를 맞아주는 화가들 중 한 명인 안톤 판 데이크의 생가 표지다.

영국의 궁정화가가 된 안톤 판 데이크(1599~1641)는 루벤스가 이탈리아로 갈 준비를 하던 즈음 부유한 상인의 가정에서 태어났으며, 루벤

안톤 판 데이크 〈이사벨라 브란트의 초상화〉,
1621, 워싱턴 국립미술관. 루벤스 하우스의 그 유명한 주랑현관이 배경이다.

스가 이탈리아에서 돌아와 왕성하게 일하던 때 그를 만났다. 화가의 길을 걸으려던 청년 판 데이크는 대가가 된 루벤스의 작업실에서 그림을 배웠고, 루벤스는 그를 공공연히 가장 훌륭한 제자로 평가했다.

루벤스 하우스에 있는 열여섯 살의 판 데이크 초상화는 루벤스가 그린 것으로 알려졌었으나, 요즈음 연구된 바로는 판 데이크의 자화상이라고도 한다. 판 데이크가 그만큼 루벤스의 영향을 강하게 받은 동시에 스승과 견줄 만한 제자였다는 의미이다.

판 데이크는 이탈리아 여행을 떠나기 전 스승에의 기념선물로 루벤스의 아내 이사벨라 브란트의 초상화를 그렸고, 루벤스는 아끼던 말 한 필로 답례했다.

05

프란스 할스

Frans Hals

1583년경~1666년

네덜란드 > 하를럼

아무렇게나 되는대로 사는 사람들에게 복 있을지어다.

- 김현《김현 예술 기행/반고비 나그네 길에》

옛날 기차를 타고

하를럼 가는 옛날 기차는 암스테르담 중앙역을 떠나 서쪽으로 달린
다. '우리, 바다 보러 갈까?' 하며 마음이 북해를 향하면 친구 몇과 어
울려 이 기차를 타곤 한다. 바다보다는 어쩌면 해산물 때문인지도 모
르겠다. 찾아보면 어느 고장이나 맛난 음식 한두 가지는 있기 마련이지
만, 갓 잡은 해산물의 향과 혀에 와 닿는 감촉과 맛은 어떤 음식으로
도 대체 불가능하다. 한번 도지면 제대로 앓아야만 간신히 사그라드는
그리움과 닮았다. 네덜란드 사람들이 감자를 먹듯 저마다 고향에서 해

프란스 할스

산물을 먹으며 자란 친구들은 그 향수를 달래러 여러 방법을 나름대로 시도해본다. 그런데 해산물 요리를 한다는 식당을 찾아가 보면 냉동 새우나 냉동 생선을 볶거나 튀겨 내놓기 일쑤였고, 소금에 절인 청어나 기껏해야 푹 삶은 홍합이 전부였다. 제대로 된 해산물을 먹으려면 암스테르담보다 더 북쪽 바닷가로 가보라는 말을 누군가 귀에 담아 왔고, 우리는 하를럼에서 모래언덕 따라 난 기찻길로 바닷가를 따라가 잔트포르트라는 해변에서 '튀긴' 생선과 맥주를 마시고 하를럼의 성 바보 교회 아래 앉았었다. 몸과 마음에 새겨진 해산물에 대한 향수는 쉽사리 대체되지 않았다. 하지만 성 바보 교회 벽에 오후 내내 내리쬐던 햇살과, 껍질만 크고 두꺼운 게와, 차가운 포도주는 저마다 지닌 무언가를 향한 향수를 녹여주었다. 그리고 하를럼은 또 다른 향수를 자아내는 곳이 되었다.

암스테르담 시가지를 벗어난 기차는 운하를 따라간다. 영국에서 증기기관차가 처음 나온 뒤 1839년 네덜란드에도 철도가 놓였는데, 암스테르담과 하를럼을 잇는 이 노선은 네덜란드 최초의 철도다. 기차는 운하 하를레머르트렉파르트Haarlemmertrekvaart를 따라 달린다. 철도 시대 이전에는 물길을 놓아 물자를 운송하고 정기여객선이 사람들을 이 도시에서 저 도시로 실어 날랐는데, 물길에 나란히 놓인 길로 말이 배를 끌고 갔기에 트렉파르트trekvaart라고 했다. 화가 프란스 할스가 살던 1632년, 암스테르담과 하를럼 사이에 직선으로 놓인 이 트렉파르트는

중요한 대중 교통수단이었다. 마차가 없는 보통사람들은 운행시간표에 맞추어 싼값에 여객선을 이용했다. 겨울에 물길이 얼어붙지만 않으면 최고의 교통수단이었다. 기차가 개통되었을 때도 얼마간은 이 도자선이 다녔다고 한다.

한 도시의 첫인상을 기차역으로 논한다면 하를럼은 아련한 낭만의 도시다. 나는 현대적인 기차역의 매끈함에 익숙할 뿐만 아니라 이 도시에 향수를 느낄 만한 기억도 없는데 말이다. 왕년에는 한 시절을 주름잡았다고 말하는 듯 웅장한 철골 아치, 우리가 그 옛시절을 쉽게 잊진 않는다고 말하는 듯한 흔적이 눈에 들어온다.

이 기차역사를 지은 사람들은 당시 첨단 유행에 끌렸던 모양이다. 일등석·이등석·삼등석으로 구분된 대합실은 아르누보 또는 유겐스틸 양식으로 단장되었고 그 시절의 목재 구조물이 여전히 출입구 천장을 받치고 있다. 한 세기 전 어떤 흐름에 매혹된 사람들이 정성스레 남긴 기차역사는 낯설고 강렬했다. 내가 사는 이 시대에 대한 개념이 누그러진다. 무엇이 지금일까. 이 도시에는 어떤 시간이 겹겹이 쌓여 있을까. 기차역에서 운하를 건너 시내로 들어간다. 오늘은 17세기 화가 프란스 할스의 시대를 들춰볼 생각이다.

흐로테 마르크트

저지대 도시마다 심장처럼 자리한 마르크트. 하를럼의 흐로테 마르

크트Grote Markt(대광장)는 이 도시의 못자리다.

어떤 도시는 군사적 목적으로, 또 어떤 도시는 상업적 목적으로 건설되었다면, 하를럼은 암스테르담의 별장이라는 목적으로 생겨난 도시다. 13세기 홀란트의 귀족들은 암스테르담에서 가까운 곳에 사냥용 별장을 지었고, 그 시작이 바로 지금의 흐로테 마르크트였다.

광장에는 시청사·육류시장·성 바보 교회·생선시장과 프란스 할스 시절의 상가들이 들어섰다. 17세기 초 하를럼 사람들은 교회·관공서와 나란하게 생선시장·육류시장을 사이좋게 짓고 살았다. 생선과 육류가 사고 팔리던 건물은 지금은 근사한 미술관이다. 마르크트 가운데에 선 동상은 누구인가? 알파벳 'A' 활자를 들고 있는 이 사람은 인쇄술의 창시자로 전해지는 라우런스 코스터르Laurens Janszoon Coster(1370?~1440)다. 하를럼 사람 라우런스는 어느 날 숲길을 산책하다가 손자들에게 줄 요량으로 나무를 잘라 글자를 만들었는데, 땅에 무심코 내려놓은 나무 글자가 바닥에 남긴 자국을 보고(하를럼의 토질은 모래에 가깝다) 인쇄술을 고안했다고 전해진다. 그러나 알다시피 활자 인쇄기가 처음으로 세상에 나온 곳은 하를럼이 아니라 독일 마인츠라고 역사가들은 입맞춰 말한다. 그래도 하를럼 사람들에겐 그들만의 주장이 있다. 구텐베르크의 동료 요한 푸스트Johann Fust는 라우런스의 조수였는데 푸스트가 라우런스의 인쇄기술을 빼돌려 마인츠로 갔다는 야사에 기초하여 1856년에는 라우런스의 집이 있던 마르크트에 동상을 세운 것이다. 하를럼 사람들은 이 동상을 라우텨Lautje(라우런스의 애칭)라고 부르며 만

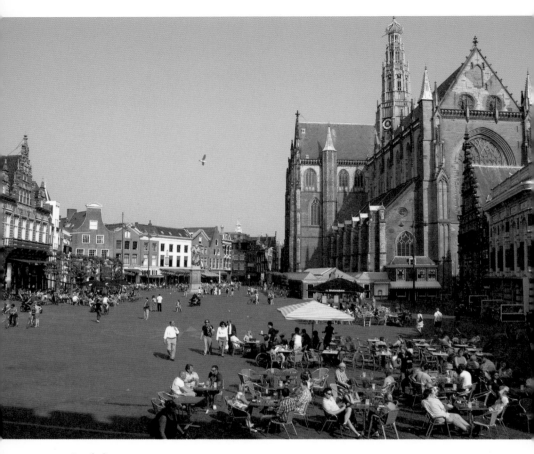

호로테 마르크트.

남의 장소로 쓴다.

　흐로테 마르크트에 도착하자마자 해가 드는 카페에 앉았다. '그랜드 카페' 차림표의 첫 장에는 130년 전 이 카페를 처음 시작했다는 형제 이야기와 그 집안 연대기·카페 역사가 길게 적혀 있었다. 1960년대에는 네덜란드의 대문호 하리 뮐리스와 작가 호트프리트 보만스가 자주 드나들었다는 걸 강조한다. 180여 명을 회원으로 둔 하를럼 예술가 모임이 이 카페 지하에 자리잡았다고도 했다.

　카페는 아예 생선시장과 성 바보 교회를 내다보게끔 극장식으로 의자를 놓았다. 운하를 지나 마르크트에 들어서면 단박에 펼쳐지는 공간과 시간 이동에 소란스럽게 놀란 관광객들이 고개를 뒤로 젖히고 사진기를 이리저리 돌려대다가, 17세기의 하를럼에 눈이 적응됐다 싶으면 광장에 있는 조형물에 비스듬히 기대어 사진을 찍는다. 마치 무대가 된 광장에 펼쳐진 구경거리를 극장에 앉아서 보는 듯하다. 나는 극장의 뒷줄에 앉아 구경꾼들을 구경했다. 새빨간 구두가 먼저 눈에 들어왔고 거기에 색을 맞춘 입술과 손톱·하늘하늘한 원피스에 베아트릭스 여왕이 즐겨 쓸 법한 모자. 커피를 마시는 노부인과 눈이 마주치자 그녀는 내게 싱긋 웃어주었다. 이 순간을 당신도 즐기라는 듯이.

안트베르펜에서 온 이민자 프란스 할스

　그 옛날 대서양을 건너 지금의 맨해튼에 도착한 네덜란드 사람들

은 원주민에게서 섬을 헐값에 사들이고는 뉴암스테르담이라고 불렀다. 17세기 초 신대륙에 뉴네덜란드라는 식민지를 세우고 '암스테르담 요새'를 건설했던 이들이, 그 중심이 되는 섬에 뉴암스테르담이라는 이름을 붙인 것은 자연스러웠을 것이다. 이들이 다음으로 한 일은 섬 북쪽에 뉴하를럼이라는 동네를 만든 것이었다. 암스테르담 옆에 있는 하를럼을 새로운 땅에 짓고자 했던 것이다. 뉴암스테르담은 뉴욕이 되었으나, 하를럼은 할렘이라는 이름으로 남았다. 프란스 할스가 하를럼에 살던 시절의 이야기다.

빈민가, 게토라는 말과 동의어가 된 이 하를럼의 본뜻은 '모래언덕이 길게 이어진 곳에 형성된 동네'다. 뉴욕의 허드슨 강이 아니라 스파르네 강가에 쌓인 모래언덕에 사람들이 모여 살며 이룬 도시가 하를럼이다.

네덜란드에서 신대륙으로 건너간 이들이 뉴하를럼에 자리잡았듯, 당시 하를럼에는 유럽 전역에서 몰려온 이민자, 특히 플란데런 지방에서 온 개신교도들이 많았다. 안트베르펜이 스페인에 함락되고 네덜란드 함대에 의해 고립되었을 때, 저지대의 북쪽은 홀란트 지역을 중심으로 국가 형태를 갖추어가고 있었다. 동인도회사도 설립되었다. 교역으로 부를 축적한 신흥 귀족들을 중심으로 군주 대신 의회가 정부를 장악하고 대스페인 항전을 이어나갔다. 1609년에는 마침내 스페인과 휴전협정이 맺어졌고 네덜란드는 국가로 기능하기 시작했다. 네덜란드의 황금시대였다.

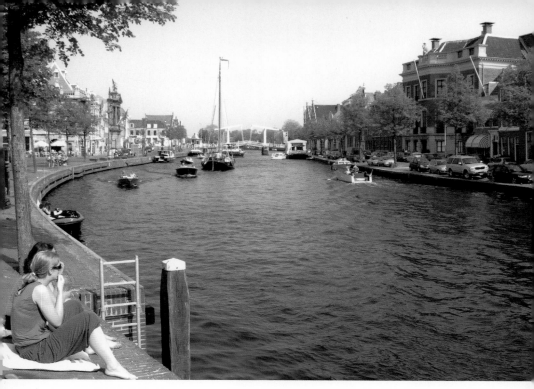

스파르네 강 풍경.

　암스텔 강의 어촌에 불과했던 암스테르담은 인구 10만 명이 넘는 상
업도시로 커갔고, 곧 신대륙에 건설한 도시까지 뉴암스테르담이라 불
리게 되는 호황기에 있었다. 그때 북쪽으로 이주한 플란데런 사람들 중
에는 지식인이 많았는데 특히 상거래에 능하고 손재주가 좋기로 이름
난 이들이었다. 이들이 가져온 학문과 기술·자본이 네덜란드 황금시대
의 바탕이 되었고, 현재 문화재로 남은 하를럼의 수많은 건축물과 박
물관이 이 시기에 건설되었다. 흥청거리는 암스테르담에서 그리 멀지

않은 곳에서 한적한 노후를 보내고 싶어했던 귀족들은 너도나도 하를 럼에 호프hof라는 별장을 지었는데, 지금도 하를럼의 골목마다 잘 손질 되어 남아 있다. 네덜란드에서 가장 오래된 호프(hofje van Bakenes)도 이곳에 있다.

우리의 삶이란 어느 순간 어느 장소에 있었는지에 따라 달라지곤 한 다. 거기서 어떤 선택을 하는지에 따라서도. 하를럼의 화가 프란스 할 스는 안트베르펜이 스페인에 함락되기 두어 해 전인 1583년 즈음 안트 베르펜에서 태어났다. 신교도였던 할스의 가족은 북쪽으로 올라와 하 를럼에 둥지를 틀었다. 하를럼에는 저지대 화가들의 평전을 썼던 카럴 판 만더르가 있었다. 할스는 스무 살 즈음인 1603년까지 판 만더르에 게 그림을 배웠고 1610년 하를럼 성 누가 길드의 회원이 되었다.

프란스 할스 미술관

할스가 하를럼이라는 도시의 이름 앞에 늘 따라다니는 것은 아니다. 할스는 루벤스처럼 궁정에 드나들지도 않았고, 제작소라고 할 만한 대 규모 화실을 꾸리며 부를 누리지도 않았다. 이 도시 사람들은 그저 일 상의 한 모퉁이에서 화가의 이름을 불러줄 따름이다. 프란스 할스 호 텔·프란스 할스 미용실·프란스 할스 약국·프란스 할스 택시…. 그리고 하를럼에는 프란스 할스가 살았던 집도 화실도 남아 있지 않으나, 그

프란스 할스 미술관 외관.

의 이름을 내건 미술관이 있다.

붉은 벽돌로 지어지고 계단식 박공장식이 있는 미술관은 전형적인 17세기 홀란트 지방 건축물이었다. 그때의 건물이 고스란히 남아 있는 것은 아니지만 원래 건축양식으로 잘 복원되어 있었다. 나무 창틀로 납유리 창의 위아래를 나누고 덧문을 단 창문을 따라가면 출입문 위에서 노인 조각상이 방문객을 맞는다.

프란스 할스가 수련을 마치고 화가로 활동하던 즈음, 하를럼은 가톨릭의 기운을 몰아내며 도시 발전을 꾀하던 때였다. 갈 곳 없는 수사와 수녀들은 거리를 떠돌았고 가톨릭교회 언저리에서 일하던 사람들의 삶

은 점점 곤궁해졌다. 1609년 하를럼 시는 거처 없는 이 노인들을 수용하는 양로원Oudemannenhuis을 세웠는데, 어찌나 공들여 지었는지 공작의 별궁이었다 해도 손색이 없겠다.

하를럼 화가들을 따로 주요하게 다룬 판 만더르의 《화가 평전》이 출판되자 시는 옛 그림들을 손보는 일을 시작했는데, 이때 그림 복원을 맡은 이가 프란스 할스였다.

홀란트 주에서 빌럼 판 오라녀를 총독으로 추대하고 전쟁을 본격화하자 스페인의 알바 공은 아들 돈 파드리케를 보내 빌럼을 지지하는 도시들을 탈환하기 시작했다. 하를럼에도 스페인 군대가 쳐들어왔다. 하를럼 시민은 혹독한 겨울까지 견뎌내며 7개월 동안 항전했으나 굶주림을 이기지 못하고 스페인에 함락되었다(1573년). 80년 전쟁의 주요 사건 중 하나로 꼽히는 이 하를럼 공방전에서 오라녀 공의 병사 수천 명과 개신교도들을 목매달고 불태웠던 스페인 군대가 물러간 것은 1577년이었다. 몇 해 뒤 홀란트 주는 그동안 고초를 겪은 하를럼 시민에 대한 보상으로 가톨릭 수도원과 교회에서 압수한 물품들을 시에 하사했고, 이것이 하를럼 시 컬렉션의 시작이었다. 시청사에 있던 전시실이 이 건물로 옮겨와 미술관으로 단장된 것은 1913년의 일이다.

이 미술관 소장품은 프란스 할스뿐만 아니라 그가 살았던 17세기 화가들을 중심으로 한다. 하를럼의 황금시대 회화 전시관이라 할 수 있겠다. 전시실은 16세기 회화부터 시작되는데 이탈리아 르네상스풍이었던 그림이 17세기 들어서 어떤 방향으로 나아가는지, 당시 유럽 전반의

흐름이었던 바로크가 하를럼에서는 어떻게 달라졌는지를 잘 볼 수 있는, 귀한 미술관이다.

단체초상화 시대

프랑스 할스 미술관은 한마디로 단체초상화의 향연이었다. 특히 할스가 여든 넘은 나이에 그린 초상화 두 점 앞에서는 발길이 떨어지지 않았다. 인상파 화가들처럼 붓놀림이 느슨한 듯하면서도 인물들에게서는 참으로 힘이 느껴졌다. 바로 이 미술관 건물에 있었던 양로원의 사감들을 그린 초상화다.

17세기 네덜란드 황금시대 회화의 여러 장르 가운데 할스가 붙잡았던 것은 초상화였다. 안트베르펜에서 루벤스가 교회 제단화와 귀족들의 초상화를 그리고 있을 때, 갓 태어난 네덜란드 공화국의 화가들은 다른 일을 찾았다. 그림 주문자 계층이 바뀌었다고 하는 편이 맞을 것이다. 교회 장식을 꺼렸던 신교도의 땅에서 그림 주문자는 이제 돈 많은 교회가 아니었다. 스페인 왕조를 제힘으로 몰아내어 공화국을 세우고 교역을 통해 큰돈을 버는 보통사람들이 늘어나던 때였다. 그들을 우리는 신흥 귀족·부르주아 또는 중산층 시민이라고 부른다. 독립전쟁의 막대한 자금도 이들에게서 나왔다. 이들은 자신들을 한꺼번에 묶어서 그림 속에 붙들어두고자 했는데, 이런 초상화는 대체로 초상화의 주인공들이 속한 단체의 연회장이나 회합 장소의 벽에 걸려 있곤 했다.

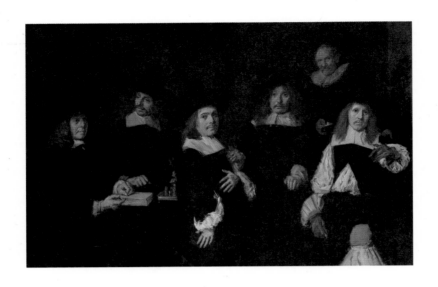

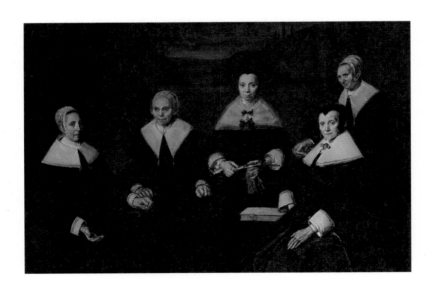

위 ㅣ 프란스 할스 〈양로원의 남자 사감 단체초상화〉, 1664, 프란스 할스 미술관.
아래 ㅣ 프란스 할스 〈양로원의 여자 사감 단체초상화〉, 1664, 프란스 할스 미술관.

렘브란트의 〈야경〉이 대표적인 단체초상화다.

〈성 요리스 자경대 장교들의 연회〉는 할스가 첫 번째로 그린 시 자경대의 단체초상화다. 이 자신만만한 시민들은 스스로 도시를 지키는 자경대원들인데 그중에도 장교들은 시의 지도인사라 할 만한 이들이었다. 면면을 보면 당시 어떤 사람들이 가장 사회적 지위가 높았는지 알 수 있다. 바로 부유한 맥주 양조장 사장님들이다. 이 그림을 그릴 당시 할스는 하를럼에서 이미 초상화가로 자리를 잡았고 그 자신 또한 성 요리스 자경대원이었으니 그림 속 인물들을 잘 알았을 것이다. 각 인물들은 하나같이 생생하고 개성이 넘친다. 성 요리스 자경대 장교들은 3년 임기를 마치고 전역할 때 환송 연회를 열고 단체초상화를 제작했다. 말하자면 거창하게 회식을 하고 단체사진을 찍은 것이다.

위의 연회 그림은 할스의 화실에서 그릴 수 없는 대형 초상화였던 탓에 할스가 직접 자경대 본부에 와서 작업했다고 한다. 이 건물은 나중에 여관이 되었는데, 이 그림을 보러오는 사람들로 명소가 되어 1688년에 그려진 하를럼 지도에 표기되어 있을 정도였다. 건물 정원에 복제화가 세워져 있다.

렘브란트가 그린 암스테르담 자경대 단체초상화와 절로 대어보게 되는데, 하를럼 시의 지도인사들은 암스테르담의 자경대원들과는 다른 성향의 사람들이었을까? 아니면 임기를 끝내고 홀가분하게 즐기는 회식자리여서일까? 아니, 프란스 할스의 시선 때문일까? 할스의 그림 속 사람들은 자신감이 넘치고 그 자신감을 즐기는 듯한 여유로움과 생기

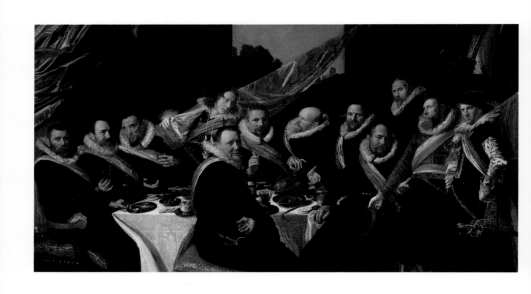

프란스 할스 〈성 요리스 자경대 장교들의 연회〉, 1616,
프란스 할스 미술관.

가 느껴진다. 이들이 손에 든 것은 무기가 아니라 술잔이지만 그 점이 그들의 위엄을 덜하게 하지는 않는다. 이 대담함은 그림 속 인물들의 것일까, 화가의 것일까?

할스는 이 그림 이후로도 이 자경대원들의 단체초상화를 1639년까지 총 다섯 점 그렸다. 모두 프란스 할스 미술관에 걸려 있다.

풍경화의 탄생

본격적인 풍경화가 등장한 것도 이즈음이었다. 플란데런에서 판 에이크가 풍경화의 지평을 연 이후로 화가들은 성서나 신화 이야기만이 아니라 인간의 역사를 그렸다. 자신의 눈앞에 펼쳐진 풍경을, 꽃이나 먹거리가 있는 식탁 위 광경을, 실내조감도 그리듯 교회 내부를, 건축물이 있는 도시 풍경과 주막에서 흐드러지게 노는 보통사람들을 그리기 시작했다. 이전에도 이런 주제들을 다룬 그림이 없지는 않았으나, 그것들이 각각 독립된 장르를 이룬 것은 이 시기 네덜란드 땅에서다. '풍경'을 뜻하는 네덜란드어 란트스하프land'schap는 영국으로 건너가 랜드스케이프landscape라는 말을 낳았다.

해상무역으로 네덜란드 역사상 가장 호황이었던 황금시대를 맞아 살림살이가 괜찮아진 당시 중산층 사이에서는 제집 벽에 작은 그림이라도 하나 걸어놓는 것이 유행이 되었다. 존 에벌린John Evelyn이라는 영국 작가는 1641년에 네덜란드를 여행한 뒤 집집마다 그림이 걸려 있고

시장에는 아주 많은 그림이 싼값에 나와 있다는 내용을 일기에 쓰기도 했다. 이제 그림은 튤립 알뿌리나 도자기나 저잣거리의 물건처럼 누구나 사고파는 상품이 되었다.

화가들은 새로운 고객들이 좋아할 만한 주제를 다투어 그리기 시작했다. 어떤 이들은 자기 얼굴을 원했고, 어떤 이들은 실내풍경을 원했으며, 어떤 이들은 해학적인 그림을 원했으니 그림의 주제는 이 기호에 따라 다양하게 분화되어갔다. 그리하여 1600년대 네덜란드에서는 당시 유럽 미술의 흐름으로 일컬어지는 '바로크'라는 말로 다 담을 수 없는 여러 취향의 그림이 유행했다. '바로크'가 화려한 얼굴을 갖고 있다는 점도 네덜란드인의 취향에는 딱 들어맞지 않는다. 저마다 근면히 일한 결과로 만만찮은 부를 손에 쥐었으나 과장보다는 절제, 과시보다는 검소함을 미덕이라 여기는 사람들이었으니 말이다.

페컬하링 씨

이 풀어진 웃음 앞에서 따라 웃음 머금지 않을 자 어디 있으랴. 굴 안주 접시와 담배를 앞에 두고서 맥주잔을 치켜든 이 남자는 '페컬하링pekelharing' 씨다. '페컬하링'이란 소금에 절인 청어를 말한다. 당시 네덜란드는 북해에서 잡아들인 청어를 염장 처리하는 기술을 개발하고 염장 청어를 내다 팔아 살림을 늘려갔다. 소금에 절인 청어를 먹으면 물을 들이켤 수밖에 없다. 그런데 당시 하를럼에서는 물보다 위생적으

프란스 할스

유디트 레이스터르 〈페컬하링〉,
1629, 프란스 할스 미술관.

로 안전한 맥주를 물처럼 마셨으니 결국 '페컬하링'은 술고래의 은유적인 말이다. 페컬하링처럼 맥주에 목마른 자, 절인 청어 같은 '술고래'는 희극에 자주 등장하는 주인공이기도 했다.

〈페컬하링〉을 그린 하를럼의 화가 유디트 레이스터르Judith Leyster(1609~1660)는 여성 화가의 선구자로 꼽힌다. 그림을 그린 여성이야 전에도 있었지만, 길드에 등록되어 자기 작업실을 갖고 독립적으로 활동한 화가는 그녀가 처음이었다. 화풍으로 보아 프란스 할스에게서 배우지 않았을까 하고 예술사가들은 짐작하는데, 보통사람들의 일상 풍경이 담긴 장르화를 주로 그렸다.

계량소

지금은 카페가 된 옛 계량소 건물 벽에 기대어 스파르네 강을 내다보는 부인의 손에는 로제 와인 잔이 들려 있었다. 부인은 볕에 그을린 가슴팍을 근사하게 드러내고 짙은 선글라스를 썼다. 스파르네 강가에 아예 탁자를 내놓고 앉은 사람들도 강이 만들어내는 풍경을 바라보느라 여념이 없었다. 요트들은 하를럼 시내를 구경하는 사람들을 태우고 강 위를 지나간다. 제법 큰 요트들은 다리 앞에서 정체를 빚어낸다. 때가 되면 다리가 올라가고, 도개교를 건너려던 이들은 차례차례 배가 지나간 후 올라간 다리가 내려오기까지 기다린다. 어떤 다리는 올라가는 것이 아니라 수평으로 몸을 틀어 물길을 배에 내어준다. 배 위에서, 다

17세기에 쓰였던 저울.

리 위에서, 강가에서, 사람들은 서로가 자아내는 풍경을 구경하며 흡족
해하는 듯하다.

　물길로 실어온 물자는 이 계량소를 거쳐 정확한 무게와 규격이 확인
된 후에야 시장에서 거래될 수 있었는데, 이는 하를럼 시가 정직한 교
역과 세금 징수를 위해 행사한 특권이었다. 1599년 즈음에 완공된 이
건물의 설계에는 하를럼의 대표 건축가인 리번 더 케이Lieven de Key가
참여했다. 더 케이 또한 스페인의 탄압을 피해 저지대 남부에서 온 이
민자로 하를럼 시의 건축가가 되어 여러 공공건축물을 지었다. 흐로테
마르크트에 있는 육류시장과 시청사 등이 더 케이에 의해 신축·증축되

었는데, 계량소와 마찬가지로 르네상스 양식이 어떻게 홀란트식으로 나아갔는지 잘 보여준다. 상인들은 교역하고, 시는 세금을 걷어 공공건물과 양로원을 짓고, 시민은 그들의 도시를 지키고, 화가는 시에 소장된 미술품을 복원하며 시민의 초상화를 그리던 시대였다.

할스가 살았던 시절 스파르네 강가에는 맥주 양조장이 많았다. 식수로 마시기에 염려스러운 강물로 맥주를 만들어 마셨고, 양조장을 경영하는 부자들은 할스의 초상화 고객이기도 했다. 그 많은 맥주 양조장들은 이제 다 사라지고 없지만 요편 교회Jopenkerk에 가면 하를럼의 옛 맥주를 맛볼 수 있다. 하를럼 전통 맥주의 맥을 잇고자 여러 맥주 양조장을 묶어서 요편Jopen이라는 브랜드로 맥주를 만들고, 시의 옛 문서 창고에서 15~16세기의 제조 비법을 찾아내어 만든 코이트Koyt 맥주와 호편Hoppen 맥주도 판다. 하를럼 사람들은 잊지 않고 '말레 바베'라는 이름의 요편 맥주도 만들었다.

말레 바베Malle Babbe는 프란스 할스의 그림 속 여인의 이름으로 '정신이 나간, 미친 바베'라는 뜻이다. 여인은 얼굴을 일그러뜨리고 웃으며 한 손에 뚜껑 달린 맥주잔을 들었고 어깨에는 부엉이가 앉아있다. 홀란트 사람들은 고주망태를 낮에는 무력하다가 밤에 활동이 왕성해지는 부엉이에 빗대어 '부엉이처럼 취했다'고 표현하곤 했다. 술 취한 이들이 나오는 네덜란드 회화에는 종종 부엉이가 상징처럼 그려져 있다.

거나하게 취한 이 여인은 누구일까? 하를럼 시는 할스가 그림틀에 써놓은 "Malle Babbe van Haerlem... Frans Hals"라는 표시를 바탕

프란스 할스 〈말레 바베〉,
1633년경, 베를린 시립미술관.

으로 시의 문서 창고에서 이 여인이 실존 인물이라는 증거를 찾아냈다. 기록에 의하면 말레 바베의 본명은 바르바라 클래스Barbara Claes이며 1646년부터 정신장애인 시설인 돌하위스Het Dolhuys(지금은 정신병리와 예술을 주제로 한 전시가 주로 열리는 박물관이다)에 수용되어 있었다고 한다. 할스가 이 여인을 그렸을 즈음에는 술집에, 또는 거리에 있었을 것이다. 말레 바베는 '미친 바르바라'를 부르는 말이었던 것이다. '말레 바베'는 이제 널리 알려진 고유명사가 되어 이 그림을 보고 만든 대중가요와 하를럼의 저명한 여성 합창단 이름에도 쓰인다. 할스의 그림을 통해 그녀는 민속설화의 주인공 같은 존재가 되었다.

초상화란 주문자가 따로 있기 마련이고, 그림 값을 치를 능력이 되는 이들이 그 주문자임은 당연한 얘기다. 그런데 말레 바베가 할스에게 초상화를 주문했을 리는 없지 않은가. 17세기 하를럼에서는 주문자 없는 초상화도 거래되곤 했는데, 술집이나 여관에서 경매가 붙는 경우였다. 할스의 다른 그림 〈웃는 소년〉〈생선장수 소년〉〈집시 소녀〉도 그랬으리라. 이런 그림들은 주문받아 그린 초상화들보다 붓놀림이 자유롭다. 꼼꼼한 터치보다는 느슨하고 즉흥적으로 그린 인상이 두드러진다. 주문자의 요구에서 벗어나 마음 가는 대로 그려서일 것이다. 마치 인상주의 화가들의 작품처럼 말이다. 자유 시장에서 형성된 그림 값은 상대적으로 저렴했기에 오래 붙들고 있을 여유가 없어서였을 수도 있겠다. 그런데 이들 그림 속 인물들은 차려입은 초상화 속 인물들보다 오히려

더 생생하기만 하다. 무언가에 취해, 또는 그저 천진난만하게 웃고 풀어진 얼굴들이다.

할스는 하를럼에서 어떤 삶을 살았을까? 자경대원이자 수사학회 회원이었고, 시의 고위인사라고 할 만한 이들과 잘 지냈다. 화가 길드의 우두머리를 맡기도 했고 돈 많은 이들의 초상화를 주로 그렸으며, 말년의 데카르트 초상화를 그릴 정도로 이름난 초상화가였다. 동시대 다른 화가들과 견주어보면 썩 생산성이 높은 화가는 아니었다. 화가로서 전성기였던 1630년대에는 한 해에 7점 정도 그렸고, 1650년대로 가면 3점으로 떨어진다. 주문자들의 초상화를 그리자면 고객들이 주로 있는 암스테르담이나 레이던으로 가야 했으나 할스는 다른 도시까지 가서 그림을 그리는 걸 싫어했고, 그래서 주문자들이 직접 하를럼을 찾아와야 했다. 암스테르담의 성 아드리안 자경대 장교들 단체초상화는 할스가 주문을 받아 시작했으나 다른 화가가 완성했을 정도였다.

할스가 네덜란드 바깥에 다녀온 기록으로는 1616년 안트베르펜 나들이뿐이다. 고향의 화단을 주름잡고 있던 루벤스와 안톤 판 데이크의 그림을 보기 위해서였다. 네덜란드 황금시대의 화가들은 이제 그림 유학을 위해 로마까지 가지 않았다.

할스는 두 번의 결혼으로 열다섯 명의 아이를 얻었다. 그중 아들 여섯은 아버지에게 직접 그림을 배웠고 아버지의 화실에서 같이 일했다. 그런데 할스는 명성에 비해 그리 풍족하게 살진 못했던 것 같다. 살기 좋은 시절이긴 했지만 부유한 교회나 궁정이 아니라 중산층 고객을 상

대했기 때문일까? 하를럼의 여러 기록에는 할스가 매우 곤궁하게 살았다는 흔적이 남아 있다. 빵집과 정육점에 진 빚을 갚느라 살림이 경매로 팔렸고, 하를럼 시에서도 돈을 빌렸다. 말년에는 시에서 주는 연금을 받았는데 이는 흔치 않은 일이었다고 한다.

심지어 그가 술주정뱅이에 폭력 남편이었다는 소문도 남아 있다. 17세기 네덜란드 화가 평전을 쓴 아르놀트 하우브라컨Arnold Houbraken은 《네덜란드 화가들의 대극장》[3]이라는 책에서 할스가 젊은 시절에 술꾼이었다고 썼고, 이는 할스가 첫 번째 아내를 때려서 죽게 할 정도로 대책 없는 주정뱅이였다는 소문이 사실처럼 여겨지게 만들었다. 다행히 1921년 브레디우스A. Bredius라는 미술사가가 문헌 조사를 통해 그 주정뱅이는 동명이인이라고 밝혔으니[4] 할스가 알콜 중독에 폭력을 일삼았다는 누명은 벗겨졌으나, 역사가들도 부인하지 못하는 사실은 할스가 규율에 따라 살아가는 단정한 신사는 아니었다는 점이다.

하우브라컨의 전기에 전해오는 일화 한 가지가 있다. 1632년 안트베르펜의 화가 안톤 판 데이크는 찰스 1세의 초청을 받아 영국으로 가는 도중 하를럼에 들르기로 마음먹었다. 프란스 할스를 만나고 싶어서였다. 데이크가 할스의 집을 찾아갔을 때 집주인은 술집에 있었다. 웬 낮

3 Arnold Houbraken 《De groote schouburgh der Nederlantsche konstschilders en schilderessen》, 예술가들의 전기를 짤막하게 집대성한 책. 카럴 판 만더르의 《화가 평전》의 후속편이라고도 할 수 있는데 3권으로 나뉘어 출판되었다. 1466년에서 1613년 사이에 출생한 200명가량의 예술가들을 다루며, 판 만더르의 책에서 다루지 않았거나 이후 더 성장한 화가들을 집대성했다.
4 A. Bredius 《Oud Holland》 Vol. 41(1923-1924), pp. 19-31.

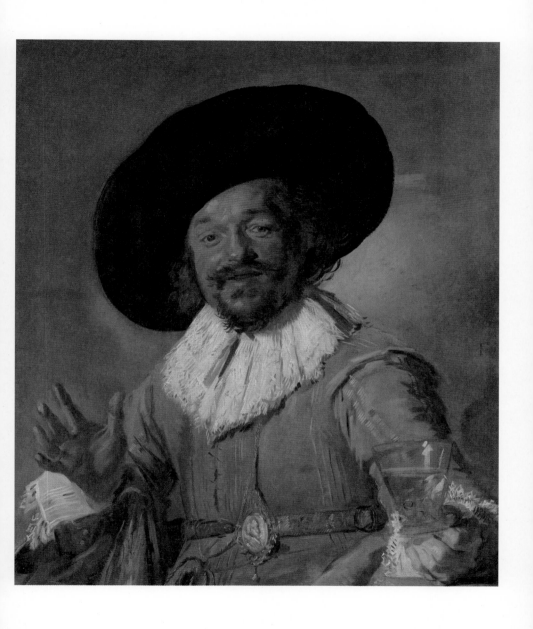

프란스 할스 〈기분 좋은 술꾼〉,
1629년경, 암스테르담 왕립미술관.

선 이가 초상화를 주문하고 싶어한다는 전갈에 할스는 화실로 달려와 방문자의 초상화를 그렸다. 그러자 이 낯선 사내도 화폭 하나를 집어들고 할스를 그리기 시작했는데, 그제야 할스는 그가 판 데이크임을 알아보았다. 판 데이크는 할스에게 같이 영국으로 가자고 권했으나 거절당했고, 판 데이크가 할스의 아이들 손에 쥐여준 돈도 결국 할스의 입으로 들어갔다고 한다.

이 두 화가의 비슷한 듯 다른 화풍을 삶의 방식에서도 비교해보자면 안톤 판 데이크는 '단정함', 프란스 할스는 '자유분방함'이라고 하겠다. 상대한 고객이 각각 귀족과 시민이었다는 것도 크게 다른 점이다. 예술가의 거침없는 붓질과 거리낌 없는 생활방식이 세상에 받아들여지려면 아직 시간이 필요했다. 질서정연함을 미덕으로 여겼던 주류 인사들에게 할스라는 예술가는 방탕하게 보였을지도 모른다. 화가들은 자신의 장르를 찾아갔으나, 그들의 그림에는 여전히 그 시대의 모럴이 담겨 있었다. 어디에도 속박되지 않으려는 자유도 그 가운데 하나다.

그로부터 두 세기 뒤 인상주의의 선구자가 된 모네는 네덜란드에서 지내는 동안 하를럼에 왔다가 할스의 그림을 보고 깊은 인상을 받았다. 마네 또한 프란스 할스 미술관의 방명록에 이름을 남겼다. 마네의 그림 〈맛있는 맥주〉를 보고 할스의 〈기분 좋은 술꾼〉을 떠올리기는 어렵지 않다. 할스의 영향을 받은 인상주의 화가로는 반 고흐도 빼놓을 수 없다.

프란스 할스

성 바보 교회

흐로테 마르크트로 돌아와 성 바보 교회에 들어가 보았다. 뮐러의 오르간이 웅장하고 성가대석 아래 바닥에는 묘가 빼곡하다. 유럽에서 교회란 누군가의 묘지다. 특히 이 교회에는 1300명이 넘는 이들이 층 층이 누워 있어서, 예전에는 악취가 심해 사람들이 기절까지 할 지경이 었다 한다. 할스가 어디에 묻혀 있는지 보기 위해 고개를 떨어뜨리고 걷는다. 할스는 1666년 여든네 살로 성 바보 교회에 묻혔다.

해거름에 다시 흐로테 마르크트의 카페에 앉으니 종업원이 "무엇을 도와드릴까요?"하고 정중하게 묻는다. 맥주를 한 잔 달라고 한 뒤 나는 다시 구경꾼이 되었다. 테라스의 탁자 위에서 유리잔들이 석양을 반사 한다. 무더운 날씨가 무색하게도 탁자 위에는 포도주잔이 맥주잔보다 많다. 내 앞 탁자에는 나이 지긋한 남녀 한 쌍이 광장을 바라보며 앉아 있다. 남자는 하늘색 폴로셔츠·군청색 면바지·갈색 스웨이드 구두 차 림에 짙푸른 재킷을 의자에 걸쳐 놓았고 단발머리다. 검은 붓글씨 무늬 원피스에 흰색 코트를 갖춰 입은 짧은 잿빛 머리의 여자는 로제 와인 을, 남자는 화이트 와인을 마신다. 둘은 스프링롤과 크로켓 접시를 앞 에 두고 아무 말 없이 이따금 잔을 들었다 놓았다만 할 뿐이다. 해수욕 이라도 온 듯한 차림의 소녀들을 태운 자전거가 광장을 가로지른다. 깔 깔대는 목소리가 비둘기와 함께 광장 위로 날아간다.

06

렘브란트 하르먼스존 판 레인

Rembrandt Harmenszoon van Rijn

1606년~1669년

네덜란드 > 레이던 · 암스테르담

이 장은 렘브란트와 가족들의 삶을 생생하게 느껴보고자
각 화자의 관점에서 기술했습니다.

여기 이 그림 앞에서
마른 빵 껍데기를 먹으면서 14일만 더 있을 수 있다면
내 수명에서 10년을 떼어주겠다고 하면 믿겠나?

- 빈센트 반 고흐[5]

나, 렘브란트

성벽 아래를 물길이 굽이감고, 아우데 레인Oude Rijn 강은 도시의 심장을 관통해 흐른다. 작다면 작고 크다면 큰 이 도시 레이던Leiden이 내 고향이다. 할아버지 헤릿 판 레인Gerrit van Rijn은 레인 강 한 줄기에서 풍차로 돌리는 방앗간을 하셨고, 아버지 하르먼 헤릿존 판 레인Harmen Gerritszoon van Rijn은 이 가업을 물려받았다. 아버지와 어머니 네일터 판

5 1885년 가을, 고흐가 처음으로 암스테르담 왕립미술관에서 렘브란트의 〈유대인 신부〉를 보고 친구 안톤 케르선마커르스에게 한 말. (H. den Hartog Jager 《Dit is Nederland》, Athenaeum, 2008)

렘브란트 하르먼스존 판 레인

레이던을 가로지르는 아우데 레인 강.

자위트브라우크Neeltje Willemsdochter van Zuytbrouck 사이에서 '레인 강의 하르먼의 아들'인 나, 렘브란트 하르먼스존 판 레인Rembrandt Harmenszoon van Rijn은 열 명의 자식 중 여덟째로 태어났다. 친가는 방앗간, 외가는 빵가게를 했으니 그럭저럭 먹고사는 집이었다.

내가 태어난 1606년, 고향 레이던은 순식간에 인구가 갑절도 넘게 불어나 네덜란드 공화국에서 암스테르담 다음가는 큰 도시였다. 다른 고장은 아직도 스페인에 맞서 전쟁 중이었으나 레이던은 알바 공의 군대를 몰아낸 지 오래였다. 1574년 빌럼 판 오라녀는 둑을 터뜨려 레이던을 물에 잠기게 한 다음 '해상 거지' 함대를 끌고 와 레이던을 해방시

켰다. 농경지까지 깡그리 물에 잠겨버린 몇 달 동안 먹을 것이 없어 굶어 죽은 사람이 허다했다고 한다. 오라녀의 병사들은 레이던에 들어오며 굶주린 사람들에게 청어와 흰 빵을 나눠주었고, 그 뒤로 고향 사람들은 해마다 그날이 되면 청어와 흰 빵을 먹는다.

초년 운은 썩 나쁘지 않았다. 고향에서 보낸 어린 시절은 레이던 역사상 아마도 가장 좋은 시기였을 것이다. 한 도시가 흥하면 거기에서 밥벌이하는 사람도 좋은 시절을 보내기 마련이다. 1609년, 그러니까 내가 세 살이 되던 해 네덜란드 연합공화국과 스페인은 휴전협정을 맺었다. 전쟁이 끝난 것이다. 12년 뒤에 다시 불붙긴 했지만 말이다. 중세부터 직물 산업이 성했던 도시에 남쪽 이웃 플란데런에서 이민 온 사람들이 가져온 베 짜는 기술이 더해져, 레이던은 국제적인 직물 거래도시가 되었다. 여러모로 살기 좋은 시절이었다. 종교적 관용이 넘실대던 시절, 온 세상 사람들이 이 도시로 몰려들어 레이던에는 온 세상의 공기가 떠다녔다. 국제 무역상들 말고도 레이던을 찾는 길손 가운데는 무엇보다 학자들이 많았다. 오라녀 공은 레이던에 입성한 뒤 이 도시에 네덜란드 최초의 대학을 선사했고, 동인도회사 사무소가 있던 암스테르담과 델프트 같은 도시들이 물길로 이어져, 온 세상의 진귀한 물건이 실려 오고 박물관이 들어섰다. 네덜란드는 이미 인구의 절반 이상이 도시에 사는 도시화된 나라였다. 우리 집은 레인 강이 흘러나오는 옛 성벽 바로 바깥에 있었으나 도시가 확장되면서 성문 안에 놓이게 되었다.

내가 앞으로 그릴 세상은 예전과 확실히 달라져가고 있었다. 물길을

렘브란트 하르먼스존 판 레인

렘브란트 공원.

타고 흘러들어오는 돈을 기다리는 것은 흥청거리는 항구와 술집만은
아니었다. 그 부를 만지게 될 이들이 이젤 앞에 앉게 되는 시절도 다가
오고 있었다.

부모님은 나를 라틴어 학교에 보냈다. 아홉 형제 가운데 운 좋게도
나 혼자 제대로 된 교육을 받았다. 내 평생 자양분이 된 고전과 그리스
어를 거기서 배웠다. 날마다 교회 뒤 돌길을 걸어 라틴어 학교에 갔다.

열네 살 때는 레이던 대학에 등록했으나 얼마 안 가 그만두었다. 네
덜란드에서 가장 오래된 유서 깊은 대학의 향기를 맡을 수 있던 시절,
자경대원 징집도 면제되고 싼값에 맥주를 마시는 특권까지 있는 신분

이었지만 나는 어쩐지 학문보다 그림에 마음이 기울었다.

3년 동안 판 스바넌뷔르흐 선생의 화실에서 그림을 배웠다. 선생은 17년 동안 이탈리아에 살며 카라바조를 보고 온 분이다. 내가 열아홉 살 때였나, 암스테르담에 반년을 머문 적이 있다. 내게는 두 번째 그림 스승이 된 암스테르담의 화가 피터르 라스트만Pieter Lastman에게서 짧은 기간 동안 아주 많은 것을 배웠다. 그 역시 이탈리아에서 익힌 카라바조의 명암기법을 사용하던 화가였다. 사람들은 내게 왜 이탈리아에 다녀오지 않느냐고 물었지만 나는 내 그림을 그릴 뿐이라고 대답하곤 했다.

고향에 돌아와 친구 얀 리번스Jan Lievens와 함께 아버지의 풍차방앗간 한쪽에 화실을 열었다. 몇 해 뒤에는 문하생도 몇 들어왔다. 나중에 세상 한 모퉁이에서 재회하게 될 헤라르트 다우Gerard Dou도 그 가운데 하나다. 내 나이 겨우 스물을 넘었고 삶에 아직 광채가 비추지는 않으나 나는 알고 있었다. 그리고 자신만만하게 기다렸다. 내 앞에 펼쳐질 위대하고 아름다운 것들을.

콘스탄테인 하위헌스Constantijn Huygens도 우리 화실을 찾아왔다.[6] 하위헌스는 고전·수학·법학·음악 등 모르는 게 없는 사람이었다. 그가 술술 구사하는 언어가 대체 몇 가지이나 되던지. 빌럼 판 오라녀의 아

6 하위헌스는 당시 렘브란트를 만난 일을 자서전에 기록했는데, '수염도 아직 나지 않은' 이 화가를 극찬했다. 젊은 렘브란트를 '발견한 사람'이라 할 수 있다. Constantijn Huygens, 《Mijn jeugd》 (ed. C.L. Heesakkers), Em. Querido's Uitgeverij, Amsterdam 1987, pp.85-90.

렘브란트 하르먼스존 판 레인

얀 볼커르스 작作 〈렘브란트에 바침〉. 레이던 기차역 광장에 세워진 렘브란트 기념조형물. 동상 아랫부분의 밝은 초록색 유리는 아우데 레인 강을, 윗부분은 렘브란트의 팔레트 색깔을 나타낸다.

들이자 5개 주의 총독이 된 프레데릭 헨드릭의 비서관으로, 여러 나라를 드나들며 나랏일을 하는 사람이자 네덜란드 최초의 시인이었다. 셰익스피어를 읽었으며 스피노자와 데카르트와는 친구 사이였다. 왜 이탈리아 유학을 가지 않느냐는 그의 말이 내게는 고깝게 들렸다. 네덜란드에 그런 화가는 이미 넘치고도 남았다. 그래도 하위헌스가 친히 찾아왔으니 우리는 우쭐해질 만했다. 그의 초상화는 얀 리번스가 그렸으나, 나와는 한동안 연락을 주고받는 사이가 되었다.

다른 이들이 이미 하고 있는 방식을 배워서 그리고 싶지는 않았다.

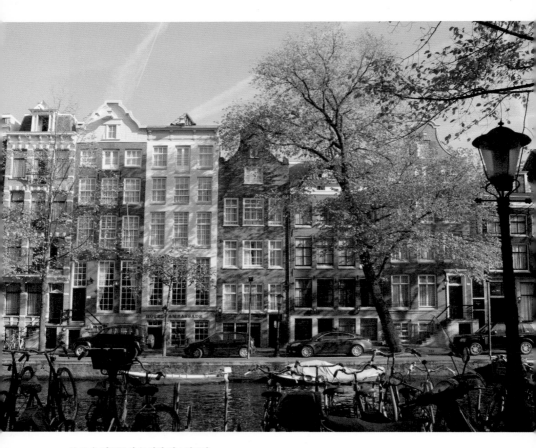

폭 좁은 건물들이 늘어선 암스테르담.

인간이란 얼마나 예측할 수 없고 다양한 면을 가진 존재인가. 나는 내 얼굴을 모델로 놓고 자부심·놀라움·내성적 기질·집중한 상태·불만스런 내면 등을 화폭에 담아내는 연습을 하곤 했다. 나 자신이 내게는 가장 좋은 스승이었다.

렘브란트 - 세상의 중심으로

같은 스승에게 그림을 배우고 화실도 함께 꾸렸던 동료 얀 리번스가 영국으로 떠났다. 아버지도 돌아가셨다. 스물다섯, 새 출발을 하기 좋은 나이다. 1631년 레이던 생활을 정리하고 자주 드나들던 암스테르담으로 왔다. 인도네시아와 유럽 전역에서 진귀한 물건들이 배로 실려 오는 곳으로. 삶의 편리함이 있고 호기심을 충족시킬 수 있는 곳으로. 완전한 자유가 있는 곳으로.[7]

라스트만 선생님 집에서 기거하며 그림을 배웠다. 당시 길 건너편에 있던 헨드릭 판 윌런뷔르흐Hendrick van Uylenburg의 집에서 신세지면서 그의 집에 딸린 화실에서 그림을 그렸다. 판 윌런뷔르흐는 네덜란드에서 제일가는 미술 거래상이었다. 헨드릭 총독과 하위헌스는 암스테르담으로 주문을 계속해주었다. 그 밖에도 암스테르담에는 돈 있는 사람과 고관대작들이 많아서 그림 주문은 끊이지 않았다.

[7] 데카르트가 암스테르담에 머물던 1631년 친구에게 쓴 편지에서 암스테르담을 일컬은 말. 당시 데카르트는 서교회 뒤인 Westermarkt 6에 살았다. (Letter to Balzac, 1631.5.5.).

외과의사 길드.

　외과의사 길드에서 그림을 의뢰했다. 나중에 암스테르담 시장이 된 의사 니콜라스 튈프Nicolaes Tulp가 공식 해부학 강사였다. 튈프는 해부학 강의 장면을 그림으로 남기고 싶어했다. 외과의사 조합에서 겨울마다 여는 공개 해부학 강의는 학생이나 의사뿐만 아니라 보통사람들도 입장료를 내고 구경할 만큼 흥미로운 행사다. 그날 아침 공개 사형된 강도범을 해부하기로 되어 있었다. 이 그림 왼쪽 모퉁이에 그려 넣은 해부학 책을 미리 들춰보며 준비했다. 있는 그대로, 가능한 한 과학적으로 그리고 싶었다. 청중에게 설명 중인 튈프 박사와 함께 설명을 듣는 의사들도 그림에 얼굴을 내밀며 그림 값을 냈다.

　　　　　　　　　　렘브란트 하르먼스존 판 레인

튈프 박사가 당시 유행이던 튤립Tulp을 자기 성姓으로 삼았던 것처럼 나도 이 그림부터는 내 이름을 분명히 했다. '레이던 사람 하르먼의 아들'을 이름 뒤에 썼었지만, 이제는 어차피 레이던에 살지도 않을 뿐더러 어디 출생인지가 뭐 그리 중요하겠는가? 그래서 그때까지 쓰던 RHL(Rembrandt Harmenszoon Leiden)이라는 서명 대신에 '렘브란트'라는 이름만 쓰기로 했다. 미켈란젤로·티치아노·라파엘로처럼.

고향에 남았다면 그럭저럭 그림 주문을 받아 그리며 살아갔을 것이나, 그랬다면 암스테르담에서 내가 덩실덩실 타올랐던 너울의 높낮이를 모른 채 삶이 끝났을지도 모른다. 성공의 달콤함도, 삶의 비정함도 몰랐을 것이다. 그때 나는 어떤 힘에 밀려 또는 이끌려 고향을 떠나 암스테르담으로 왔다.

암스테르담이 나를 끌어당겼던 이유 가운데 하나는 아마도 그녀가 아니었을까? 우리는 그렇게 어느 순간 만나서 삶의 한 구비를 같이 나누도록 예정되었을지도 모른다. 대체 누가 그걸 마련했을까?

판 월런뷔르흐에게는 사스키아라는 조카가 있었다. 사스키아는 부모를 일찍 여의었는데 법률가였던 아버지는 레이우바르던에서 시장까지 지냈던 분이었다. 촉망받는 신예 화가였다 해도 가진 것이라고는 두 손밖에 없는 내게 사스키아는 언감생심이었다.[8] 하지만 우리는 빈부의 차이를 넘어 사랑에 빠진 젊은 연인들이었다. 만난 그해에 약혼을 한 뒤

8 사스키아가 가져온 지참금은 4만 길더가 넘었는데 당시로서는 상당한 금액이었다.

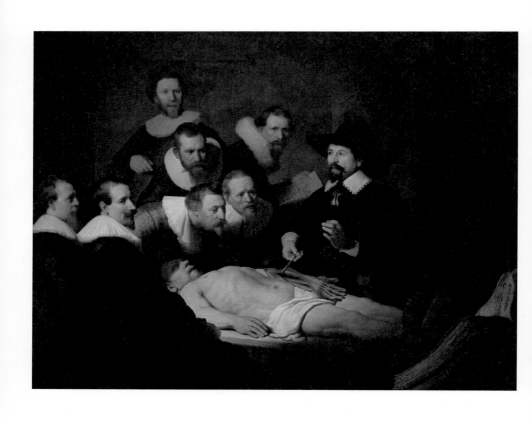

렘브란트 판 레인 〈니콜라스 튈프 의사의 해부학 강의〉,
1632, 헤이그 마우리츠하위스.

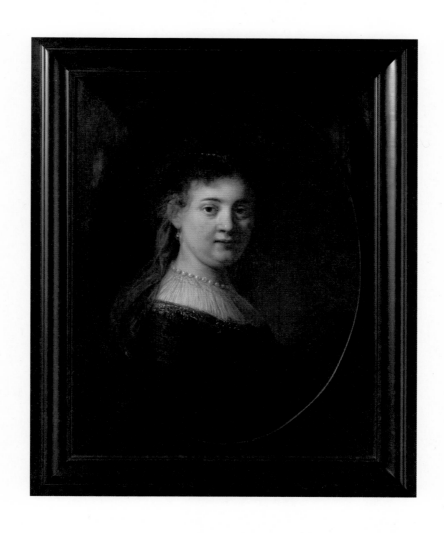

렘브란트 판 레인 〈사스키아〉,
1633, 암스테르담 왕립미술관.

이듬해 구교회에서 결혼식을 올리고 암스텔 강가 둘런Doelen 근처에서 신접살림을 시작했다. 그녀가 내게 가져다준 행운은 얼마간 이어졌다. 나는 암스테르담 화가 길드 회원이 되었고 문하생도 받으며 자리를 잡았다. 사스키아, 내 사랑·내 운명·내 뮤즈.

사스키아

남편 앞에서 나는 로마의 여신이 되고 동양의 공주가 되고 성서 속 여인이 되었다. 그리고 남편은 나를 웃게 했다. 그 앞에 서면 절로 웃음이 머금어졌다. 그 행복한 순간을 그림으로 붙잡아두고자 한 사람이 남편만은 아니었다. 그림의 주인공이 되고 싶어하는 이들은 자신만의 무언가를 그림에 담고 싶어했다. 얼마나 부자인지, 얼마나 멋진 보석과 드레스를 걸쳤는지 보다는 어떤 일을 하는지, 어떤 지위에 있는지가 그 사람을 더 잘 표현하는 법이다. 남편이 튈프 박사의 해부학 강의 장면 같은 그림만 계속 그렸다면 얼마나 좋았을까?

돈을 좀 만지게 되고 화실도 자리가 잡히자 남편은 이것저것 물건을 사들이고 모으기 시작했다. 값나가는 장식용 옷·무기·화살·조개나 소라 껍데기 같은 물건이 집 안에 들어찼다. 얀 리번스나 뒤러의 그림도 있었다. 남편은 경매장에서 구식 옷을 찾아다녔고 더러운 옷도 화실 벽에 걸어놓고 바라보았다. 그림을 위해 필요하다고 생각하면 사들여야 직성이 풀렸다.

렘브란트 하르먼스존 판 레인

렘브란트 하우스.

　결혼한 지 다섯 해 지난 1639년, 우리는 큰 집으로 이사하게 되었다. 부유한 상인과 유대인·예술가들이 많이 살던 동네에서 우리에게 알맞은 집을 찾았는데, 우리가 처음 만났던 삼촌댁과 나란한 집이었다. 그림 주문이 많이 들어왔기 때문에 큰 집을 유지하는 데 문제가 없을 줄 알았다. 우선 집값 13000길더의 4분의 1만 내고 나머지는 6년 동안 갚아나가기로 했다. 보통 이자가 2~3퍼센트였는데 우리는 이자를 5퍼센트나 내야 하는 조건이었다. 그러나 남은 집값을 갚기 시작해야 하는 이듬해가 되었을 때 우리는 이 돈을 마련하지 못했다. 생전 겪어본 적 없는 돈 문제가 시작되었다.

위 ı 렘브란트 판 레인 〈침대 위의 사스키아〉, 1640, 파리 네덜란드 문화원 커스토디아 재단.
아래 ı 사스키아의 침대, 렘브란트하우스.

남편은 동네에 사는 유대인 이웃들을 위층 작업실로 데려가 이젤 앞에 세우곤 했다. 그림 주문자들의 취향에 맞게 그림을 그렸으면 좋았겠지만, 남편의 머릿속에는 성서 이야기가 자리잡고 있어서, 주문받은 작업이 아닌 경우 현실의 모델과 성서 속 인물들이 하나로 겹쳐지곤 했다.

그즈음 남편은 다시 단체초상화 주문을 받았다. 시 자경대에서 대장을 포함하여 대원들 18명이 한꺼번에 들어가는 단체초상화를 주문한 것이다. 남편은 구태의연함을 무엇보다 싫어했기에 자경대원들을 색다르게 그려보려고 이리저리 구상했다. 남편이 그렇고 그런 번지르르한 얼굴들만 화폭에 담는 화가였다면 이 도시의 잘나가는 사람들이 그림을 의뢰하지는 않았을 것이다. 하지만 돈을 내고 단체초상화에 얼굴을 남기는 사람들은 나름대로 원하는 바가 있었다.

반닝 코크 대장은 자기 가족 사진첩에 이 그림의 소묘와 함께 이런 글을 남겼다. "푸머르란트의 젊은 영주는 대장으로서 그의 대위인 플라르딩언 영주에게 자경대의 행진을 명령한다." 반닝 코크 대장과 빌럼 판 라위턴뷔르흐 대위가 어떤 신분이었는지, 무슨 일을 했는지 남기길 원한 것이다. 그에게는 남편이 시도한 구도와 빛이 그림의 목적보다 앞서지는 않았을 것이다. 아니, 그들에겐 꼭 남편의 그림이 아니었어도 좋았을지 모른다. 시민들이여, 우리가 당신들을 이렇게 지키고 있으니 안심하고 주무시라, 여러분은 이제 우리가 지키겠노라, 는 메시지가 더 중요했을지도 모른다.

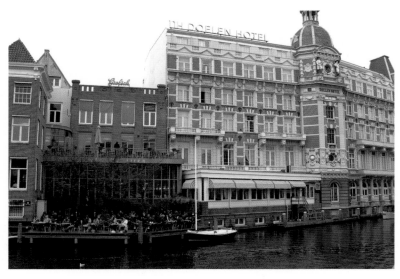

당시 자경대의 화합장이었던 둘런 호텔.

그림 주문자들의 심중과 남편의 예술적 욕망 사이는 늘 그렇게 팽팽했고, 남편은 그 사이에서 추를 움직여야 했다. 다행히 이제까지 주문자들이 그랬듯 코크 대장도 그림에 흡족해했다.

자경대원들이 100길더씩 추렴하여 남편은 모두 1800길더라는 큰돈을 받았다. 완성된 그림 〈프란스 반닝 코크 대장과 빌럼 판 라위턴뷔르흐 대위의 사격대〉는 자경대원 건물에 걸렸다.

드디어 우리는 아이를 얻었으나, 남편에게 남편의 문제가 있듯 내게는 내 문제가 있었다. 내가 결핵에 걸려 아들 티투스를 제대로 품에 안지도 못하고, 유모 헤릿텨가 티투스를 안고 있는 모습을 지켜봐야만 했

렘브란트 하르먼스존 판 레인

다. 남편은 이 집을 지킬 수 있을까? 내가 부모에게서 물려받은 재산을 빚쟁이들로부터 지킬 수 있을까? 티투스를 잘 키워낼 수 있을까?

티투스

　나는 1641년 암스테르담의 유대인 지구에 있는 큰 집에서 태어났다. 부모님은 내 위로 이미 갓난아기 셋을 잃었고 내가 유일하게 살아남은 아이가 되었다. 아버지가 남긴 어머니의 초상화가 없다면 나는 어머니의 얼굴도 몰랐을 것이다. 내가 태어나지 않았으면 어머니는 아직 살아 계실지도 모른다. 서른을 얼마 앞둔 젊은 나이로, 여덟 달 된 젖먹이였던 나와 아버지를 남겨두고 어머니는 세상을 떠나셨다.

　방마다 가득했던 온갖 물건들, 조개·산호·활·무기들로 보아 짐작건대 아버지는 그림 말고 다른 일에는 관심이 없으셨던 모양이다. 어머니는 임종 한 달 전에 유언장을 새로 만드셨다. 어머니의 재산을 모조리 아버지가 아니라 나에게 상속하기로 한 것이다. 그리고, 아직 한 살도 되지 않은 갓난아기였던 나를 대신해 아버지가 유산을 관리하게끔 못박아놓았다. 만약 아버지가 재혼하거나 돌아가실 경우 아버지와 나는 재산의 절반에만 권리가 있고, 나머지는 외가로 상속된다는 내용이었다. 그러니 아버지는 어머니의 유산을 가질 수는 있으나 처분할 수는 없게 되었다. 불안정했던 아버지의 재정 형편을 생각해보면, 빚쟁이들에게 빼앗기지 않고 어머니의 재산을 지킬 수 있는 현명한 방법이었다.

어머니가 결혼 전부터 갖고 있었던 귀중품이며 재산을 아버지가 아니라 내 앞으로 물려주신 것은 나에 대한 사랑이었으리라 믿고 싶다. 어머니의 유언은 아버지가 유품에 손을 댈 수 없도록 하신 것이나 다름없다. 어머니의 유품들을 아버지가 어찌해볼 수 있었다면 아버지는 이 집을 구할 수 있었을까? 근심 걱정 없이 그림에만 몰두할 수 있었을까? 그림 속 사람들의 얼굴에는 다시 웃음이 배어났을까?

자경대 단체초상화를 둘러싼 소란, 어머니가 돌아가신 일, 쪼들리는 살림, 이 모든 것이 아버지를 힘들게 했을 것이다. 아버지에게 그림을 주문한 이들은 으레 잘생기고 반듯한 얼굴로 그려지길 바랐을 텐데, 아버지의 붓끝에서 그들은 때로는 농부 같고, 때로는 숨기고 싶은 마음속 생각마저 훤히 드러난 인간의 얼굴이 되어갔다. 이때 그린 풍경화들도 마찬가지였다. 돈 있는 사람들이 거실에 걸어놓고 싶어 하는 풍경화가 아니라 쓰러져가는 농가나 타버린 암스테르담 시청사를 그렸으니 말이다.

아버지의 그림에 근심 걱정과 어두운 그림자가 나타난 것이 유독 이때부터였다고 할 수는 없으나, 그즈음부터 다른 이들의 입맛보다는 자기 취향을 앞세우는 사람이 되어간 건 맞는 것 같다. 이미 세상은 아버지에게 등을 돌리고 있었으니 말이다. 과연 그게 옳은 일이었을까? 나는 모르겠다.

나는 헤릿텨가 엄마인 줄로만 알았다. 내게 밥을 주고 잠들기 전에

렘브란트 하르먼스존 판 레인

안아주는 헤릿녀를 엄마로 생각하지 않을 턱이 없지 않은가? 나는 걸음마도, 말도 헤릿녀한테 배웠다. 헤릿녀는 어머니가 아직 살아 계실 때, 그러니까 내가 아직 젖먹이였고 어머니는 병상에 누워 지낼 때 집안일을 돌보러 들어왔다고 했다. 어머니가 돌아가신 뒤로는, 누가 보더라도 헤릿녀가 아버지의 여자였고 나의 엄마였고 이 집의 안주인이었다. 내가 일곱 살 때 부엌데기로 헨드리케가 들어오기 전까지는.

어머니의 재산을 지키려면 재혼해선 안 된다는 어머니의 유언 때문에 아버지가 자기와 결혼할 수 없다는 사실을 헤릿녀는 몰랐을까? 그녀는 아버지와 나를 사랑했을까? 아버지가 자기를 사랑하여 어머니의 반지를 주었다고 믿었을까? 사랑하는 아내를 잃고 아이와 함께 남겨진 남자의 약한 모습 때문이었을까? 혹은 정말로 마음에 깊은 병이 들었던 걸까?

진흙범벅 나막신을 신고 새로 들어온 헨드리케가 안방을 차지하자, 헤릿녀는 집을 나갔고 아버지를 혼인빙자죄로 고발했다. 아버지는 그녀에게 위자료를 꼬박꼬박 보내야 했다. 그림을 그리지 못했던 때였지만 법정의 판결이었으므로 따라야 했다. 아버지는 생활비도 제대로 벌지 못했고, 집 때문에 진 빚도 아직 남아 있었다. 불쌍한 헤릿녀는 하우다Gouda에 있는 정신병원에 들어갔다가 다섯 해 만에 퇴원했고, 이듬해 죽었다.

헨드리케

티투스의 어머니 사스키아가 그런 유언을 남기지 않았더라면 헤릿텨는 렘브란트의 어엿한 아내가 되었을까? 아니, 만약에 내가 이 집에 들어오지 않았더라면….

스페인과의 긴 전쟁이 끝났는데도 왠지 우리 고장 사람들의 살림살이는 더 나빠졌다. 평생 전쟁 속에서 살아온 사람들은 전쟁이 끝나자 어쩔 줄 몰랐다. 돌아갈 집도, 기다리는 가족도 없이 읍내 운하를 따라 걸으며 구걸하는 사람들이 부지기수였다. 전쟁에서 다쳐 몸이 성하지 않은 사내들, 전쟁 말고는 할 줄 아는 게 없는 사내들은 여자들을 희롱하며 맥주를 들이켰다. 엄마는 암스테르담이 위험한 도시라고 했고 동생은 암스테르담에 가봤자 하녀밖에 될 수 없을 거라고 했지만, 나는 기어이 집을 떠났다. 뒤돌아보지 않고.

스물세 살에 이 집 하녀로 들어왔을 때 티투스의 아버지는 마흔세 살이었다. 집안에는 곧 다툼이 잦아졌고 헤릿텨는 방을 얻어 집을 나갔다. 어느 날 집으로 날아든 편지에는 렘브란트가 결혼 약속을 지키지 않았다는 헤릿텨의 주장에 따라 분쟁을 해결하기 위해 시청으로 나오라는 내용이 적혀 있었다. 헤릿텨는 렘브란트가 결혼을 약속했으므로 자기와 결혼을 하거나 자기가 살아갈 수 있도록 위자료를 주어야 한다고 했다.

렘브란트는 이미 헤릿텨에게 한 해에 160길더를 주겠다고 제안했으

렘브란트 하르먼스존 판 레인

나, 그것으로는 헤릿텨의 마음을 달랠 수가 없었다. 세 번 만에 출두한 렘브란트에게 시에서는 연 200길더의 위자료를 지급하라고 결정했다. 160길더로는 혼자 살아가기 힘들다는 이유였다.

렘브란트는 저당잡힌 보석을 찾는 데 드는 200길더에 더해 해마다 160길더를 주겠다고 헤릿텨에게 제안했다. 이 합의사항에 서명할 때 헤 릿텨는 볼 만한 광경을 연출했다. 공증인이 계약서를 읽어도 듣지 않았 고 서명도 거부했다. 법정은 티투스가 유일한 상속인이니 렘브란트는 가진 물건을 팔아선 안 된다는 조건과 함께, 렘브란트가 위자료를 지급 해야 한다는 판결을 내렸다. 이 결정 때문에 렘브란트의 재산은 저당잡 혔고, 그림을 팔 수도 없었다. 결국 헤릿텨는 하우다에 있는 정신병원 에 들어갔다. 렘브란트가 헤릿텨의 가족과 함께 처리한 일이었다.

렘브란트가 그녀에게 준 사스키아의 반지는 살림을 잘 꾸리고 티투 스를 잘 돌봐준 것에 대한 고마움의 표현이었을까? 사람들은 나와 티 투스 아버지의 관계도 그런 눈으로 보겠지. 하지만 나는 안다. 그는 세 상 사람들의 갸우뚱한 시선에 아랑곳하지 않는다는 것을. 사람들이 부 추기는 아름다움의 기준이 그에게 무의미했던 것처럼. 제 얼굴뿐만 아 니라 사랑했던 여인들조차 그럴듯한 미인으로 그리지 않았던 사람이었 다. 그의 마음의 잣대는 그 자신이었다. 렘브란트의 그림에는 여전히 어 둠이 드리워져 있었지만 그의 손놀림은 한결 강해지고 자신감이 더해 졌음을 나는 보았다. 그림은 커지고 힘있어졌다.

1654년 나는 마흔여덟 살의 렘브란트에게 티투스의 동생을 낳아주었다. 티투스 위로 이미 두 명의 코르넬리아가 죽었으나, 우리는 렘브란트의 어머니 이름을 따서 아기에게 코르넬리아라는 이름을 주었다. 코르넬리아를 가져 배가 부풀어 올랐을 때 교회의 어른들은 나를 불러내 쓴 말을 하며 저녁 모임에 나오지 못하게 했다. 그들은 나를 '렘브란트의 창녀'라고 불렀다. 혼인하지 않고 아이까지 가졌기 때문이지만, 렘브란트가 교회에 다니지 않은 탓인지도 모른다. 그때 나는 하나님 앞에 내 죄를 고백했다. 헤릿뎌는 정신병원에 있고, 티투스의 아버지는 그녀에게 돈을 보내고 있으며, 우리는 빚더미에 앉아 있다. 그 모든 것이 내가 죄를 짓고 받는 가혹한 벌이었다.

세상 사람들이 어떻게 생각하더라도 우리는 한 가족이다. 제대로 혼인하지는 못했으나 나는 렘브란트의 아내이고 티투스와 코르넬리아의 엄마이며 그는 내 남편이다. 그가 어떤 어려움에 처하든 나는 그를 떠나지 않는다. 내리막길이라면 같이 아래로 내려갈 준비가 되어 있다.

렘브란트 - 내리막길

이 집에서 거의 20년을 살았다. 티투스가 태어났고 사스키아가 떠난 집, 헨드리케와 함께 코르넬리아를 낳은 이 집을 떠난다. 코르넬리아는 이제 겨우 두 살이다. 이 집만은 꼭 지키고 싶었다. 파산 신청을 하고 가재도구를 경매에 내놓기 전에 집의 소유자를 티투스로 바꾸었다. 어

렘브란트 하르먼스존 판 레인

차피 티투스는 사스키아의 재산 2만 길더를 물려받을 권리가 있다.

애당초 이 동네에 들어오지 말았어야 했을까? 사람들은 내가 분수에 넘치는 호사를 부리며 살았다고 생각하겠지. 수집 취미를 포기하기만 했더라도 파산은 막을 수 있었다 생각하겠지. 하지만 내가 내 그림을 걸어놓고 사는 사람들처럼 살면 안 될 이유가 무엇이란 말인가? 나같은 예술가가 아름다운 예술품과 책에 둘러싸여 살면 안 될 이유가 무엇인가?

세간과 수집품을 내다 팔았어도 빚을 갚기엔 역부족이었다. 집은 티투스의 것이니 경매에 넘어가지 않을 것이라 예상했지만, 채권자들은 집을 팔라고 독촉했고 결국 11000길더에 집을 팔았다. 빚은 거의 갚았으나 결국 이사를 해야 했다.

레이던 시절부터 내 그림을 샀던 하위헌스조차 이제 내 그림을 좋아하지 않는다. 그들이 원하는 게 무엇인지 나는 안다. 암, 잘 알고말고.

내 친구 얀 식스^{Jan Six}(1618~1700)의 서재에서 그의 초상화를 그린 적이 있다. 이런 그림을 그리고 싶었다. 이게 내 얼굴이니 똑바로 봐두라고, 하며 들이밀지 않는 그림. 주인공이 고개 들어 정면을 보며 직접 말하지는 않지만, 무언가 말을 건네는 그림.

얀을 창가에 기대서게 했다. 돈벌이보다 책 읽기를 좋아하는 얀은 서재에서 그려야 마땅했다. 그는 무기를 들고 휘장을 두른 채 자기 얼굴이 크게 나오기를 바라는 사람과는 다르다. 내가 그리고 싶어하는

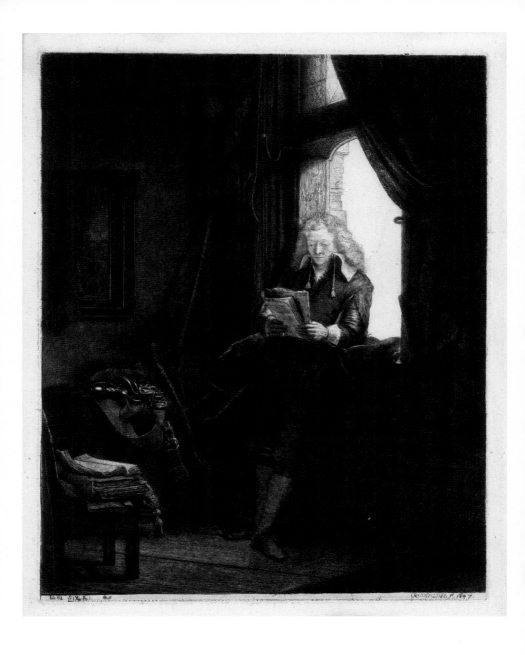

렘브란트 판 레인 〈얀 식스〉,
1647, 에칭, 암스테르담 왕립미술관.

대로 그리게 놔두는, 나를 이해하는 친구다. 그도 이렇게 자연스레 책을 읽고 있는 자세가 더 낫다고 생각했으리라. 얀이 사는 것은 초상화가 아니라 영원이다.

헨드리케

렘브란트의 벌이만으로 살림을 꾸리기에는 힘이 들었다. 아니, 벌이보다 많은 씀씀이가 더 문제였는지 모른다. 그림도 내내 그렸고 문하생들도 많아서 화실 형편은 나쁘지 않았으나, 그는 작품 구상에 쓰일 판화가 있으면 희귀본이라도 사들였고 방 하나를 온갖 희귀한 물건들로 계속 채웠다. 게다가 좋은 수입원이었던 초상화 그리는 일은 그만두다시피 하고 그 대신 자신의 얼굴을 그리곤 했다. 영국과 바다에서 전쟁이 시작되어 내남없이 살림 형편이 안 좋아질 때였다.

나는 이 큰 집에 미련이 없었다. 코르넬리아가 두 살 때 마침내 우리는 방 하나를 가득 채운 수집품들과 방마다 천장까지 걸려 있던 그림들과 세간붙이를 모조리 팔았고, 두 해 뒤에는 그 집을 떠났다. 집값을 더 갚아나갈 수도 없었고 빚은 늘어만 갔다. 그 집을 떠난 뒤로도 형편은 나아지지 않았다.

새집으로 이사하고 나서는 내가 아예 일을 맡아 나섰다. 티투스와 함께 미술품 거래상이 되어 렘브란트의 그림을 팔았다. 그러지 않으면

우리 집 살림은 버는 족족 채권자들에게 넘어갈 형편이었다. 우리의 고용인 입장이 되자 렘브란트는 한결 마음을 놓고 그림에 몰두했다.

티투스

1658년 내가 열일곱 살 때였다. 아버지·헨드리케·동생 코르넬리아, 우리 네 가족은 '장미운하', 로젠흐라흐트Rozengracht에 있는 작은 셋집으로 이사했다. 암스테르담 인구가 폭발적으로 늘어나 도시성벽을 바깥으로 넓히면서 새로 만들어진 동네였다. 돈 많은 상인들은 싱얼 바깥에 새로 놓인 황제운하나 왕자운하변의 저택으로 이사했으나, 우리는 서민들이 사는 동네를 찾아 들어갔다.

유언장을 만들 수 있는 나이인 열네 살 때부터 지금까지 나는 유언장을 세 번이나 고쳐 썼다. 어머니가 내게 남긴 재산을 우리 가족이 쓸수 있도록 하기 위해서였으나, 그래도 아버지의 파산을 면할 수는 없었다. 그림 주문도 없다시피 했고 영국과의 전쟁 때문에 경제 사정이 너무 나빴다. 암스테르담 항구에는 고기잡이배도 무역선도 뜸해졌으니 가난한 사람들은 더 가난해졌다. 아버지의 그림과 살림을 처분하고 두해를 더 버티었으나 끝내 집을 팔아야 했다. 아버지는 집을 지키기 위해서 집을 내 명의로 바꾸기까지 했지만 결국 팔 수밖에 없었다.

아버지는 주변 사람들을 성서 속 인물로 상상해 그리기를 좋아했다. 사도 바울은 제자 티투스를 '나의 진짜 아들'이라 불렀다. 나는 아버지

암스테르담 로젠흐라흐트에 있는
렘브란트의 집. 렘브란트는
여기서 생의 마지막 11년을 보냈다.

의 모델이 되어 티투스처럼 수사 옷을 입고 이젤 앞에 섰다. 나는 아버
지에게 아들이자 제자인 셈이다. 그리고 아버지는 바울이었다.

그러던 어느 날, 장미운하의 좁은 골목길에 잠시 장밋빛이 비추었다.
시청사의 벽에 걸 그림 주문이 들어온 것이다. 화재로 사라진 시청사를
한창 새로 지을 때였는데, 화재가 그 속도를 부추겼을 뿐 공사는 이미
진행되던 중이었다. 순식간에 불어난 인구 탓에 옛 청사는 비좁을 수
밖에 없었다. 마치 옛 청사가 타버리기를 바라기라도 한 것처럼, 건물을
새로 지어 올리고 꾸며 완성해가는 일은 온 시민을 흥분시키는 축제가

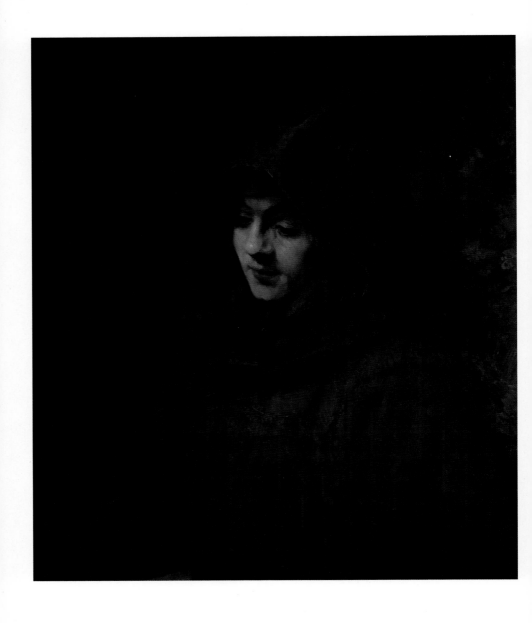

렘브란트 판 레인 〈수사 옷을 입은 티투스〉,
1660, 암스테르담 왕립미술관.

되었다. 네덜란드 황금시대의 심장인 암스테르담, 그 암스테르담의 심장인 담 광장에 지어 올리는 시청사는 왕궁 이상의 의미였다.

세상 모든 물자가 암스테르담으로 흘러들어왔다가 나가는 듯 보였던 때, 암스테르담은 무역의 중심도시가 되는 것만으로는 모자랐다. 도시에 넘실대는 상인 정신은 암스테르담 시민이 헤쳐 온 역경과 고난에 의미를 부여해줄 뿌리 깊은 자긍심도 필요로 했다. 고대 문명을 이어받은 땅, 가장 문명화된 네덜란드인의 용기 같은 것 말이다.

건축가 야코프 판 캄펀은 시청사를 그 모든 꿈의 완성체로 만들고자 했다. 복도는 신화와 성서와 역사 그림으로 장식될 예정이었고 암스테르담 최고의 화가들이 그 일을 맡았다. 아버지는 이미 한물간 화가, 세상에서 잊히기 시작한 화가였기에 본래 그림 제작자로 고려되지 않았다. 좀 더 매끄럽고 당시 유행에 맞는 그림을 그렸던 아버지의 동료와 옛 제자들에게 붓이 주어졌다. 레이던에서 같이 일했던 친구 얀 리번스, 아버지의 제자였던 페르디난트 볼Ferdinand Bol, 호버르트 플링크Govert Flinck처럼 레이스 옷에 스타킹을 갖춰 신고 점잖게 머리를 숙이는 화가들 말이다.

첫 삽을 뜬지 십여 년 째인 1659년, 판 캄펀의 구상대로 그림 제작은 끝났으나 판 캄펀은 건물을 완공시키지 못하고 일에서 손을 뗐다. 시와 뭔가 의견이 맞지 않았던 모양이다. 시는 새로운 그림 계획을 내놓았고 아버지의 제자였던 호버르트 플링크가 그 일을 맡았다.

판 캄펀이 우주를 주제로 한 그림을 구상했던 자리에 시장은 바타비
Batavi족 연작을 제시했다. 바타비족은 17세기에 네덜란드 땅이 된 라인
강 하구에 살던 부족인데, 인근에서 가장 용감한 종족이었으며 로마
제국에 맞서 싸운 '바타비족의 저항'으로 이름난 사람들이다. 진저리쳐
지는 80년 전쟁이 막 끝난 참이었으므로, 암스테르담 사람들은 스스로
를 로마 군대에 맞서 싸운 바타비족의 후예라 여기고 싶어했다.

아버지가 이 그림을 그리게 된 것은 늘그막에 찾아온 행운이라 할
만했다. 플링크가 스케치 몇 점만 남겨놓고 갑자기 전염병으로 죽어버
렸기 때문이다. 플링크가 건물 복도 네 모퉁이에 그리려고 했던 바타비
족 그림 여덟 점 가운데 한 점이 겨우 아버지 몫으로 돌아왔다. 이 그
림이 성공하면 둘런에서 자경대 단체초상화를 그렸을 때의 명성도 되
돌아오겠지. 물론 그림 값도 두둑하다. 그러니 아버지가 뒤늦게 선택되
었다는 사실 따위는 잊어버리자.

시인 폰델은 타키투스의 로마 역사책에서 바타비족의 저항에 관련된
그럴듯한 이야기를 골라내었고, 화가들은 폰델이 제시한 지침을 따라
그리기만 하면 되었다. 하지만 아버지가 평소에 타키투스의 책을 비롯
한 고전을 얼마나 즐겨 읽었던가. 아버지에게 폰델의 지침은 그저 지침
일 뿐이었다.

아버지는 플링크가 그리다 만 그림도, 폰델이 제시한 지침도 거들떠
보지 않았다. 그 대신에 이 지침이 나온 원전인 타키투스의 《역사》를

읽고 또 읽었다. 정복자의 입장에서 반란군 대장을 묘사한 책을 고집스럽게 받아들인 탓이었을까? 바타비족이 우리 조상이라고는 하나 당시 로마인에 비하면 문명이 발달한 종족이라고 보기 어렵다는 것이 아버지의 생각이었다. 야만적이고 원시적이었던 바타비족을 우아하게 그릴 수는 없었던 것이다. 로마군에 저항하여 반란을 일으키는 바타비족의 우두머리 시빌리스는 그다지 말쑥해 보이지 않는다. 다른 화가들처럼 시빌리스의 외눈을 드러내지 않으려고 일부러 옆모습을 그리지도 않았다. 거친 모습의 시빌리스는 정면을 바라보고 있다. 추함도 아버지에겐 아름다움의 다른 얼굴이었을까? 아버지는 세상 사람들과 다른 미의 기준을 갖고 있었다. 아버지는 건물과 그림과 조각이 하나의 예술품으로 어우러지게 한다는 기준에 자신의 재능을 맞출 수 없는 사람이었다. 암스테르담 시장이 영웅 시빌리스를 기대했다면 이 그림을 좋아할 리가 없었다.

그 밖에도 여러 말이 들려왔다. 암스테르담 시민을 지배하는 자는 오로지 자신뿐이라는 말이 있다. 어떤 영주의 성이나 궁정도 중심이 된 적 없었던 상인의 도시 암스테르담은 권력의 중심으로 성장한 오라녀 가문의 도시 헤이그와 대척을 이루고 있었다. 의회가 뮌스터 조약에 서명하자 암스테르담은 이를 반기며 병사들을 철수시켰으나 헤이그의 오라녀 가문은 전쟁을 계속하고 싶어했기 때문이었다. 빌럼 2세는 자기 말을 듣지 않는 암스테르담을 응징하러 군대를 보낸 적도 있었고, 암스테르담은 오라녀 가문에게 항복해야 했다. 이제는 평화가 절실했기 때

문이었다. 그런데 빌럼 2세가 갑자기 병으로 죽자 사람들은 더는 새 총독을 뽑지 않았다. 전쟁이 끝났으니 이제 우리보다 힘센 총독은 필요 없었다. 그 대신 상인들이 주축이 된 신흥 귀족이 도시를 이끌어나가던 때였다. 그러니 시빌리스가 검을 들어 맹세하는 장면은 무력으로 자유를 쟁취한 오라녀 가문을 연상시켰고, 아버지가 암스테르담 시장 편이 아니라 오라녀 가문 편이라는 이야기가 나왔다. 바타비족이 시빌리스를 따랐듯 네덜란드인은 오라녀를 따랐으나, 그 사실을 이렇게까지 강조할 필요가 있는가. 아버지의 그림은 여러 가지로 암스테르담 시장의 심기를 건드렸다. 현실의 목적에 맞게 각색된 고대 영웅담을 원하는 사람들에게 아버지의 해석은 들어맞을 수가 없었다.

급기야 그림을 고쳐 그려달라는 요청도 들었으나 아버지는 이를 거절했다. 시청사에 걸렸던 그림은 곧 집으로 돌아왔고, 아버지는 그림을 팔기 좋은 크기로 잘라냈다. 바타비족 역사화 작업의 행운은 급한 대로 다른 화가에게 돌아갔다. 아버지를 대체할 화가는 얼마든지 있었다. 적어도 사람들은 그렇게 생각하고 싶어했다. 하지만 그들 중 어느 누구도 아버지처럼 많은 사람들의 마음속에 기억되진 않았다. 아버지는 운이 나빴다. 아니, 위대한 그림을 내던진 시장이 멍청했던 것이고, 그 그림을 시청에 걸어놓고 감상할 기회를 잃어버린 암스테르담 시민들이 운이 나빴다고 해야 맞다.

그즈음 아버지는 자기를 제우시스로 묘사한 자화상을 그렸다. 제우시스는 기원전 5세기 이탈리아의 화가로 대중이 자신을 오해한다고 여

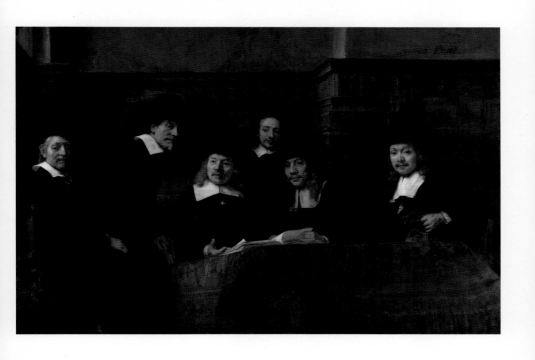

렘브란트 판 레인 〈직물 검사관〉,
1662, 암스테르담 왕립미술관.

카페 '직물 검사관Staalmeesters'.

겼으며, 귀족들 역시 그를 전혀 좋아하지 않았다고 전해진다.

쪼들리는 살림에도 아버지는 미술품 사들이기를 멈추지 않았다. 장미운하길에 사는 동안 아버지는 경매장과 벼룩시장을 기웃거렸고, 옛날 옷과 무기와 미술품으로 다시 방을 가득 채웠다.

아버지의 인기가 시들었다고는 하나 깡그리 잊힌 것은 아니었다. 결국 마지막 문하생이 되긴 했으나, 아버지 밑에는 아트 더 헬더르Aert de Gelder라는 제자도 있었다. 1667년에는 토스카나 대공 코시모 3세 데 메디치가 암스테르담 방문 시에 아버지를 찾아오기도 했다.

그보다 몇 해 전에 직물조합이 의뢰한 단체초상화는 아버지가 주문

램브란트 하르먼스존 판 레인

받은 마지막 그림이 되었다. 그 몇 해 동안 많은 일이 있었다. 아버지는 자화상에 열심이었다.

렘브란트 - 나를 위한 그림

내가 그들의 마음을 읽지 못해서는 아니다. 나는 시의 간부들이 원하는 그림이 어떤 것인지 잘 알고 있었다. 암스테르담 시민의 영예를 높여줄 그림, 역사 속에서 우리 뿌리의 영광을 길어 올리는 일. 하지만 나는 무엇이 역사인지 또한 알고 있다. 무엇이 예술인지도 잘 알고 있다. 그러기에 나는 그들의 또 다른 마음을 읽어낸다. 플링크의 불운으로 내게 일이 돌아왔지만, 사람들이 내게서 다른 그림을 원한다는 것을 알고 있다. 〈야경〉을 완성했을 때도 마찬가지였다. 사람들이 미처 알아차리지 못했던 마음속 열망을 화폭에 담아냈을 때 사람들은 잠시 어리둥절했고 못마땅해하기도 했으나, 지금도 사람들은 '둘런'에 내 그림을 보러 간다. 그들이 제시한 요구에 머무르는 그림이었다면 있을 수 없는 일이다. 그러니 말로 다하지 못한 그들의 요구란 나만의 그림, 나만이 그릴 수 있는 그림임을 나는 잘 알고 있다.

내게도 욕심이 있다. 온 세상 사람들이 바타비족의 결사를 보기 위해 암스테르담으로 몰려드는 모습을 보고 싶다. 지금 관료들의 입맛에만 맞는 그림이 아니라, 내가 죽고 나서도 사람들이 보러 오는 그런 그림을 남기고 싶다. 하지만 그림은 되돌아왔다. 그해는 사스키아가 세상

암스테르담 구교회의 사스키아 묘석.

을 떠난 지 20년이 되는 해였다. 우리가 결혼식을 올렸고 아이들이 세
례를 받았던 구교회에 그녀를 묻었었다. 사스키아의 묘지 사용 기간이
지났으나 연장하진 않았다.

이듬해인 1663년에는 암스테르담에 전염병이 돌았다. 병을 이겨내지
못한 사람들이 많았고 헨드리케도 그 가운데 하나였다. 삶이란 이런 것
일까? 헨드리케는 나와 티투스와 어린 코르넬리아를 남겨두고 먼저 떠
나버렸다. 집에서 가까운 서교회에 묘지를 빌렸다. 10길더가 들었다. 세
상의 변덕스러운 유행도 획 하고 내 옆을 비껴간다. 나는 아무 그림 주
문도 받지 않은 채 이젤 앞에 앉아 있다. 남들이 그리는 그림처럼 세상

이 그토록 우아하고 섬세하기만 하다면.

물감이 켜켜이 층을 이루고 그 위로 빛이 떨어져 만들어내는 장면은 스케치한 대로 나오는 것이 아니다. 나는 그저 내 손이 어떤 우연을 만들어내는지 지켜본다.

어떨 땐 붓도 거추장스러워 손으로 물감을 문지르기도 한다. 그림을 완성하기가 점점 어려워진다.

내 그림 〈유대인 신부〉를 본 사람들은 결혼을 앞둔 딸 옆에 다정스레 서 있는 아버지의 모습이라고 믿고 싶어했다. 그런가 하면 어떤 이는 내 아들 티투스 부부를 그린 것이라고 한다. 어떤 이는 성서 속의 이삭과 레베카가 아니냐고 한다. 누군가의 주문으로 그린 부부 초상화나 결혼 기념품이라고 짐작하는 이도 있다. 이런 그림을 그리고 싶었다. 사람들이 눈을 떼지 못하게 하고, 그들의 마음마저 붙들어 매는 그림. 그림 뒤에 숨은 이야기에 사로잡혀 상상력이 솟구치는 그림. 반듯하고 매끄러운 붓끝이 아니라도 표현할 수 있는 너무나 섬세한 마음결·수수께끼·마치 우리네 삶처럼. 그러나 답은 저마다 마음속에 품고 있는, 그런 그림을 그리고 싶었다.

그것은 헛된 욕망이었던가? 나는 돌아온 탕자인 동시에 분개하는 큰아들의 모습은 아니었던가? 정당한 대가를 받지 못해 불만과 적개심에 가득 찬. 마음을 바꾸기가 가장 어려운 사람은 바로 집을 지켰던 큰아들이다.

1668년 가을, 페스트는 다시 내 아들 티투스를 데려갔다. 그는 스물

렘브란트 판 레인 〈유대인 신부〉,
1667년경, 암스테르담 왕립미술관.

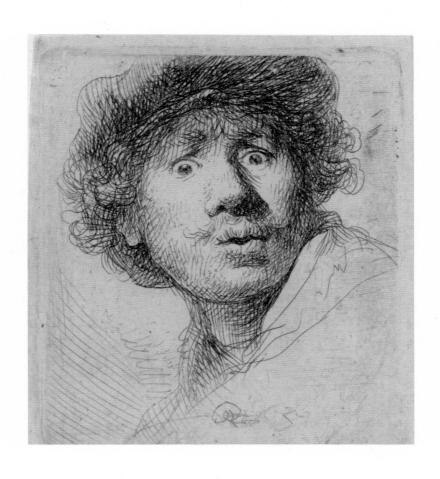

렘브란트 판 레인 〈놀란 표정의 자화상〉,
1630, 에칭.

일곱을 넘기지 못했다. 며느리의 뱃속에는 석 달 된 손녀 티티아가 있었다. 봄이 되자 티티아가 아버지 없는 세상에 나왔다. 나는 자화상만 계속 그렸다.

. . .

1669년 10월 4일. 열네 살이 된 딸 코르넬리아와 젖먹이 손녀 티티아를 뒤로 하고 63세의 렘브란트는 로젠흐라흐트 184번지에서 세상을 떠났다. 그는 티투스와 헨드리케가 잠든 서교회에 묻혔다. 머릿돌 하나 놓을 돈도, 대신 그렇게 해주는 사람도 없었으니 어디에 묻혔는지는 알 수 없다. 티투스의 아내 마그달레나도 렘브란트가 숨을 거둔 지 2주 뒤에 티투스 곁에 묻혔다.

렘브란트의 기일인 10월 4일이면 암스테르담 서교회에서는 화가의 삶과 작품을 놓고 강연이 열린다. 지금은 그의 이름을 내건 박물관이 된 유대인 지구의 큰 집을 도망치듯 팔고 나와 셋집에서 산 지 11년 만에 그는 사라졌다. 빛과 어둠이 공존하는 그의 그림처럼 그의 삶은 어둠 속으로 사라졌으나 어느덧 빛으로 다시 세상에 나왔다. 시인 폰델은 고국의 저명한 예술가나 위인을 위해 일일이 추모시를 썼는데, 한 시대에 살았던 렘브란트를 위해서는 추모시를 남기지 않았다. 렘브란트의 작품을 짧게 몇 마디 언급했을 뿐이다.

동시대의 페르메이르·얀 스테인·판 라위스달·할스가 장르화를 그리고 있을 때도 렘브란트는 여전히 옛 주제를 놓지 않았다. 렘브란트 이

후로 천재 예술가에게는 으레 가난과 고독이 따라다녔다. 네덜란드의 황금시대 예술가들은 위대한 작품을 남겼으나 모든 화가가 그 시대의 풍요로움을 누린 것은 아니었다. 다른 화가들이 벼락부자가 된 상인들을 이젤 앞에 세워놓고 그들의 빛나는 초상을 화폭에 담을 때, 렘브란트는 뾰로통하고 슬프고 초라한 우리의 모습을, 작은 일에 설레고 웃고 희망을 품는 우리의 모습을 그림에 담았다.

07

요하네스 페르메이르

Johannes Vermeer

1632년~1675년

네덜란드 > 델프트

나도 이렇게 글을 써야 했는데… 내가 마지막에 쓴 책들은 너무 건조해.
이 노란 벽의 작은 자락처럼 내 문장도 그 자체로 귀중해질 수 있도록
색을 여러 층 덧칠해야 했는데….

— 마르셀 프루스트 《잃어버린 시간을 찾아서-갇힌 여인》

　　그래봤자 서로 몇 발짝 거리일 정도로 가까이 있는 네덜란드 도시들
이 저마다 다른 사연에 다른 얼굴을 하고 있다는 점은 언제 보아도 신
기하다. 자위트홀란트 주의 헤이그·델프트·로테르담도 그렇다. 화가 페
르메이르의 고향 델프트는 인구 10만 명의 작은 도시지만, 네덜란드의
행정수도 헤이그와 유럽 최대의 항구도시 로테르담 사이에서 제 모습
을 버젓하게 지키고 가꾸어왔다.

　　안트베르펜이 인구 10만 명의 도시였던 16세기에 네덜란드에서 큰
도시란 암스테르담 정도였고 델프트는 그다음 가는 레이던·하를럼과
어금지금한 규모로 14000명 정도였다가 17세기에는 네덜란드 동인도회

사가 있는 6개 도시 중 하나가 되었다. 그로부터 4백 년이 지난 지금은 어떤가? 저녁 어스름에 아우데 델프트Oude Delft 운하변에 앉아 있어보면 그 답을 알 수 있다.

어떤 도시는 로마군의 병영에서, 어떤 도시는 귀족의 휴양지에서 시작되었다. 그리고 어떤 도시는 새로운 삶의 터전을 찾아 들어오는 이민자들에 의해 성장한다. 그 옛날 델프트는 물길 하나에서 비롯되었다. 델프트 중심부에서 남북으로 곧게 이어지는 아우데 델프트 운하를 판 것은 주변 땅의 배수가 그 목적이었다. 12세기 말 그에 나란하게 두 번째 운하가 놓이자 '델프Delf'라고 불리던 운하는 새 운하와 구별하여 옛 운하, 즉 '아우데 델프트'라는 이름을 얻었다. 네덜란드에서 '델프'는 땅을 판다는 뜻이고, 땅을 판다는 것은 운하를 놓는다는 의미였다.

이 운하 두 개 사이에 높아진 땅이 13세기에는 특권을 지닌 도시로 발돋움했는데, 이 도시가 그로부터 델프트가 된 가장 중요한 요인은 바다와 연결되었기 때문이리라. 북해 쪽에서 보면 헤이그의 뒤에 있고, 마스 강 쪽에서 보면 로테르담의 뒤에 있어서 바다와는 멀었던 내륙도시였으니 말이다. 14세기가 저물 무렵 델프트 사람들은 스히 운하를 놓고 델프트 항을 건설하여 도시를 마스 강과 연결했다. 이제 델프트에서 로테르담이나 스히담을 거치지 않고 바로 바다로 나갈 수 있게 되었다.

빌럼 판 오라녀 공이 '해상거지'들과 함께 본격적인 대스페인 항전을 시작할 때 거처로 삼은 곳이 바로 델프트의 성 아가타 수도원(현재 '프

린센호프')이었다. 1584년 여름, 빌럼은 프린센호프를 찾은 손님과 점심 식사를 한 뒤 위층으로 올라가는 계단에서 스페인의 사주를 받은 극렬 가톨릭교도의 총에 맞아 숨졌다. 지금도 탄흔이 계단 벽에 남아 있다. 이때 손님 중의 한 명이었던 롬베르튀스 판 윌런뷔르흐가 바로 렘브란트의 아내 사스키아의 아버지이다. 물론 사스키아가 태어나기 한참 전의 일이다.

빌럼 판 오라녀의 사후에도 오라녀 가의 귀족들이 앞장서서 도시를 탈환해나갔고 그 전쟁의 한가운데에서 자연스레 네덜란드 공화국이 탄생했으며 공화국이 통치하는 지역, 특히 홀란트 주와 제일란트 주에서는 해상교역이 활발해졌다. 거기에 남쪽에서 이주민들이 가져온 학문과 기술·자본이 있었으니 네덜란드의 경제는 대호황일 수밖에 없었다. 특히 델프트에는 안트베르펜에서 온 태피스트리 및 도자기 직공들이 많았다.

델프트의 상선들이 먼 나라에서 실어 온 물품 중에서 중국 도자기가 인기를 끌자, 델프트에서는 아예 값비싼 중국 도자기를 대신할 델프트블루라는 도자기를 만들기 시작했다. 델프트의 성 누가 길드에는 델프트블루를 빚는 도공들도 포함되어 있었다. 인구 4분의 1이 32개의 델프트 도자기 공장에서 일했고, 이 때문에 도시의 주요산업이었던 맥주 양조업이 쇠락할 지경이었다고 한다. 화가 요하네스 페르메이르는 이와 같은 네덜란드 황금시대의 정점인 1632년에 델프트에서 태어났다.

페르메이르는 렘브란트·할스와 함께 네덜란드 황금시대를 대표하는 화가로 꼽힌다. 태어난 도시 델프트에서 평생을 보냈다고 알려졌는데, 35점이라는 그리 많지 않은 작품 말고는 그가 이 세상을 다녀간 흔적이 많지 않다. 루벤스처럼 세상을 두루 오가며 편지를 즐겨 쓰지도 않았고, 화가 길드의 의장단을 지낸 것 말고는 기록에 남을 만한 공적인 일을 맡지도 않았으며, 카럴 판 만더르가 《화가 평전》을 출판한 다음 세대의 화가여서 전기가 남아 있지도 않다.

하우브라컨이 쓴 《네덜란드 화가들의 대극장》에서도 페르메이르는 다루어지지 않았다. 이 책은 1718년에 처음 발표되었는데, 책이 인기를 끌자 하우브라컨은 당대까지 범위를 넓혀서 이듬해 두 번째 책을 냈고 1721년에 가족들이 세 번째 책을 유작으로 냈다. 네덜란드의 17세기 화가들을 총망라한 귀중한 출판물이다.

페르메이르가 활동했던 시대인 두 번째·세 번째 책에서 다룬 화가는 모두 278명으로 마땅히 렘브란트·할스뿐만 아니라 델프트에서 페르메이르와 같은 시기에 활동했던 피터르 더 호흐·카럴 파브리티우스 등도 실렸다. 그런데 페르메이르가 그 278명의 화가에 포함되지 않았다는 사실을 어떻게 이해해야 할까?

페르메이르가 세상에 알려진 시기는 19세기 후반이나 되어서였다. 이 화가가 누구에게서 그림을 배웠는지, 어떤 삶을 살았는지 훗날 사람들이 관심을 두게 된 것은 프랑스 미술사가 토레뷔르거Theophile Thore-Burger 덕분이다. 1842년경 헤이그의 마우리츠하위스 미술관에서 〈델프

트 풍경〉을 처음 보고 매료된 토레뷔르거는, 동시대 화가인 렘브란트나 할스와 달리 페르메이르라는 이름이 전혀 알려지지 않았음을 알게 된 후 이십여 년 동안 유럽 곳곳을 여행하며 이 화가를 연구하여 1866년에 글을 발표했다. 토레뷔르거가 '나의 스핑크스'라 부른 이 화가의 수수께끼를 풀어가기 전까지, 페르메이르의 그림은 동시대 다른 화가의 것으로 여겨지기도 했다. 〈창가에 서서 편지 읽는 소녀〉는 렘브란트가, 〈그림의 기술〉은 델프트 화가 피터르 더 호흐Pieter de Hooch가 그렸다고 알려졌었다.

페르메이르의 유년시절에 대해 우리가 짐작할 수 있는 것이라고는, 부모님의 생활 기반이었던 델프트 시내 한복판에서 태어났으니 마르크트를 앞마당 삼아 놀며 자랐으리라는 정도다. 직사각형의 광장은 마치 중세 귀족의 긴 식탁처럼 한쪽 끝에는 신교회가, 다른 한쪽 끝에는 시청사가 서로 마주보며 서 있다. 빌럼 판 오라녀가 묻힌 이후로 신교회는 오라녀 가문의 봉안당이 되었으니 이 나라의 뿌리와 같은 곳이라고 해도 될까? 그러고 보니 네덜란드를 상징하는 색깔 두 가지인 델프트 블루와 오렌지는 모두 델프트에서 나왔다.

신교회의 맞은편에는 빌럼 판 오라녀의 봉안당을 만든 건축가 헨드릭 더 케이서르Hendrick de Keyser가 설계한 시청사가 서 있다. 17세기 전형적인 홀란트 고전주의 양식의 건물이다. 기둥과 필라스터 같은 이탈리아 르네상스 건축 요소를 그대로 가져오긴 했지만, 홀란트에 오면 몇 가지 홀란트식이 더해진다. 그중 한 가지가 계단식 박공이다. 건물 꼭

델프트 신교회.

대기의 경사지붕에 생기는 박공면을 가리는 장식으로, 케이서르는 계단식 장식을 주로 썼다. 시청사 뒤에는 계량소^{de Waag}와 버터시장^{het Boterhuis} 건물이 지금도 남아 있다.

페르메이르는 신교회에서 '요하네스'라는 이름으로 세례를 받았다. '요하네스'는 '얀^{Jan}'의 라틴어인데, 얀이 네덜란드 개신교도 사이에 흔히 쓰였다면 요하네스는 가톨릭교도나 상류층에서 썼던 이름이다. 아이에게 조부의 이름을 물려주되 말하자면 조금 더 고급스럽게 바꾼 것이다.

아버지 레이니어르 얀스즈 포스Reynier Jansz Vos는 원래 실크를 만드는
사람이었는데, 페르메이르가 태어나기 한 해 전 성 누가 길드에 미술상
으로 등록하고 폴더 운하에서 '날으는 여우De Vliegende Vos'라는 여관을
열었다. 그 시절 미술품은 주로 여관에서 거래되곤 했다.

아버지 레이니어르 포스가 1640년 즈음에 성씨를 페르메이르로 바
꾼 이유는 알려진 바 없지만 어떤 바람이 담긴 작명은 아니었을까. 흔
한 성씨였던 'Van der Meer(호수로부터)'를 축약하면 Vermeer가 되는
데, 그러면 '증가하다'라는 뜻이 담긴다. 토레뷔르거가 프랑스에 페르메
이르를 소개할 때 '판 데르메이르(Van der Meer)'라고 썼는데, 그래서인
지 소설가 프루스트도《잃어버린 시간을 찾아서》에서 페르메이르를 언
급할 때마다 내내 Ver Meer로 띄어썼다. 페르메이르가 그림에 서명할
때도 마찬가지였다. 그렇게 하여 페르메이르는 '얀 포스'가 아니라 '요하
네스 페르메이르'가 되었다.

페르메이르가 아홉 살이 되던 1641년 가족은 폴더 운하의 셋집을
떠나 마르크트에 있는 메헬런 여관을 사서 이사했다. 더 크고 목도 좋
은 곳이었다. 그림 거래는 그만큼 전망이 밝은 사업이었다. 황금시대 네
덜란드 시민에게 그림은 생필품이나 다름없었다는 증언은 여러 기록에
남아 있다. 페르메이르의 아버지가 미술상이 되기 훨씬 전에도 이 32세
견직공의 집에는 그림이 19점 있었다 하고, 17세기 중반 델프트의 유
언 검인 서류를 조사한 바에 따르면 그림이 5만 점 가량 기록되어 있었

다고 한다. 델프트 인구가 2만 명이 채 되지 않을 때였다. 경제적 풍요로움을 그 배경으로 들 수 있겠으나, 그것만으로는 부족하다. 오랜 시간 여러 요인이 쌓이고 상호 작용하여 형성된 문화는 오늘날까지도 참으로 네덜란드인다운 행동양식으로 남아 있다. 네덜란드 가정에서 자주 듣는 잔소리인 '별스럽게 굴지 마라/평범하게 행동하라(Doe maar gewoon)'의 저 깊숙한 곳에는 과시를 경멸하며 절제를 미덕으로 하는 칼뱅주의적 사고가 도도하다. 그들은 풍성함은 겉으로 드러내는 것이 아니라 자기 안에서 응시해야 하는 것으로 생각한다. '동쪽 서쪽 둘러 봐도 집이 최고(Oost west, thuis best)'라는 속담도 마찬가지다. 자신의 왕국인 집을 취향에 맞게 가꾸고 단장하는 일 또한 네덜란드 사람들의 특성 중 하나다.

델프트를 그린 화가들

미술품을 사고파는 집에서 태어난 페르메이르가 그림과 화가 들에 둘러싸여 자라던 델프트에는 전에 없던 움직임이 생겨나고 있었다. 전쟁이 끝나고 평화가 찾아든 때였다. 암스테르담이나 하를럼에 비해 예술적으로 보수적인 도시 델프트에 일련의 화가들이 찾아들기 시작한 것이다.

소 그림으로 많이 알려진 파울루스 포터르Paulus Potter, 교회 내부를 많이 그린 헤라르트 하우크헤이스트Gerard Houckgeest, 에마누엘 더 비테

Emanuel de Witte가 델프트에 있었고, 서민의 생활상을 즐겨 그린 얀 스테 인Jan Steen도 델프트로 왔다.

전쟁이 끝난 지 몇 해 뒤인 1651년 즈음에는 암스테르담에서 렘브란 트의 문하생이었던 카럴 파브리티위스Carel Fabritius가 처가가 있는 델프 트로 왔다. 미국 소설가 도나 타트의 2013년 작 동명 소설로도 유명한 〈황금방울새〉(1654)는 네덜란드 사람들이 가장 좋아하는 그림으로 꼽 히는데 바로 파브리티위스의 작품이다. 이때 페르메이르는 19세 즈음으 로 누군가의 문하생이었다. 그 누군가가 혹시 파브리티위스는 아닐까? 페르메이르는 파브리티위스의 그림도 두 점 소장하고 있었다.

파브리티위스가 델프트에서 그린 작품에서 렘브란트가 바로 연상되 진 않는다. 색상은 밝아졌고 원근법을 쓴 점이 특징인데, 밝은 배경에 대조적으로 어두운 인물을 배치하여 빛을 이용하는 기법은 렘브란트 와는 반대지만 역시 스승에게서 배웠을 것이다. 렘브란트의 빛이 파브 리티위스를 거쳐 페르메이르에게서 더 섬세하게 발전된 것은 아닐까 상 상해볼 따름이다. 델프트의 화가 길드 가입 자격은 도제 수업을 6년은 받아야 하는 것이었는데, 페르메이르가 그 6년 동안 델프트에서 활동 하며 인연이 스쳤던 화가가 파브리티위스만은 아닐 것이기 때문이다.

전쟁 와중에 생겨난 신생 공화국은 아직 국가의 틀을 완벽히 갖추지 는 못했으나 승리와 독립의 길로 나아갔다. 빌럼 판 오라녀가 암살당했 을 때 레이던 대학교에 다니던 아들 마우리츠가 바로 아버지의 자리를

카럴 파브리티위스 〈델프트 풍경〉,
1652, 런던 국립미술관.

물려받아 전쟁에 앞장섰고, 마우리츠 사후에는 프레데릭 헨드릭이 형의 총독직을 계승하고 총사령관이 되어 독립전쟁을 승리로 이끌었다. 빌럼공이 작센의 안나와 이혼 후 재혼한 부인과의 사이에서 태어난 헨드릭은 정치·경제적으로도 나랏일을 잘 이끌었기에 네덜란드의 황금시대라고 하면 흔히 '헨드릭의 시대'를 말한다. 당시는 문화적으로도 황금기였다.

헨드릭이 죽은 이듬해 1648년 네덜란드와 스페인이 독일 뮌스터에서 평화조약을 맺음으로써 마침내 전쟁이 끝났다. 그런데 아버지 헨드릭에게서 총독 직을 물려받은 빌럼 2세가 1650년 갑자기 죽고 그의 아들 빌럼 3세는 아버지 사후 일주일 만에 태어나는 상황이 되자, 의회는 새 총독을 뽑는 대신 당분간 그 권한을 직접 넘겨받기로 했다. 신흥 귀족들은 여러 측면에서 자유를 원했고 이제 전쟁도 끝났기에 강력한 중앙 권력을 원치 않았던 것이다. 네덜란드 역사에서 이 1650년부터 1672년까지를 '제1차 총독 부재기간'이라고 부른다. 이 시기에 델프트의 오라녀 가문은 힘이 약해졌고, 정치적으로 반대편에 있던 암스테르담이 상대적으로 활기를 띠었다. 부자가 된 상인들이 홀란트 주 의회를 차지하고 총독 대신 권한을 행사했다. 그들이 낸 돈으로 전쟁을 치렀으니 마땅한 결과였다. 총독과 주 의회 사이의 권력 경쟁은 그 뒤로도 엎치락뒤치락하여, 끝내 네덜란드의 힘은 상업 중심의 암스테르담과 행정 중심의 헤이그로 나뉘게 된다.

페르메이르를 비롯한 토박이 델프트 예술가들에게 이런 분위기 변

화는 오히려 긍정적이었다. 정치권력이 델프트와 암스테르담 사이를 오가게 되자 암스테르담의 화가들도 델프트를 오가기 시작한 것이다. 여러 화가가 델프트에 다녀갔고, 아예 눌러앉은 화가들도 늘어났다.

신흥 귀족들은 자유를 누리며 승승장구하는 듯 보였으나, 황금시대의 호황은 정점을 찍고 내리막길에 접어들고 있었다. 영국과 바다에서 자주 전쟁을 해야 했고 내륙에서는 프랑스가 쳐들어왔다.

1653년 스물한 살의 페르메이르는 카타리나 볼네스와 결혼했다. 카타리나는 가톨릭을 믿는 부유한 중산층 집안 출신이었던 반면 페르메이르는 수공업자 신분의 개신교 집안 출신이었으니 결혼 과정이 매끄럽지는 않았다. 카타리나의 어머니 마리아 틴스에게 결혼 허락을 받을 때는 화가 길드 의장을 지냈던 저명한 화가 브라머르Leonard Bramer가 동행하여 설득에 나섰다. 마리아 틴스는 가톨릭으로 개종한다는 조건으로 결혼을 허락했고, 페르메이르는 그에 따랐다. 흔한 일은 아니었다. 브라머르는 카라바조에게 영향을 받았고 이탈리아와 프랑스에 오래 머물렀으며 델프트에서 활동할 때는 프레데릭 헨드릭을 비롯한 관료들의 주문을 받았던 성공한 화가였다. 페르메이르의 그림 스승으로 유력한 또 한 명의 화가이다.

신혼부부가 어디에서 살았는지는 알려진 바가 없다. 마르크트에 있는 부모님의 집 또는 셋집에서 살았을 것이다. 부유한 장모 마리아 틴스의 큰 집에서 살게 된 것은 그로부터 7년 뒤인 1660년 즈음이었다.

결혼한 그해 페르메이르는 길드 등록 화가가 되었고, 그즈음 동년배인 피터르 더 호흐도 델프트에 와서 화가로 일하고 있었다. 파브리티위스·페르메이르·더 호흐는 저마다의 눈으로 델프트 풍경을 화폭에 담은 화가들이다.

정돈되고 깨끗한 실내 풍경

17세기 들어 네덜란드 회화가 여러 장르로 분화되어갈 때, 플란데런의 브뤼헐 전통을 이어받은 화가들 가운데에는 농민의 일상을 부지런히 그리는 이들이 있었다. 어수선한 시골 살림을 적나라하게 보여주거나 거나하게 마시는 주막, 카드놀이를 하는 사람들, 시끌벅적한 농민들의 모습을 보여주는 이런 그림은 농민화라는 장르로 불렸다. 플란데런 사람들은 풍경화도 곧잘 그렸다. 특이한 점이라면 플란데런 풍경화에는 자연뿐만 아니라 인물도 등장하는데, 인물들은 풍경 속에서 저마다 분주하게 뭔가 하고 있는 모습으로 작게 그려진다.

그런데 17세기 중반 델프트의 화가들은 보통사람들을 화폭에 담아내면서도 그 시선이 조금 달랐다. 북쪽으로 올라온 풍경화 속의 인물들은 페르메이르의 〈골목길〉이나 〈델프트 풍경〉처럼 풍경의 일부로 남아 있긴 하지만, 동시에 인물 주변을 점점 도려냄으로써 클로즈업이 되는 것이다. 그렇다고 이 그림들을 초상화로 부르기도 어렵다. 마치 풍경화의 배경이 자연뿐만 아니라 도시·건축물·집 안까지로 확장된 것이

라 볼 수 있겠다. 보통사람들의 일상 풍경을 담기는 했는데 농민이 아니라 도시 중산층의 집 안을 보여준다. 살림집을 배경으로 화려하진 않아도 정성껏 차려입은 옷차림의 신사 숙녀들이 우린 이렇게 살아, 하고 은근한 자부심을 드러낸다. 벽에는 델프트블루 타일을 붙였고 정갈한 실내에는 그림 한두 점이 걸려 있으며 환한 빛이 들어오는 창이나 문 밖으로 정돈된 골목 풍경이 슬쩍 보인다.

그러나 그 자부심이란 부의 과시와는 조금 거리가 있다. 편지를 쓰거나, 악기를 연주하거나, 아이의 머리에서 이를 잡거나, 뒤뜰에서 시시덕거리거나, 초상화가 앞에서 자세를 취한다. 테이블 위의 양탄자·중국 도자기·바닥 타일 등 당시 중산층이 가질 수 있었던 물건들은 정물화처럼 배치되었다. 벽에는 대항해 지도가 걸려 있고 책상에는 지구의가 놓여 있으며, 상선을 타고 떠난 가족과의 장기간 이별이 있고, 편지 쓰는 여인의 뒤에는 풍랑을 헤치는 배 그림이 걸려 있다. 남자들은 일하러 가거나 먼바다로 나가고, 집을 돌보는 아내는 아이를 돌보거나 바느질을 한다.

이 시기 평화로운 가정의 내부를 보여주는 실내풍경화가 인기 있었던 까닭은 80년 전쟁과 관련 있을 것이다. 전쟁이 끝나 이제는 집에서 일상을 보낸다는 것, 집을 정갈하게 가꾸고 아이들을 평화롭게 키울 수 있다는 것은 얼마나 큰 기쁨이며 소중한 일인가.

그때까지 그림이라고 하면 성서나 신화를 표현한 것이었고 문학이나 역사, 하다못해 전해 내려오는 이야기라도 담아내야 했다. 그런데 그와

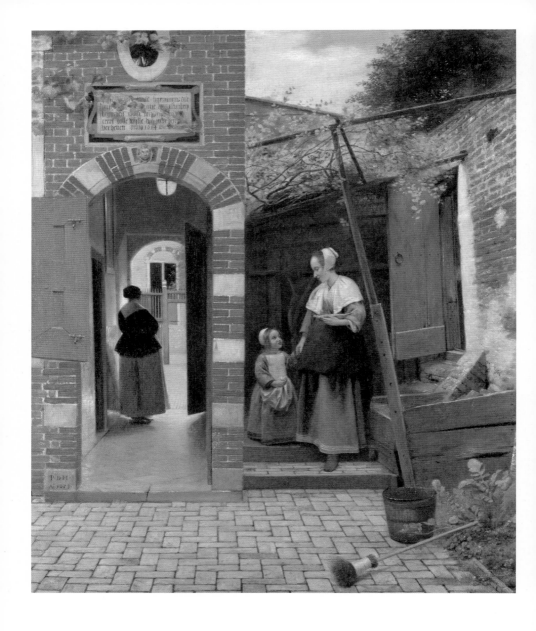

피터르 더 호흐 〈델프트의 주택 뜰〉,
1658, 런던 국립미술관.

요하네스 페르메이르 〈연애편지〉,
1666년경, 암스테르담 왕립미술관.

는 아주 다른 주제를 담은 그림이 저지대에서 나타나자 훗날 이론가들은 예전 그림들이 '역사화'였구나 하고 생각하게 되었다. 그리고 역사화가 아닌 그림은 초상·풍경·정물·농민 등의 다양한 주제를 담은 그림으로 분류되기 시작했는데, 이런 비역사화 중에도 뭐라고 딱 꼬집어 말하기 어려운 그림들이 있었다. 색다른 이야기나 사건을 담고 있는 것도 아니고, 설사 어떤 이야기가 암시된다 해도 딱히 중요한 주제도 아니다. 초상화도·풍경화도 아니며 정물화라고도 할 수 없는 이 일련의 그림들은 '장르화'로 불리게 되었다.

렌즈를 통해 보는 사람들

파브리티위스와 함께 델프트에서 장르화를 그린 페르메이르와 더 호흐는 누가 누구에게 영향을 주고받았을지 대어보고 싶을 만큼 비슷하고 또 다르다. 더 호흐의 아낙들이 소박하고 정갈한 집 안에서 바깥을 내다보며 열린 문이나 창밖의 풍경에 깊이를 준다면, 페르메이르의 여인들은 창가에 서서 자기 내면을 바라보느라 여념이 없다. 그들의 시선은 밖에서 안으로 향해 있다.

두 화가의 공통점이라면 인물이 있는 풍경을 그리면서 투시 원근법을 썼다는 점이다. 유럽 남쪽에서 저지대로 전해진 투시 원근법은 역시나 화가들의 마음을 흔들어놓았다. 그림 속 세상은 이제 확고하게 나를 기준으로 멀고 가깝게 펼쳐진다. 르네상스 이후 화가들이 관찰자의

시점에 따라 다르게 보이는 세상을 화폭에 담아내려고 거울과 렌즈를 사용했다는 사실은 잘 알려져 있다.

당시 네덜란드 지식인들에게 렌즈는 친숙한 물건이었다. 페르메이르와 같은 해에 암스테르담에서 태어난 스피노자도 렌즈를 연마하며 철학적 진리를 일구어내지 않았던가. 스피노자는 '자유로운 사상가'로 남고자 렌즈 연마를 생계 수단으로 삼았으나, 그것이 그저 밥벌이만을 위한 노동은 아니었다. 헤이그에서 《기하학적 순서로 증명된 윤리학》을 저술하던 스피노자는 친구인 크리스티안 하위헌스와 수학과 광학에 관한 토론을 즐겼는데, 크리스티안은 콘스탄테인 하위헌스의 아들로 수학·물리학·천문학을 연구한 과학자였으며 형과 함께 광학기구에 큰 관심을 쏟았다. 1655년에 50배율 망원경으로 토성의 위성을 발견한 크리스티안 하위헌스는 스피노자가 만든 현미경 및 망원경용 렌즈를 높이 평가했으며 나중에는 스피노자의 렌즈로 망원경을 만들기도 했다. 그 역시 손수 렌즈를 연마하여 연구에 사용하기도 했을 정도로 당시 과학자들에게 광학은 주요 관심사였다.

철학자 데카르트 또한 시각이론을 연구하고 렌즈를 연마했는데 그가 《굴절광학》(1637)을 출판하도록 독려한 사람이 바로 콘스탄테인 하위헌스였다. 일찍이 카메라 옵스큐라를 갖추고 있었던 콘스탄테인 하위헌스 같은 최고 지식인뿐만 아니라 보통사람들도 이 새로운 과학에 대한 관심이 높았다. 전쟁과 항해에서 망원경의 중요성이야 말할 필요도 없다.

오늘날 네덜란드 최고의 암 전문병원인 안톤 판 레이우엔훅 병원은 현미경을 발명하고 미생물학에 큰 공헌을 한 델프트의 과학자 판 레이우엔훅의 이름을 걸고 있다. 레이우엔훅은 학문 교육이라고는 받지 않은 델프트의 직물상이었는데 천을 살펴야 하니 확대경에 익숙했고, 그러다 렌즈를 통해 보는 세계에 흥미를 느끼게 되었다. 1660년부터는 직물상을 그만두고 델프트 시청에서 하급 공무원으로 근무하며 일과 후에는 렌즈 연구에 몰두했다.

페르메이르와 레이우엔훅의 사적인 관계를 알 수 있는 기록은 없으나, 성년이 되어서 두 사람은 델프트의 마르크트를 중심으로 살았으며 그 생애를 따라가 보면 서로 포개어지지 않을 수 없는 자취를 보여준다. 레이우엔훅이 시에서 처음 맡은 직책은 '시종'으로, 회의장을 관리하고 공무를 보좌하는 일이었다. 페르메이르는 1661년에 성 누가 길드의 의장으로 선출되어 현재 페르메이르 센터가 된 자리에 있던 시 소유의 양로원을 길드 건물로 증축하는 일을 추진했다. 이처럼 두 사람은 서로 안면이 없을 수 없는 가까운 위치에 있었으며, 친구로 지냈을 지도 모른다.

페르메이르의 그림 〈지리학자〉(1668~1669)와 〈천문학자〉(1664)는 나란히 걸도록 그린 한 쌍의 그림인데, 모델이 동일 인물인 것뿐만 아니라 크기와 내용으로 보아도 그렇다. 천구의를 보고 있는 천문학자 앞에 펼쳐진 책은 네덜란드 학자 아드리안 메티우스가 쓴 《천문지리 교본》

으로, 17세기 네덜란드에서 지리학과 천문학은 이 그림처럼 단짝인 관계였다. 천문학자 뒤에는 네덜란드 화가 렐리Peter Lely의 〈모세를 발견하다〉가 걸려 있다. 모세는 최초의 지리학자가 아니던가. 1669년에 판 레이우엔훅은 측량사 자격시험을 통과한다. 그림 속 주인공이 만약 그라면 《천문지리 교본》으로 공부했을 것이다. 그는 항해술천문학수학자연과학 등을 독학으로 공부한 과학자였다.

레이우엔훅은 1679년에 주류 검량관 자격시험도 통과했다. 주류 검량관이란 술통에 든 술이나 액체의 양을 측정하는 공무원으로, 이 측정량을 기초로 주류세를 매겼다. 측량사가 주류 검량관이 되거나 그 역의 경우이기 쉬웠다. 무언가를 측정하는 일이므로 수학 지식을 필요로 했는데, 당시의 대표적인 수학교재 또한 메티우스가 쓴 책이었다. 메티우스는 '측정하다'는 뜻의 네덜란드어 meten을 라틴어로 조어한 이름이다. 영국에서는 '아는 것이 힘이다'라고 했지만 네덜란드에는 '측정하는 것이 아는 것이다(Meten is weten)'라는 격언이 있다. 눈대중이 아니라 측정과 계량이 중요함을 강조한 말이다. 당시 델프트의 화가들은 이러한 과학 발전의 토대 위에 서 있었고, 페르메이르 역시 카메라 옵스큐라와 같은 광학 장치를 손쉽게 접할 수 있는 환경에 있었다.

전문가들은 페르메이르의 그림을 엑스레이로 비추어 작은 바늘구멍과 그림의 소실점을 찾아냈다. 페르메이르는 이 점을 기준으로 대각선을 이리저리 그어 원근법을 구사한 것이다. 성 누가 길드 건물에 마련

델프트 페르메이르 센터.

된 페르메이르 센터에는 그가 빛과 소실점·카메라 옵스큐라를 어떻게 이용했는지 재현되어 있다.

델프트 풍경

군주의 도시, '프린선스타트prinsenstad'로서 오라녀 가문과의 남다른 인연을 자랑하는 델프트는 1654년 가을 그 인연으로 인해 큰 참사를 겪었다. 마르크트 북쪽에 있던 오라녀 가의 화약고가 폭발하여 시내 한 구역이 날아가버린 것이다. 500명 내지 1000명이 사망했으

며 수백 채의 주택이 파괴되었고 신교회·구교회·시청사의 스테인드글라스와 창이 파손되었다는 기록이 남아 있다. 그 자리는 이후로 건물이 지어지지 않았고 지금은 주차구역이 되어 있는데, 한때는 말 시장 paardenmarkt이었음이 길 이름에 남아 있다.

이 사고는 서른두 살 화가 파브리티위스의 목숨과 작품들도 앗아갔다. 파브리티위스의 명성에도 불구하고 작품은 15점밖에 남아 있지 않은 까닭인데, 〈황금방울새〉도 이 잿더미 속에서 살아남은 그림으로 알려져 있다. 화가들은 델프트를 떠나 하나둘 암스테르담으로 헤이그로 옮겨 갔다. 피터르 더 호흐도 얀 스테인도 떠났다. 1650년대 델프트 화파를 형성했던 주요 화가 중에는 이제 페르메이르만 남은 셈이었다.

1667년 출판된 《델프트 시 소개서Beschryvinge der stadt Delft》라는 책에는 아르놀트 본Arnold Bon이라는 시인이 이 비극을 놓고 쓴 추모시가 실려 있다.

"그리하여 피닉스가 우리에게 이 상실을 주었네,
화가의 길 한복판에서, 그 정점에서,
하지만 다행히도 거기서 솟아오르는 이가 있으니
페르메이르, 원숙하게 자기 길을 가는 이여."

폭발 사고로 파브리티위스를 잃었으나 다행히 페르메이르가 그 길을 가고 있다는 이 시가 두 화가의 관계를 암시하는 것은 아닐까 생각하

〈델프트 풍경〉을 그렸던 델프트 호이카더부두.

게 된다. 두 사람이 직접적인 사제 관계가 아니었다 하더라도 렘브란트와 페르메이르 사이에 파브리티위스가 있었음은 틀림없는 사실이다. 어쨌거나 당대에도 페르메이르는 파브리티위스를 잇는 델프트의 대표 화가로 인정받았음을 보여준다.

폭발사고로부터 6년 뒤 페르메이르는 〈델프트 풍경〉을 그렸다. 화가는 도시를 파노라마처럼 볼 수 있는 지점을 찾아 도시성벽 바깥으로 나갔다. 시가지 남쪽 콜크 항의 부둣가에 서면 구교회 탑과 도시 성문·신교회 탑·그 사이 집들의 지붕이 화폭에 담긴다. 화폭의 3분의 2를 차지하는 저 변덕스러운 북해 하늘 아래 가장 눈부신 것은 신교회다. 빌럼 판 오라녀의 묘를 찾아 델프트에 오는 이들의 순례지이자 시민의 자부심이다. 프루스트가 발견한 '노란 벽의 작은 자락'이 그 옆에서 빛난다. 페르메이르가 서서 델프트 시내를 바라보았을 자리는 '델프트 풍경'이라는 이름을 붙여 빈터로 보존되었다.

재앙의 해

페르메이르 부부는 결혼생활 23년 동안 15명의 자녀를 낳았고, 페르메이르 사망 시에는 그중 11명이 남아 있었다. 가톨릭 가정임을 참작하더라도 보통 도시 중산층 가정에는 두어 명의 자녀가 있었다고 하니, 당시 기준으로는 상당히 많은 수였다. 페르메이르는 처가의 재정 지원을 받으며 화가로 자리잡았지만, 11명의 자녀를 둔 대가족을 부양하기

에는 역부족이었다. 네덜란드의 황금시대가 저물어버렸기 때문이다.

네덜란드 역사에서 1672년은 '재앙의 해'로 불린다. '민중은 이성을 잃었고(redeloos), 정부는 가망이 없고(radeloos), 나라는 구할 길이 없다(reddeloos)'는 말이 공공연히 떠돌았다. 영국과 프랑스가 네덜란드를 침입해왔고, 예상치 못한 전쟁에 민중이 분노하여 권력자들은 하야했다. 총독 부재기간 동안 의회의 공화주의자들은 전쟁보다는 조약으로 대립을 완화하려 했으나, 평화는 이들의 의지대로 찾아와주지 않았고 영국과 해전을 치러야 했다. 네덜란드가 이겼다고는 하나 피해는 만만찮았다. 당시 권력의 핵심에 있던 더 비트^{Johan de Witt} 총리가 해군을 키우느라 육군을 등한시한 사이 루이 14세가 이끄는 프랑스 육군이 진격해왔고, 뮌스터와 쾰른의 주교들도 프랑스와 영국을 지원했다. 프랑스 군대는 아무 저항도 받지 않고 위트레흐트의 돔 교회에 들어가 칼뱅교회의 설교대를 불태우고 가톨릭 미사를 올렸으며, 그들이 북부 흐로닝언까지 점령하는 데는 3개월도 걸리지 않았다. 프랑스군에 점령당하지 않은 지역은 홀란트 및 제일란트의 일부 지역뿐이었다. 총독 부재기간이 시작될 때 갓난아기였으나 그사이 22세가 된 빌럼 3세가 육군 사령관직을 맡아 프랑스군을 물리쳤으며, 바다에서는 네덜란드의 이순신이라 할 더 라위터 장군이 영국군을 막아냈다. 이로써 네덜란드는 빌럼 3세를 총독으로 옹립하며 다시 오라녀 가문을 권력의 중심으로 세우게 되었다.

건강한 남자 시민이라면 모두 그랬듯이 페르메이르 또한 델프트 시

의 자경대원이었으며 사후 그의 재산 처분 목록에도 자경대원이 갖추어야 할 군장이 포함되어 있었다(군장을 자비로 마련해야 했기에 형편이 되는 시민만이 입대할 수 있었다). 자경대원들은 도시성벽을 강화하고 전쟁 준비에 나섰다. 적들이 델프트 성벽까지 침입해 오지는 않았으나 항구의 노동자와 농민·어부 들은 마르크트에 몰려와 소요를 일으키고 시청사를 점거하다시피 했다. 이 지경이 되도록 나라는 도대체 뭣하고 있었느냐는 것이다. 온 나라에 소요가 끊이지 않았고 델프트 시에서도 권력자들이 교체되었다.

이 재앙의 해에 돌았던 풍문 중에 '민중이 이성을 잃었다'는 것은 더 비트 형제가 헤이그 시내 한복판에서 살해된 일을 말한다. 군중의 분노가 걷잡을 수 없이 폭발하여 벌어진 일이었다. 더 비트는 지방 분권과 민주적 공화주의를 바탕으로 국민 복지와 평화 외교를 추진하여 신흥 귀족의 지지를 받고 있었으나, 민중의 지지는 오라녀 가문으로 다시 옮아갔다. 더 비트 형제의 시신은 성난 군중에 의해 내장이 제거되고 절단되는 등 거리에서 참혹하게 훼손되었고, 빌럼 3세는 이 모든 과정의 묵인자 내지는 배후자였다. '총독 부재기간'을 '진정한 자유'라고 부르며 절대 권력자가 없는 체제를 추구했던 더 비트의 정치는 끝나고 다시 오라녀 가문이 총독 자리에 오른 것이다.

페르메이르에게도 그해는 재앙이었다. 페르메이르가 남긴 35점가량의 그림 중에 20점을 갖고 있던 후원자인 판 라위번이 사망했다. 든든

얀 더 반 〈더 비트 형제의 시체〉,
1672~1675, 암스테르담 왕립미술관.

한 지원자였던 장모도 전쟁에 휘말렸다. 당시 빌럼 3세가 3만 명도 안 되는 지리멸렬한 네덜란드 육군을 이끌고 12만 명의 프랑스 육군을 저지할 수 있었던 것은 수상 방어선 작전을 통해서였다. 말하자면 살수대첩으로 둑을 터뜨려 범람시킴으로써 적의 진격을 막고 보급로를 차단한 것이다. 나라가 쑥대밭이 되긴 했으나 프랑스군은 끝내 홀란트 주를 침범하지 못했다. 홀란트 주변 농경지가 물에 잠겨 식량도 없는 판국이었으니 그림 가격은 급락했고, 페르메이르의 수입원이었던 미술품 거래 시장은 붕괴된 것이나 다름없었다. 게다가 이때 물에 잠겨버린 지역에는 장모의 소유지도 있었다. 이 전쟁은 1678년에야 끝났다.

페르메이르가 갑작스레 사망한 1675년에는 파산 지경이었던 정황만 남아 있다. 빵집에 몇 년 치에 해당하는 외상 빚이 있었다고 한다. 페르메이르는 처가의 가족묘지인 구교회에 묻혔다. 유족은 페르메이르의 묘지에 놓을 머릿돌을 살 돈도 없었으며, 지금 우리가 보는 커다란 묘표는 나중에 사람들이 마련한 것이다.

페르메이르의 사후에 빚을 청산하는 관재인으로 지정된 이는 바로 레이우엔훅이었다(페르메이르 말고도 그가 관재인이 된 경우가 세 차례 더 있는데 개인적 친분 때문이었는지, 아니면 그저 시 공무의 일환이었는지 명확히 알려진 바는 없다). 레이우엔훅은 페르메이르의 재산을 경매에 부쳤고, 유가족은 빚을 내어 생활했다.

오른쪽 집 현관에 앉은 여인은 바느질을 하는 걸까, 레이스를 뜨는 걸까. 집 앞 바둑판무늬 바닥에는 아이 둘이 놀고 있다. 열린 문 안에 있는 여인은 허리를 숙이고 무언가를 씻는지, 바닥 홈으로 물이 흘러간다. 당시 여염집 여성들의 삶이란 바느질하고 집 안팎을 깨끗이 가꾸고 아이를 돌보는 일 사이를 오갔을 것이다. 얼굴은 알아보기 힘들게 뭉개져 있지만 집의 벽돌 하나하나는 사실적으로 그려졌다. 이들은 그림의 주인공이라기보다 풍경의 일부다. 열중해서 무언가를 하는 사람들을 그렸는데도 풍경은 거기에 딱 멎어 있다. 마치 우유 따르는 하녀가 알맞은 그 지점에서 멈추듯, 저울을 든 여인이 무게를 달아보듯 넘치기 바로 직전의 상태. 균형을 이룬 팽팽함이 어려 있으면서도 참으로 평온하여 이대로 멈추었으면 좋겠다 싶은 순간이다. 정물 같은 풍경, 풍경 같은 정물이다.

'정물화still life'라는 말의 어원인 네덜란드어 '스틸레이번stilleven'은 본디 '고요한 삶'이라는 뜻이다. 실물 같고 진짜 같은 그림, 삶이 정지한 듯 고요한 그림을 일컫는 말이 여러 나라 말로 옮아가 정물을 주제로 한 장르를 가리키는 말로 발전했다. 페르메이르의 그림에서 정물 또는 '고요한 삶'의 요소를 찾기는 어렵지 않다.

이 정물 같은 풍경을 다시 들여다보면 한참 더 감탄하게 된다. 네덜란드의 벽돌집에 사는 나로서는 이 그림이 그려진 350년 전과 지금의

주택 형태가 크게 다르지 않다는 데에 놀란다. 물론 지금은 여러 설비가 현대화되어 있지만 위층으로 갈수록 낮아지는 천장과 가파른 계단·좁은 복도 등 밑바탕이 되는 구조는 크게 다르지 않으며 '파사드'라고 하는 집의 얼굴, 겉모습은 특히 그렇다. 골목과 집과의 관계도 여전하다.

〈골목길〉이라는 그림에는 두 벽돌집 사이에 아치형 문이 두 개 보인다. 왼쪽은 닫힌 문이고 오른쪽은 열린 문이다. 네덜란드의 주택과 거리 구조에 익숙하다면, 여기서 가장 먼저 알아차릴 수 있는 것은 이 그림의 배경이 도시라는 점이다. 그것도 대도시다. 옆집과 붙어 있는 연립주택이기 때문이다. 네덜란드 주택은 대도시로 갈수록 고층화되는 것이 아니라 옆집과 붙고 도로에 면한 폭이 좁아진다. 필지를 안으로 깊게, 그러니까 세장비를 높게 할수록 더 많은 필지를 구획할 수 있고 더 많은 집을 지을 수 있기 때문이다. 집의 뒤뜰로 가려면 건물 안을 통과해야 한다. 그런데 이 그림에서는 집과 집 사이에 문이 있고 뒤쪽으로 샛길이 나 있다. 머릿수건을 쓴 여인이 상체를 숙이고 있는 곳은 뒷집으로 가는 골목길이다.

이 골목길을 통해 들어가는 뒷집은 채광이나 통풍 같은 주거환경이 좋지 않았을 것이다. 가난한 사람들이 비좁게 사는 동네임을 알 수 있다. 이 그림이 〈골목길〉로 불리는 까닭은 이 샛길 구조의 특이함 때문이다. 판 라위번이 주문한 것이리라 추정되는 이 그림은 1696년 경매 카탈로그에는 〈델프트의 주택 풍경〉이라는 제목으로 기록되었다.

요하네스 페르메이르 〈골목길〉,
1657~1658, 암스테르담 왕립미술관.

그동안 이 골목길의 실제 위치를 놓고 수많은 연구가 있었지만 어디인지 명확하게 밝혀지지 않았다. 세월이 많이 흘러 집 모양이 변한 까닭도 있겠으나, 화가가 집 모양을 곧이곧대로 그렸다고도 장담할 수는 없지 않은가.

그래도 혹시 그림 속 골목길 풍경과 꼭 맞아떨어지는 곳이 있지 않을까 하고, 여러 미술사가가 연구해놓은 후보지 여러 군데를 나도 직접 확인해보겠다며 델프트 골목들을 쏘다니기도 했다. 그 가운데 가장 그럴듯한 가설은 지금의 페르메이르 센터, 다시 말해 성 누가 길드가 있는 건물이라는 주장이었다. 이 그림을 소장한 암스테르담 왕립미술관에 따르면, 그림 속 오른쪽 집은 본디 델프트의 양로원이었는데 1661년에 이 양로원을 확장하여 성 누가 길드 건물을 지었고 건너편 메헬런 여관에 살았던 페르메이르가 자기 집에서 보이는 건너편 집을 그렸다는 것이다. 게다가 페르메이르는 성 누가 길드의 의장단을 지냈기에 그 정황을 잘 알았을 테고, 원래 건물의 파사드가 사라지기 전에 그림으로 남겼으리라는 주장이었다. 실제로 성 누가 길드 건물의 입면도를 그림에 포개면 문과 창의 폭 등이 꽤 일치한다. 하지만 이 또한 유력한 가설 중 하나일 따름이었다.

그러다 2015년, 드디어 가설이 아니라 명확한 근거를 바탕으로 한 연구 결과가 발표되어 페르메이르의 수수께끼 하나가 풀리게 되었다. 이제껏 거론되지 않은 전혀 새로운 위치였다.

우선 그림에서 유추해볼 수 있는 몇 가지 객관적 사실이 있다.

- 골목길에서 도로로 홈이 패었고 물이 반짝거리는 것으로 미루어 보아 이 물은 집 앞 어딘가로 흘러나간다. 그렇다면 운하변에 있는 집이다.
- 빛의 방향으로 보아 집은 화가의 북쪽에 있다. 다시 말해 운하의 북쪽에 위치한 집이다.
- 원근법으로 따져보면 집과 화가 사이의 거리는 17~20미터로, 델프트의 평균 도로 폭보다 넓다.
- 벽돌 크기로 오른쪽 집의 폭을 추산하면 5.65~7미터 정도가 된다.
- 주택 사이에 두 개의 골목길 문이 있다.

연구진은 '두 개의 문'이라는 마지막 단서를 실마리로 당시 운하세대장을 모조리 뒤졌다. 운하변 주택은 도로에 면한 폭에 따라 세금을 내야 했기에 시의 공식 장부에는 주택의 폭이 15센티미터 단위까지 세세히 기록되어 있었다. 그리하여 1.2미터 폭의 문 두 개가 있고 집 폭은 6.28미터인 곳을 찾았는데 나머지 조건들도 다 맞아떨어졌다. 시내 동쪽에 있는 플라밍스트라트^{Vlamingstraat} 40~42번지였다. 현재 건물은 19세기 말에 신축되었는데 오른쪽 집의 문은 지금도 남아 있으며 집의 전면 폭, 뒷집의 위치 등도 일치했다.

공식 장부에는 오른쪽 집의 소유주도 나와 있는데 다름 아닌 페르메이르의 고모였다. 남편을 잃은 고모는 딸들과 함께 소의 내장

요하네스 페르메이르

플라밍스트라트 42.

을 팔아서 생계를 꾸려갔고, 19세기까지 이 골목 이름은 펜스포르트 penspoort(내장 문)로 알려져 있었다고 한다. 페르메이르의 누나가 이 집 건너편에 살았고 어머니는 돌아가시기 전 마지막 몇 달을 누나의 집에 서 지냈다고 하니 페르메이르는 이 길을 자주 지나다녔을 것이다.

이 골목길의 실제 위치가 왜 그다지도 중요할까?

우리의 상상력을 툭 건드려 쉽사리 돌아서지 못하게 잡아끄는 것은 그 모호함이 아니었을까? 그의 여인들은 슬픈 듯도 하고 두려운 듯도 한 눈빛이다. 아니, 무언가를 열망하는 듯도 하다. 누구에게 편지를 쓰

고 있나? 누구의 편지를 읽고 있나? 무슨 일이 막 일어난 듯도 하고, 무슨 일이 일어나기 직전인 듯도 하다. 정의하지 않은 그림, 어떤 부연도 없는 그림, 그림 자체로만 말하는 그림들이다.

그런데 사연을 알고 나면 이 그림은 분명 어딘가 달라 보인다. 페르메이르는 결혼과 직업적 성공을 통해 신분 상승을 이루었으나 유일한 가족인 어머니와 누이는 서민 동네에 살았고, 그는 자신이 떠난 환경을 찾아와 그 풍경을 그림으로 담아낸 것이다. 델프트에서 가장 아름다운 집이 아니라 그때 사람들은 척 보면 어디인지 알았을 골목, 어떤 사람들이 살고 있는지 알았을 집의 풍경. 참으로 평범하여 특별한 일상으로 포착된 찰나인 것이다.

또 다른 상상도 가능해진다. '골목길'은 말하자면 '양곱창 골목'이나 '뒷고기 길'이었다. 이 위치를 찾아낸 암스테르담 대학교의 미술사 교수 흐레이전하우트는 이 그림의 제목으로 〈델프트의 펜스포르트 풍경〉 또는 〈페르메이르의 샛길〉이 적합하다고 말한다.

시간의 우연성을 사진 찍듯 포착해낸 페르메이르의 일상 풍경이 대체로 실내에서 벌어지는 한순간을 담은 것이라면, 〈델프트 풍경〉과 〈골목길〉은 공간이 바깥으로 확대된 도시풍경화다. 마음을 평온하게도 일렁이게도 하는 고요한 삶의 긴 응축이다. 신교회가 서 있는 마르크트는 겉으로 보기엔 그 시절과 크게 달라지지 않았다. 옛사람들을 떠올리며 감상에 빠져들기에 알맞은 정도로 옛 모습을 지키고 있다. 시 계량소는 카페가 되었고, 도시의 소음이 더해졌을 따름이다. 인류가 도

시라는 문명을 지어온 결과물에는 소음도 포함된다. 델프트의 소음은 옛사람을 떠올리며 빠져들기 쉬운 감상을 걷어내는 데 알맞은 정도다. 마르크트 주변에는 다행스럽게도 자동차 대신 자전거만 오간다. 인구 10만 명에 학생 2만 4천 명, 십중팔구 과학도나 공학도 들이다. 19세기 아우데 델프트 운하변에 들어선 왕립기술학교는 기술자와 무역전문가, 인도네시아 식민지에서 일할 공무원을 양성하며 그 유명한 델프트 공대로 발전했다. 이곳에서 페르메이르는 태어나 살다 갔다. 계량소 카페에 앉아서 커피를 기다리며, 나는 우선 소리를 걷어낸다. 무리 지어 달리는 학생들의 자전거 소리, 관광객들의 수런거림, 그 모든 감탄사들을 걷어낸다. 신교회에서 종이 울린다.

빈센트 반 고흐

Vincent van Gogh

1853년~1890년

네덜란드 > 준데르트

알 만한 사람들은 지금 이렇게 말하지.
천재는 광기와 손잡고 있다고.
친구여, 건강하고 정상적인 사람이란 흔한 무리일 뿐이라네.
- 안톤 체호프 〈검은 수사〉

"브레다, 브레다. 브레다 역입니다. 역을 나설 때 잊지 말고 교통카드를 찍으시기 바랍니다. 좋은 하루 되세요."

기차역을 나서자마자 시외버스 터미널이었다. 준데르트Zundert행 버스는 20분쯤 뒤에 도착했다. 버스는 브레다를 빠져나가 벨기에 쪽으로 반시간을 달렸다. 갈아엎은 들판과 온실이 늘어선 시골길 옆으로, 봄 햇살로 뒤덮인 카페 테라스들이 스쳐 지나갔다. 고흐가 어린 시절 네덜란드에 기찻길이 놓였으나, 지금이나 그때나 기차는 준데르트까지 가지 않는다. 중학생 반 고흐는 브레다역에서 기차를 내려 집까지 20킬로미터를 걸어갔다.

빈센트 반 고흐

빈센트 빌럼 반 고흐는 1853년 3월 30일, 네덜란드 남부 노르트브라반트 주의 준데르트에서 태어났다. 아버지 테오도뤼스 반 고흐는 빈센트가 태어나기 네 해 전부터 이 마을의 개신교 교회 목사였다. 네덜란드는 종교개혁 뒤로 개신교의 나라가 되었으나 브라반트는 지금도 알아주는 가톨릭 지역이다.

빈센트는 할아버지의 이름을, 동생 테오는 아버지의 이름을 받았다. 동생 테오는 파리에서 태어난 아들에게 형의 이름 빈센트를 주었다. 이 빈센트의 장남 테오는 학생 나치 저항운동가로 1945년에 독일군의 손에 총살되었으며, 차남의 아들 테오가 바로 2004년 극렬이슬람 교도의 손에 살해된 영화감독 테오 반 고흐다. 할아버지 빈센트 반 고흐는 브레다에서 목사를 지냈으며, 아버지 테오의 형제 넷 중 셋이 미술상이었다. 빈센트와 테오라는 이름처럼 예술과 종교는 고흐 집안에서 되풀이되었다.

브레다 역에서 타고 온 버스는 준데르트의 마르크트 정류장에 나를 내려주고, 국경 마을을 가로질러 벨기에로 이어지는 도로를 따라갔다. 나폴레옹이 군용물자 수송로로 닦은 이 '제국로Routes Imperiales'는 1980년대까지도 암스테르담과 파리를 잇는 주요 도로였다. 이 길로 보나파르트의 동생 루이 나폴레옹이 네덜란드에 들어와서 암스테르담 시청사를 왕궁으로 삼고 네덜란드를 통치했다. 나폴레옹이 몰락하자 네덜란드는 다시금 오라녀 가의 빌럼 1세를 세워 왕국을 출범시켰고, 왕

국의 경계는 곧 벨기에 지역까지 확장되었다. 하지만 가톨릭을 믿는 남부지역은 벨기에로 독립을 선포하고 빌럼 1세와 전쟁을 치른 끝에 지금의 국경선 건너 이웃나라가 됐다. 80년 전쟁 때와 마찬가지로 브라반트의 북쪽은 네덜란드에 남쪽은 벨기에에 속하게 되었고, 준데르트는 북쪽 브라반트의 국경 마을로 남았다. 빈센트가 이 마을에서 태어나기 20여 년 전의 일로, 빈센트 시절에는 벨기에 사람들이 이 길로 장을 보러 오곤 했다.

정류장 앞에는 마르크트와 시청사가 있었고, '빈센트'라는 이름의 아파트가 있었다. 마르크트는 감자튀김을 파는 트럭과 사람들이 앉아 감자튀김을 먹는 테이블이 차지했다. 트럭에는 고흐의 〈감자 먹는 사람들〉이 그려져 있었다.

한계를 넘어 무언가를 이룬 위인들의 삶을 따라가 보면 크게 두 가지 유형을 마주친다. 붙박이형과 떠돌이형이다. 페르메이르처럼 고향에 머물렀던 거장이 있고, 몬드리안처럼 여러 주소지와 나라를 옮겨가며 살았던 예술가가 있다. 본디 타고난 환경이 세상의 중심이었고 세상의 물결이 그리로 밀려왔기에 어딘가로 새 바람을 따라갈 필요가 없던 운 좋은 이가 있는가 하면, 쉼 없이 자기 공간을 확대해가야 삶의 세계를 확장할 수 있는 이도 있다. 반 고흐는 준데르트에서 태어나 유년시절을 보냈고 고향 언저리인 브라반트 지방에서 열여섯 살까지 살았다. 그 뒤 헤이그·런던·파리·브뤼셀·암스테르담 같은 대도시에도 머물렀으나 그

어디에서도 제 집을 찾지 못했다. 아버지가 목사로 있던 브라반트의 누넨에는 정착할 요량으로 몇 해 머물렀지만 결국 떠났고, 세 해 남짓 머물렀던 남프랑스에서 활활 타올랐으며, 파리 근교의 오베르쉬르와즈에서 지낸 70일이 그의 마지막 날들이 되었다.

고흐가 나고 자란 네덜란드 시골 마을이 마음껏 그림 공부를 할 수 있는 환경이었다면, 스케치북을 들고 무언가에 홀린 듯 들판을 쏘다녀도 아무도 이상하게 보지 않는 곳이었다면, 예술을 즐기며 가치 있게 여기는 만남이 있고 별난 사람을 뜨악하게 보지 않는 분위기였다면, 그는 고향 언저리에 머물렀을까? 예술가들이 대체로 환경을 거스르는 사람들이긴 해도, 고흐 이전의 플란데런 거장들은 그 시대의 중심지이자 그림으로 생존할 수 있는 사회 환경과 예술가들의 풍성한 움직임이 있던 곳에서 태어나거나 자랐음을 새삼 떠올리게 된다. 예술가를 알아보고 후원을 아끼지 않던 시대의 힘은 남다른 예술가들을 끌어들여 붙박이형으로 만들었으나, 이제 세상은 달라졌다.

빈센트 반 고흐의 생가

반 고흐의 집은 준데르트의 한가운데에 있었다. 마르크트에서 시청사를 마주하고 선 벽돌집이 반 고흐의 생가이다. 테오도뤼스 반 고흐와 안나 코르넬리아 카르벤튀스 사이에서 태어난 빈센트 아래로는 남동생 둘과 여동생 셋이 있었다. 이 교회 목사관의 다락방에서 빈센트

반 고흐 생가.

는 동생 테오와 한 침대를 썼다.

　한 가족이 살기에 그리 작은 집은 아니다 했더니, 이웃한 27번지와 덧대어 전시공간을 늘린 것이었다. 현재 건물은 반 고흐 가족이 살았던 집 그대로는 아니고 1903년에 새로 지은 목사관이다. 하녀·요리사·정원사·가정교사까지 군식구도 여럿인 가정이었다. 1층 유리창에는 '반 고흐 식당'이라고 적혀 있고, 문설주에는 반 고흐 생가 표지가 붙어 있다.

　불사조의 아래위로 "1853년 3월 30일, 여기에서 빈센트 반 고흐가 태어났다"고 적혔으며 불사조 둘레에는 고흐가 쓴 글귀가 새겨져 있

다. "Ik gevoel dat mijn werk in 't hart van 't volk ligt(나는 내 작품이 사람들의 마음속에 있음을 느낀다)." 테오에게 쓴 편지의 한 구절로, 근성을 지녀야 하며 삶을 끈질기게 물고 늘어져 역경을 잘 극복해야 겠다는 내용이 이어진다. 당시 스물아홉 살의 빈센트는 헤이그에서 사촌매형인 안톤 마우버Anton Mauve에게 그림을 배우고 있었다. 암스테르담에서 서점 겸 화랑을 운영하는 코르 삼촌으로부터 헤이그의 풍경화 스케치를 그리는 일을 받기도 했던 때였다. 헤이그 화파의 대표적 화가인 마우버는 밀레 다음으로 고흐의 그림에 직접적인 영향을 끼쳤고 그에게 화가의 길을 보여주며 격려해준 사람이었으나, 어느새 둘 사이는 틀어지고 말았다. 빈센트가 신Sien을 만난 즈음이었다. 모델을 구할 수 없었던 빈센트는 헤이그 빈민가에서 만난 이들에게 푼돈을 주어 이젤 앞에 앉히곤 했는데, 신도 그 가운데 하나였다. 다섯 살배기 딸을 데리고 임신한 몸으로 거리를 떠돌던 신과 함께 살게 된 고흐를 곱게 보는 이는 없었다. 아버지와의 불화가 심해졌고 마우버와의 관계도 마찬가지였다. 빈센트는 동생 테오에게 신과의 관계가 어떤 의미인지 털어놓고 결혼하겠다는 계획을 밝히면서, 테오와는 이 일로 사이가 나빠지지 않기를 바란다는 마음과 함께 거처를 옮기고 싶다는 청을 담은 편지를 썼다. 신의 출산일이 다가오고 있었고 새로운 가족을 둘러싼 환경은 만만찮았지만, 그는 자기 자신을 믿고 삶의 민낯에 천착하기로 결심했다. 결국 이 가족 공동체는 깨어졌다. 고흐는 신이 매춘부가 된 까닭이 그녀의 어머니와 특히 악명 높은 망나니였던 형제 탓이라 보고 그녀가 가

족과 거리를 두었으면 했다. 하지만 신은 고흐의 바람과 달리 행동했기에 관계는 끝나고 말았던 것이다. 그 후 고흐는 테오에게 '이별은 그리 쉽지 않았다'고 전하며, 드렌테를 거쳐 아버지가 목사로 있던 누넨에서 농민화가의 꿈을 다듬어갔다.

옛 목사관의 매표대에서는 고흐가 조카 빈센트의 탄생을 축하하며 그렸던 아몬드나무 그림의 스카프를 두른 직원이 관람객을 맞았다. 박물관 카드를 내밀었더니 혹시 '반 고흐의 친구'가 될 생각은 없느냐고 물으며 회원에게 주어지는 여러 혜택과 의무를 알려주었다. 안내기기를 목에 걸고 위층으로 올라가니, 살림집 방 두 칸쯤 되는 공간에 고흐의 삶과 작품세계에 대한 자료를 정리해놓은 전시실이 있었다. 빈센트와 테오의 방이었다는 다른 전시실에는 '카럴 아펄과 반 고흐' 전시가 열리고 있었다. 카럴 아펄Karel Appel은 '코브라 그룹'의 일원으로 알려진 네덜란드의 현대 화가인데 1940년대 초, 그러니까 이십대에 고흐에게서 많은 영감을 받았다. 그 나이엔 누군들 그렇지 않으랴만. 고흐와 아펄 둘 다 당대의 예술 흐름에는 괘념치 않았고 주변과 삐걱거렸으며 고향을 떠나 프랑스로 갔다.

'반 고흐의 친구'가 되는 대신, 준데르트 관광안내소를 겸하고 있는 박물관 가게에서 그와 관련된 자료와 책을 샀다. 고흐의 영향을 받았다고 하는 화가들의 책 가운데《자킨과 반 고흐》를 집어 들었다. 오시 자킨Ossip Zadkin은 러시아에서 태어나 프랑스에서 활동한 현대 조각가

다. 아몬드나무 스카프 여인이 대뜸 오베르 성Chateau d'Auver에 가봤느냐
고 물으며 소책자를 건넸다. 고흐의 마지막 거처가 된 오베르쉬르와즈
에 있는 가세 의사의 집과 오베르 성·도비니 박물관 등 오베르 일대에
서 자킨의 전시가 열리는 모양이었다. 그녀는 여름휴가로 그 전시를 보
러 간다며 흥분을 감추지 않았다. 고흐가 세상을 떠나고 50년 뒤 자킨
이 오베르에서 고흐를 부활시켰다는 글귀가 눈에 들어왔다.

풍경 속의 편지, 반 고흐 루트

나는 준데르트에서 반 고흐를 따라가 보기로 했다. '반 고흐 걷기'
지도를 사서 들고 '풍경 속의 편지'라는 주제로 만든 길을 따라갔다. 소
년 빈센트가 집 뒤뜰과 준데르트의 들판 여기저기에서 뛰놀며 보았을
풍경 속을 빈센트가 쓴 편지를 읽으면서 따라가는 코스다. 그는 고향과
어린 시절에 대한 향수를 테오와 나누곤 했다.

"앓는 동안 나는 다시 준데르트에 있는 집의 방 하나하나를 보았
어. 오솔길 하나하나·정원의 풀 하나하나와 집 주변·들판·이웃집·묘
지·교회, 그리고 그 뒤에 있던 우리 채소밭, 묘지에 있던 키 큰 아카시
아 나무의 새 둥지까지."[9]

빈센트는 생레미 병원에 입원해 있는 동안 가능한 한 병실 밖으로

9 1889. 1. 22. 빈센트가 아를에서 테오에게 쓴 편지

나가 그림을 그리곤 했는데, 심한 발작을 겪고 밖에 나가지 못할 정도로 아플 때면 기억 속의 브라반트 풍경을 되살려 그림을 그렸다.

빈센트와 테오가 편지에서 '준데르트의 이모'라 부르며 안부를 묻곤 하던 옆집은 신발 가게가 되어 있고, '이모네'를 지나 반 고흐 광장Van Goghplein에 들어서니 테오와 빈센트의 동상이 있다. 둘은 한 발을 나란히 내밀고 손을 맞잡았다.

로테르담에 있는 작품 〈파괴된 도시〉(1951)로 유명한 조각가 자킨은 1920년 언저리에 고흐의 발자취를 찾아 노르트브라반트에 온 적이 있었다. 지금이야 고흐의 편지 전부를 온라인에서 찾아볼 수 있고 고흐의 자취를 GPS로 따라갈 수도 있는 세상이지만, 고흐의 세계에 목말랐던 그때 자킨은 발품을 팔아야 했을 것이다. 마치 순례자처럼.

자킨은 빈센트가 남긴 편지를 실마리 삼아 화가의 삶을 파고들었다. 그 또한 고향 러시아를 떠나와 프랑스에 자리잡은 예술가였다. 고흐의 초상을 그리고 흉상을 제작했으며 그의 발자취마다 기념물을 만들어, 고흐가 선교사 생활을 했던 벨기에 보리나주와 남프랑스의 생레미드프로방스·프랑스 오베르쉬르와즈에 세웠다. 고흐의 삶이 시작된 준데르트에는 고흐 형제의 동상을 만들어 기념했다.

동상의 기단 안에는 작은 철제 상자가 들어 있는데, 그 안에는 고흐가 한 해 동안 머물렀던 생레미 병원 뜰의 흙이 담겼다. 이 기념물을

오시 자킨 〈빈센트와 테오 반 고흐〉, 1964.

세울 때 생레미드프로방스 시에서 보내왔다고 한다.

기단에는 프랑스어로 빈센트가 테오에게 쓴 편지의 한 구절이 새겨져 있다(고흐는 네덜란드어로 편지를 쓰다가 프랑스에서 살던 마지막 시기부터는 프랑스어로만 썼다). 1890년 7월 23일, 빈센트가 총상을 입기 나흘 전 테오에게 쓴 마지막 편지, 다 쓰지 못한 편지, 부치지 않은 편지다.

"너는 나를 통하여, 격렬함 속에서도 평온함을 간직한 그림을 창조하는 일에 함께했다."

서로 깊은 교감을 나눔으로써 빈센트의 창작 과정에 테오가 참여한 것이나 마찬가지이며, 그 교감에서 격렬하면서도 고요함을 내뿜는 빈센트의 그림이 나왔다는 말이다. 두 사람은 서로에게 제2의 자아, 또 다른 나 같은 존재가 아니었을까?

반 고흐 광장 옆에 있는 교회는 빈센트의 아버지가 목사로 있던 교회다. 빈센트가 태어나기 꼭 한 해 전 같은 날 사산아로 태어났던 형 빈센트의 무덤이 교회 묘지에 있었다. 가톨릭 마을의 프로테스탄트 개혁교회는 묘지도 그리 크지 않다. 네덜란드 사회에서 가톨릭과 프로테스탄트는 서로 으르렁대지는 않았다 해도 막역한 사이는 아니었다. 지금보다 한 세대 전만 해도 요람에서 무덤까지의 삶이 자기 종교 공동체의 울타리 안에서만 맴돌았던 사회였으니 고흐 시절에야 말할 것도 없다. 브라반트 지방에서 개신교 사회는 더 작은 공동체였으며, 고흐 가족은 브라반트 방언을 쓰지도 않았고 마을 사람들과 섞여 지내지도 않

빈센트 반 고흐

왔다. 고흐는 이 가톨릭 시골 마을에서 개신교 목사의 아들로 유년을 보냈다.

브라반트가 본디 그렇게 변방인 고장은 아니었다. 브뤼헐과 보스가 살던 시절에는 저지대의 중심이었던 고장이 이럭저럭 뒷전으로 밀려나기 시작하더니, 80년 전쟁 후에는 외면받는 신세가 되어버렸다. 스페인에서 독립하여 탄생한 네덜란드 공화국은 7개 주가 연합된 형태였는데 이때 브라반트 주는 이 7개 주에 포함되지도 못한 처지였다. 주민 대부분이 가톨릭교도였던 까닭이다. 개신교와 오라녀 가문을 기반으로 한 네덜란드 7개 주 연합공화국과 스페인 치하 가톨릭의 남부 네덜란드 사이에서, 브라반트는 오랫동안 애꿎은 완충 지역이었다. 네덜란드에 속하긴 해도 종교는 가톨릭이니 이도 저도 아닐 수밖에 없었고, 전쟁비용의 반 이상을 대던 홀란트 주를 비롯한 7개 주로부터 홀대받는 낙후된 지역이었다. 브라반트가 네덜란드에 통합되고 이곳의 가톨릭교도가 동등한 시민으로 인정받은 것은 나폴레옹 점령기 때의 일이다. 나폴레옹 몰락 이후 탄생한 네덜란드 연합왕국에는 브라반트가 포함되었고, 1830년에 저지대가 현재의 네덜란드와 벨기에 두 국가로 확정될 때 브라반트 북부는 네덜란드 쪽에 남아 현재 '네덜란드 왕국'의 한 주가 되었다. 노르트브라반트는 자기를 푸대접한 네덜란드보다 종교가 같은 벨기에 쪽에 더 기울지 않았을까? 그런 마음이 없지는 않아서 벨기에 독립에 동조하기는 했으나, 이를 탄압하는 네덜란드 통치자들에게 맞

빈센트 반 고흐 〈브라반트 회상〉,
1890, 암스테르담 반 고흐 미술관.

서 일어날 만큼 강렬하지는 않았던 모양이다. 그도 그럴 것이, 스페인이 안트베르펜을 점령한 이후로 브라반트가 남북으로 갈라져 제 갈 길을 간 지 이미 두 세기가 지난 뒤였으니 말이다. 고흐가 태어났을 당시 브라반트는 네덜란드의 다른 지역에 비하면 두멧골이었다.

네덜란드 쪽에서 노르트브라반트를 개신교화 하려는 노력은 내내 있었다. 하지만 이 고장은 오랜 세월 동안 브라반트라는 이름으로 이야기할 수 있는 역사가 있다. 종교가 위정자의 바람대로 쉬이 바뀔 리가 없고, 또 네덜란드 통치자들은 종교의 자유와 관용을 기치로 국가를 세웠기에 가톨릭을 탄압하지는 않았다.

노르트브라반트에서는 오히려 신교도들이 소수집단의 위치였으므로, 네덜란드 신교도 사이에는 이들을 도우려는 움직임이 꾸준히 있었다. 빈센트의 조부인 빈센트 반 고흐도 그 가운데 하나였다. 할아버지 빈센트는 레이던 대학에서 신학박사가 된 뒤 네덜란드 중부에서 목사로 일하고 있었다. 나폴레옹이 물러가고 네덜란드 통일왕국이 들어선 시기에 노르트브라반트의 가난한 신교도들을 돕는 조직인 '복지회'가 생기자 할아버지 빈센트는 여기에 몸담고 노르트브라반트로 가서 여생을 목사로 지냈다. 빈센트의 아버지도 마찬가지로 '복지회'의 기치 아래 생활이 어렵고 주거환경이 불안정한 신교도들을 지원하며 신교도가 몇 되지 않는 노르트브라반트의 시골 마을에서 그들을 위해 일했다. 개신교도 농민 가정은 멀찍이 떨어져 있기 십상이었고 '복지회' 목사

반 고흐 루트 표지판들.

들은 먼 길을 걸어 심방을 하곤 했다. 빈센트의 아버지가 누넌에서 일하는 동안에도 사정은 마찬가지여서, 벌판을 걸어 심방 길에서 돌아온 그는 집 문간에 쓰러져 바로 사망했다고 전해진다.

노르트브라반트는 네덜란드 전체를 놓고 보면 홀대받은 자식이었지만 그렇다고 남의 집 자식이 될 수도 없는 처지였고, 그 안에서 보면 오히려 신교도들이 섬 같은 존재였다. 게다가 80년 전쟁을 거치며 이른바 배운 사람들은 대부분 북쪽으로 이주하여 남은 땅에서는 농민들이 근근이 삶을 꾸려갔고, 고흐의 부모님이 준데르트에 왔을 때도 여전히 세상에서 외면당한 듯 척박한 고장이었다. 이는 제2차 세계대전 직전까지 크게 달라지지 않았다.

빈센트 반 고흐

아무 근심 걱정 없던 시절

준데르트의 반 고흐 루트 표지판은 반 고흐 광장에서 오솔길로 이어졌다. 고흐의 편지가 적힌 투명한 아크릴판 앞에서 걸음을 멈추고 편지를 읽어보았다.

고흐의 집 뒤에서 제법 큰 개울까지는 채소밭과 과수원이다. 어린이 축구장도 있다. 고흐 가족이 빨래를 말리던 잔디밭이 있었다는데 여기쯤일까? 옛날 사람들은 해가 나면 이부자리를 꺼내 와서 짧게 깎은 잔디밭에 늘어놓고 말리곤 했다. 햇볕과 공기로 빨래를 깨끗하게 한다고 해서 '표백bleek'한다고 하는데, 어딘가 '블레이크'라는 지명이 남아 있다면 예전에 빨래를 널어 말리던 풀밭이었던 곳이다. 고흐의 가족도 이 개울에 나와 빨래를 하고 풀밭에 널어 말렸으며, 아이들은 개울가에서 모래 장난을 하며 놀았던 모양이다. 지금은 노인 요양시설과 주택이 들어섰는데, 빈센트가 어릴 때는 제 세상처럼 뛰어놀 수 있는 들판이었다. 여동생 리스의 회고에 따르면 빈센트는 희귀한 꽃이 어디에 피는지, 진기한 구경거리가 어디에 있는지, 새가 어디에 알을 낳았는지 훤히 꿰고 있었다고 한다. 나중에 고흐가 줄곧 그리워하게 될 어린 시절은 자연과의 교감과 근심 걱정 없이 뛰놀았던 추억으로 가득했다. "오, 그 준데르트. 생각만 해도 이리 벅차구나."[10]

10 1876. 10. 3. 런던에서 테오에게 쓴 편지

"옛날 추억이 내게 떠오르기 때문이지. 우리가 2월의 마지막 날들에 아버지와 함께 여러 번 레이스베르헌까지 산책했던 추억. 녹색 밀이 나기 시작하는 검은 들판 위로 종달새 소리가 들렸고, 그 위로는 흰 구름과 푸른 하늘이 어른거렸지. 그리고 너도밤나무가 있는 돌길. ― 오 예루살렘 예루살렘! 아니 차라리 오 준데르트 오 준데르트!"[11]

반 고흐 루트는 고흐의 이름을 내건 간판을 지나 오베르쉬르와즈 스트라트로 이어진다. 교회 뒤, 고흐 가족의 채소밭이 있었다는 자리를 지나면 다시 고흐의 집이 있는 마르크트다.

빈센트가 학교에 갈 나이가 되었을 무렵 준데르트에는 가톨릭 학교밖에 없었다. 지금 로스캄 호텔의 맞은편, 마르크트 모퉁이에 있는 학교였다. 별 도리가 없으니 입학은 했으나 1년을 넘기지 못하고 학교를 그만두었다. 학생들과 잘 지내지 못해서 쫓겨났다고도 하고, 시골학교의 교육수준이 큰 도시의 중산층 집안 출신 부모님 성에 차지 않아서였다고도 한다. 빈센트는 집에서 가정교사와 아버지에게 수업을 받았다. 헤이그에서 서점을 경영하는 중산층 집안 출신으로 미술에 소양이 있던 어머니는 그림을 가르쳤고 집 안에 늘 음악과 독서가 있도록 했다. 고흐가 열한 살 때 준데르트에서 가까운 마을인 제벤베르헌 Zevenbergen에 개신교 학교가 문을 열었는데, 서른 명 남짓한 학생들이

11 1877. 2. 8. 도르드레흐트에서 테오에게 쓴 편지

빈센트 반 고흐

있는 기숙학교였다. 집을 떠난 어린 빈센트는 꽤 힘들었는지 이때를 '음울하고 춥고 삭막했다'고 기억했다.[12]

열세 살이 된 빈센트는 틸뷔르흐에 있는 학교에 진학하여 하숙 생활을 했다. 브라반트 지방에 처음으로 생긴 개신교 중등학교였다. 이 학교에는 당시 파리에서 꽤 알려진 화가 콘스탄트 하위스만스Constant Huijsmans가 미술교사로 있었는데, 중등학교에서의 미술 수업은 그때로서는 흔치 않은 일이었다. 빈센트는 그에게서 처음으로 그림 수업을 받았으나, 3학년이 되기 전에 다시 학교를 그만두고 집으로 돌아왔다. 꽤 점수가 좋은 성적표가 남아 있는데, 학교를 그만둔 이유는 알려진 바가 없다.

방랑자 빈센트

얼마간 집에서 지낸 빈센트의 다음 행선지는 헤이그였다. 헤이그에는 '구필&시' 화랑의 공동소유자로 헤이그 지점을 관리하던 빈센트 삼촌이 있었다. 빈센트는 삼촌의 가게에 수습직원으로 들어갔다. 열여섯 살에 준데르트를 영영 떠난 셈이다.

4년 가까운 헤이그 생활은 그에게도 구필 화랑에게도 만족스러웠다. 일을 어느 정도 배운 빈센트가 국제적인 미술상이 되기를 희망하

12 1883. 12. 18. 테오에게 쓴 편지

던 삼촌은 빈센트를 런던 지점으로, 이어서 파리 지점으로 보냈다. 그 사이 동생 테오도 구필 화랑의 직원이 되어 브뤼셀에서 일하고 있었다. 2년 동안의 런던 생활 중에 쓴 편지 속에서 이십대 초반의 빈센트는 행복해 보인다. 자연과 예술과 시를 즐기는 삶이라며 더 바랄 게 없다는 마음이었다. 그런데 떠나고 싶지 않았던 런던을 떠나 어쩔 수 없이 파리의 구필 화랑에서 일하면서부터 미술상 일에 흥미를 잃고 안개 속을 방황하기 시작한 듯하다. 아이들을 가르치는 일도 하고 설교를 하기도, 서점에서 일하기도 하다가 스물네 살에는 목사가 되기로 진로를 정한다.

신학을 공부하려면 대학에 들어가야 했고, 목사가 되는 데 걸릴 7년이라는 시간을 그가 버텨낼 수 있을지 부모님은 걱정했으나 빈센트는 확고했다. 중등학교 성적은 좋았으나 졸업을 하지 못했기에 대학 입학시험을 따로 준비해야 했다.

암스테르담에는 빈센트의 신학 공부를 도와줄 일가붙이들이 많았다. 암스테르담 해군 조선소장이었던 큰아버지 얀 반 고흐는 거처를 제공했고, 신학자이자 목사였던 큰이모부 스트리커르는 신학을 가르치고 라틴어와 그리스어 과외교사를 붙여주기도 하며 도왔으나, 공부는 생각대로 잘되지 않았다. 케이저르 운하에 가면 문학과 미술에 관해 이야기할 수 있는 작은아버지 코르가 있었다. 런던·파리·브뤼셀·헤이그 같은 당시의 예술 중심지에 머물 때 그랬듯이 암스테르담에서도 고흐는 미술관에 드나들었다. 마침 막 개관한 왕립미술관에 렘브란트를 보러

하루에도 몇 번씩 갈 때도 있었으며(입장료가 무료였다), 일요일에는 교회에서 이모부의 설교를 듣는 생활이었다.

암스테르담에서 신학교 입학이 여의치 않자 빈센트는 3년짜리 선교사 교육 과정이 있는 브뤼셀로 갔고, 3개월간 예비과정을 들었으나 입학을 거절당하고 만다. 보리나주의 탄광촌에서 마치 예수처럼 자신을 쏟아낸 때가 바로 그 직후였다. 광부들과 함께 생활하며 헐벗은 이들에게 자신의 옷을 벗어주는 빈센트의 극단적인 모습에 가족들도 당황하며 나무라는 지경이 되었다. 아들의 방황이 답답하기만 했을 아버지와는 갈수록 사이가 나빠졌지만, 가슴이 뜨겁고 영혼이 맑으며 감수성이 예민한 이십대가 자신의 길을 찾아가는 과정이란 그런 것이다. 탄광촌에서 빈센트의 마음은 마침내 갈 곳을 찾았다. 그림을 그릴 때 가장 행복하다는 것을 깨달았던 것이다.

화가가 되기로 마음을 굳힌 고흐가 그 다음으로 간 곳은 브뤼셀이었다. 고흐는 1880년 11월 왕립 예술학교에 등록했다. 그로서는 수업료가 무료였기에 모델을 따로 구하지 않아도 되고 겨울날 불빛과 온기 속에 그림을 그릴 수 있다는 정도가 중요했으나, 한 달 만에 그만두었다. 석고상을 그대로 따라 그리는 수업은 그에게 필요한 것이 아니었다.

그즈음 브뤼셀 왕립예술학교에는 제임스 엔소르와 페르낭 크노프가 있었다. 크노프는 한 해 전에 학교를 졸업했고, 엔소르는 그해 여름에 학교를 그만두고 고향으로 돌아갔으니 고흐가 학교를 줄곧 다녔다고

해도 마주칠 일은 없었을지도 모른다. 엔소르도 수업 첫날부터 옥타비우스 흉상을 분홍색 피부에 붉은 머리로 그리며 전통적인 교육 방식을 비웃었으니 만약 엔소르라도 학교를 계속 다녀 고흐와 만났다면 서로 죽이 맞았을지도 모를 일이다.

엔소르와 크노프는 고리타분한 주류 미술계에 저항하며 1883년에 브뤼셀에서 20인회Les XX를 결성하고 활동했다. 그사이 고흐는 다시 브라반트로·헤이그로·암스테르담으로 정처 없이 돌아다녔다. 이들의 인연이 처음으로 포개진 것은 1890년의 일로, 고흐는 20인회 연례전에 초대되어 그림 6점을 전시하였다. 고흐의 그림은 반응이 나쁘지 않았으며 그 가운데 〈붉은 포도밭〉(1888)이 팔렸다. 이 작품이 고흐 생전에 팔린 유일한 그림이 된 까닭은 그해 여름 고흐가 숨을 거두었기 때문이며, 그의 작품이 주목받기 시작할 무렵 때 이른 죽음이 찾아온 까닭이다.

늦다면 늦은 나이에 화가가 되기로 한 고흐는 서른두 살에 안트베르펜 왕립예술학교에 등록했다. 이번에도 역시 따로 모델을 구할 필요 없이 무료로 그림 연습을 하겠다는 목적일 따름이었다. 브뤼셀과 안트베르펜 미술학교 시절 사이에 고흐는 브라반트의 목사관으로 다시 돌아가곤 했다. 부모님이 쥔데르트의 이웃마을인 에턴Etten에서 살 때는 남편을 잃고 아들과 함께 시골 이모 댁에 마음을 달래러 온 사촌 케이Kee Vos-Stricker(암스테르담에서 고흐의 공부를 도와주었던 큰이모부의 딸)와 함

빈센트 반 고흐 〈누넨의 포플러 가로수길〉,
1884, 로테르담 보에이만스 판뵈닝언 미술관

께 산책하며 말동무로 지내다가 짝사랑 소동을 벌였고, 부모님이 브라반트의 누넨에 살 때는 이웃집 여인 마르호트와 서로 사랑하여 결혼하려고 했으나 마르호트 가족의 반대로 그녀가 음독을 시도한 일이 있었다. 그리고 누넨에서는 지금까지도 회자되는 〈감자 먹는 사람들〉 미스터리도 있었다. 감자 먹는 가족의 딸로 자주 고흐의 모델이 되었던 호르다나 더 호로트Gordina de Groot가 임신하자 가톨릭 마을이었던 누넨의 신부는 고흐를 비난했다. 마을 사람들이 호르다나가 그의 모델을 서지 못하게 막아서기에 이르자, 고흐는 브라반트를 영원히 떠났다(그녀의 임신은 자기와 관련이 없다고 고흐는 테오에게 편지를 써 보냈다).

준데르트에서와 같구나

브라반트도 네덜란드도 뒤로하고 다시 길을 떠난 고흐는 안트베르펜에 잠시 머물다가 테오가 있던 파리로 갔고, 파리를 거쳐 프랑스 아를에서 불꽃처럼 타올랐다. 아를부터 생레미 병원, 그리고 오베르쉬르와즈에서 죽음을 맞기까지는 고작 3년이라는 시간이었다.

브라반트의 시골 마을에서 자랐으나, 내로라하는 예술의 중심도시에서 최신 문화를 맛볼 수 있었던 데에는 고흐의 어린 시절 네덜란드에 들어온 기차가 큰 몫을 했다. 가족과 주고받은 숱한 편지도 기차 덕분이었다. 고흐의 성장기는 유럽이 철도로 연결되던 시기와 겹쳐진다. 네덜란드에서는 도자선이 아직 물길을 다닐 때였으나 기차가 값싸고 빨

랐다. 그가 서른여섯 해를 사는 동안 짐을 풀었던 곳은 28군데라고 하는데 따라가기가 숨가쁠 정도다. 뒤돌아보지 않고 떠나기를 거듭하면서도 왜 그토록 준데르트를 그리워했을까?

아버지가 돌아가신 뒤 어머니가 누넨의 목사관을 떠나야 했을 때 빈센트는 '이제 브라반트에는 우리 가족이 아무도 없다'며 푸념했다. 테오가 아를의 병원에 있는 빈센트를 찾아가 그의 옆에 나란히 누웠을 때 빈센트는 조용히 내뱉었다. "준데르트에서와 같구나."[13]

그가 그리워한 것은 집과 그의 뿌리였을 것이다. 고흐는 테오에게 이런 말을 한 적도 있다.

"그래서 향수에 젖는 대신 나는 자신에게 말했지. 한 사람의 나라나 조국은 어디에든 있다고."[14]

고흐의 집으로 돌아와 이번에는 카페에 앉았다. 고흐 가족의 거실이었을 1층은 간단히 요기를 할 수 있는 식당인데, 고흐의 아몬드나무 그림 벽지를 붙였을 뿐 어느 고장 마르크트에나 있을 법한 새로 생긴 카페의 분위기였다. 벽에는 카럴 아펄의 그림이 몇 점 걸렸다. 종업원이 와서 활달하게 주문을 받는다. 차림표에서는 브라반트의 거친 빵과 시골 농장 치즈가 눈에 들어왔다. 다행스럽게도 '반 고흐 샌드위치'나 '반

13 요한나 봉허르가 펴낸 서간집 《Vincent van Gogh/Brieven aan zijn Broeder》(1914), 1권 p.21.
14 보리나쥐에서 테오에게 쓴 편지(1880.6.22.~24). 프랑스 작가 에밀 수베스트르의 《지붕 위의 철학자》에서 영감을 받은 말이다.

고흐 특선' 같은 메뉴는 없다.

밝은 하늘색을 배경으로 하얀 꽃을 피운 아몬드 나뭇가지는 동생 테오와 아내 요 사이에서 조카가 태어나자 선물로 그린 그림이다. 1890년 2월, 고흐가 생레미의 병원에서 혹독한 겨울을 앓던 때였다. 아이가 태어난 날 테오는 형에게 소식을 전하며 '우리가 형에게 말한 대로 아이에게는 형의 이름을 줄 거야. 나는 아이가 형처럼 끈기 있고 용감한 사람이 되기를 바라'라고 썼다. 테오의 아내 요 또한 셰익스피어와 졸라에 대한 생각이나 임신 기간의 불안과 기쁨에 대해 빈센트와 편지를 주고받았는데, 임신 사실을 알고 빈센트에게 소식을 알리며 아이 이름을 빈센트로 하고 싶다고 청했다. 빈센트는 돌아가신 아버지 이름을 붙이는 게 좋지 않겠느냐고 했으나 결국 그의 이름으로 결정되었고, 빈센트는 어린 빈센트의 탄생 축하 선물로 생레미 병원의 병실에서 창밖으로 보이는 아몬드나무를 그렸다. 봄을 가장 먼저 알리는 꽃이 핀 나뭇가지. 테오 부부의 침실에 걸면 좋겠다는 생각이었고, 자신의 그림 중에 아마도 가장 침착하게 그린 그림일 거라고 써 보냈다. 고흐는 병원에서 발작을 겪으며 힘든 시기를 보내는 중이었지만, 폭풍우 사이에 평온함이 찾아들면 이 그림을 그렸다.

삼촌에게서 이 그림을 선사받은 어린 빈센트가 훗날 암스테르담의 반 고흐 미술관을 세운 주역이다. 빈센트의 막내 남동생 코르넬리스도 이른 나이에 세상을 떠났기에, 어린 빈센트가 반 고흐 집안의 아들

빈센트 반 고흐

로는 유일한 핏줄이었다. 테오의 아내 요는 빈센트의 그림과 편지를 잘 보관하여 어린 빈센트에게 남겼고, 1973년 반 고흐 미술관이 문을 열었다.

반 고흐의 이름을 세상에 알린 데에는 요가 큰 몫을 했다. 직접 나서서 1905년 암스테르담에서 반 고흐 전시회를 열었으며 1914년에는 빈센트가 테오에게 쓴 편지들을 묶어 세 권의 책으로 출간했는데, 이 편지들이 빈센트의 명성에 본격적인 계기가 되었다(빈센트는 받은 편지들을 보관하지 않았다). 형이 죽은 뒤 테오는 형의 편지들을 묶어서 남기고 싶어했는데 그 바람을 요가 실현한 것이었다. 결혼 전 영어교사로 일했던 요는 프랑스어에도 능했던 지적인 여성으로 평생 동안 빈센트의 편지를 영어로 옮겼다. 그녀는 그 작업을 통해 발견한 것이 빈센트가 아니라 테오였다고 회고했다. 800통가량의 편지를 분류하고(빈센트는 편지에 날짜를 잘 쓰지 않았다) 고흐 가족들을 만나 편지 사이의 잃어버린 이야기를 되살리면서 손수 타자로 쳤다. 책이 나온 해에 요는 네덜란드에 있던 테오의 묘를 오베르쉬르와즈에 있는 빈센트의 묘 옆에 나란히 이장했다.

화가 반 고흐의 이름이 대중에게 본격적으로 알려진 첫 번째 계기가 고흐의 편지 출간이었다면, 두 번째 계기는 1926년에 벤노 스톡피스 Benno Stokvis가 쓴 《브라반트의 빈센트 반 고흐에 관한 연구》라는 책이다. 이 책은 조금 다른 방향으로 대중의 관심을 끌었다. 빈센트가 브라반트를 떠나 안트베르펜으로 파리로 갈 때 그전까지 그렸던 그림을 어

머니의 집에 두고 갔다는 내용 때문이었다. 빈센트의 아버지가 돌아가신 뒤 어머니는 브레다에서 살다가 여생을 레이던에서 보냈는데, 그 과정에서 고흐의 그림들이 벼룩시장에 나오게 되었다는 것이다. 이때 사라진 고흐의 그림들을 찾으려고 중고품 시장을 뒤져 '보물찾기'를 하는 이들도 많았으며, 위품이 나타나기도 했다고 한다. 고흐의 브라반트 시절 그림들은 어찌어찌해서 당시 수집가인 크뢸러뮐러 부인이 많이 사들였고 지금은 네덜란드의 크뢸러뮐러 미술관에 걸려 있다.

빈센트가 아몬드나무 그림을 완성한 1890년 4월 말은 생레미의 생폴 병원에 입원한 지 1년이 되던 때였다. 요절이나 광기가 천재 예술가의 징표가 된 것은 빈센트 반 고흐의 탓이 크다. 물론 빈센트 자신이 아니라 그를 '의학적' 또는 '낭만적'으로 진단한 후세 사람들 때문이다. 그 자신은 고통에서 벗어나려고 몸부림쳤고 그 고통을 그림으로 그려내고자 했을 뿐이다. 모든 예술가가 가난 속에서 예술혼을 일구었던 것은 아니지만, 렘브란트 이후로 시대와 불화하며 앞서간 예술가의 이미지가 어느덧 생겨났듯이, 고통받는 예술가만이 진정한 예술가라는 낭만 섞인 가설도 대중의 선입견이 되어버렸다.

고흐의 병명으로 가장 자주 입에 오르는 것은 '간질'이다. 생폴 병원의 의사 페론이 내린 진단이었다. 그는 고흐가 그림을 그릴 수 있도록 배려해주었고, 고흐는 병원에 있는 동안 병원 뜰의 아이리스·병동·감옥과 같은 실내를 그렸으며, 거동할 수 있을 때는 〈별이 빛나는 밤〉 〈사

이프러스 나무가 있는 밀밭〉같이 주변의 자연을 그렸다. 물감을 삼키는 등 법석도 있었으나 생레미에서 고흐는 대체로 평온했다고 한다. 이 시기 고흐의 그림들을 봐도 그렇다. '격렬함 속에서도 평온함을 간직한', 소용돌이 속에서도 고요함을 내뿜는. 당시는 정신병리학적 병명이 세상에 아직 나오지도 않았을 때이니, 고흐의 사후 전문가들은 고흐가 당시 병원에서 받은 진단에만 의존할 일은 아니라며 저마다 의견을 내놓았다. 1922년 칼 야스퍼스는 고흐의 병이 조현병이라고 했다. 특히 1888년 이후 고흐의 그림은 병세가 어떻게 진행되는지 보여주는데, 더는 형태에 괘념치 않고 세부 묘사가 지나치게 과장되어 있으며 내용 없는 에너지가 넘치는 면이 그 증상이라는 것이다. 남프랑스의 햇볕이 그에겐 너무 강렬했다며 일사병을 주장하는 이도 있었고, 이명이나 난청 증세를 보이는 메니에르 증후군이라고 주장하는 이도 있었다. 성격 혼란과 공격·피학 충동·갑작스러운 분노 따위는 고흐가 입에 달고 살았던 술 압생트로 인한 발작이었다는 주장도 있었다. 니체·플로베르 등 여러 예술가가 고통받았던 매독이 발전한 신경매독 증상·급성 간헐성 포르피리아·조울증·알코올 금단증상·임질 따위의 질환도 언급되었다. 요즈음에는 경계성 인격 장애나 조울증으로 분석하는 이들이 많다. 섭생을 잘하고 약물치료를 하면 다스릴 수 있는 질환이었던 것이다.

공교롭게도 반 고흐 집안에는 빈센트 말고도 정신질환을 앓은 이가 몇 있다. 여동생 빌헬미나는 열정적인 초기 페미니스트였는데 정신질환 진단을 받고 요양원에서 여생을 보냈으며, 남동생 코르넬리우스는 보어

전쟁에 참전했다가 포로수용소에서 자살로 추정되는 의문사로 생을 마감했다고 알려졌다. 빈센트가 죽은 지 몇 달 뒤 동생 테오도 급성 우울증과 발작을 진단받고 서른셋 나이로 정신병원에서 숨졌다. 가족들에게 빈센트의 죽음이 얼마나 큰 슬픔이었을지 짐작만 할 수 있을 따름이다. 슬픔의 무게를 견디지 못하여 산산조각 나버리는 사람도 있다. 고흐 가족들의 면면을 보면 참으로 뜨겁고 지적이며 순수한 사람들이었다는 인상을 받는다.

빈센트는 생레미의 병원에서 나온 뒤 파리 근교의 오베르쉬르와즈로 갔다. 1890년 7월, 그는 화구를 들고 들판으로 걸어 나갔고 가슴에 총상을 입고 돌아왔다. 그리고 방으로 걸어 돌아온 지 이틀 뒤 테오의 옆에서 숨을 거두었다. 테오는 형의 마지막 말이 "슬픔은 영원히 지속될 것이다"였다고 했다.[15] 빈센트의 죽음에 대해서는 아직도 의견이 분분하다.

끝내 우리는 정확한 병명은 모른 채 환자 고흐를 본다. 천재였는지 광기였는지, 아니면 그 광기가 천재의 충분조건인지 필요조건인지도 알 수 없다. 그의 소용돌이치는 별은 간질 발작 때문인지, 일그러진 사이프러스 나무는 조현병 때문인지도 알 수 없다. 플로베르·체호프·바이런 같은 숱한 예술가들도 영감과 광기 사이에 경계가 있는지 물었고

15 1890. 8. 5. 테오가 여동생 리스에게 쓴 편지

빈센트 반 고흐

빈센트의 묘지.

고흐가 그랬듯 왜 자신이 이 세상에 존재하는지 물었다. 테오는 그를 온전히 이해했을까? 그랬다면 빈센트는 덜 외로웠을 것이다. 누구도 대신해줄 수 없는 나만의 슬픔, 나조차도 어찌할 수 없는 고독. 고흐는 그 절대고독의 결과물을 우리에게 보여주며, 누구라도 그 안에서 자신의 한 조각을 발견하게 한다.

"동봉한 저의 소형 초상화를 보시면 제가 파리·런던, 그 밖의 많은 대도시들을 몇 해 동안이나 봤음에도 여전히 준데르트의 농부처럼 보

인다는 걸 느끼실 거예요. (…) 농부만이 이 세상에서 보다 쓸모 있다고 느끼며 생각하고 그려보곤 합니다. (…) 제 나름대로 판단하기엔 저 자신이 농부보다 단연 아래라고 생각해요. 아무튼, 그들이 밭을 갈듯 저는 캔버스에 쟁기질합니다."[16]

준데르트에서 브레다 기차역으로 가는 버스를 기다린다. 무언가를 찾아가는 여정을 시작했던 바로 그 자리다. 세상 어디를 가더라도 내가 한국에서 온 사람인 것처럼, 세상 어디를 가더라도 고흐는 준데르트에서 온 사람이다. 예술적 감각이 작업을 통해 개발되고 무르익어가는 것이라 해도 테오와 그 자신에게는 내재한 무엇인가가 있고 그것은 고향 준데르트에서 잉태된 것이라며, 빈센트는 "아마도 우리가 브라반트에서 보낸 어린 시절과 남달랐던 환경 덕분이겠지"라고 테오에게 썼다.[17] 고흐의 명성이 세계적으로 높아지고, 1973년 반 고흐 미술관이 문을 열고, 1990년에 고흐 100주기 행사가 치러질 때도 브라반트는 그에게 무심했다. 고향에서는 오랫동안 낯선 예술가, 혹은 그저 좀 이상한 사람이었던 것이다. 2015년에 고흐 125주기를 맞아서야 브라반트도 그를 고장의 자랑으로 내세우며 함께했다. 노르트브라반트의 밀밭과 감자밭 사이에서 유년시절을 보낸, 자기 삶의 의미를 찾아가는 어린 영혼이 준데르트에 서성댄다. 어딘가에 마음을 붙이려 할수록 무언가가 그를 내

16 1889. 10. 21. 생레미 병원에서 빈센트가 어머니에게 쓴 편지
17 1882. 10. 22. 덴하흐에서 빈센트가 테오에게 쓴 편지

빈센트 반 고흐

몰고 만다. 어디에 있더라도 떠나고 싶어지는 순간이 찾아오고 마는 것이다. 그럼에도 불구하고 그는 떠나기보다 머물고 싶어했던 사람이라는 생각이 든다. 그가 찾지 못한 것은 방랑이 아니라 평화였다.

고흐의 생가 한쪽 벽에는 화가 마를렌 뒤마의 글이 적혀 있었다.

"반 고흐는 삶의 쾌락을 좇은 별이 아니었다. 반 고흐는 미친 짓을 좋아하지도 않았다. 광기가 그를 죽게 했으나, 광기가 그의 그림을 만든 것은 아니었다. 비극적으로 죽은 예술가들은 많으나, 그토록 작업에 몰두했고 지적인 영혼을 지닌 예술가는 많지 않다. 가난 속에 죽은 예술가들은 많으나, 그토록 맹렬히 작업하고 명료한 정신을 지닌 예술가는 많지 않다."

페르낭 크노프

Fernand Khnopff

1858년~1921년

벨기에 > 브뤼허

브뤼허, 나는 벨기에의 브뤼허에 와 있는 거야, 하는 생각이 들었다.
내가 거기에 가본 적이 있었던가? 죽은 여인을 닮은 도시 브뤼허,
안개가 종루들 사이로 몽환에 젖은 향처럼 감도는 곳,
잿빛 도시, 국화가 놓인 무덤처럼 쓸쓸한 곳….
– 움베르트 에코《로아나 여왕의 신비한 불꽃》중에서

예술가는 도시의 생명을 사그라지게 할 수 없어도 잠든 도시를 깨워
낼 수는 있다. 초기 플란데런 화풍의 발원지인 벨기에 브뤼허는 예술가
들의 손에서 깨어난 도시다. 지금은 '북유럽의 베네치아'라며 아름다운
중세도시로 이름나 있지만, 브뤼허가 '죽음의 도시'로 불린 시절도 있었
다. 그 옛날 북유럽 한자 동맹의 창구 노릇을 하던 이 국제 무역도시는
15세기에 황금기를 보내고 곧 긴 겨울잠에 들고 말았다. 멀지 않은 안
트베르펜 항구가 북적이고 플란데런 도시들이 공업화로 흥청거릴 때도
브뤼허는 깊은 침묵 속에 있었다. 늘그막 뒷방 노인처럼 꾸벅꾸벅 졸다
가 아련한 잠 속으로 빠져든 도시. 플란데런에 스페인과 프랑스 군대가

페르낭 크노프

들어오고, 형제처럼 전통을 나눈 네덜란드와 그예 다른 길을 가게 되었을 때도 브뤼허는 말이 없었다. 브뤼셀 사람들이 산업화 시대의 도시생활을 누리던 때 벨기에에서 가장 가난한 도시라는 이름까지 얻었던 브뤼허가 죽음 같은 긴 잠에서 깨어난 것은 19세기가 저물어갈 무렵의 일이다.

브뤼허를 흔들어 깨운 이들은 다름 아닌 일군의 예술가들이었다. 이들은 역설적이게도 브뤼허를 '죽은 도시'라 부르며 잠든 영혼을 불러낸다. 북해의 물기가 몰려와 자아낸 안개 속의 도시 브뤼허에도 눈부신한 시절이 있었다고 읊조리면서.

안개가 종루들 사이로 몽환에 젖은 향처럼 감도는 곳

종을 울리며 이 도시를 잠에서 깨워낸 예술가들을 꼽자면 벨기에의 시인이자 소설가인 조르주 로덴바흐Georges Rodenbach가 가장 먼저 불려나온다. 로덴바흐의 작품에는 브뤼허가 자주 등장하는데, 특히 1897년에 나온 소설 《카리용 연주자Le Carillonneur》는 이 도시를 세상에 환기하는 데 큰 노릇을 했다.

소설은 브뤼허의 종탑에서 카리용을 연주하게 된 남자 요리스의 이야기다. 브뤼허의 옛 건축물을 복원하는 건축가인 요리스는 우연히, 하지만 운명처럼 카리용 연주자가 되어 종탑에 올라 도시를 내려다보며 살아간다. 도시를 자기 자신보다 더 사랑하는 이 남자의 사랑과 죽음

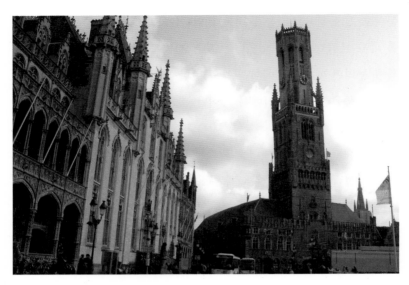

브뤼허 마르크트 종탑.

이야기가 종탑에서·운하에서·버헤인 수녀원에서·멤링의 그림 앞에서
펼쳐지며, 도시 안내서라고 해도 될 정도로 브뤼허의 역사와 여기저기
를 생생하게 그려냈다.

　이 소설이 나왔을 때 벨기에는 어엿한 독립국으로서 산업화 시대의
문턱에 있었다. 철도가 놓였고, 바다와 맞닿았던 옛 항구의 기능을 살
려보려는 계획이 진행되었다. 쇠락한 도시 경제를 발전시키고자 신항
건설 계획을 추진한 것이다. 신항의 이름 또한 브뤼허를 바다에 연결한
다는 뜻인 제이브뤼허Zeebrugge였다. 브뤼허는 중세시대 건축물이 고스
란히 보존된 공간이었기에 예술가들의 주목을 받으며 그 신비로움을

사랑의 호수.

내세워 여행자들을 끌어들이고 있었다. 그런데 도시를 확장하고 건설 사업이 추진되면 브뤼허만의 아름다움이 훼손될 것이라는 반대의 움직임이 일어났으니, 로덴바흐의 소설은 브뤼허의 신비로움을 보존하여 도시의 특성으로 보존해야 한다는 쪽에 선 작품이었다. 도시가 잠에서 깨지 않도록 놔두어야 한다는 개발 반대론자인 셈이었다. 끝내 제이브 뤼허 신항은 건설되었고, 브뤼허는 수 세기 전과 같이 바다에 연결되었으며 도시는 팽창했다.

　브뤼허 사람들은 자신들의 삶터가 '죽음의 도시'로 남아 있지 않길

바랐다. 신항을 건설하여 살기 좋고 매력적인 도시로 만들고자 애쓰고 있는데 도시를 죽음의 이미지로 묘사하는 소설가를 곱게 볼 리가 없었다. 그런데 역설적이게도 신항 건설 반대론자의 작품이 브뤼허의 아름다움을 세상에 알리는 데 큰 몫을 한 셈이었다. 프라하에서 카프카가 했던 일을 브뤼허에서는 로덴바흐가 했다고들 한다. 브뤼허와 로덴바흐 사이의 얽히고설킨 애증 관계는 쉽사리 풀리지 않았다. 그를 기념하여 거리 이름을 짓거나 동상을 세우거나 벽에 표지를 붙이자는 제안은 거부되고 무시되었다.

로덴바흐가 1898년 마흔셋 나이로 사망한 뒤, 작가 베르하렌과 마테를링크는 친구 로덴바흐의 기념물을 브뤼허에 세우는 일을 추진했다. 1903년에 완성된 기념물은 처음 계획한 위치였던 브뤼허의 버헤인회 수녀원 입구에 세워지지 못했고 로덴바흐가 성장한 헨트의 버헤인회 수녀원에 놓였다. 브뤼허는 신항 프로젝트의 반대자였던 로덴바흐를 받아들이지 않았고, 그의 작품이 부도덕하고 반가톨릭적이라며 반감을 접지 않았다.

오늘날 사람들은 이 소설을 통해 브뤼허를 마음에 담는다. 중세 브뤼허는 아련한 감정으로 갈무리되고, 급격한 도시화와 산업화가 빚은 혼돈과 불안의 시기를 거쳐 지금의 모습을 간직하게 되었음을 알게 된다. 나도 브뤼허 여행길에 카리용 연주자 책을 집어 들었고 브뤼허의 옛날과 그것을 처연하게 기억하고 있는 현대를 엿보았다. 돌아올 때는 로덴바흐의 다른 소설 《죽음의 도시 브뤼허Bruges-La-Morte》를 가방에 넣

브뤼허 버헤인회 수녀원.

어 왔다. 그의 소설은 민박집 식당 책꽂이에 브뤼허 안내서들과 나란히 놓여 있었고, 마르크트에 위치한 서점에서는 역사소설 서가에 턱 하니 꽂혀 있었다. 책에는 '멜랑콜리' '죽음' '고요'라는 말이 자주 나왔다. 내가 본 브뤼허는 이미 잠에서 깨어난 덕분인지 어둡지도 음산하지도 않았으나, 몇 시간이고 앉아서 바라볼 수 있을 듯한 벽돌 건물과 운하와 관광객들 사이에서 백여 년 전에 이 소설이 그린 도시의 아름다움, 그 아름다움을 놓지 못하는 고독과 쓸쓸함이 언뜻언뜻 묻어나고는 했다.

소설 속의 요리스와 바바라처럼 나도 한스 멤링의 그림을 보러 갔다. 이런 세 폭 제단화의 바깥 양쪽 패널은 보통 그림 주문자가 누구인지를 보여주는데, 이 그림 양쪽에 무릎 꿇고 앉은 남녀는 15세기 말 브뤼허의 시장을 지낸 빌럼 모레일과 그의 아내 바르바라다. 아들과 딸들이 뒤에 서 있어 가족 초상화라고 해도 되겠다. 요리스와 바르바라는 결혼을 약속하며 이 제단화 앞에서 그림 속과 같은 다복한 가정을 꿈꾼다. 무릎 꿇은 바르바라의 뒤에 서 있는 그녀의 수호성인 바르바라는 탑을 손에 들었으니, 요리스는 이 그림을 그들 사랑의 알레고리로 여긴다. 나의 종탑이 당신의 손에 있고 내 심장은 그 탑 안에 있다고 바르바라에게 속삭이면서.

로덴바흐가 1892년에 출간한 《죽음의 도시 브뤼허》는 가히 성공적인 관광 홍보서였다. 브뤼허를 담은 흑백사진 35점을 삽화처럼 실어서, 독자들은 여행기를 읽은 듯 소설 속의 공간에 가보고 싶어진다. 과연 버헤인회 수녀원의 수선화 핀 뜰은 로덴바흐의 말대로 얀 판 에이크가

페르낭 크노프

페르낭 크노프가 그린
《죽음의 도시 브뤼허》 표지, 1892.

그린 초원 같았고, 사랑의 호수에는 연인들의 마음이 잔잔한 물가를 서성이는 것 같았다. 아내를 잃은 주인공 휴즈는 브뤼허의 운하변을 걸으며 죽은 아내가 오필리아처럼 브뤼허에 누워 있다고 느낀다. 브뤼허는 그의 죽은 아내였고, 그의 아내가 바로 브뤼허였다.

브뤼허를 불러낸 작가로 로덴바흐가 있다면, 화가로는 페르낭 크노프Fernand Khnopff가 있다. 페르낭 크노프는 벨기에의 상징주의 화가로 몽환적인 분위기에 불안과 고독을 담은 그림으로 알려졌는데, 특히 브뤼허는 그에게 남다른 의미가 있었다. 소설 《죽음의 도시 브뤼허》의 표지를 그린 이가 바로 크노프다.

크노프는 1858년 브뤼셀 근교의 흐렘베르헌Grembergen에서 태어나 브 뤼허에서 유년을 보냈고, 여섯 살부터는 브뤼셀에서 자랐다. 그의 집안 은 플란데런에서 대대로 부유한 부르주아였다. 이 집안 남자들은 대체 로 변호사나 판사였기에, 크노프 역시 법률가가 되기를 바라는 집안 분위기 속에서 자라 브뤼셀 법대에 입학했다. 그러나 보들레르와 플로 베르를 즐겨 읽었던 그는 법학도라기보다 문학도에 가까운 청년이었다.

1876년에 그는 브뤼셀 왕립예술학교에 등록하여 화가의 길을 찾아 나섰는데, 이 학교에서 벨기에 바닷가에서 온 제임스 엔소르를 만났다. 몇 해 앞서 이곳을 스쳐 지나간 고흐가 그랬듯이, 크노프 또한 이 학교 에 그리 마음이 끌리지 않았다.

젊은 벨기에

그러던 어느 날 현대음악과 시에 열광하던 동생 조르주가 데려간 모임에서 크노프는 일군의 아방가르드 작가들을 만났다. '쥔 벨지크 Jeune Belgique(젊은 벨기에)'라는 이 청년작가 모임에는 조르주 로덴바흐 Georges Rodenbach · 에밀 베르하렌Emile Verhaeren · 모리스 마테를링크Maurice Maeterlinck 등이 있었다. 1880년부터 1897년까지 활동한 이 모임은 '우 리 자신이 되지 않으면 사라진다'는 좌우명을 내걸고 〈젊은 벨기에〉라 는 이름의 문학비평지를 펴냈다.

당시 벨기에는 독립한 지 50년이 지나 국가다운 기틀을 꽤 갖추었으

나 여전히 '젊은 벨기에'였고, 이 신생 독립국의 청년 예술가들은 문학 예술에서도 프랑스식이 아니라 벨기에식을 원했다. 이들의 면면을 살펴보면 당시 플란데런의 젊은 예술가들이 어떤 환경에 있었는지 짐작할 수 있다. 이를테면 노벨문학상을 받은 《파랑새》의 작가 마테를링크나 벨기에 문학사에서 가장 중요한 인물로 꼽히는 베르하렌은 플란데런의 부르주아 집안 도련님들로 플란데런 도시의 대학에 다니며 프랑스어로 공부하고 글을 썼다. 대학 교육뿐만 아니라 행정과 법정 언어도 프랑스어가 공용어였기에 플란데런 사회가 프랑스화되어간다는 위기감이 일었고, 입말과 글말을 일치시키고 플란데런 고유의 것을 되찾자는 주장이 일어났다. 이런 움직임은 '플란데런 운동'으로 이어졌는데 다분히 민족주의 성향을 띠었다. 플란데런 작가들이 플람스어로 문학작품을 쓰기까지는 시간이 조금 더 필요했다. 이후 세기말을 지나며 비로소 네덜란드어도 프랑스어와 함께 공용어로 자리잡게 되었다.

플란데런 사람이면서 플란데런에 관해서 프랑스어로 글을 쓰는 작가들이 처한 역설적인 현실을 뛰어넘으려는 것인지, 이 시기 벨기에 문학은 사실주의와는 반대의 길을 걸어 생생한 현실보다는 모호하고 환상적인 세계를 보여준다. 물질 중심의 자본주의로 거세게 나아가던 시기, 예술가들은 자연을 있는 그대로 담으려는 생각에서 벗어나 비이성적이고 비자연적인 인간의 내면을 나타내려 하던 때였다. 마음껏 자유로워진 감정과 직관은 신비롭고 몽환적인 분위기를 그려냈고, 그들의 작품에는 팜 파탈과 죽음의 이미지까지 어렴풋이 드리워졌다. 19세기 말에

서 20세기 초의 이러한 예술 사조를 상징주의라고 하는데, 이때 상징이란 고전 예술에서의 알레고리라기보다는 구체적인 것에서 추상적인 것으로 나아간다는 의미다. 작가들은 그림에서 영감을 받아 글을 쓰고, 화가들은 글에서 영감을 받아 그림을 그렸다. '젊은 벨기에'의 작가들은 이러한 벨기에 상징주의 문학의 주역이었고 크노프를 비롯한 화가들과 교류했다.

크노프는 1881년 스물세 살부터 본격적인 화가의 길에 들어섰다. 브뤼셀 왕립예술학교 동문을 중심으로 한 미술그룹인 레소르L'Essor의 연례전이 첫 전시였는데, 그에게 우호적인 비평가는 '젊은 벨기에'의 에밀 베르하렌밖에 없었다. 1883년에는 '레소르'의 진보적인 화가들을 중심으로 '20인회'가 결성된다. 프랑스에서 인상주의 화가들이 심사가 엄격하던 살롱전에서 벗어나 독립적으로 '앙데팡당' 전시를 열었던 것처럼, 벨기에에서도 국가가 전시회를 독점하는 것에 반기를 들고 스무 명의 예술가들이 독자적인 전시를 열기 시작하였다. 20인회의 첫 전시회에서 크노프는 플로베르의 소설《성 안토니우스의 유혹》에서 영감을 받아 그린 〈플로베르에 이어서D'apres Flaubert〉(1883)로 상징주의 작품을 처음 선보였다. 몇 해 뒤에는 장미십자회의 신비주의에도 마음을 빼앗겨, 장미십자회를 창립한 프랑스 소설가 조제팽 펠라당Josephin Peladan의 소설 표지를 여러 번 그렸다.

크노프의 작품에는 스핑크스가 자주 소재로 나온다. 베르하렌은

20인회 화가들에게서 영감을 받아 '젊은 벨기에'에 글을 발표하곤 했는데, 크노프도 그의 지지와 찬사를 받은 화가였다. 크노프가 베르하렌의 글에 화답하여 그린 〈베르하렌에 이어서Avec Verhaeren. Un Ange〉(1889)에서도 스핑크스 상징을 볼 수 있다. 베르하렌은 상징주의 예술의 이상을 수호하는 천사이자 전사로 투구와 갑옷을 입고 서서, 여인의 얼굴을 한 스핑크스를 어루만지는 듯 제압하는 듯한 모습이다. 크노프의 스핑크스로 가장 널리 알려진 그림은 1896년 빈에서 발표한 〈애무〉일 것이다.

벨기에에서 발원한 아르누보가 유럽 여러 나라에 저마다의 양식으로 자리잡을 때, 크노프는 오스트리아에서 생겨난 분리파 화가들의 첫 전시에 초대되었다. 빈에서 선보인 작품 21점은 꽤 호응을 얻었고, 이를 계기로 구스타브 클림트에게 큰 영향을 주었다고 알려졌다.

크노프 또한 빈 분리파 화가들에게서 영감을 많이 받았다. 1900년대 초 브뤼셀에 지은 그의 집도 그랬다. 꼭 예배당처럼 보이는 흰 집을 '자아의 성전'으로 짓고 고독과 침묵을 빌어 자신의 세계에 침잠했다. 그 옛날 판 에이크가, 브뤼헐이, 보스가 그랬듯 크노프도 이렇다 할 흔적 없이 그림만을 세상에 남겨놓았다. 그림은 곧잘 팔렸고 명성도 높아져 벨기에 왕에게서 작위도 받았으나, 크노프는 자신의 성전 안에 굳건히 머물렀고 제1차 세계대전 동안에도 마찬가지였다. 플란데런의 옛 화가들과 다른 점이라면, 이는 크노프가 명백히 의도한 결과라는 점이다.

페르낭 크노프 〈극악〉,
펠라당의 1884년 소설 《최고의 악Le Vice supreme》 표지.

1908년부터 1911년까지 몇 해간의 결혼생활을 빼고는 평생 독신으로 살았으며, 1921년 63세 나이로 숨을 거둔 뒤 크노프의 유족은 그 신비를 세상에 드러내기를 거부했다. 그의 개인적 기록은 남김없이 불살라졌다. 크노프의 세계가 고스란히 담긴 '자아의 성전' 또한 유족의 동의로 곧 허물어졌다. 1880~1890년대 브뤼셀에서 크노프가 살았던 집이 '르 크노프Le Khnopff'라는 유명한 카페로 남아 있을 따름이다.

버려진 도시

상전벽해 세상에 제아무리 익숙하다 해도, 어제의 추억이 있던 거리가 어느덧 새 얼굴을 하고 있을 때 무상하고 서글픈 마음은 어쩔 수 없다. 수백 년 동안 똑같은 얼굴로 그 자리에 있던 나의 도시가 순식간에 그 모습을 잃어갈 때 마음속 풍경은 스산하다 못해 절망스러울지도 모른다. 더욱이 유년의 기억이 똬리를 튼 곳이라면. 크노프가 여섯 살까지 살았던 브뤼허의 인상은 화가의 머릿속에 이상화되어 그림으로 남았다. 로덴바흐의 희곡 《신기루Le Mirage》가 1903년 베를린에서 공연될 때 크노프는 브뤼허의 신비로운 모습과 음울한 거리를 이 공연 무대에 담아 좋은 반응을 얻었는데, 그 이듬해에는 이에 영감을 받아 〈버려진 도시〉를 그렸다.

이 그림은 마치 초현실주의 작품처럼 어디에도 존재하지 않을 도시의 불가사의함을 그려냈다고 알려졌으나, 알고 보면 실제 브뤼허의 한

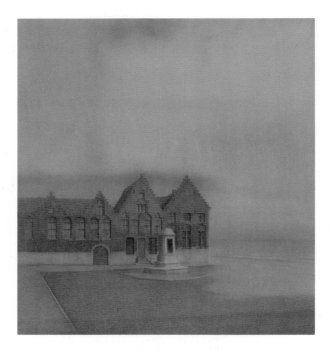

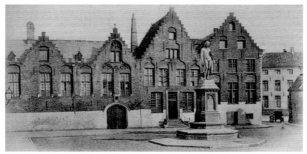

위 | 페르낭 크노프 〈버려진 도시〉, 1904, 브뤼셀 왕립미술관.
아래 | 한스 멤링 광장.

스 멤링 광장을 그린 것이다. 지금은 '분스다흐마르크트Woensdagmarkt(수요시장)'로 불리는 이 광장은 얀 판 에이크 광장이 있는 운하와 브뤼허를 굽이감는 운하 사이에 있으니, 물과 가깝다고 할 수는 있어도 그림처럼 바닷물이 광장까지 들어오는 곳은 아니다. 실제로는 건물로 둘러싸인 광장의 한쪽을 화가는 바닷물이 빠져나간 인적 없는 공간의 쓸쓸함으로 상징화했다. 문 닫힌 벽돌 건물과 동상 기단은 실제 모습에 가깝다. 브뤼허 사람들이 수요시장에 한스 멤링 동상을 세운 것은 크노프가 브뤼허를 떠난 1871년으로, 화가는 광장 사진을 보고 그림을 그렸다. 이 동상을 만든 브뤼허의 조각가 피커리Pickery는 몇 해 뒤 얀 판 에이크 광장에 판 에이크 동상도 세웠다. 벨기에 도시마다 자랑스러운 조상을 동상으로 세울 때였다.

사진에 보이는 건물은 16세기에 지은 성 아우구스티누스 수녀원으로 지금은 가톨릭 병원이 되었으나 파사드와 지붕은 문화재로 지정되어 지금도 그림과 같은 모습으로 여전하다. 푸르스름한 수평선은 저 멀리 있고 수녀원 건물의 문이며 창은 굳게 닫혀 있다. 사람들이 바다와 멀어져 몰락한 도시를 버리고 안트베르펜으로 떠나갔던 그 옛일을 전해주는 것만 같다. 동상 위의 한스 멤링도 간데없고, 기단만 덩그러니 남았다.

로덴바흐는 "바다는 변덕스럽다. 바다는 도시를 사랑했다가 떠나고 만다"고, '바다의 돌연한 배신'으로 '바다에 의해 버려진 도시'라고 소

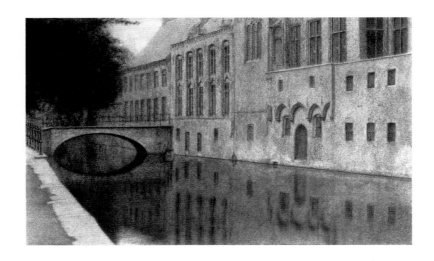

위 | 페르낭 크노프 〈브뤼허의 기억, 버헤인회 수녀원 입구〉 1904, 뉴욕 헌Hearn 패밀리 트러스트.
아래 | 페르낭 크노프 〈플란데런의 기억: 운하〉, 1904, 뉴욕 헌 패밀리 트러스트.

설에서 되뇌었다.[18] 창은 굳게 닫혀 안을 들여다볼 수도 없으며 문에는 문고리마저 없다. 그야말로 차갑고 죽은 듯한 고요뿐이다. 광장도 하늘도 동상도 비어 있고 바다는 저 멀리 멀어져갔다. 멤링이 서 있던 동상 기단조차 사람들이 버리고 간 집의 창문처럼 막혀 있다. 텅 빈 광장을 응시하는 것은 죽은 창문들뿐이다.

"브뤼허는 플란데런의 완전한 영혼이지만, 안트베르펜은 스페인 사람들에게 점령된 영혼이다. 브뤼허는 그늘에 머물러 있는 플란데런의 영혼이고, 안트베르펜은 이방인의 햇볕에 앉아 있는 플란데런의 영혼이다."[19]

바다에게 버림받았을 뿐 우리는 훼손되지 않았다. 우리의 영혼은 때 묻지 않았으며 플란데런의 고유함을 온전히 지니고 있다. 그것이 침묵과 쓸쓸함이라 하더라도 추억과 아름다움이 되지 말란 법이 있는가, 하고 묻는다.

크노프는 그렇게 브뤼허를 바다 안개에 묻어버렸고, 가까운 브뤼셀에 살면서도 브뤼허에 가기를 저어했다. 전해지는 일화에 따르면 자신의 마음속에 이상화된 도시의 상을 깨지 않으려고 애썼던 듯하다. 언젠가 브뤼허에 가야 할 일이 있었을 때에도, 기차역에서 택시를 타고 목적지까지 가는 동안 바깥 풍경을 보지 않으려고 선글라스를 썼다고 한다. 기억을 더듬고 사진을 참고하여 그가 되살려낸 브뤼허는 버려진 장소, 고적한 세계였다. 하지만 결코 누추하지 않다.

18 Rodenbach 《The Bells of Bruges》, p.91.
19 Rodenbach 《The Bells of Bruges》, p.29.

비밀 반사

　어느 오후에는 흐루닝어 미술관에 가서 크노프의 그림 한 점을 보았다. 예의 여동생의 얼굴과 운하가 아래위로 나란히 놓인 그림의 제목은 〈비밀-반사〉다. 그림을 보자마자 그 배경이 정확히 어디인지 바로 알 수 있었다. 관광객들이 사진을 찍느라 분주하고, 병원 건물 옆으로 관광객들을 실은 배가 지나다니느라 소란스러웠던 성 얀 병원과 운하였다.

　위쪽 그림은 원 안에서 한 여인이 팔을 뻗어 헤르메스의 입술에 손을 대고 있다. '쉿'하고 침묵을 재촉하는 듯, 고요를 명령하는 듯하다. 말하지 않아도 너의 마음은 내가 알고 있다는 의미인지도 모르겠다. 아래쪽 그림에는 성 얀 병원이 운하에 비친다. 한스 멤링의 그림이 있는 곳이다. 도시에 영혼이 있다면 그 내적 세계는 비밀스레 고요를 간직하고 있다. 비록 돌 안에 갇혀 있다 할지라도. 그 비밀에 접촉했을 때 우리가 듣는 응답은 성 얀 병원의 발치와 물에 비친 모습이다.

　이 아리송한 그림에 더 가까이 다가가려면 또 로덴바흐를 들여다보아야 한다. 데이비드 보위의 노래 〈Dancing out in space〉에는 "조르주 로덴바흐처럼 고요한/안개와 실루엣"이라는 노랫말이 나오는데, 로덴바흐의 시 〈고요의Du silence〉에서 가져온 이미지다. 이 시를 읽어보면 크노프 또한 이 고요에서 영감을 받아 〈비밀-반사〉를 그렸음을 단박에 알 수 있다. 시인은 죽은 도시의 어느 방에서 고요히 문을 닫고 거울

페르낭 크노프

페르낭 크노프 〈비밀-반사〉,
1902, 브뤼허 흐루닝어 미술관.

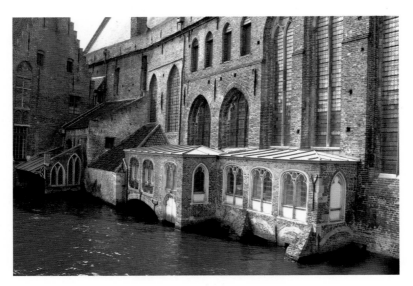

성 안 병원.

앞에 앉아 있다. 신비와 비밀이 어린 이 방에서 어떤 일이 일어나는지 자신을 응시한다. 그 비밀은 고독과 고요 안에서만 포착될 수 있기에. 그리고 그 비밀은 운하에 반사된다. 추억처럼, 훼손되지 않은 그 기억처럼.

고딕 교회, 높은 종루, 조붓한 자갈길, 기와지붕, 건물의 모서리 탑, 말없이 흐르는 운하. 그들이 사랑했던 비밀스러운 세계는 운하 위에서 종루 아래까지 뭉실 떠 있다가, 21세기에 관광객이 되어 브뤼허를 걷는 내게도 와 닿는다. 그 세계가 없다면, 관광버스에서 내려 사랑의 호수

페르낭 크노프

를 들썩여놓고는 버헤인회 수녀원에서, 애써 말소리를 낮춰 소곤거리는 방문객들과, 박제된 박물관 같은 골목길을 태연히 오가는 주민들 사이에서 더 당혹스러웠을 것이다. 중세로 시간여행을 온 듯 아련한 기분을 화들짝 깨우는 것은 그런 당혹감만은 아니다. 밤이 내리자 도시는 어제처럼 다시 잠에 빠진다. 여기에는 기억을 간직한 아름다움이 있으나 천진스러움은 빠져 있다. 늙어가는 것은 늙어가는 대로, 사라지는 것은 사라지는 대로, 멀어져가는 것은 또 멀어져가는 대로 살지 못하는 존재가 안쓰럽다. 그래도 그들이 붙잡고자 했던 것, 나도 어디엔가 두고 온 것들이 어슴푸레 마음에서 피어나는 것은 어쩔 수 없다.

상징주의 예술가들이 찾아든 영혼의 보금자리

상징주의 예술가들이 벨기에에, 그것도 유독 브뤼허에 찾아들었던 까닭은 1830년부터 1905년까지의 벨기에 역사를 보면 고개가 끄덕여진다. 독립 이후 이 75년 동안은 벨기에 역사상 처음으로 전쟁이 없었던 시기, 성장과 번영만 있었던 시기였다. 가톨릭 중심의 전통적 가치관과 자유주의·사회주의 등 여러 이념이 들끓고 충돌하던 격변의 시기이기도 했다. 그로부터 10년도 지나지 않아 또다시 세계 각국이 전쟁터가 되어버린 역사를 우리는 알고 있으나, 그 당시 벨기에는 스페인도·오스트리아도·프랑스도·네덜란드도 물러가고 새로운 왕국이 건설된 땅은 본디 플란데런의 것이었음을 깨닫던 시기였다. 세기말 벨기에인들은 브

뤼허에서 그들의 찬란한 과거와 현재를 이으려 했고, 판 에이크와 멤링을 정신적 조상으로 불러 세워 초기 플란데런 화파에 주목했다. 크노프 역시 브뤼셀에서 플란데런 고딕 화가들에 관한 강의를 하기도 했다. 이들은 플란데런 초기 화가들의 성지이자 플란데런 문화의 발원지를 영혼의 고향으로 삼아 세기말 유럽의 불안과 공포라는 감정이 어떻게 유혹과 도취·절망·죽음으로, 한편으로는 신비와 생에 대한 갈망으로 나타났는지 보여주었다. 당시 유럽에 일었던 고딕 리바이벌 및 중세주의와도 무관하지 않을 것이다. 중세 건축물과 기사도와 아서 전설을 다루며 잃어버린 정신세계를 중세에서 찾았던 라파엘 전파의 예술가들처럼 말이다. 크노프도 영국에 얼마간 체류하며 그들과 교류한 바 있다.

마르크트에서 숙소로 돌아오는 저녁, 해거름의 낮은 햇빛은 좁은 골목 사이로 겨우 들어와 벽돌에 무늬를 만들어낸다. 아치형 창의 쐐기돌마다 들어앉은 얼굴이나 건물 모서리의 성모상을 올려다보며 걷자니 어느새 레이Rei 운하다. 사랑의 호수를 지나 시내를 가로 질러 북해로 흘러나갔던 이 레이 강으로, 사람들은 수 세기 동안 요리조리 물길을 내어 브뤼허 구석구석을 연결해서 운하의 도시를 만들었다. 하구에 모래가 쌓여 도시의 운명을 바꿔놓았던 이 레이 운하변의 랑에스트라트에 크노프가 어릴 때 살았던 집이 있다. 기념표지 하나가 눈에 띌 듯 말 듯 붙어 있는 작은 호텔 '테르 레이언Hotel Ter Reien(레이 운하변 호텔)'이다. "페르낭 크노프. 이 상징주의 예술가는 1860년부터 1866년까지

크노프가 살았던 집. 파란 창틀이 있는 건물이다.

이 집에서 살았다. "아이일 적 그는 이곳에서 '반사'와 '비밀'의 놀라운 세계를 처음으로 관찰했다"고 적혀 있다.

크노프의 옛집에서 사내 하나가 나와 무심히 담배를 피운다. 운하변 카페에는 해거름 맥주를 즐기는 사람들로 테라스가 들썩거린다. 어둑한 운하에는 아직 관광객을 실은 보트가 지나간다. 저마다 카메라를 높이 치켜들고 무언가를 담고 있다. 내가 그들을 구경하는 것인지, 그들이 나를 구경하는 것인지 모르겠다.

10

제임스 엔소르

James Ensor

1860년~1949년

벨기에 > 오스텐더

> "그래, 그 사람들 알아. 참 한심하지.
> 그 얼굴의 눈코입들을 다시 자리잡아 주고
> 다른 이름들을 붙여 주어야 했어."
>
> – 밥 딜런, 〈황폐한 거리Desolation Row〉 중에서

제임스 엔소르라는 화가의 이름을 처음으로 접한 것은 네덜란드의 크뢸러뮐러 미술관에서였다. 반 고흐와 몬드리안과 토르오프 사이에서 눈을 사로잡았던 그림은 〈뛰어오르는 개구리의 복수〉(1898)라는 제목이었는데, 에드거 앨런 포의 단편 《뛰어오르는 개구리》을 바탕으로 한 작품이었다. 언뜻 보스의 현대적인 버전 같기도 한 그의 그림들은 브뤼셀과 안트베르펜의 미술관에서도 곧잘 눈에 들어왔다. 안트베르펜 왕립미술관에서 보았던 〈슬퍼하는 남자Man van smarten〉는 그러고 보니 영화 〈올드 보이〉에 등장했던 우는 예수였다. 만두만 먹으며 갇혀 지내던 오대수가 친구 삼아 지냈던 그림 속 그 남자. 브뤼셀 왕립미술관에는

제임스 엔소르

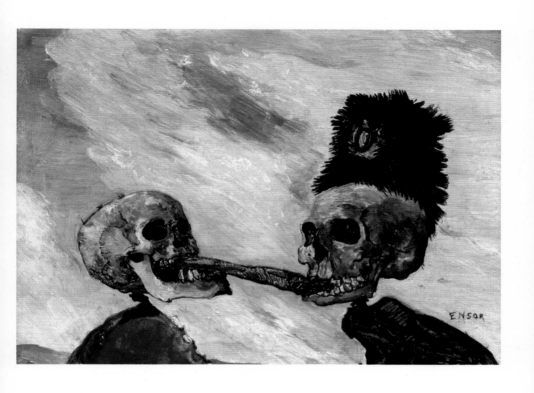

제임스 엔소르 〈훈제청어로 싸우는 해골들〉, 1891.

기괴한 형상들이 가면을 쓰고 있었고, 해골 둘이서 훈제청어 한 마리를 놓고 싸우는 그림이 있었다.

환상·괴기·풍자는 플란데런 회화 전통인 보스와 브뤼헐에 가닿은 듯하고, 역시 플란데런의 문화인 카니발을 떠올리게 한다. 그런데 이 화가의 가면은 내면을 곧바로 건드리는 구석이 있다. 이런 느낌을 표현할 말을 찾지 못할 때, 엔소르의 그림 속 형상들처럼 얼굴을 일그러뜨리고 싶어진다. 그 후로 나는 엔소르의 그림을 자주 들여다보았고, 그의 삶을 따라가 보았다.

제임스 엔소르는 벨기에 플란데런의 도시 오스텐더Oostende에서 나고 죽은 화가로 표현주의의 선구자라고 알려졌다. 크노프·반 고흐와 몇 해 앞뒤로 태어나 플란데런 언저리에서 예술을 접하고 자기 세계를 이룬 화가다. 크노프와는 브뤼셀 왕립예술학교 동창생이자 20인회에서 함께 활동한 사이다. 이 화가 셋을 나란히 놓고 보면 동시대 근거리에서 활동했으나 참으로 다른 환경에서 다른 방식으로 화가의 길을 걸었으며, 그리하여 빚어진 각자의 이야기가 각자의 목소리로 들려온다. 고흐는 세기말을 넘기지 못했고, 크노프는 제1차 세계대전을 지냈으며, 엔소르는 제2차 세계대전을 겪었다. 크노프는 유복한 부르주아 집안에서 태어나 법학도의 길을 돌아서 왔고, 고흐는 곤궁한 가톨릭 시골 마을 개혁교회 목사의 아들이었다. 그러면 엔소르는 어떻게 가면의 화가가 된 것일까?

제임스 엔소르

제임스 엔소르를 만나려면 북해에 가야 한다. 오스텐더, 동쪽 끝. 바닷가를 따라 남쪽으로 가면 베스텐더Westende(서쪽 끝)라는 마을이 있는 것으로 보아, 벨기에 해안 어딘가를 기준으로 동쪽 끝 마을이라고 불렀나보다. 벨기에 해안지역은 북해를 내다보며 즈빈Zwin 만에서 네덜란드와 국경을 이루고, 그 아래로 프랑스 국경까지 수백 미터 폭의 모래밭이 끝없이 이어진다. 모래밭 뒤로는 폭이 수 킬로미터에 달하는 모래언덕이 역시 해안을 따라 띠를 이룬다. 두 차례의 세계대전에서 서부전선이 이 해안을 가로질렀고, 제2차 세계대전 초기 됭케르크Duinkerk 전투가 있었던 프랑스 됭케르크가 벨기에 해안과 가깝다. 오스텐더는 이 벨기에 해안지역에서 가장 이름난 휴양도시다.

오스텐더 기차역을 나오면, 자신이 이 도시의 얼굴이라는 듯 메르카토르 범선이 돛대 세 개를 세우고 우뚝 서있다. 항구에 정박해 있는 배가 박물관이라기에 들어가 보았더니 오스텐더 사람들의 마음에 남을 만한 사연이 있는 배였다. 메르카토르 호는 1932년부터 1960년까지 운항한 벨기에의 마지막 실습선인데, 항해용 지도에 많이 쓰이는 메르카토르 도법을 고안한 플란데런의 지리학자 메르카토르의 이름을 따온 범선이다. 이스터 섬이나 태평양의 섬들에 과학 탐험대를 수송하기도 했고, 벨기에인들이 존경해 마지않는 다미안 신부의 유해를 가져오기 위해 모로카이 섬으로 항해하기도 했다. 1940년부터 오스텐더 항구에 정박해 있다가 제2차 세계대전 때는 영국군에 징집되어 전쟁에 참가했

으니, 오스텐더 사람들에게 이 배의 항적은 그들 삶의 자취이며 역사이기도 하다. 그리하여 이 배는 기차역과 시청사 사이에서 기념조형물처럼 떡하니 자리를 지키며 오스텐더 사람들의 하루하루를 바라본다.

벨기에서 오스텐더의 다른 이름은 '해수욕장의 여왕'이다. 요새가 있던 어촌이 휴양지가 된 것은 19세기가 무르익어가던 때의 일로, 벨기에 왕실과 독일 황제·페르시아의 샤·러시아 귀족들이 오스텐더에서 한철 머무르며 쉬어가곤 했다. 도버 해협 반대편에 있는 영국인들이 바람 쐬러 또는 하룻밤 기분 내러 오는 곳이기도 했다. 어떤 이는 오스텐더 처녀와 정분이 나기도 했고 아예 눌러앉기도 했는데, 그 가운데 제임스 엔소르라는 사내도 있었다. 브라이턴에서 온 이 영국 사내를 사로잡은 마리 하허만이라는 오스텐더 처녀는 바닷가에서 기념품 가게를 하는 집안의 딸이었다.

제임스와 마리는 결혼한 지 한 해 뒤인 1860년에 사내아이를 얻었고 조개껍데기와 산호·가면, 뱃사람들이 여러 나라에서 가져온 이국적인 물건들이 주렁주렁 매달린 기념품 가게에 태어난 이 아이에게 다시 제임스라는 이름을 주었다.

"오스텐더 사람들은 여름에는 일의 노예, 9월부터는 잠꾸러기가 된다."[20]
철 이른 바닷가 모래밭에는 모래 장난을 하는 아이를 지켜보는 부모

제임스 엔소르

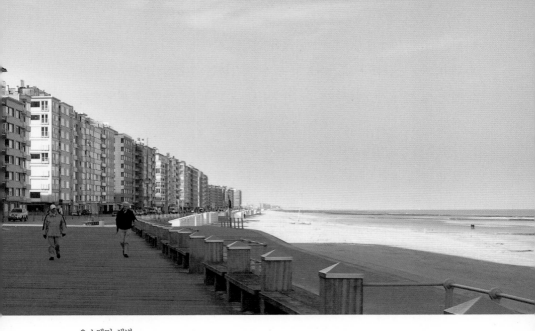

오스텐더 해변.

들과 조용히 북해를 바라보고만 있는 노부부들이 드문드문 보였다. 바
닷가 레스토랑과 퀴어르살^{Kursaal}[21]을 지나 관광안내소가 있는 골목으
로 들어서면 해변로와는 사뭇 다른 분위기다. 계절과 상관없이 어디선
가 모여든 젊은이들은 '헤밍웨이' 같은 이름의 카페에 앉아 바다가 아
니라 이따금 오가는 사람들을 구경한다. 긴 거리라는 뜻의 랑에스트라
트^{Langestraat}는 마치 휴양지 뒷골목은 젊은이들 차지임을 대변하는 듯하

20 제임스 엔소르 《Mes Ecrits》, 1935.
21 해수욕장이나 휴양지에서 공연장·무도장·카지노 등이 있는 복합시설을 말한다.

다. 제임스 엔소르가 태어난 외갓집이 있던 자리도 바가 되었지만 바의 테라스는 한산했다. 휴가객들이 오기 시작하는 부활절까지는 아직 잠에서 덜 깬 듯한 얼굴이다. 제철이 아닌 휴양지에는 어떤 우수가 드리워져 있다.

엔소르의 그림은 바다와 오스텐더를 빼고는 생각할 수 없으며, 엔소르를 만든 것은 이 도시의 두 얼굴이라고 했다. 독일의 한 미술사가가 장년이 된 엔소르를 방문하여 했던 말이다. 오스텐더의 두 얼굴이란 멋쟁이들과 프랑스 매춘부들이 오가는 호화롭고 우아한 여름, 그리고 몸집 좋은 어부의 아내와 주름 깊게 팬 털북숭이 어부들의 겨울이었다.[22]

브뤼셀의 영국인 가정에서 태어나 독일에서 의대를 다녔고 영국에서 토목 기술자로 일했던 아버지 제임스는 말하자면 '배운 사람'이었다. 그와 다른 사회·문화적 환경에서 살아온 아내가 생계를 꾸려가던 결혼 생활이었기에 그도 여름철이면 처가의 가게에서 손을 거들며 지냈지만, 철 지난 바닷가의 무료함은 견딜 수 없었던 모양이다. 아들 제임스가 태어난 뒤 꿈을 펼쳐보겠다고 미국으로 건너갔으나 전쟁이 나는 바람에 다시 돌아온 후, 철 지난 피서지에서 아버지 제임스가 주로 시간을 보낸 곳은 항구의 수많은 술집이었다. 그사이에 어머니의 이름을 딴 여동생 마리가 태어났지만 오스텐더를 갑갑해하던 아버지 제임스는 집 밖을 떠돌았고, 아들 제임스는 피서지 기념품과 가면들 너머로

22 John Gheeraert 《De Geheime Wereld van James Ensor》, p.159, Houtkiet.

들려오는 부모님의 싸움 소리를 들으며 자라야 했다.

제임스는 영국 노래와 독일 노래를 불러주며 바닷가 산책을 시켜주던 아버지를 따랐다. 여러 나라 말을 하는 멋쟁이에 스포츠와 음악과 독서를 즐기는 아마추어 화가였던 아버지는 어린 제임스에게 세상을 보여준 사람이 아니었을까? 하지만 그는 아버지의 가슴을 지닌 채 어머니처럼 고향 집에서 평생을 살았다.

· · ·

가게를 꾸려가는 어머니와 술집을 전전하는 아버지 사이에서 엔소르는 바닷가에 앉아 그림을 그리는 소년으로 자라났다. 화구는 아버지가 사다준 것이었다. 엔소르의 외가는 오스텐더에서 말하자면 '기념품 가게 독점' 집안이었다. 할머니·이모·삼촌 모두 조개나 가면, 그리고 인형같이 자질구레한 물건을 파는 가게를 했는데, 어린 제임스는 어머니가 바쁠 때면 외가에서 지내곤 했다. 할머니의 기념품 가게는 곰팡내가 나고 원숭이가 조개껍데기에 오줌을 싼 듯한 냄새가 났다고 엔소르는 회고했다. 특히 제집처럼 드나들며 혼자 놀았던 외갓집의 옆집에는 가면이 많았다.

미국 작가 마크 트웨인이 1873년 〈뉴욕 헤럴드〉 기자 시절 런던에 체류할 때 오스텐더를 둘러보고 적은 회고록[23]에도 기념품 가게 이야

23 《Europe and elsewhere. The Writings of Mark Twain, vol. 29》, Harper and Brothers, New York, London, 1929.

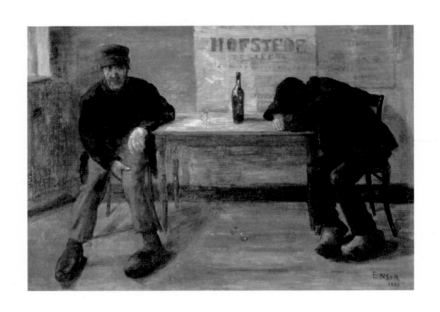

제임스 엔소르 〈주정꾼〉,
1883, 브뤼셀 벨피우스 컬렉션.

기가 나온다. 오스텐더에서 휴가를 보내고 있던 페르시아의 샤를 런던으로 모셔오기 위해 그곳에 간 트웨인은 이 휴양지의 가게들 대부분이 조개를 파는데, 조개로 온갖 형상의 남자와 여자를 만들어 기괴하고 기발한 모습이었다고 썼다.

엔소르가 가면과 조개들 사이에서 보낸 성장기에, 오스텐더는 본격적인 휴양도시로 탈바꿈하고 있었다. 벨기에 초대 국왕인 레오폴트 1세 치하에서 오스텐더는 항구가 커지고 브뤼셀과 철로로 연결되며 도버까지 연락선이 다니는 곳이 되었다. 엔소르가 다섯 살이던 1865년에는 레오폴트 2세가 2대 국왕으로 취임하여 오스텐더 개발에 속도를 더했다. 요새도시라는 군사 기능이 해제되자 도시를 둘러싸고 있던 아름다운 성벽과 해자가 사라졌고, 그 너머로 도시가 단기간에 급팽창했다. 레오폴트 2세가 벨기에를 발전시키고자 특히 열심이었던 분야는 건설사업으로, 그 자금 대부분은 왕의 개인 식민지로 삼았던 콩고에서 온 것이었다. 브뤼셀의 왕궁·법원·왕립미술관과 안트베르펜의 동물원·중앙역·왕립미술관 등 여러 시설과 도로가 이 시기에 건설되었는데, 왕이 가장 역점을 두었던 곳이 바로 오스텐더였다. 성벽으로 둘러싸인 소박한 해수욕 마을이자 어촌이었던 오스텐더를 야심차게 '작은 브뤼셀'로 개발하고자 했던 것이다. 왕실의 별장·카지노·공연장·호텔 같은 휴양시설이 바닷가에 속속 들어섰고, 왕은 여름이면 아예 오스텐더에 와서 지냈다.

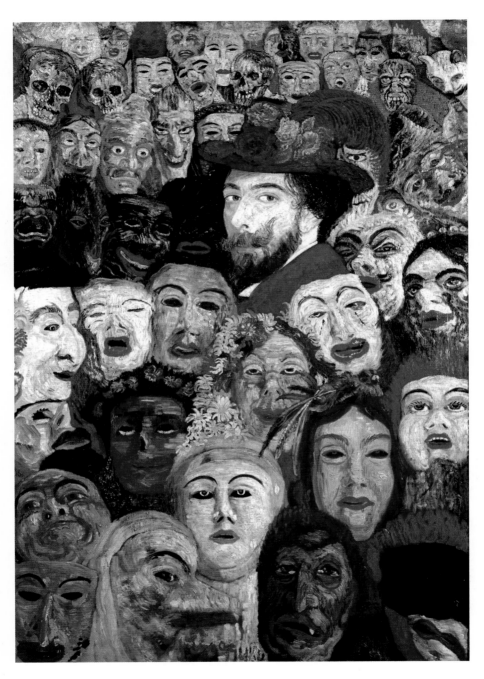

제임스 엔소르 〈가면 속의 자화상〉,
1899, 일본 고마키 메나드 미술관.

엔소르가 열다섯 살 되던 해 어머니의 기념품 가게는 기어이 파산하고 만다. 아버지가 술집에 퍼다 준 돈이 그 원인이라고 어머니는 비난했다. 엔소르의 가족은 오스텐더의 상조회인 세실리아회의 도움을 받아 겨우 살림을 꾸려갔고, 외가의 도움으로 랑에스트라트에 다시 가게를 열 수 있었다. 이 가게의 뒷방에서 엔소르는 그림을 그렸고 화구를 들고 바닷가 둑을 따라 걸어 마리아교회Mariakerke까지 가곤 했다. 자그마한 어촌에는 왕실의 별장 공사가 한창이었고, 둑에는 토끼들 천지였다. 어머니는 생계를 꾸려가느라 아들의 그림에 눈길을 줄 여유가 없었고, 제임스를 이해하는 단 한 사람이었던 아버지는 파산 뒤 더더욱 술에 찌들어 살았다. 정신이 말짱할 때면 아버지는 손수 베껴 그린 윌리엄 터너의 그림을 아들에게 보여주곤 했다. 그리고 아버지는 아들을 브뤼셀에 유학보내기로 마음먹는다. 장사가 그럭저럭 되어가고 집도 늘려 이사하던 때여서 어머니도 마지못해 고개를 끄덕였다. 도시성벽을 허물고 운하를 메운 자리에 들어선 새 집은 방이 많아서 여름철이면 숙박객을 받을 수도 있었다. 다락방은 어차피 손님을 받을 수도 없으니 엔소르의 화실이 되었다.

• • •

1877년 열일곱 살의 엔소르는 고향을 떠나 브뤼셀의 왕립예술학교에 입학했는데, 수업 첫날부터 학교에 적응하지 못했다고 한다. 그는 옥타비우스 흉상 소묘 수업을 어처구니없어 했으며 혼자 방에서 렘브란

트와 터너·마네를 베껴 그리는 날이 많았다. 엔소르가 아카데미즘을 혐오하기는 했어도 학습과 훈련의 중요성을 아예 부정한 것은 아니었다. 미술이란 결국 선을 긋고 색을 칠하는 손놀림에서 시작되는 것 아닌가. 이 학교 수업을 며칠도 못 견뎌 했던 고흐와는 다른 점이었으나, 엔소르 역시 고분고분한 학생은 되지 못했다. 기본적인 선 긋기보다 채색에 치중한다고 나무라는 교사들에게 그는 한사코 지지 않았다. 한편 엔소르가 유일하게 어울릴 수 있었던 동창생인 크노프는 엔소르와 고흐에 비하면 전통적 미술교육에 대한 반감이 그리 크지는 않은 편이었던 듯하다.

다행스럽게도 엔소르는 지루한 수업보다 세기말 브뤼셀이라는 도시에서 더 많은 것을 발견하곤 했다. 왕립미술관에는 루벤스와 브뤼헐과 보스가 있었고, 엔소르는 특히 브뤼헐을 좋아했다. 마롤 지구도 자주 거닐었다. 그 옛날 브뤼헐이 살았고 이제는 잠들어 있는 곳, 브뤼헐의 그림 속 인물들 같은 사람들이 여전히 살아가는 곳이었다. 거리를 구경하다 지치면 괴테·발자크·세르반테스를 읽었고 특히 라블레를 좋아했는데,《가르강튀아와 팡타그뤼엘》이 브뤼헐이 농민을 그린 것과 같은 방식으로 농민을 묘사했다고 보았다. 브뤼셀 시절에 엔소르는 파리를 잘 아는 친구들과 교류하며 인상주의 화가들을 알게 되었고, 보들레르를 접하고 또 그를 통해 포의 소설에 매료되기도 했다.

여름방학 때 집에 와서 그림을 보여주면 어머니는 코웃음을 치며 장사나 거들라 핀잔하기 일쑤였다. 오스텐더 해변에서는 국왕 레오폴트

제임스 엔소르

2세가 참석한 카지노 퀴어르살 개관식이 열렸고, 바닷가 마을은 더더욱 화려한 휴양지로 변해갔다.

1880년 학교를 그만두고 오스텐더로 돌아온 엔소르는 부모님 집 다락방에서 본격적인 화가의 길에 들어섰다. 아래층에서는 그림이나 그리며 지내는 아들을 이해하지 못하는 어머니의 잔소리가 끊이지 않았으나, 다락방의 큰 창에서는 바다가 보였고 지붕들과 거리의 행인들이 내려다보였다.

엔소르가 고향 다락방에서 지내긴 했지만 세상과 담을 쌓은 건 아니었다. 브뤼셀에서 만난 여러 예술가와도 교류를 이어갔다. 오스텐더에는 고향 친구이자 브뤼셀 왕립예술학교의 동창생이던 윌리 핀치Willy Finch도 있었다. 핀치 역시 영국인 아버지와 플란데런인 어머니를 둔 친구였다. 두 사람은 함께 둑으로 항구로 거닐며 갈매기와 파도 소리를 들었고 그림을 그렸다. 서로의 초상화를 그리기도 했다.

브라반트 지방에서 고흐가 그림 모델을 구하는 데 애를 먹었듯이, 가톨릭 사회인 오스텐더에서도 여자들은 화가 앞에 앉지 않았다. 엔소르의 어머니 또한 아들이 여자를 모델로 앉히는 것을 막으셨으니, 엔소르는 여동생이나 이모·어머니를 모델 삼아 그려야만 했다. 그즈음 파리 살롱전에서는 인상주의도 큰 호응을 얻고 있었지만 엔소르의 그림은 모조리 거절되었고, 특히 〈러시아 음악〉은 어둡고 음울하다는 혹평과 함께 돌아왔다. 벨기에 비평가들도 싸늘하기는 마찬가지여서,

1882년 안트베르펜 살롱전에 보낸 엔소르의 작품도 죄다 되돌아왔다. 당시 거절당한 작품 중 하나인 〈굴 먹는 여인〉은 22년 뒤인 1904년에야 안트베르펜에서 전시되고 팔렸다. 이 시기 엔소르가 몸담았던 미술 그룹 레소르L'Essor는 브뤼셀의 보수적이고 부르주아적인 미술계에 맞서 진보적인 예술을 지향했으나, 기존의 미술 전통에서 크게 벗어나지는 않았던 탓에 여기서도 엔소르의 그림은 받아들여지지 않을 때가 잦았다. 1883년 레소르 전시회에 낸 〈굴 먹는 여인〉 또한 되돌아왔다.

이 일을 계기로 엔소르와 그의 가까운 친구들은 어디에도 얽매이지 않는 자유로움을 좇아 새로운 미술그룹을 만들었는데, 이것이 바로 '20인회'였다. 레소르의 회원들이 대거 참여했으니 레소르가 20인회의 전신이라고 해도 되겠다. 페르낭 크노프와 윌리 핀치도 함께했으며 비평가인 옥타브 마우스가 주축이 되어, 20인회가 세계시민적이며 진보적이고 종교나 이념에서 자유로운 전위예술가 그룹임을 분명히 했다. 〈굴 먹는 여인〉은 20인회의 1886년 연례전에 전시되었다.

그런데 엔소르의 그림이 눈총을 받는 일은 20인회에서도 완전히 사라지진 않았다. 이 아방가르드 예술가들조차 몇몇 작품을 빼고는 어쩐지 그의 그림을 좋아하지 않았고, 옥타브 마우스가 만드는 잡지 〈현대미술〉에서도 마찬가지 분위기였다.

엔소르는 1884년 브뤼셀 살롱전에서 또 고배를 마셨고, 1886년 20인회 전시회에 보낸 그림 20점을 본 비평가들은 또다시 엔소르에게 찬물을 끼얹었다. 엔소르의 이십대는 거절과 혹독한 비평의 연속이었고, 동

시에 훗날 걸작으로 꼽힌 작품이 쏟아진 시기였다.

• • •

엔소르가 57세까지 화실로 삼은 다락방이 있던 집은 플란데런스트라트와 판이세헴란van iseghemlaan의 모퉁이에 있었고 바다가 보였다고 하는데, 이젠 흔적이 없다. 바닷가로 걸어 나가보아도 조개껍데기와 가면을 파는 기념품 가게들은 온데간데없고, 이름 모를 아파트와 호텔들만 상자처럼 쌓여 있다. 창이 크고 발코니가 많은 건물들에는 밤이 되어도 불이 켜지지 않는 창이 많았다. 브뤼셀이나 헨트 등 도시 사람들의 별장이 많은 까닭이다. 벨기에 해안지역 주택의 절반이 휴가용 또는 주말용 주택이라고 한다. 이 해변을 사랑했던 왕의 정열과 그 정열을 뒷받침해준 콩고에서 온 부로 한 시절을 풍미한 뒤, 두 차례의 세계대전과 재건을 거친 도시는 엔소르가 젊은 날 좌절과 환멸을 느끼며 내려다보았을 거리와는 다른 모습이 되어 있었다.

그래도 그 사이로 보이는 하늘은 넓다. 모래밭도 바다도 넓다. 레오폴트 2세를 이은 3대 국왕 알베르트 1세 이름이 해변 산책로의 도로명이 되었고, 이 해변로에서는 왕족처럼 걷거나 하염없이 바다를 보는 것 말고는 할 일이 없다. 겨우 몇 군데 문을 연 레스토랑에서는 오스텐더의 특산물인 굴과 새우 크로켓을 내어놓는다. 카페에서는 플란데런의 여느 도시에서처럼 맥주 한 잔을 주문해도 올리브나 치즈 조각을 종지에 곁들여준다.

엔소르 집.

오스텐더에서 해산물을 먹으려면 부둣가로 가도 된다. 기차역에서 부둣길을 따라 늘어선 생선 포장마차에서는 고동과 소라를 넣고 양념해서 끓인 수프, 새우가 든 샐러드, 생선튀김 등을 먹기 좋게 담아 판다. 생굴을 선 채로 먹기도 한다. 부두에 있는 피스트랍 vistrap 어시장에서는 상인들의 오스텐더 방언이 푸근하고 정겹게 들렸다. 엔소르는 오스텐더에서는 오스텐더 방언을, 브뤼셀에서는 네덜란드어와 프랑스어를 썼고, 글은 프랑스어로 썼다. 이 고장의 방언 지도는 참 흥미롭다. 오스텐더에서 해변 전차를 타고 프랑스 국경인 더 판너 De Panne에서 네덜란드 국경 가까운 크노케 Knokke를 오르내려보면 프랑스 쪽으로 갈수록

제임스 엔소르

네덜란드어를 쓰고, 네덜란드 쪽으로 갈수록 프랑스어가 자주 들린다. 북쪽으로 갈수록 오히려 프랑스어 사용자가 많은 까닭은 브뤼셀이 가까워서다.

레오폴트 2세는 북해의 바람을 맞지 않고 왕실 별장에서부터 도리스식 기둥을 따라 대리석 바닥을 걸으면서 동시에 바닷가를 산책하고 싶어했다. 알레르트 1세 해변로에 설치된 로열 갤러리를 따라가면 문이자 교량 같은 구조물 아래에 청동으로 된 기념조형물이 나온다. 오스텐더를 휴양도시로 만든 레오폴트 2세의 업적을 기릴 목적으로 1931년에 완성된 동상이다. 군복을 입은 왕의 기마상 오른쪽 아래에는 '오스텐더의 어민에 대한 헌사'를, 왼쪽 아래에는 '아랍인의 노예였던 상태에서 해방해준 레오폴트 2세에 대한 콩고인들의 감사'를 주제로 한 조형물이 있다. 콩고를 왕의 사유지로 삼았다가 마지못해 벨기에에 병합한 일을 두고, 당시만 해도 콩고인들에게 시혜를 베풀었다고 생각했던 것이다. 레오폴트 2세는 벨기에에서 콩고 식민지와 관련하여 역사 바로 세우기의 대상이 되는 인물이다. 2004년 벨기에의 한 방송에서 레오폴트 2세가 콩고에서 했던 잔혹행위들을 다룬 뒤, 오스텐더의 시민행동 단체가 이 조형물에 있는 콩고인의 손 하나를 자른 일이 있었다. 당시 콩고인들은 고무 채취 농장에서 가혹한 강제노동을 해야 했고 할당량을 채우지 못하면 손을 잘렸다. 그러니 손이 잘린 동상이야말로 실제 역사에 더 가깝다는 주장이었다. 이 조형물에서 말한 '해방'이란 사실은 벨기에인들이 콩고인들을 학살한 사건이었다. 오스텐더 시 당국은 손 잘

오스텐더 해변의 로열 갤러리.

린 이 조형물을 그대로 놔두기로 했다. 이 반달리즘 사건 또한 실제 역사에 더 가깝다고 판단한 것이다. 그리고 2016년 6월에는 오스텐더 시당국이 동상에 새 표지판을 부착했다는 소식이 들렸다. 신문기사에 실린 사진에는 과연 새 표지판이 붙어 있었고 문화재 표시와 함께 이런내용이 적혀 있었다.

"이 동상은 완전히 역사 왜곡이다. 레오폴트 2세는 콩고인들을 아랍인 치하의 노예 상태에서 해방한 것이 아니다. 도리어 콩고인들을 커피와 고무 농장에서 일하는 노예로 부렸다. 그곳에서는 실제로 대량학살이 있었을 뿐만 아니라, 노예들이 충분히 강도 높게 일하지 않으

제임스 엔소르

면 손이 잘리기도 했다. 2004년 오스텐더 시민행동단 '용감한 오스텐더 인De Stoete Ostendenoare'은 항의의 표시로 동상에서 콩고인 한 명의 손을 잘랐다."

기마상에서부터는 다시 '로열 갤러리Koninklijke Gaanderijen'가 이어진다.

• • •

20인회를 결성하고 이십대 중반을 지나면서, 청년 화가 엔소르의 그림에는 인상주의를 떠올리게 하는 붓질 대신 가면과 해골과 망령 같은 형상이 자주 등장한다. 색은 화려하지만, 악몽 같은 환상에는 쓸쓸함과 죽음이 어려 있다.

온갖 일들이 일어나는 카니발 전야, 어김없이 술고래가 된 아버지를 나무라는 사람은 할머니일까, 어머니일까? 엔소르는 플란데런의 여느 아이처럼 긴긴 겨울 끝의 카니발을 기다렸을 터이고 파스턴아본트에는 가면으로 카니발 치장을 하고 놀았을 것이다. 말썽꾸러기 엔소르에게 꾸지람을 많이 했던 할머니도 이날은 가면을 썼으니 카니발 노래를 부르기 전까지는 할머니를 알아보지 못했으며, 카니발 전야만은 아버지가 술에 취해 들어와도 어머니가 화를 내지 않는 날이었다고 엔소르는 회고했다.

카니발 소품인 가면과 해골에 이어 악령 같은 기괴한 형상이 등장하는 이 시기 엔소르의 그림이 영지주의와 신지학의 영향을 받았다고 보는 미술사가들도 있다. 그의 어머니조차 아들의 그림이 흑마술처럼 어

둠의 세계를 다룬다고 투덜댔으며, 비평가들도 마찬가지였다. 윌리 핀치를 비롯한 동료들은 점묘법으로 나아가고 있었고, 20인회의 동료 비평가들은 엔소르보다 크노프의 그림을 높이 사며 상징주의에 기울어 갈 즈음이었다. 주변 예술가들 사이에서도 엔소르는 이해받지 못하고 고립되어갔다. 1886년 여름, 마침 오스텐더에는 신지학회의 창립자인 헬레나 블라바츠키Helena Blavatsky가 머물고 있었다. 블라바츠키는 이듬해 봄 런던으로 가기 전까지 오스텐더에서 《비밀 교리》를 저술했는데, 엔소르가 그녀와 직접 교류했다는 기록은 없으나 그녀의 책을 읽곤 했던 것은 사실이다.

20인회 연례전에 전시된 이 그림의 원래 제목은 〈마담 B의 초상〉이었다. '러시아에서 온 마녀'라고 불리던 마담 블라바츠키를 노골적으로 언급했다가는 가톨릭 문화권인 플란데런에서 또 소동을 빚을 것이 뻔해서였을까? 엔소르는 이후 그림 제목을 바꾸었을 뿐만 아니라, 마귀 같은 형상들에 가면을 씌워 그림을 덧그렸다.

엔소르가 사람들의 눈살을 찌푸리게 하는 기괴한 형상을 그리고 있을 때, 고흐가 프랑스 남부에서 일렁이는 들판과 별밤을 그리고 있을 때, 크노프가 브뤼셀에서 상징주의의 길로 나아가고 있을 때, 벨 에포크의 파리에서는 이미 인상주의가 무르익고 후기 인상주의 화가들이 왕성하게 활동하고 있었다. 숱한 화가들이 파리로 몰려들었다가 자신의 길로 떠나며 현대미술의 여러 사조가 잉태되던 시기였다.

엔소르는 그 누구의 영향도 받지 않았고 그 어떤 화파에도 속하지

않았다. 당대 가장 전위적인 예술가 집단이었던 20인회조차 특정 사조에 기울어가며 엔소르를 배척했고, 엔소르 또한 세상을 배척했다. 그에게는 자신의 감각과 감정을 표현하는 것이 그림이었고 이제까지의 회화 전통이란 별 의미가 없었으니, 엔소르야말로 모더니즘의 문을 연 화가라는 생각이 든다. 자신만의 감정을 앞세워 표현하는 것도 예술이 될 수 있음을 사람들이 알아차리기 시작한 것은 제1차 세계대전이 지나서였다. 1880년대 벨기에에서 냉소적인 이단아일 뿐이었던 엔소르는 자신을 쓰레기 취급하는 비평가들을 향해 〈뛰어오르는 개구리의 복수〉를 그리고, 순교자가 된 예수에게 감정을 이입했다. 실제로 엔소르는 예수처럼 33세가 되던 해 그림을 그만둘 생각으로, 그때까지 그린 그림들을 포함하여 작업실을 통째로 팔려고 내놓기도 했다.

엔소르의 삶에서 유달리 그의 청년시절에 눈이 가는 까닭은, 우리 마음을 사로잡는 그의 그림들이 대체로 그 시기에 터져 나왔기 때문이다. 고향이 두 차례나 큰 전쟁터가 된 세월 동안 청년은 중년을 지나 노년이 되었고, 그 노년의 화가가 해변을 산책하는 모습이 오스텐더 사람들에게 풍경으로 기억될 만큼 저명한 예술가가 되긴 했어도, 나는 북해에 서면 바람 속에 사구를 거닐던 그 청년의 이미지가 먼저 떠오른다. 오스텐더에 드리워진 어떤 인상 탓도 있다. 이 바닷가가 고독한 젊은 영혼들이 격렬한 한 시기를 통과했던 장소가 된 데에는 벨기에 작가 휘호 클라우스Hugo Claus도 큰 노릇을 했다.

휘호 클라우스는 전후 벨기에를 대표하는 국민 작가이자 현대 네덜란드어 문학의 거장으로 꼽힌다. 대표작 《벨기에의 슬픔The Sorrow of Belgium》(1983)은 1930~40년대 벨기에 중산층의 삶을 잘 보여주는 자전적 소설로, 플란데런에서 보낸 유년시절을 바탕으로 플란데런 사회의 이중성과 가톨릭교회를 둘러싼 소시민적인 모습을 '벨기에의 슬픔'이라는 말로 담아낸 소설이다. 클라우스의 또 다른 작품 《경악De verwondering》(1962)은 전후 오스텐더에서 스무 살을 통과하는 젊은이를 그린 자전적 작품이다. 클라우스는 1948년에서 1955년까지 오스텐더의 바닷가 호텔에 머무르며 시와 소설을 발표하고 권투와 도박을 하며 보냈다. 그리고 엔소르에게서 영감을 받아 그를 자신과 동일시하는 글을 쓰기도 했다.

노년의 클라우스는 알츠하이머 진단을 받자 스스로 안락사를 선택하여 벨기에 사회를 논란에 빠뜨렸다. 안락사를 세계 최초로 합법화한 나라이지만, 벨기에를 대표하는 거장이 그 방식으로 삶을 끝맺으려 하자 사람들의 마음은 복잡해졌다. 2008년 봄 그의 안락사 과정은 온 국민의 관심사가 되어, 아직 사회에 영향력이 큰 가톨릭교회에서는 이것이야말로 '진정한 벨기에의 슬픔'이라며 쓴소리를 하고 나섰다. 한편 그의 결정을 존중해야 한다는 의견도 팽팽히 맞섰다. TV에 생중계된 그의 장례식을 보면서 내 마음도 어수선해졌던 기억이 난다. 장례식은 네덜란드와 벨기에의 작가들을 비롯하여 문화계 인사들이 모두 모인 하나의 예술행사 같았다. 클라우스의 유골은 그의 유언에 따라 오스텐더

바다에 뿌려졌다. 그가 이십대 한 시절을 보내며 작가로 태어난 동시에 소멸해간, 존재의 고향과도 같은 곳이 오스텐더였다.

• • •

브뤼셀에서 학교를 다니고 파리·런던·네덜란드를 짧게 여행한 것을 빼고는 오스텐더를 떠난 적 없이 고향의 다락방에서 그림을 그렸던 엔소르였지만, 제1차 세계대전이 발발하기 전에는 동네 사람들과 어울려 파리의 벨 에포크를 즐기러 다니기도 했다.

1896년 어느 날, 엔소르를 포함한 오스텐더 사람 16명은 한바탕 놀아볼 생각으로 파리에 갔다. 오스텐더의 상조회인 세실리아회Circle Coecilia 회원이었던 그들은 '아름다운 시절'의 파리에서 즐거운 시간을 보낸다. 파티라면 역시 몽마르트르였다. '물랭루주' '르시엘' '랑페르' 같은 카바레를 옮겨 다니며 신나게 놀다 마지막으로 간 곳은 '죽은 쥐Rat Mort'라는 이름의 술집이었다. 오케스트라는 이미 연주를 마치고 가버렸지만 마침 주인이 벨기에 사람이었기에, 피아노 연주자와 예쁘장한 무용수 몇이 남아서 오스텐더에서 온 손님들과 잊지 못할 파리의 밤을 함께했다. 이날 광란의 밤을 보내고 온 사람들은 오스텐더에서 자선 무도회를 열자는 제안을 했고, 1898년부터 해마다 3월이면 오스텐더의 퀴어르살에서 '죽은 쥐의 무도회'가 열려 이제는 오스텐더의 전통이 되었다. 오스텐더를 유명하게 만든 대표적인 두 가지가 바로 '죽은 쥐의 무도회'와 제임스 엔소르인 것이다.

바다로 나가는 길목인 플란데런스트라트에 있는 엔소르 박물관에 들렀다. 엔소르가 57세 되던 1917년에 외숙부에게서 물려받은 집으로, 제2차 세계대전 때에도 폭격의 위험을 무릅쓰고 머물렀으며 89세로 죽을 때까지 살았던 곳이다.

엔소르는 외숙부에게서 물려받은 기념품 가게를 운영하지는 않았지만, 1층에는 100년 전 외숙부의 가게가 재현되어 있다. 위층에 걸려 있는 엔소르의 그림들은 실물 크기의 복제화지만 가구들은 전부 실제로 엔소르가 썼던 것이라고 한다. 음악을 즐겼던 화가의 피아노와 오르간도 고스란히 남아 있다.

오르간 위에 바로 그의 대표작 〈그리스도의 브뤼셀 입성〉이 걸려 있다. 엔소르가 28세이던 1888년에 시작하여 이듬해에 완성한 대작이다. 바다가 보이는 그 다락방의 벽면보다 커서 캔버스 아랫부분은 바닥에 말려 있었다던 그림, 20인회에서도 뜨악해했던 그림, 엔소르의 작품 중 가장 유명하고 말도 많았던 그림이다. 이 큰 그림을 어디에 걸 생각이었을까? 애초에 걸 생각은 있었을까? 이 정도 크기의 그림을 걸 장소도, 살 사람도 찾기가 만만찮음을 잘 알고 있었을 텐데 말이다.

끝이 보이지 않는 행렬, 깃발과 휘장으로 장식된 거리, 발코니와 열린 창, 환호하는 군중과 팡파르 사이로 예수가 나귀를 타고 들어오는 곳은 예루살렘이 아니라 카니발이 열리는 브뤼셀이다. 시가행진의 앞줄은 가면 쓴 이들이 차지했다. 맨 앞에서 군악대의 지휘봉을 들

제임스 엔소르

엔소르의 집.

고 있는 주교는 실제 주교일까, 아니면 주교 복장을 한 누군가일까? 오른쪽 관람대 위에서 지팡이를 든 남자와 광대는 시장과 그 관료들일까, 아니면 역시 카니발 복장을 한 이들일까? 관람대 아래의 현수막에 'VIVE JESUS/ROI DE/BRUXLLES(브뤼셀의 왕 그리스도 만세)'라고 적힌 것만 보면 어김없는 플란데런의 카니발 모습인데, 예수의 머리 위 현수막에 'VIVE LA SOCIALE(사회주의 만세)'라고 적힌 걸 보면 정치 시위를 풍자한 듯하다. 군악대의 깃발에는 'FANFARES DOCTRINAIRES/TOUJOURS REUSSI(교조적인 팡파르는 언제나 성공적이다)'라고 적혀 있다.

그에게 교조적 팡파르란 무엇이었을지 짐작이 간다. 엔소르가 1880년대 중반을 지나 인상주의와 결별하고 자기만의 길로 나아갈 때, 아카데미즘에 반대하여 결성된 전위그룹인 20인회마저도 파리를 중심으로 한 신인상주의와 상징주의 화풍에 열광하며 엔소르의 그림을 기이하게 보았던 것을 떠올려보면 말이다. 특히 1887년 20인회 전시에 초대된 조르주 쇠라의 〈그랑자트 섬의 일요일 오후〉에 동료들이 보냈던 환호가 그 대표적인 팡파르였으리라.

벨기에 사회에 새로운 정치 흐름으로 부상하던 사회주의에 대한 환호도 엔소르에게는 그런 팡파르였을까? 벨기에 정치는 독립 이후 줄곧 자유주의와 가톨릭 세력의 대결이었는데, 특히 종교 교육을 배제하고 공교육을 강화하려는 자유주의 정책을 둘러싼 충돌이 드세었다. 자유주의 정당이 수십 년 동안 의회의 중심이었으나, 엔소르가 화가의 길을 걷던 1880년대 들어서는 가톨릭 정당이 승리했고 이후 수십 년 동안

제임스 엔소르

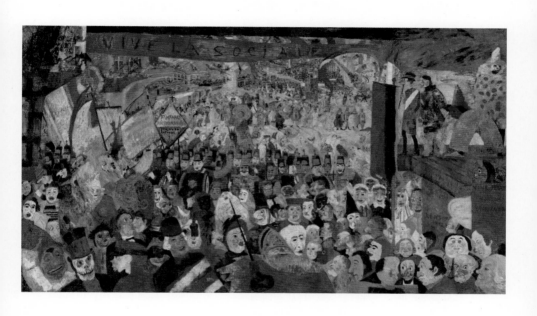

제임스 엔소르 〈그리스도의 브뤼셀 입성〉,
1889, 로스앤젤레스 게티 미술관.

득세했다. 그동안 사회는 산업화가 급속히 진행되었으나 서민들의 삶은 고단해지기만 했고, 1885년에는 벨기에 최초로 노동자당이 탄생하여 사회 개혁을 요구했다. 예술가들의 삶이라는 프리즘을 통해 보면 세기 말 벨기에는 신비롭고 근대화된 사회였지만, 노동자들에게는 생존권과 참정권을 쟁취하려는 투쟁의 시대이기도 했다. 그러니까 엔소르가 이 그림을 그릴 때에는 기득권이라 할 가톨릭 정치세력에 맞서 사회민주주의 정치세력이 부상하던 참이었다.

엔소르는 카니발의 시가행진 장면을 빌어 그 모든 팡파르를 조롱하는 듯하다. 그 어떤 회화 기법도 여기서는 통하지 않는다. 색채·형태·구도, 그 모든 것이 일그러졌다. 그래도 엔소르는 브뤼셀에 들어온다. 〈우는 예수〉와 마찬가지로 이것은 그의 자화상일지도 모른다.

이 그림은 완성된 뒤 30년 가까이 돌돌 말린 채로 있다가 이 집으로 이사하고 나서야 비로소 오르간 위에 걸렸다. 1929년 파리에서 전시할 때는 집의 발코니 일부분을 떼어내야 했고, 1939년 브뤼셀에서 전시를 할 때도 그랬다. 제2차 세계대전 때는 독일군의 폭격으로 약간 손상되기도 했다(그 당시 오스텐더 미술관에 있던 엔소르의 작품 몇 점이 소실되었다).

· · ·

그의 고향 오스텐더에 〈굴 먹는 여인〉이 걸려 있다는 것은 얼마나 다행스러운가. 나는 오스텐더 미술관에 엔소르의 그림을 보러 갔다. 오스

텐더 미술관은 바닷가 미술관이라는 뜻의 'Mu Zee'라는 이름을 내걸고 있는데, 1830년부터 현재까지 서플란데런 주와 오스텐더의 화가들 작품이 주로 걸려 있다. 부르고뉴나 플란데런이 아니라 벨기에의 현대 화가들 작품이 있는 젊은 미술관이다.

어느 날 엔소르는 조르주 로덴바흐의 시집 《우아한 바다La Mer Elegante》(1881)를 읽다가 〈레스토랑에서Au Restaurant〉라는 시에 마음을 빼앗겼다. 석양이 지는 바닷가 레스토랑의 테라스에서 오스텐더의 굴을 맛나게 먹는 신혼부부의 모습을 담은 시다. 레몬을 뿌려 입에 머금으면 태양에 잘 익은 과일처럼 입안에서 녹아내리는 굴. 거기에 빛과 포도주와 레몬이 어우러진 식탁의 이미지에 영감을 받아 엔소르는 당장 여동생을 불러 앉혔다. 엔소르의 집에서 보았던 가구를 그림 속에서 알아볼 수 있었다.

당시 살롱전을 주관하던 남자들은 식탁 위에 펼쳐진 이 삶의 찬가를 인정할 수 없었다. 우리 삶을 감미롭게 해주는 굴과 포도주를 젊은 여성이 혼자 아무렇지도 않게 즐기고 있다니, 비윤리적이고 부적절한 장면이었다. 게다가 술병이 두 개나 된다. 화이트 와인과 로제 와인 병에 빛이 와서 매달려 있다.

눈길을 끌어당기는 엔소르의 그림은 많지만 특히 〈굴 먹는 여인〉은 오래도록 바라보고 싶은 그림, 가까이에 두고 자주 보고 싶은 그림이다. 바다와 모래언덕과 굴만큼이나 오스텐더 사람들에게 샘이 날 지경이다. 물끄러미 보고 있으면 마음이 일렁이고, 또 잔잔해진다. 엔소르의

이른바 전위적인 동료 화가들도 이 그림까지는 뜻을 같이하여 20인회를 탄생시킨 계기가 되었다.

엔소르는 예술가들의 예술가다. 미술관 기념품점에도 밥 딜런의 음반이 놓여 있었다. 밥 딜런은 엔소르에게 헌사를 바친 여러 음악인 가운데 하나인데, 그의 노래 〈Desolation Row〉는 엔소르의 〈그리스도의 브뤼셀 입성〉에 영감을 받아 만들었다고 알려졌다. 오스텐더를 치유의 장소로 삼았던 음악인도 있다. 미국의 소울 가수 마빈 게이는 1981년 겨울을 오스텐더 해변에서 보내며 우울과 마약 중독과 싸운 끝에 이듬해 〈Sexual Healing〉이라는 곡으로 재기했다.

엔소르의 평판은 세기말을 지나며 이전까지와는 다른 방향으로 자라났다. 그런데 그럴수록 예술적 창의력은 잦아드는 것인지, 아니면 너무 일찍 불꽃이 타올라 버려서인지 그 후로는 가면과 해골의 화가라는 전형에서 크게 벗어나지 못한 듯하다.

사람들은 이제 예술가가 자기 내면을 앞세워 표현한 그림에 그리 불편해하지 않게 되었다. 몇 해 사이에 세상이 그토록 달라진 것이다. 독일 표현주의 화가들과 미술 비평가들이 엔소르를 찾아오기 시작했다. 안트베르펜에는 엔소르의 그림을 높이 사는 미술그룹 '현대예술Kunst van Heden'이 있었고, 이 그룹의 주최로 1905년에 최초의 대규모 엔소르 회고전이 열린 뒤 그의 작품은 안트베르펜을 기반으로 전시되고 거래되었다. '현대예술'은 벨기에 화가를 중심으로 당대 유럽 화가들의 중요

제임스 엔소르 〈굴 먹는 여인〉, 1882.

한 전시회를 많이 열었는데, 그 가운데에는 반 고흐도 있다. 1914년 제1차 세계대전 발발 직전의 전시회에서 반 고흐의 유작 100점가량이 엔소르 등의 작품들과 함께 전시되었다. 테오의 아내 요 봉허르가 빈센트의 편지를 묶어 출판한 바로 그해였다.

1890년 브뤼셀에서의 20인회 전시장을 상상해본다. 고흐의 작품으로 〈해바라기〉를 비롯하여 그의 생전에 유일하게 팔린 그림이 된 〈붉은 포도밭〉 등 여섯 점의 작품이 걸려 있었다(20인회는 고흐의 사후 이듬해 1891년에도 그의 작품을 전시했다). 엔소르는 20인회 안에서 작은 소란을 일으키며 가면을 주제로 한 작품을 간신히 내걸었다. 고흐의 작품은 낯설기는 했어도 배척당하진 않았고 받아들여질 기미가 보이던 때였다면, 엔소르는 낯섦을 넘어 기이함과 불쾌함을 주는 화가로 손가락질을 받았고 그림을 그만두려 했을 만큼 환멸에 빠져 있었다. 크노프의 그림이 세기말 벨기에인들의 불안한 영혼을 위무해주었다면, 엔소르의 그림은 세기말이 아니라 20세기에 걸맞은 것이었다. 고흐가 만약 엔소르처럼 냉소에 젖은 예술가였다면 그 시간을 견뎌냈을지도 모른다는 생각이 든다. 엔소르는 자신을 순교자로, 해골 같은 비평가들이 서로 물어뜯고 싸우는 훈제청어로, 뛰어오르는 개구리로 그리며 세상에 복수를 날릴 따름이었다.

1921년 '현대예술'이 주관한 엔소르 개인전에서 회원들은 안트베르펜 미술관이 엔소르의 작품을 사도록 재정 지원을 하기도 했다.

제임스 엔소르

1923년에 엔소르는 벨기에 왕립아카데미 회원이 되었다.

국제적 명성도 점점 더 높아졌다. 엔소르의 작품은 '현대예술'이 주축이 되어 당시 표현주의 사조가 정점이던 독일에서 주목받았다. 1927년 하노버를 시작으로 베를린·드레스덴·만하임·라이프치히에서 대규모 전시회가 성공적으로 개최되었고 1929년에는 브뤼셀에서 대대적인 회고전이 열려 드디어 〈그리스도의 브뤼셀 입성〉이 전시되기에 이르렀다. 엔소르에게는 남작 작위가 수여되었고 이듬해에는 오스텐더에 그의 흉상이 세워졌다. 1932년에는 파리에서도 큰 전시가 열렸다.

1949년 엔소르가 오스텐더의 병원에서 숨을 거두었을 때, 그의 유해가 고향을 떠나는 길은 왕의 장례식처럼 성대했다고 한다. 엔소르는 자신이 즐겨 그렸던 마리아교회의 뜰에 잠들었다. 유로화 도입 이전 벨기에 지폐 100프랑의 모델은 엔소르와 그의 가면들이었다.

11

피트 몬드리안

Pieter Bruegel de Oude

1872년~1944년

네덜란드 > 돔뷔르흐

보시는 바와 같이
몬드리안은 그의 삶의 이 시기에는
색을 별로 쓰지 않았다.
그거야 그러기엔 그냥 좀
마음이 도무지 나지 않아서였지.

– 니코 데익스호른Nico Dijkshoorn, 《흑백의 구성 10. 예술을 보다》

1908년, 서른여섯 살때였다. 몬드리안의 가슴 밑바닥에는 어떤 움직임이 일고 있었다.

정박지를 찾지 못하고 떠도는 배처럼 안절부절못했던 그해 여름, 몬드리안은 북해 바닷가에서 요가와 명상을 하고 그림을 그리며 보냈다. 사구를 산책하며 한낮의 태양이 파도와 흰 모래에 부서지는 모습과 땅거미가 하늘과 바다를 물들이는 장면을 보았다.

세기말을 통과해온 유럽은 온갖 목소리로 들끓었다. 화가들 주변에는 포비즘·큐비즘·아방가르드 같은 새로운 예술사조가 맴돌았고 저마다 제 갈 길을 찾느라 분주했다. 그 모든 흐름이 파도처럼 몬드리안에

게 와서 부딪혔다가 지나갔다. 바다는 바람의 세기나 빛의 온도에 따라 으르렁거리거나 다른 빛을 반사했지만 늘 그 자리에 있었다. 그리고 제일란트Zeeland의 빛도.

차가운 추상의 화가 몬드리안을 찾아간 곳은 네덜란드의 북해, 제일란트 지방이다. 제일란트의 빛과 몬드리안의 이야기가 바닷가 마을 돔뷔르흐에 소복했다. 몬드리안의 자취는 따져보자면 엔소르보다는 고흐에 가깝다. 세상 어디나 거처가 될 수 있다는 방랑자, 세계시민으로 살았던 예술가. 몬드리안은 네덜란드에서 태어나 자랐지만 고향을 떠나 암스테르담·파리·런던에서 살았고 뉴욕에서 삶의 마지막을 보냈다.

개혁교회 교육자의 아들

피터르 코르넬리스 몬드리안은 1872년 네덜란드 중부지방의 도시 아메르스포르트Amersfoort에서 태어났다. 반 고흐 가족처럼 엄격한 개신교도 집안이었다. 집안 환경뿐만 아니라 도시 전체가 개신교의 강력한 영향 아래 있었으니, 지금도 아메르스포르트에는 네덜란드의 '바이블 벨트'가 드리워져 있다. 네덜란드 사회에서 의회민주주의가 정착되어가고 산업화가 본격적으로 진행되면서 도드라진 여러 갈등 가운데 공교육 체계를 세우는 일은 거의 한 세기나 걸린 심각한 문제였다. 프랑스 혁명의 영향으로 네덜란드의 자유주의자들은 정부 주도의 공교육 체계

아메르스포르트의 몬드리안 하우스.

를 세우려 했으나, 기독교도들은 종교 교육을 기반으로 한 사립교육 체계를 유지하려 하면서 이른바 '학교 투쟁'이 지난했다. 이러한 갈등을 거치며 사회는 자유주의·사회주의·기독교로 분화되어 네덜란드 사회의 독특한 현상인 '지주화'를 낳게 된다. 학교 투쟁의 결과로 기독교를 기반으로 한 사립교육기관도 공립교육기관과 마찬가지로 정부의 재정 지원을 받는 체계가 갖추어졌는데, 몬드리안의 아버지는 이 학교투쟁 과정에서 프랑스혁명 정신에 반대한다는 취지로 생겨난 '반혁명당' 당원으로 활동한 기독교 교육 옹호자였다. 아버지는 아름다운 성문이 있는 이 도시에서 개신교 초등학교의 교장을 지냈으며 미술에 조예가 있

는 사람이었다. 어머니는 몸이 약해 자리에 누워 있는 시간이 많았기에 두 살 위인 누나가 여덟 살도 되기 전에 집안일을 해야 했고, 아버지는 교회에서 많은 시간을 보냈다.

아버지가 교장으로 있던 학교이자 몬드리안의 생가인 건물은 '몬드리안 하우스'라는 이름의 박물관이 되었다. 그가 여덟 살에 아버지가 전근하게 되어 빈터르스베이크Winterswijk로 이사할 때까지 살았던 곳이다.

어려서부터 화가가 되고 싶다는 자신의 소망을 알아차렸던 몬드리안은 아마추어 화가였던 작은아버지 프리츠에게 그림을 배웠다. 아버지는 아들의 장래 희망을 마뜩찮아 했는데, 아버지의 바람과 제 꿈을 잘 타협한 것인지 몬드리안은 미술교사 자격을 갖추고 아버지가 있던 학교에서 학생들을 가르치며 틈틈이 그림을 그려 전시회를 여는 생활을 했다.

1892년, 스무 살의 몬드리안은 네덜란드 동쪽 끝 시골 마을인 빈터르스베이크를 떠나와 암스테르담 왕립예술학교 학생이 되었다. 너무나 빨리 변해가는 세상, 그만큼 자기를 지탱할 틀이 필요했던 것일까? 암스테르담에서 몬드리안은 부모님이 속한 개혁교회보다 더 규율이 엄정한 개신교 교파에 몸을 담았다.

신앙의 엄격함을 붙들고 세기말을 통과하던 몬드리안은 당시 암스테르담에 떠다녔던 아방가르드와 상징주의를 접했다. 몸도 정신도 심약했던 시기였으나, 그때는 세상 또한 그러했다. 온갖 이념과 조류가 소용돌

이쳤다가 침잠했다. 몬드리안은 프리 드 롬Prix de Rome에 응모하기도 하고 무정부주의자가 되어 급진좌파 그룹에 몸담기도 하면서 삼십대에 이르렀다. 몇 번의 사랑이 찾아왔으나 이내 지나가버렸고 그도 애써 붙잡지 않았던 듯하다. 암스테르담에서는 얼마나 이사를 많이 했던지, 여러 주소가 제각기 한때 이 거장을 품었노라고 내세운다.

1906년 즈음에는 암스테르담을 떠나 손을 타지 않은 자연을 찾아다니며 풍경화를 그렸다. 영국이나 프랑스와 달리 네덜란드는 그제야 공업화가 한창이었다. 몬드리안은 노르트브라반트의 농가에 살기도 하고 오테를로의 숲에서 지내기도 하면서 네덜란드의 회화 전통인 풍경화를 그렸다. 풍경들은 어둡고 쓸쓸했으며, 고흐의 그림처럼 밤이었다. 암스테르담에서 골방 생활을 하던 1905년에 암스테르담에서 반 고흐 유작전이 처음으로 열렸으니 몬드리안도 고흐의 그림을 보았을 것이다. 이시기 그의 그림은 고흐에게서 영감을 받았다는 인상을 지울 수 없다. 엄격한 개신교도 가정환경, 자신을 극단으로 단련시키는 태도, 자연과 시골을 찾아다니는 모습에서도 고흐와 닮은 점이 보인다. 하지만 몬드리안은 고흐보다는 더 산업화된 사회에 살았고, 구매력 있는 대중이 그림을 소비하고 향유하는 시대가 되었음을 잘 알고 있었다.

몬드리안과 고흐가 포개어지는 점이 한 가지 더 있다. 두 화가는 몇 세대를 거슬러 올라가면 한 조상에게서 갈라져 나온 곁붙이인데, 몬드리안이 그 사실을 알고 있었는지는 알 도리가 없다. 고흐의 고조부와

피트 몬드리안

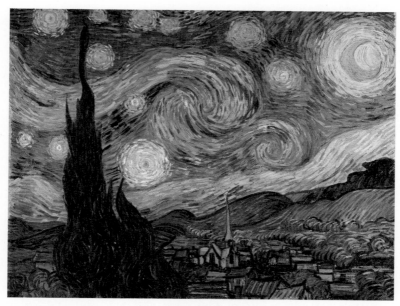

위 ǀ 빈센트 반 고흐 〈별밤〉, 1889, 뉴욕 현대미술관.
아래 ǀ 피트 몬드리안 〈여름밤〉, 1907, 헤이그 시립미술관.

몬드리안의 5대 조모는 남매 사이다. 화가 반 고흐의 5대 조부인 다비트 반 고흐David van Gogh의 자녀 중에서 아들의 직계자손이 빈센트 반 고흐이며, 딸의 자손이 피트 몬드리안인 것이다.

치유의 마을 돔뷔르흐

처음 네덜란드에 여행 왔을 때, 네덜란드 친구가 안내해준 곳은 암스테르담이나 로테르담 같은 홀란트의 도시가 아니라 제일란트 지방이었다. 이 나라가 북해에 면해 있고 바다를 휩쓸던 시절이 있었으며 '낮은 땅'이 나라 이름이 될 만큼 물과 애증 관계임은 알고 있었으나, 제일란트는 뜻밖의 고장이었다.

우선 '제일란트'라는 이름이 많은 것을 말해준다. 제일란트는 위로는 마스 강과 아래로는 스헬더 강 사이의 삼각주에서 여러 개의 반도로 되어 있는데, 그것도 예전에는 대부분 섬이었으니 말 그대로 '바다의 땅'이었다. 뉴질랜드의 이름은 바로 17세기 네덜란드인들이 '새로운 제일란트'라는 뜻으로 붙인 데서 유래한 것이다. 이 '바다의 땅'은 황금시대에는 홀란트 주와 함께 네덜란드 독립의 양대 기둥이었고 그에 맞는 위풍당당함으로 바다를 누볐으나 물과의 전쟁에서 혹독하게 패배하기도 했다. 네덜란드인들에게 잊을 수 없는 대재앙인 1953년 대홍수로 큰 피해를 겪은 뒤에는 제일란트의 섬과 반도 사이를 제방으로 연결하는 엄청난 프로젝트가 구상되었고 40여 년에 걸쳐 '델타 워크'라는 이

피트 몬드리안

돔뷔르흐 사구 풍경.

름으로 실현되었다. 제방 위 도로로 북해 사이를 가로질러보니, 신은 세상을 만들었고 네덜란드인은 네덜란드를 만들었다는 말에 고개를 끄덕일 수밖에 없었다.

제일란트의 빛을 보여주겠다며 몬드리안을 돔뷔르흐로 초대한 사람은 얀 토르오프Jan Toorop라는 화가였다. 얀 토르오프는 네덜란드의 대표적인 상징주의 화가로, 브뤼셀 왕립 예술 아카데미에서 엔소르와 크노프를 만나 20인회에서 함께 활동했다. 반 고흐의 사후 1892년 헤이그에서 테오의 아내 요 봉허르와 함께 최초로 고흐 유고전을 열었던 인물이기도 하다. 몬드리안은 얀 슬라위터르스Jan Sluijters · 레오 헤스털Leo Gestel과 같은 루미니즘 화가들과 교류할 때였기에 토르오프와도 자연스레 가까워졌다. 토르오프는 이미 돔뷔르흐의 여름철 주민이었다.

1908년 여름 몬드리안이 돔뷔르흐에 처음으로 찾아와 두 주 동안 머물렀을 때 이 바닷가에는 얀 토르오프와 야코바 판 헤임스케르크Jacoba van Heemskerck · 미스 드라베Mies Drabbe 같은 예술가들이 살고 있었고, 이들을 중심으로 몬드리안처럼 돔뷔르흐에 머물다 가는 화가들이 늘어나던 참이었다. 화가뿐만 아니라 문인들도 이들을 중심으로 하나의 여름철 공동체를 형성해갔는데, 그 가운데에는 네덜란드의 역사가 요한 하위징아도 있다. 몬드리안도 이 돔뷔르흐의 예술가들과 교류했고, 바닷가에서 제일란트의 빛을 만나고 명상을 하며 새로운 세계를 만들어나가 화가로서 이름을 얻었다.

마을 어귀에 주차하고 돔뷔르흐 표지판을 따라 마을에 들어서자 제대로 찾아왔음을 알게 해주는 것이 있었으니, 바로 요한 메츠거Johann Mezger의 흉상이었다. 이 바닷가 마을이 해수욕 휴양지가 된 역사는 오스텐더보다 짧다. 왕이 아니라 의사의 동상이 마을 중심에 조용히 서있고, 포장이 매끈한 대로가 아니라 시골 온천 거리 같은 골목이 푸근한 인상을 준다.

물리치료의 창시자라 할 수 있는 메츠거는 암스테르담의 암스틸 호텔에 진료실을 차려놓고 유럽 전역에서 온 지체 높은 이들을 치료했는데, 북해 바닷가 잔트포르트에서 해수욕을 하라고 권하는 처방을 내린 적이 있을 만큼 해수욕의 효험을 잘 알고 있었다. 어느 날 메츠거는 제일란트의 미델뷔르흐에 있는 처가에 갔다가 미델뷔르흐에서 가까운 돔뷔르흐에 가보게 되었고 곧 이 바닷가에서 여름을 보내며 환자를 받았다. 환자들은 여름이면 돔뷔르흐에 머무르며 물리치료를 받았고, 모래 언덕 아래에는 부자들의 별장이 들어섰으며, 돔뷔르흐는 제일란트에서 가장 이름나고 오래된 해수욕 마을이 되어갔다.

제일란트의 빛

돔뷔르흐에는 주민과 여행자 들이 섞여 오가는 소박한 휴양지의 분위기가 감돈다. 이 바닷가를 찾는 이들은 뭔가 볼거리를 기대하고 온다기보다는 그저 모래밭에 누워 파도 소리를 듣거나, 넓은 하늘이 야릇

피트 몬드리안 〈사구 2〉, 1909.

한 빛깔로 물드는 저녁에 모래언덕을 산책하려는 사람들이다. 메츠거 흉상이 있는 마을 중심에는 동네 사람들이 일용할 양식을 구하는 빵집과 슈퍼마켓 그리고 빠뜨릴 수 없는 감자튀김 가게들이 모여 있고, 시간의 더께가 앉은 옷들이 진열된 의류점과 뜨개질 용품점 옆에 몬드리안이 한때 다른 화가와 함께 묵었다는 카페가 있다. 휴양객들로 붐비던 여름철의 흥분은 이제 낮고 은은한 진폭으로 남아 햇빛 속에 떠다니는 듯하다.

토르오프는 바닷가 모래언덕 아래에 집을 짓고 전시회를 열곤 했는데 그림은 곧잘 팔렸다. 휴양객들은 전시회를 보고 그림을 사가곤 했다. 하지만 예술가들이 제일란트에 모여든 것은 휴양객들이 좋아할 만한 그림을 팔기 위해서도, 휴양하기 위해서도 아니었다. 이들을 불러들인 것은 바로 '제일란트의 빛', 제일란트에서만 볼 수 있는 노란색을 띠는 빛이었다.

브뤼셀의 상징주의와 파리의 점묘법 등을 두루 거쳐 네덜란드로 돌아온 토르오프는 아르누보 양식에 종교적 믿음을 담은 화풍으로 나아갔는데, 돔뷔르흐에서는 풍경화를 주로 그렸다. 토르오프를 중심으로 한 돔뷔르흐의 화가들 사이에 딱히 어떤 화풍이 형성된 것은 아니었다. 어떤 이는 사구 풍경을, 어떤 이는 숲을, 어떤 이는 고기잡이로 살아가는 어민을 그렸다. 한 가지 공통점이라면 바다를 있는 그대로가 아니라 자신이 보는 색깔대로 그렸다는 점이다. 후기인상주의나 신인상주

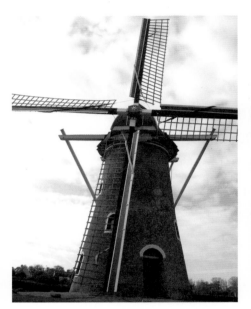

왼쪽 ı 벨떠프레이던 풍차.
오른쪽 ı 피트 몬드리안 〈빨간 풍차〉, 1911, 헤이그 시립미술관.

의라고 할 수도 있겠으나, 빛의 효과에 주목한다고 하여 이를 '루미니즘'이라고 부르고, 이 시기 토르오프·헤스털·슬라위터르스·몬드리안 등의 작품을 '네덜란드 루미니즘'이라고 따로 부르기도 한다.

빨간 풍차

헤이그 시립미술관에 있는 몬드리안 전시실에서는 그가 구상에서 추상으로 나아가는 과정을 오롯이 볼 수 있는데, 그 변형의 여정에서도 우뚝한 작품은 〈빨간 풍차〉다. 고흐가 프랑스에서 인상주의를 접한 뒤 자기 길로 가기 전에 잠시 보여주었던 것과 같이, 몬드리안의 풍차도 으르렁거리는 붉은색이었다. 풍차는 더시터르의 집에서 멀지 않았다. 몬드리안을 단박에 네덜란드의 유명 화가로 만든 바로 그 벨터프레이던 풍차다. 몬드리안은 이 풍차를 여러 번 그렸는데 그릴 때마다 선은 단순해지고 색은 강렬해졌다.

19세기가 저물 무렵 헤이그에는 프랑스의 바르비종 화파가 네덜란드의 사실주의 및 풍경화 전통과 어우러진 화풍이 움텄는데 이를 헤이그 화파라고 부른다. (반 고흐의 헤이그 시절 그림을 가르쳐주고 많은 영향을 미쳤던 사촌매형 안톤 마우버가 이 화파의 대표자다.) 몬드리안이라고 하면 빨강·노랑·파랑과 직선의 차가운 추상이 먼저 떠오르지만, 그는 헤이그 화풍이라고 할 만한 풍경화를 주로 그린 화가였다. 돔뷔르흐에 가기 전까지는 말이다. 1908년을 기점으로 크게 달라진 그의 풍경화에는

있는 그대로의 색이 아니라 자신이 보는 색 또는 찾고자 하는 색이 드러난다. 서른여섯 몬드리안에게 난생처음 나타난 획기적 변화였다. 헤이그 화풍, 네덜란드의 전통과 결별했으니 이제 어디로 갈 것인가.

신지학에 심취하다

이듬해 1909년도 몬드리안에게는 격변의 시기였다. 돔뷔르흐에서 그린 그림은 꽤 인기를 끌었고, 몇 해째 교제하던 흐레타 헤이브루크와 약혼도 했다. 그해 초에는 어머니가 갑작스레 세상을 떠났다. 몬드리안은 신지학회의 정식 회원이 되었고 여름이 되자 다시 제일란트로 향해 이번에는 좀 더 오래 머물렀다. 이 시기 그의 작품을 시간순으로 놓고 보면 강렬한 색은 슬쩍 부드러워지고 제일란트의 빛은 화폭에 점점이 떨어진다. 몬드리안은 사구와 바다의 곡선에 여성성이 있다고 적기도 했다.

한때 선교사가 되려 했던 반 고흐가 예술에 자신을 던진 것처럼, 엄격한 개신교 환경에서 자란 몬드리안도 종교와 철학을 놓지 않은 예술가였다. 금욕과 절제의 개신교와 결별하고 그가 심취한 신지학은, 예술이 종교보다 가치 있는 것이라 여기며 가시적 세계에서 벗어나 사물의 본질에 형태를 부여하고자 하는 정신운동이었다. 세계는 압축되어 그 견고함은 색과 구성으로 표현되고, 세계를 재현하면서도 그 안에서 변

하지 않는 요소를 찾으니 선과 색은 추상으로 나아갔다.

신지학에서는 세상을 쌍개념으로 본다고 한다. 남성성과 여성성, 영혼과 육체, 정신과 물질 같은 대립항에서 극단이 아니라 조화를 추구하는 것이 이들의 과제였다. 이 시기 몬드리안에게 풍경은 수직과 수평으로 압축되어가는 듯하다. 아닌 게 아니라 낮은 땅, 그것도 이 바다의 땅에서 수직과 수평 말고 어떤 풍경이 있을까? 그리하여 그가 돔뷔르흐에 와서 그리기 시작한 주제는 모두 수직과 관계있는 것이다. 풍차·교회 탑·등대·바다 말뚝, 그리고 수평선.

돔뷔르흐에 모여든 예술가들

마리 탁 판 포르트플리트 미술관Het Marie Tak van Poortvliet Museum은 몬드리안의 이름을 내건 레스토랑 옆 조붓한 골목에 있었다. 토르오프를 비롯한 돔뷔르흐 예술가들이 1911년부터 10년 동안 전시회를 열었던 공간이 지금은 미술관이 되었다. 건물은 본디 바닷가 모래언덕 아래 있었는데 1921년 폭풍으로 파괴되었고 1994년 지금 자리에 그대로 복원되었다. 몬드리안도 1911년과 1912년 전시에 참여했다.

마리 탁 판 포르트플리트는 돔뷔르흐의 예술가들뿐만 아니라 20세기 초 네덜란드 현대미술에 큰 역할을 한 인물로, 부모님이 남긴 막대한 유산을 문화예술 분야에 내어놓았다고 한다. 마리 탁은 몬드리안과 칸딘스키를 비롯한 당시 현대 화가들의 작품을 사들인 수집가였으며

20세기 초 상징주의가 한바탕 쓸고 간 뒤 표현주의 운동이 일어났을 때 그 물결을 전파한 인물이었다. 1910년 베를린에서 창간된 전위잡지 〈폭풍Der Sturm〉 주최의 전시회를 관람하고 네덜란드에 소개하는 비평 활동도 했다. 〈폭풍〉은 제1차 세계대전 직전까지 파리와 베를린을 아우르는 표현주의 예술가들의 중심이었는데, 지금 네덜란드의 헤이그 시립미술관·로테르담 보에이만스 미술관·암스테르담 시립미술관 등지에 있는 표현주의 회화 컬렉션은 그녀에게 빚지고 있다. 그녀는 몬드리안과 칸딘스키와 마찬가지로 헬레나 블라바츠키가 세운 신지학에 깊이 공감했으며, 루돌프 슈타이너가 세운 인지학에도 꽤 마음을 쏟아 그 분야에 후원을 아끼지 않은 연구자라고 한다.

미술관 입장권을 받는 자원봉사 직원은 마치 집에 온 손님을 맞듯 외투를 받아 걸어주며 가방은 보관해줄테니 편하게 관람하라고 말했다. 내 가방은 그녀의 책상 아래 구석으로 들어갔다. 몬드리안을 찾아서 왔노라고 하니, 탁자 위에 수북한 책자들 가운데 몬드리안 및 토르오프 관련 서적과 몬드리안 지도를 권해주었다.

교회·사구·바다·등대

돔뷔르흐의 몬드리안 지도는 네 가지 주제를 따라간다. 제일란트의 빛을 찾아온 그에게 돔뷔르흐가 선사한 주제란 교회·사구·바다·등

피트 몬드리안

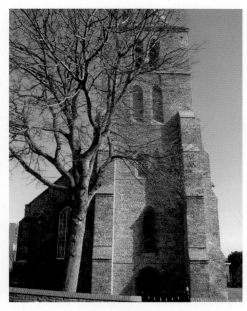

위 | 돔뷔르흐의 교회.
아래 | 피트 몬드리안 〈돔뷔르흐의 교회〉, 1909, 헤이그 시립미술관.

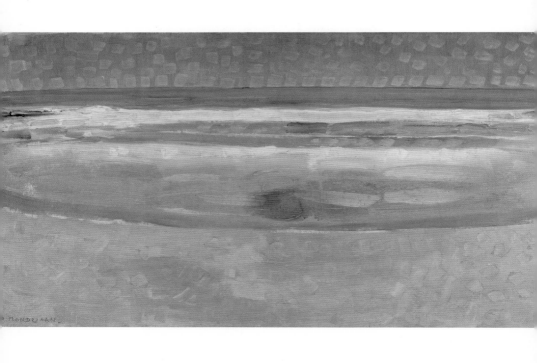

피트 몬드리안 〈해 지고 난 뒤의 바다〉,
1909, 헤이그 시립미술관.

대다.

몬드리안이 여러 번 그린 이 교회는 미술관에서 마르크트를 따라 나오는 길목에 있었다. 더시터르의 집에서도 한 발짝이다. 마을 한가운데에 있을 법한 평범한 교회인데, 몬드리안에게는 어떤 실험을 하기 좋은 구조물이었던 걸까? 풍경은 점점 추상이 되어간다.

오스텐더와 달리 돔뷔르흐의 해변로는 모래언덕 위로 난 둑길이었다. 그 둑길 해변로에서 말 그대로 가장 '높은 언덕'인 호허 힐Hoge Hil에 오르니, 저 멀리 베스트카펠레의 등대도 보이고 굽이치는 모래언덕 옆으로 바다와 하늘이 펼쳐졌다. 이렇게 큰 바다 앞에서는 몸이 공중에 떠 있는 기분이 된다. 앞에 펼쳐진 것이 바다라고 하기도 마땅치 않다. 내 눈이 만들어낸 화폭 안은 하늘로 가득하고 그 아래가 바다다. 그런데 다시 보면, 그것은 하늘이라기보다는 그저 공간이 아닌가. 이 언덕에서 하늘은 내 머리 위가 아니라 내 앞에 펼쳐져 있다.

호허 힐에 있는 '몬드리안 의자'에는 제일란트의 수호여신인 네할레니아Nehalennia가 앉아 바다를 내다본다. 네할레니아 여신은 2~3세기 라인 강 지역에서 영국으로 가던 길목인 제일란트에서 바다를 오가는 상인들과 뱃사람들을 지켜주던 북해의 여신이다. 이 고장 사람들은 네할레니아 대신 '네일뎌 얀스Neeltje Jans'라는 살가운 이름으로 부르길 좋아했다. 델타 프로젝트 방파제를 잇는 인공 섬의 이름도 '네일뎌 얀스'다. 17세기에 이 근방에서 네할레니아 신전 유적이 발견된 적이 있다. 네일뎌 얀스는 제방 위에서 개 한 마리와 함께 풍요의 상징인 과일 바구니

몬드리안 의자.

　를 안고 몬드리안의 삼원색 벤치에 앉아 있었다.

　몬드리안을 생각할 때 우리가 흔히 떠올리는 삼원색과 검은 선의 신조형은 1920년대, 그의 나이 쉰이 가까워질 무렵부터 말년까지의 작업이다. 누군가를 제대로 이해하려고 할 때 시간성이란 중요한 열쇠가 된다. 그의 과거는 현재를, 현재는 과거를 설명해준다. 한 예술가가 이룬 가장 눈부신 세계가 삶의 여정과 늘 함께하지는 않다. 하지만 그 과정을 미완성이라고 할 수 있는가? 어떤 이는 이십대에, 어떤 이는 삶의 마지막에서 무르익은 예술 세계를 보여준다. 또 어떤 이는 수백 년이 지나서 재평가되기도 한다.

　　　　　　　　　　　　　　　　　피트 몬드리안

몬드리안의 〈빅토리 부기우기〉(1944)를 보다 잘 즐기기 위해서는 그의 돔뷔르흐 시절을 들여다보면 틀림없이 도움이 된다. 그리고 뉴욕이라는 도시의 풍경화인 그 그림은 그가 삼십대에 이 모래언덕에 서서 그렸던 풍경화들을 더 깊이 즐길 수 있게 해준다. 몬드리안은 그의 풍경화가 어디까지 가야 완성되는지 알지 못했지만, 그때 이 자리에 형성된 세계를 붙잡아 화폭에 담았을 터이다. 로마시대 여신부터 몬드리안까지 긴 시간 숱한 기억이 포개어진 자리에 앉아 나도 내 기억 하나를 보탠다. 몬드리안 의자에서 북쪽으로 모래언덕을 따라가면 안내판 하나가 이곳이 그가 그림을 그린 자리였다고 알려준다. 화가가 보았을 구도가 나오도록 나도 이리저리 자리를 잡아보았다.

몬드리안은 그 후로도 1915년까지 이 바닷가에서 한철을 보내고 가곤 했다. 1911년 말 마흔을 몇 달 앞두고는 긴 청춘을 보낸 암스테르담에서 파리로 아예 거처를 옮겼다. 그해 가을 암스테르담에서 열린 조르주 브라크Georges Braque 전시회를 보고 마음을 먹은 모양이다. 약혼녀 흐레타와 파혼한 시점이기도 했다. 친구에게 쓴 편지에서 몬드리안은 가정을 꾸리려는 생각이 아름다운 공상일 뿐이었다고 털어놓았다. 아는 이 없는 파리에서 피카소와 브라크의 그림을 보며 작업에만 몰두하는 시기가 이어졌다.

파리 주민이 된 피터르 몬드리안Pieter Mondriaan은 네덜란드의 전형적인 개신교식 이름과 철자법을 버리고 '피트 몬드리안Piet Mondrian'으로

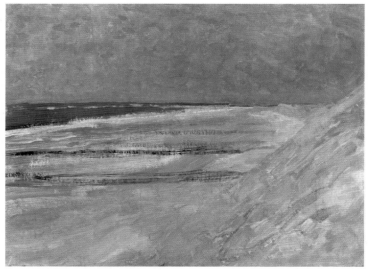

위 ｜ 돔뷔르흐 해변.
아래 ｜ 피트 몬드리안 〈서너 개의 잔교가 있는 돔뷔르흐 해변〉, 1909, 오테를로 크뢸러뮐러 미술관.

자신을 표기하기 시작했다. 네덜란드는 이제 떠나온 고향이 된 것일까, 그가 찾아 나선 미니멀리즘일까. Piet Mondrian은 I paint modern의 애너그램도 된다. 현대를 그려내는 화가의 풍경은 선과 면으로 점점 분절되었고, 마치 교회 창의 스테인드글라스처럼 검은 선이 생겨났다. 하지만 그에게 입체파는 종착역이 아니라 중간역이었다. 그 여정에서도 몬드리안은 창밖으로 보이는 파리의 도시 풍경을 그렸다. 지붕이 파도처럼 이어지는 바다였다.

수평과 수직의 풍경

1914년 여름 아버지의 병환 때문에 네덜란드에 다니러 온 몬드리안은 곧 발발한 제1차 세계대전에 발이 묶여 파리로 돌아가지 못하고 전쟁이 끝날 때까지 네덜란드에서 지냈다. 다시 찾은 돔뷔르흐 바닷가에는 파도가 선창의 말뚝에 와서 부딪히며 물리적 조형을 만들어냈고, 이는 수직과 수평의 극명한 대조라는 '새로운 조형'이 되어갔다. 이 시기 흑백의 구성 연작은 '잔교와 바다', 또는 '플러스와 마이너스'라고도 불린다.

제1차 세계대전에서 중립국이었던 네덜란드에서 예술가들은 예기치 않게도 파리와 베를린을 비롯한 유럽의 예술세계와 고립된 처지에 놓였다. 이런 상황이 오히려 그들의 고유한 내면에 집중하게 했다고 하는데, 그 네덜란드적 고유함이란 절제와 개신교적 전통을 바탕으로 한 정

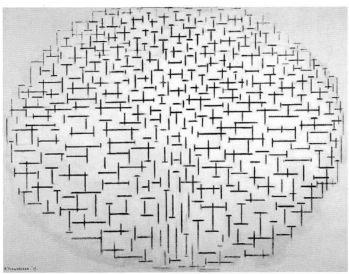

위 ㅣ 돔뷔르흐 해변 잔교.
아래 ㅣ 피트 몬드리안 〈흑백의 구성 10〉, 1915, 오테를로 크륄러뮐러 미술관.

신세계였을 것이다. 몬드리안은 예술의 근원을 물으며 신지학 연구에 더욱 골몰했다.

베스트카펠레의 등대

돔뷔르흐에서 이웃 마을 베스트카펠레Westkapelle까지는 둑길을 따라 쉬엄쉬엄 한 시간 반가량 걸으면 된다. 하늘을 걷는 듯 걷기 좋은 길이다. 베스트카펠레에 가까워지자 제방 아래에는 바다보다 낮은 땅에 붉은 지붕의 낮은 벽돌집들이 옹기종기 앉았고 돔뷔르흐에서부터 이정표가 되어준 등대는 혼자 우뚝했다. 제2차 세계대전 때 격전을 치른 자취도 남아 있었다. 마을에서 독일군을 몰아내느라 연합군이 폭격으로 무너뜨린 제방에는 셔먼 탱크가 놓여 있고 은발의 독일인·영국인 관광객들이 간간이 둑을 오갔다. 날이 저물면 등대에 노란 불이 켜지고 대기는 청회색이, 구름 사이 하늘은 마젠타색이 된다.

몬드리안은 이 등대를 다섯 점가량 그렸다. 15세기에 지은 교회가 80년 전쟁에서 타버리고 그 탑만 오도카니 남아 등대가 되어 있다.

몬드리안은 뜻하지 않게 피난민이 되어 돔뷔르흐에 거처를 두고 있었으나, 새로운 영감과 자극을 찾아 나서는 데에는 주저하지 않았다. 전쟁이 길어질 조짐이 보이자 그는 1915년 돔뷔르흐를 떠나 라런Laren에 짐을 풀었다. 라런은 노르트홀란트 주의 시골 마을이었으나 암스테르담을 오가는 전차 노선이 개통된 뒤로 도시의 교외 거주지가 되었고

몬드리안 〈베스트카펠레의 등대〉,
1909, 1910, 헤이그 시립미술관.

예술가들이 들어와 살기 시작하며 라런 화파를 형성한 곳이다. 라런의 예술가들은 헤이그 화파와 맥락을 같이하며 헤이그에서와 마찬가지로 자연을 인상주의 화풍으로 그렸다.

라런에는 화가들이 연신 찾아들어 20세기 초에는 '라런 화파 2세대' 가 형성되었는데 개중에는 제일란트에서 제일란트의 빛을 화폭에 담으며 몬드리안과 함께 신지학회 회원이었던 니브러흐, 몬드리안이 잘 알고 지냈던 슬라위터르스 및 헤스털 같은 화가들도 있었다. 전쟁 중에 중립국 네덜란드로 피난민이 몰려들어 도시에서는 집 구하기가 여의치 않았으니 암스테르담에서 멀지 않은 이 예술가촌은 화가들에게 매력적인 거처였고, 몬드리안도 이곳에서 농가를 빌려 전쟁이 끝날 때까지 머물렀다. 여기에서 테오 판 두스뷔르흐Theo van Doesburg와 바르트 판 데르 레크Bart van der Leck를 만났고, 1917년 이들과 함께 〈더 스테일De Stijl〉 잡지를 창간하고 글을 쓰며 자기 이론을 정립해나간다.

이런 예술가 공동체는, 제2차 세계대전 동안 독일군이 네덜란드 각 분야의 지식인과 사회지도층을 인질로 붙잡아두었던 수용소에서 '구조적 정신'이 움텄던 역사의 아이러니를 떠올리게 한다. 평소 사회에서는 서로 대화할 일이 없던 사회주의자·자유주의자·기독교 종교지도자들이 전쟁으로 인해 제한된 공간에서 섞여 토론하며 생활하는 동안 생겨난 이 '구조적 정신'에서 사회민주주의와 진보 정치가 무르익었고 전후 네덜란드 사회를 끌고 간 원동력이 된 것이다.

'스테일'이라는 네덜란드어에는 '양식(스타일)'이라는 뜻과 함께 '문설주'라는 의미가 있다. 문 양쪽에 세운 수직 기둥을 가리키는 말이다. 판 두스뷔르흐의 말에 따르면 자연과 정신, 여성적 원리와 남성적 원리, 수평과 수직이 균형을 이루는 예술을 추구하는 것이었다. 몬드리안 또한 두스뷔르흐에게 이런 글을 쓴 적이 있다. 교회 파사드를 모티브로 삼은 까닭은 '수직 상승'을 화폭에 담으려는 것이라고 했다. 두 사람은 끝내 사선논쟁을 벌이며 결별에 이르렀는데, 몬드리안이 견디지 못한 것이 두스뷔르흐의 사선만은 아니었다.

대전이 끝나갈 무렵 몬드리안은 빌리 벤트홀트라는 여성과 사랑에 빠졌다. 빌리는 몬드리안보다 열네 살 어린 프랑스어 교사로, 둘은 함께 춤을 배우러 다니기도 하고 예술과 신지학에 관해 깊은 대화를 나누는 사이였다. 빌리는 잡지 〈더 스테일〉의 구독자이자 몬드리안의 글을 읽고 비평을 해주는 지적인 파트너이기도 했는데 이들은 1918년부터 다섯 해 동안 연인 사이로 지냈다.

몬드리안은 사랑에서도 수직과 수평의 직선만을 쫓아 절대적인 것을 바랐을까. 현실의 사랑이 이런 이상에 딱 들어맞았을 리가 없으니, 두 사람의 사랑은 평온하고 순조롭지만은 않았고 그럴수록 몬드리안은 더더욱 절대적인 추상을 찾아 나섰다.

위대한 예술가로 남기란 이토록 험난한 일이다. 가장 사적인 사랑의 문제 또한 분석 대상이 되어 우리 앞에 박제되고 있으니 말이다. 두 사람의 심란한 관계가 엿보이는 편지 22통이 남아 있는데, 몬드리안은 받

피트 몬드리안

은 편지를 죄다 불태웠으나 그가 보낸 편지는 빌리의 손을 통해 전해온다. 몬드리안은 자신의 연인에게 친구로 지내는 편이 좋겠다며 담담하게 마음을 전한다.

"빌리, 편지 고맙다. 나도 그러는 편이 최선이겠구나 싶다. 너에게 실망한 것은 아니다. 하지만 예전에 내겐 아주 위대한 사랑이라는 환상이 있었다. 내 말은, 앞으로 그 아주 위대한 사랑이 네가 되리라는 확신이 들지 않는다. 그래서 이러는 편이 더 나을 듯하다. 그러니 네가 제안한 대로 그 이야기는 이제 더 하지 말자. 나에 대해 네가 여전하다면 난 결코 너에게 닫혀 있지 않을 거야." (1918. 3. 16.)

하지만 그가 마음먹은 대로 둘이 그저 좋은 친구로만 지냈던 것은 아니었다. 빌리는 여러 번 파리에 가서 몬드리안을 만났고, 몬드리안도 둘이 함께할 수 없는 현실을 애통해하며 그녀에 대한 감정으로 씨름했다. 그녀를 파리로 불러 함께 살아가기엔 자신의 재정 형편이 여의치 않아 슬프다고 토로하면서 '너는 사랑스러운 마돈나이자 작은 악마다'라고 쓰기도 했다. 몬드리안 연구가들이 그의 편지를 세상에 내보일 계획이라니, 반 고흐의 편지를 통해 그랬듯이 곧 몬드리안의 내면과 정신세계도 좀 더 깊이 들여다볼 수 있게 되리라.

파리로 돌아간 몬드리안은 화가라기보다는 예술이론가에 가까워졌다. 이젤은 아예 옆으로 치우고 자신의 예술적 이상에 관한 글을 쓰면서 신조형주의를 붙들었다. 몬드리안 연구자들은 1921년을 기억할 만

몬드리안 루트 표지.

한 해로 꼽는다. 근원을 찾아가는 그 여정에서 빨강·파랑·노랑이 확고하게 자리잡은 해였다. 몬드리안의 대표적인 이미지가 된 삼원색, 돔뷔르흐 시절에 나타났다가 별안간 사라졌던 그 삼원색이 돌아왔다. 제일란트의 모래언덕에서 보았던 부드러움과 온기는 이제 모래에 부서지는 빛처럼 모두 흩어졌고, 남은 본질은 차가운 추상이었다.

이윽고 유럽에는 다시 전운이 감돌았고, 몬드리안은 파리에서 런던으로 이주했으나 런던 대공습 때 집 정원이 폭격당하는 일을 겪자 1940년에 뉴욕으로 간다. 그리고 1944년에 72세로 생을 마감했다. 직선과 직선이 만나는 도로망과 재즈 음악이 있는 뉴욕에서 그의 검은 선은 점점 빨강·노랑·파랑의 선으로 바뀌었다. 내 눈에는 〈브로드웨이 부기우기〉도 도시의 풍경을 담은 하나의 베두타Veduta로 보인다. 그가 가로로 펼쳐진 제일란트의 자연에서 세로를 찾아내어 마음의 풍경을 담아냈듯이 말이다.

12

르네 마그리트

René Magritte

1898년~1967년

벨기에 > 브뤼셀

시간이 서서히 사라지다가 결국 정지하고 마는 그 세계.
모든 논리가 사라지고 결국 도저히 함께할 수 없는 것들이
하나로 뭉뚱그려져 존재하는 공간.

– 김연수 〈르네 마그리트, '빛의 제국', 1954년〉

벨기에 초현실주의

2015년 11월의 파리 테러는 한 세기 전 파리에서 축제 같은 시절을 보냈던 미국 작가의 책을 프랑스에서 다시 베스트셀러로 만들어주었다. 테러 직후 어느 방송사의 거리 인터뷰에서 한 노부인의 '우리는 헤밍웨이의 책《파리는 날마다 축제》를 여러 번 읽어야 한다'는 말이 계기가 되어 문학이 고유의 마법을 일으킨 것이다. 2016년 3월 브뤼셀 공항에 이어 말베이크 지하철역에서 폭탄 테러가 일어난 뒤, 어느 신문 기사에 실린 인터뷰에서 한 브뤼셀 시민은 브뤼셀의 화가를 언급하며

르네 마그리트

심경을 전했다. "벨기에가 초현실주의의 고향이긴 합니다만, 이건 낯설군요. 마그리트의 그림 같아요. 이 멋진 도시에서 이렇게 군인들을 보게 되다니요." 테러 직후 학교가 휴교되고 지하철 운행이 중단되고 거리에는 무장경찰이 포진한 풍경 사이로 달콤한 와플 향과 감자튀김 냄새가 떠다니며 초현실주의적 풍경을 자아내는 동안, 벨기에의 소셜 미디어에는 난데없이 고양이 사진이 홍수를 이루기도 했다. 벨기에 경찰이 테러 척결 작전을 펴는 것에 방해가 되지 않도록 소셜 미디어 사용을 자제해달라고 요청한 것에 대한 시민들의 반격이었다. 사진 속 고양이들은 마그리트의 중산모를 쓰고 있거나 마그리트의 그림 속에 들어가 있었는데, 벨기에 맥주를 마시며 당국을 조롱했고 우리 삶의 방식을 공포로 통제하지 말라는 메시지를 전했다. 그리고 이 고양이들에게는 #BelgianSurrealism라는 해시태그가 따라붙었다.

벨기에는 종종 스스로를 초현실주의적인 현실에 처해 있다며 풍자하곤 한다. 벨기에에는 행정적으로 브뤼셀 수도권·플란데런·왈롱의 3개 지방정부가 있고, 언어적으로는 플람스어·프랑스어·독일어의 3가지 언어 공동체가 있는데, 이들 지방정부와 언어공동체가 각각 물리적으로 딱 포개어지는 것은 아니다. 게다가 브뤼셀 수도권은 플람스어와 프랑스어의 이중언어 사용지역이다. 플란데런 지방의회는 플람스어를 쓰고, 왈롱 지방의회는 프랑스어 공동체와 독일어 공동체 지방의원으로 구성되며, 브뤼셀 지방의회는 프랑스어 공동체와 플람스 공동체 지방의원으

로 구성된다. 좀 들여다보면 외부인의 눈에는 이해하기 어려운 구석이 많아 과연 나라가 제대로 돌아가는 걸까 하고 갸우뚱하게 된다. 브뤼셀 테러 직후 이런 '잘 조직된 카오스'가 다시 도마에 올랐다. 브뤼셀의 행정구역은 19개인데 경찰서는 6개인 탓에 당국 사이에 공조가 잘되지 않고 결정을 내리는 시간도 오래 걸려서 문제라는 지적이었다.

그뿐이 아니다. 2011년 벨기에 선거 후에는 정부가 구성되기까지 541일이 걸리기도 했다(기네스북 기록을 경신했다). 어떻게 이런 일이 가능하냐고 묻는다면 벨기에 사람들은 이렇게 말할 것이다. "삶은 그런 거요. 모든 걸 너무 심각하게 생각하지 마쇼."

플랑드르 미술 기행 마지막은 다시 브뤼셀로 왔다. 초기 플란데런 화가들이 브뤼허를 북부 르네상스 미술의 중심지로 만든 뒤로, 그 기운은 물길을 타고 성벽을 넘어 저지대의 여러 도시로 퍼져나갔고 어디엔가 흘러들어 고여 있다가 다시 새로운 모습으로 흘러나가곤 했다. 마치 도시에 생명이 있어서 예술혼을 불러일으키고 그것이 다시 도시의 운명에 고유한 숨결을 불어넣기라도 하는 것처럼, 저지대의 예술사는 도시의 흥망과 함께할 때가 많았다.

브뤼허가 바다와 멀어지지 않았더라면 안트베르펜에서 루벤스의 바로크 회화가 나왔을까? 안트베르펜에서 스페인에 대한 항거의 기운이 자라나지 않았더라면, 스페인의 무자비한 탄압이 없었더라면, 하를럼의 초상화는 어느 다른 도시에서 나왔을까? 80년 전쟁의 중심지였

르네 마그리트

던 델프트에는 장르화가 있었고, 바야흐로 황금시대를 맞아 그 중심 도시가 된 암스테르담은 렘브란트라는 거장을 품었다. 저지대에 벨기에와 네덜란드라는 근대 국가가 탄생한 뒤에는 시골에서 자란 반 고흐가 큰 도시를 오가며 견문을 넓혔고, 몬드리안 역시 교육을 통해 제 갈 길을 찾아갈 수 있었으며 파리와 런던과 뉴욕을 넘나들었다. 사람들은 고향이 어딘지와 상관없이 이미 예술의 힘이 집적된 곳을 찾아 자유롭게 이동하고 거기에 쌓인 역사를 빨아들여 제 것으로 만든다. 이제 브뤼셀은 대륙을 넘어 전 세계와 동시에 문화를 교류하는 도시로 성장했고, 마그리트는 전 세계 현대예술에 큰 영향을 준 초현실주의 화가로 자리매김했다.

예술의 언덕

천 년 전 젠네Zenne 강가에 카를 대제의 후손이 성을 세울 때만 해도 브뤼셀은 갈대밭과 초지로 이루어진 습지대였다. 브뤼셀의 옛 이름인 브뤼오크셀라Bruocsella는 '소택지의 정착지'라는 뜻이다. 브뤼셀 시내를 흐르는 젠네 강은 19세기 말 복개되기 전까지 이 도시의 상징 문양인 노란꽃창포를 흐드러지게 피워냈고 람비크를 비롯한 브뤼셀의 유서 깊은 맥주를 빚어냈으니, 지금도 브뤼셀 사람들은 젠네 강이 그들의 핏줄을 타고 흐른다고 말한다. 이 도시는 늘 어느 나라의 수도였다. 브라반트 공국, 합스부르크 왕조 치하의 남부 네덜란드, 나폴레옹 몰락 뒤

얼마간 존속했던 네덜란드벨기에 통합 왕국, 독립국 벨기에, 그리고 유럽연합까지.

브뤼셀의 대로와 화려하고 웅장한 공공 건축물은 레오폴드 2세 치하에서 젠네 강이 복개되던 당시에 지금의 모습을 갖추었다. 식민지 콩고에서 착취한 부를 바탕으로 한 도시 개발의 소산이었다. 엔소르의 그림에서 브뤼셀로 입성하는 예수에게 환호하는 시민이 들어찬 그 대로 또한 당시에 막 완공된 대로 가운데 하나였다. 중앙역 아래 언덕에 있는 성 미셸성 구둘라 성당만이 이 도시의 발원부터 중세까지의 모습을 기억할 따름이다. 그랑플라스의 시청사와 길드 건물들은 17세기 말 프랑스의 폭격으로 전부 파괴되었으나, 빅토르 위고가 브뤼셀로 망명하여 이 광장에 찬사를 남겼던 것은 벨기에 독립 후 광장이 재건되고 있을 무렵이었다. 마르크스가 그랑플라스의 옛 푸주한 길드 건물에서 '공산주의라는 유령이 유럽에 떠돌고 있다.'라는 글을 쓴 때도 그즈음이었다.

퀸스트베르흐Kunstberg 또는 몽데자르Mont des Arts에는 벨기에 국왕 알베르트 1세의 기마상이 옛 도심을 내려다본다. 점심시간이면 직장인들이 나와 햇볕을 쬐고 관광객들은 카메라를 이리저리 들이대는 곳이다. 브뤼셀이 어쩐지 친근하게 느껴진다면 이 예술의 언덕 덕분이다. 브뤼셀의 도시구조는 정연하나 오밀조밀한 암스테르담과 들쭉날쭉하나 대로가 화통한 파리의 중간 어디쯤이다. 물리적으로도 브뤼셀은 네덜란드나 프랑스까지 각각 80킬로미터 거리에 있다. 도시의 얼굴인 중앙역

예술의 언덕.

이 언덕 허리쯤에 있고 제법 가파른 길을 오르내려야 하며, 언뜻 도시의 얼개가 모호하여 신비로운 느낌이 들다가도 어느새 탁 트인 축이 펼쳐진다. 이 언덕에 서면 그랑플라스에 있는 시청사의 종탑이, 그리고 맑은 날은 아토미움도 보인다.

브뤼셀의 못자리인 성 미셸성 구둘라 성당과 그랑플라스가 있는 옛 도심은 예술의 언덕을 기준으로 아랫동네가 된다. 이 언덕의 윗동네에

는 레오폴드 2세가 야심차게 건설한 신시가지가 펼쳐지는데, 브뤼셀 왕궁 앞에서부터 시가지 아래 옛 도심 사이 일대인 예술의 언덕은 본디 옛 도심에 속했으며 15~18세기에는 호프베르흐^{Hofberg}라고 불렸다. 영주들의 궁전이 있던 곳으로, 서울의 북촌쯤에 해당한다고 할까. 보통사람들은 시장이 서는 그랑플라스와 시청사와 길드 건물을 중심으로 살았지만, 귀족들은 이 언덕에 저택을 짓고 살았다.

윗동네에 브뤼셀 왕궁을 지은 뒤, 레오폴드 2세는 왕궁에서부터 이 귀족촌 일대를 신생 벨기에의 문화적 심장부로 만들고자 했다. 바로 '예술의 언덕' 프로젝트였다. 왕은 궁전들을 사들였고 중세의 귀족 주거지를 철거하였으나, 왕의 사후에는 그 야심도 건설자금도 사그라졌다.

이 도시재생 프로젝트는 1910년 브뤼셀 세계박람회를 기점으로 재추진되어 분수와 폭포가 있는 계단식 공원이 되었다가 1950년대에야 완성되었다. 계단식 공원에는 지하주차장이 건설되고 왕립미술관, 악기미술관, 왕립도서관, 빅토르 오르타의 예술궁, 시네마테크 등을 아우르며 가히 예술의 언덕이 되었다. 그 언덕에 마그리트 미술관이 있다.

마그리트 미술관

르네 마그리트^{René Magritte}는 1898년 벨기에 에노 주 레신에서 태어났다. 프랑스와 접한 왈롱 지방의 소도시에서 포목상을 하는 집의 장남이었다. 유년을 보낸 곳은 상브르 강이 흐르는 공업도시 샤를루아 근

르네 마그리트 〈연인들〉,
1928, 뉴욕 현대미술관.

방이었는데, 샤를루아는 왈롱에서 가장 큰 도시로 탄광과 제철산업의 중심지였다.

마그리트의 어린 시절 일화 가운데 가장 많이 알려진 것은 어머니의 죽음과 관련된 일이다. 여러 번 자살을 시도했던 어머니 때문에 아버지는 방문을 걸어 잠그기도 해보았으나, 또다시 사라진 어머니는 여러 날이 지나 상브르 강 하구에서 발견되었다. 마그리트도 현장을 목격했고 이때 어머니의 얼굴은 입고 있던 잠옷으로 덮여 있었다고 한다. 마그리트가 열세 살 때의 일로, 이 이미지가 그의 여러 그림에서 나타난다고 사람들은 분석한다. 마그리트의 전기에 따르면 루이 스퀴트네르 Louis Scutenaire가 전한 말인데, 루이는 마그리트와 가장 가까웠던 친구이자 초현실주의자 모임을 함께한 시인이었으니 지어낸 말은 아닌 듯싶다. 하지만 마그리트는 자신의 성격이나 작품세계가 어떤 상황에 의해 그리되었다고 생각하지 않는다며 '결정론'을 부정했다. 그는 심리학도 믿지 않았다.

마그리트의 어린 시절이 안온하지는 않았으리라고 짐작할 수 있다. 아버지는 일로 집을 비울 때가 잦았고, 남동생 둘과 함께 가정교사의 손에 맡겨진 마그리트가 살았던 동네 또한 썩 화사한 고장은 아니었다. 샤를루아는 탄광이나 공장 등 열악한 환경에서 중노동을 하며 살아가는 노동자들이 많은 도시였고, 벨기에 역사에서 '1886년 사회주의 혁명'이라 불리는 파업 시위와 '1893년 총파업' 등 굵직굵직한 사건이 일어났던 곳으로 노동운동과 사회주의 정치의 근거지였다. 마그리트 또한

초현실주의 예술가들이 그랬듯이 공산당에 가입하기도 하는 등 사회주의적 입장을 견지했다.

미술관은 시간순으로 마그리트의 삶과 작품세계를 보여준다. 3층에서 그의 일생이 시작되었다. 고향을 떠난 마그리트는 제1차 세계 대전 중이던 1915년부터 브뤼셀 왕립예술 아카데미를 다녔고 1922년에 스물네 살 때 결혼했다. 열다섯 살 무렵 샤를루아에서 스쳐가듯 만난 열두 살 소녀를 브뤼셀에서 우연히 다시 만나 연인이 된 것이다. 전시실에 걸린 조제트와 르네의 결혼사진이 눈부셨다. 조제트 없는 마그리트가 가능했을까?

남자 예술가들이 연인을 뮤즈로 삼는 경우는 흔하지만, 저지대의 화가들은 어쩐지 뮤즈가 불러일으킨 예술적 영감을 결혼이라는 일상생활에 포개어 스며들게 하는 데 서툴렀다. 예술적 자아를 실현하려는 욕망이 남달리 컸던 이들에게 사랑과 삶이라는 욕망은 억압되고 공존할 수 없는 것으로 여겼을까? 아내의 초상화를 그린 판 에이크, 충실한 남편 루벤스, 결혼을 위해 종교까지 바꾼 페르메이르가 그 예외라면 그들의 뒤를 잇는 이가 애처가 마그리트다. 조제트는 마그리트의 작품세계에도 깊숙이 들어와 있는 인물이었다.

마그리트가 결혼 몇 달 전 친구에게 쓴 편지[24]는 "조제트를 가능한 행복하게 해주고 싶다… 안정적인 중산층 생활이 주는 평온 속에서…"

24 예술 아카데미에서 만난 친구 Pierre Flouquet에게 1921년 11월에 쓴 편지. 《Magritte A to Z》, Ludion (2011), p.14에서 재인용.

라며, 사랑에 빠진 사내가 품을 수 있는 가장 찬란하고도 가장 소박한 마음을 드러냈다. 얼핏 진부해 보이기도 하지만, 마그리트가 우리의 관념에 돌을 던지며 삶을 환기할 때 사용한 소재들은 지극히 진부하고 일상에서 흔히 접할 수 있는 물건이나 풍경이었다. 담배 파이프, 커튼, 촛대, 열쇠, 중산모 따위는 전부 부르주아적이고 안온한 삶에서 쉽게 손에 잡히는 것들이었다.

브뤼셀 아카데미 시절에는 보헤미안처럼 살았고 전위예술에 흠뻑 빠져 있던 마그리트도 옷차림만은 꽤 보수적이었다. 이젤 앞에 앉아 있을 때조차 챙겨 입은 양복에 넥타이, 그리고 즐겨 썼던 중산모는 그의 아이콘이 되었다. 그런데 포마드로 빗어 넘긴 머리에 중산모와 양복 차림은 당시 벨기에 중산층 신사의 교복이나 마찬가지였다. 그는 어디서나 흔히 볼 수 있는 누군가였고 그 진부함과 일상성을 즐겼던 듯싶다. 전시회마다 성황을 이루어 작품이 다 팔리곤 했을 때도, 중산모를 쓰고 조제트와 함께 살아가는 일상을 넘어선 쾌락이나 사치는 그에게서 찾아보기 어려웠다.

미술관 2층에서부터 화가 마그리트의 초현실주의가 바야흐로 시작된다. 이탈리아의 조르조 데 키리코에게서 영감을 받아 이미 초현실주의에 발을 들여놓았던 마그리트는 파리에서 3년 동안 지내며 〈초현실주의 선언〉을 쓴 앙드레 브르통을 만났다. 전시 내용은 그가 다시 브뤼셀로 돌아온 1930년부터 시작한다. 대공황으로 그림 시장은 위축되고

계약했던 갤러리도 문을 닫았기에, 그는 동생 폴과 함께 광고회사를 차리고 포스터나 책 일러스트를 그려 생계를 꾸렸다. 이미지와 반복이라는 개념이 서서히 자리잡았다. 1933년에 브뤼셀에서 개인전을 연 이후로 뉴욕과 런던에서 잇달아 전시를 열었으며 30년대 말에는 제법 국제적인 화가가 되었다.

브뤼셀에는 마그리트 말고도 초현실주의자 화가들이 꽤 있었다. 마그리트는 자신을 벨기에인이라는 틀에 가두지 않았으나 프랑스보다는 자국의 화가들과 교감했고 엔소르나 비르츠 같은 벨기에 화가들의 영향도 언뜻 비친다. 이후 그는 벨기에 화가로서의 정체성에 관한 질문에 벨기에적인 것이 무엇인가, 벨기에 회화란 일반적인 예술사의 수많은 장면 중 하나가 아니냐고 반문하며 사람들이 언급하는 히에로니무스 보스는 민간전승과 환상의 세계에 살았으나 자신은 현실 세계에 살고 있다고 답하기도 했다. 초현실주의 거장이 자신은 현실을 그리는 사람이라고 주장한 것이다.

제2차 세계대전 중에는 캔버스를 구하기가 어려워지자 손쉽게 구할 수 있고 대량생산되는 병에 그림을 그리기도 했다. 독일군이 벨기에를 침공해 오자 마그리트 또한 피난 행렬에 동참했으나 몇 개월 후에 다시 브뤼셀로 돌아왔다. 전쟁의 암울함 속에 그의 아이러니는 화사한 색감으로 나타나 마치 인상주의로 되돌아간 듯 '르누아르 시대'라고 불리는 한 시절을 만들어냈는데, 이 같은 마그리트의 여러 '시대' 중에서도 나

위 ｜ 르네 마그리트 〈생략 부호〉, 1948.
아래 ｜ 르네 마그리트 〈그림으로 표현한 내용〉, 1948, 개인 소장.

는 바슈 시대Periode Vache에 눈길이 갔다. 참으로 마그리트다운 또 하나의 시절이다.

바슈 시대란 1948년 마그리트의 작품세계에 뜬금없이 돌출했다가 사라진 비논리적인 시기를 화가 스스로 일컬은 말이다. 그해 마그리트는 드디어 파리에서 단독전을 열자는 제안을 받는다. 이 세계적인 초현실주의 화가는 유독 파리에서만은 외면을 받았다. 파리는 언제나 예술의 중심이었고 특히 초현실주의 운동의 기지였으나, 벨기에 초현실주의의 중심인물인 마그리트에게는 파리에서 전시회를 열 기회가 오지 않았다. 브뤼셀에 돌아온 이후로 그는 파리의 화단과 뜨악했다.

마그리트는 이 전시를 위해 5주에 걸쳐 그림 39점을 즉흥적으로 급하게 그린다. 이제껏 그의 작품세계에서 보지 못한 새로운 그림들이었다. 캐리커처나 만화 같기도 하고 엔소르나 마티스의 영향을 받은 듯도 했다. 누가 봐도 조악하게 갈겨 그린, 이른바 '배드 페인팅Bad Painting'이었다. 내용 면에서도 새로운 주제가 아니라 자신의 기존 작품들을 재활용하거나 엔소르·마티스·미로 등의 작품을 패러디하다시피 했다.

마그리트가 붙인 '바슈Vache'라는 이름에는 프랑스어로 '암소'라는 뜻과 함께 '야비하고 짓궂다'는 뜻이 있으니, '야생적'인 포비즘에 대한 풍자를 담은 말이었다. 일련의 바슈 그림들은 마그리트가 파리 화단의 오만함을 조롱하고자 마음먹고 한 도발이었다. 마그리트를 중심으로 한 브뤼셀의 초현실주의자들은 파리와 다소 다른 초현실주의를 내놓았고, 이에 대해 파리의 초현실주의자들은 한마디로 '너희가 뭘 아느냐'라는

태도였다. 파리에서 보면 브뤼셀은 그저 변방이었다. 보들레르가 그랬듯이, 파리 예술가들은 브뤼셀을 얕잡아보기 일쑤였다. 마그리트의 친구이자 시인인 스퀴트네르가 전시회 홍보 책자를 만들었는데 '우리는 촌놈에 시골뜨기라, 예절이라고는 모른다는 걸 아시겠지요'라며 파리 화단의 오만함을 비꼬았다. 마그리트는 전시회 이후 다시 본래의 스타일로 돌아갔다.

마그리트가 1960년대 팝 아트와 개념미술에 크게 영향을 준 것은 잘 알려졌는데, 이 바슈 그림들을 놓고 보면 1980년대 이후 배드 페인팅의 선구자라 해도 되지 않나 싶다. 배드 페인팅이 현대미술에서 '좋은 미술good art'로 인정받는 개념미술과 대조를 이룬다는 점에서도 그렇다.

미술관 1층은 1951년부터 마지막 1967년까지의 삶과 작품이 전시되어 있다. 화가로서 더할 나위 없는 시절이었다. 작품은 기운차게 쏟아져 나왔고 전 세계에서 전시 요청이 쇄도했다. 살림 형편도 좋아졌으나, 미술품이 지금처럼 고가로 거래되어 예술가를 백만장자로 만들던 시절은 아니었다.

비틀스의 폴 매카트니가 마그리트의 그림을 싸게 살 수 있었다는 일화를 보아도 그렇다. 매카트니는 마그리트의 그림을 좋아했는데, 비틀스 멤버들 역시 마그리트의 유머 감각에 끌렸던 모양이다. 마그리트가 오전 9시부터 오후 1시까지 규칙적으로 그림을 그리며 중산모를 쓴 평범한 남자임을 알고 더 호기심이 일었다고 한다. 런던의 화상이 비틀스

에게 가져다준 그림은 바로 마그리트의 사과였으며, 이 사과는 비틀스가 세운 '애플 레코드' 사의 로고가 되었다.

마그리트 박물관

브뤼셀에는 마그리트 뮤지엄이 두 곳이다. 두 번째 마그리트 박물관은 마그리트 부부가 1930년부터 24년 동안 살았던 집이다. 3년 동안의 파리 생활을 접고 브뤼셀로 돌아와 시내 북쪽의 예테Jette에 둥지를 틀었던 때 그는 32세 즈음이었다. 그를 알아주는 사람들이 얼마간은 있었지만, 화가로서 아직 큰 명성을 얻진 못했기에 동생과 함께 광고회사를 차려 생계를 꾸렸던 시절이다.

아문센이 탔던 남극 탐험선 벨지카 이야기로 장식된 벨지카 지하철역을 나와 '마그리트 박물관' 표지판을 따라가는 길은 아무 일도 일어날 것 같지 않은 주택가였다. 눈에 띄는 점이라면 마그리트의 아이콘이 된 중산모 남자가 입간판으로 서 있다는 정도였다.

3층짜리 벽돌집은 초현실주의 거장이라면 이 건물 전체를 거처로 삼았다 해도 결코 과하다 할 수 없는 크기였는데, 마그리트 부부는 '루루'라는 이름의 개 한 마리와 함께 이 집 1층에 세 들어 살았다. 위로 두 가구가 더 있는, 말하자면 공동주택이었다.

현관문에는 박물관 관람 목적이라면 벨을 두 번 누르라는 쪽지가 붙었고, 벨 위에는 '마그리트'라는 글자가 적혀 있다. 쪽지에 적힌 안내문

마그리트의 집과 거실.

은 프랑스어·네덜란드어·영어·독일어·일본어 순이다. 현관문을 열어
준 사람은 한껏 웃는 얼굴로 환영하며 '어느 나라 말로 할까요' 하고
물어온다. 방문객은 나 혼자다. '프랑스어·네덜란드어·영어 중에'라는
말이 생략된 질문임을 알기에 네덜란드어면 좋겠다고 했더니 네덜란드
어 자료를 가져다주고 플란데런 억양이 없는 네덜란드어로 안내를 해
주었다. 프랑스어를 모국어로 하는 브뤼셀 사람일 것이다.

이 집에서 마그리트의 작품 중 절반가량이 나왔고, 초현실주의자 동
료와 친구들이 일요일이면 거실에 모였다. 폴 누제Paul Nouge를 비롯하
여 므장스E.L.T. Mesens·스퀴트네르·앙드레 수리Andre Souris·마르셀 마리
엥Marcel Marien 등이다. 이들은 하나같이 문학과 음악·철학·미술을 넘
나들며 함께 소책자를 펴내고 전시회를 열곤 했다. 마그리트가 그림을

내놓으면 친구들은 제목을 던졌고, 스퀴트네르의 제안이 채택될 때가 많았다. 일요모임의 친구들 가운데 여럿이 시인이었고, 마그리트 또한 보들레르나 베를렌의 시에 기대어 그림 제목을 붙이곤 했다.

마그리트 부부가 살았던 1층에는 그들의 손때가 묻은 가구와 실내장식이 복원되어 있다. 어떤 물체를 본래 있던 곳에서 떼어내어 다른 관계에 두는 데페이즈망 기법의 소재가 된 사물들을 집 구석구석에서 발견할 수 있었다. 마그리트는 본디 있던 곳에서 사물을 떼어내어 그 본질이나 용도와 상관없이 엉뚱한 환경에 놓음으로써 우리를 건드리는데, 그 사물은 대체로 우리 주변에 있는 별날 것 없는 물건이었다. 그 친숙한 사물들은 이 집에서는 본디 있던 자리로 돌아가 놓여 있다.

현관문을 들어서자마자 위층으로 올라가는 계단은, 흔히 〈이렌Irene〉이라고 불리는 그림 〈금지된 독서〉의 배경임을 단박에 알아볼 수 있었다. 이 그림을 갖고 있던 이렌 아무아Irene Hamoir는 스퀴트네르의 아내로, 역시 초현실주의 모임을 함께했던 작가이며 마그리트 부부와 가장 가까운 친구이자 동료였다. 마그리트는 그녀를 곧잘 시렌sirene라 불렀는데, 그림에서는 이름의 알파벳 i를 가운뎃손가락이 대신한다. 당시 《이렌의 음부》(1928)라는 성애소설이 검열을 피하여 익명으로 출판되었는데, 저자는 바로 프랑스 초현실주의자 그룹의 일원이며 "여자는 남자의 미래다"로 시작되는 시를 쓴 루이 아라공이었다. 막힌 벽과 가운뎃손가락 그림·제목 등에서 아라공의 소설을 동시에 떠올리게 된다. 이 계단의 난간동자 역시 마그리트의 그림에 자주 등장하는 모티브다.

르네 마그리트 〈금지된 독서〉,
1936, 마그리트 미술관.

거실에는 〈인간의 조건 Ⅰ〉(1933)·〈아른하임의 영토〉(1949) 등 여러 그림에 등장하는 창문으로 거리가 내다보이고, 동생 폴과 조제트가 쳤던 피아노가 놓여 있다. 초현실주의 모임의 음악가 동료들도 건반을 두드렸을 터이다. 마그리트는 방마다 다른 색으로 벽을 칠했는데 거실은 하늘색이다. 고전적인 가구는 조제트의 취향이었다고 한다. 그리고 〈고정된 시간〉에서 기차가 튀어나오는 바로 그 벽난로가 있다. 마그리트의 후원자 에드워드 제임스의 런던 저택 무도회장에 걸렸던 그림이다.

〈보이지 않는 세계〉를 열어젖힌 거실의 프렌치 도어는 침실로 이어졌다. 마그리트가 젊은 시절에 디자인한 빨간색과 검은색 가구는 '더 스테일'이나 '바우하우스' 스타일을 연상시킨다. 침실 다음 방인 아틀리에는 부엌과 연결된 것으로 보아 본디 식사공간이었을 게다. 마당 끝에 광고회사 '스튜디오 동고'의 작업실이 있지만, 마그리트는 집 안에서 주로 일했다고 한다. 벽에는 만 레이의 사진 작품이 걸려 있다.

마그리트의 초현실주의 세계는 문이나 창문을 매개로 할 때가 잦다. 창문 앞에 세워둔 캔버스에 그려진 풍경은 창문 밖 실제 풍경을 가리고 있으나, 감상자의 의식 속에서 풍경은 방 안과 방 밖에서 동시에 존재한다. 마그리트는 이것이 우리가 세상을 보는 방식이라고 했다. 단지 우리 의식 안에서 일어나는 일일지라도 우리 외부의 것으로 여겨진다는 말이다. 캔버스 안도 그림이고 캔버스 밖도 결국은 그림이다. 풍경은 안에도 있고 밖에도 있다.

집 안을 둘러보자니 안팎의 세계를 다루는 그의 태도가 이 집의 구

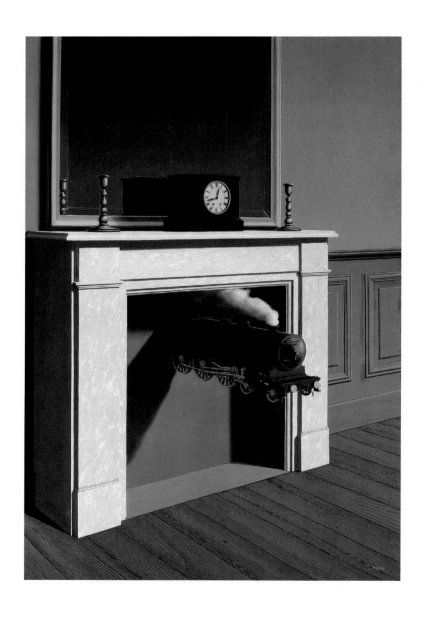

르네 마그리트 〈고정된 시간〉,
1938, 시카고 미술관.

조와도 관련 있지 않을까 하는 생각이 들었다. 1925년에 지은 이 집은 저지대 도시 주택의 전형으로, 도로에 면한 폭이 좁고 뒤쪽으로 길쭉한 띠 형태의 대지에 서 있다. 그러니 각 방의 구획은 거실에서 침실·부엌까지 일자 형태가 되고 하나의 방을 지나 다른 방으로 드나들게 된다. 옆집과 벽이 붙어 있는 연립주택이기에 창이 난 방향은 일정하다. 델프트의 화가 더 호흐가 열린 문이나 창을 통해 집 안과 밖에 깊이를 담아 그려냈던 것처럼, 이 집에서도 문과 창은 다른 세계로 이동하는 매개이면서 동시에 그 공간을 내부로 만들어주는 구조가 될 수밖에 없다. 문과 창이 안팎을 중재하고 통합한다.

위층에는 부부의 삶의 궤적이 진열장 안에 고이 전시되어 있다. 사진, 편지, 여권 같은 아주 개인적인 물건부터 포스터, 팸플릿 등 초현실주의 활동과 관련된 자료까지. 조제트의 손거울·열쇠·촛대부터 미셸 푸코에게 한 권의 책을 쓰게 한 담배 파이프까지. 그 생활의 한 조각조각들이 그야말로 '고정된 시간' 안에 담겨 있다.

앙드레 브르통은 프로이트의 영향을 받아 꿈과 무의식을 파고들었다. 그에게 초현실이란 무의식의 세계로, 이성이나 논리가 간섭하지 않는 사유 그 자체를 고스란히 드러내어 받아쓰는 심리적인 자동기술 automatism이었다. 반면 마그리트는 의식과 무의식을 따지는 데에는 관심이 없었다. 일상적 사물에서 그 용도가 되는 본질을 제거하여 엉뚱한 곳에 갖다놓거나 양립할 수 없는 것들을 함께 배치하여 그로부터 발

르네 마그리트 《보이지 않는 세계》,
1954, 텍사스 휴스턴 메닐 컬렉션.

생하는 것에 마음을 기울였다. 마그리트는 그것이 '신비로움'과 '시'라고 했다. 그에게 신비란 무의식이나 존재의 조건이 아니라 실존의 개념으로, 일상과 평범함 속에 있는 것이었다.

그의 그림을 놓고 현대철학의 여러 주제가 다루어지는 일이 우연은 아닐 터이다. 마그리트는 데카르트와 칸트·헤겔·하이데거를 즐겨 읽었으며 자신을 '생각하는 사람이자 제 생각을 그림이라는 수단을 통해 소통하는 사람'[25]으로 여겼다. 밤과 낮이 공존하는 세계도 그에게는 합리적이고 마땅한 이야기였다.

마그리트는 1949년부터 60년대 중반까지 '빛의 제국' 연작을 27점가량 그렸다. 연작이 꾸준히 나온 데에는 마그리트의 작품을 맡아서 거래하던 뉴욕의 미술상 이올라Iolas의 역할이 컸다. 이올라는 마그리트의 작품세계를 이해하면서도 세계 미술시장의 흐름과 상업적 성공에도 눈이 밝았고, 마그리트 또한 팔리는 그림을 그리는 일에 저어하지 않았다.

밤과 낮의 대조란 초현실주의자들을 매료시킨 주제였던 모양이다. 앙드레 브르통은 "오늘 밤에 해가 나기만 한다면…"이라는 시[26]를 읊었고, 독일의 초현실주의 화가 막스 에른스트도 〈밤과 낮〉이라는 작품을 남겼다. 브르통의 시뿐만 아니라 루이스 캐럴이 이 그림에 영감을 주었다

25 《Magritte A to Z》, Ludion (2011), p.132에서 재인용.
26 'Si seulement il faisait du soleil cette nuit'. 앙드레 브르통의 시집 《땅의 빛》(1923) 중 〈깃털〉의 첫 구절.

르네 마그리트 〈빛의 제국〉,
1954, 브뤼셀 마그리트 미술관.

는 의견도 있다.

루이스 캐럴은 초현실주의자들이 사랑한 작가였고, 마그리트도 〈이 상한 나라의 앨리스〉라는 그림을 그린 바 있다. 《이상한 나라의 앨리 스》에는 밤과 낮의 동시성을 담은 시가 나온다.

해가 바다를 비추고 있었어. / 온 힘을 다해서. / 해는 정성을 다해 / 파도를 매끄럽고 반짝이게 했어… / 참 이상한 일이지 / 때는 한밤중이 었으니.

— 〈바다코끼리와 목수〉 중에서

1956년 마그리트가 한 방송에 출연하여 이 그림에 대해 직접 말한 내용은 여러 책자에서 언급된다.

"그림에 표현되는 것은 눈에 보이는 것이자 사유가 이루어진 것을 말 한다. 따라서 이 그림에 표현된 것은 내가 사유한 것들로 엄밀히 말하면 밤 풍경, 그리고 대낮에 보는 것과 같은 하늘이다. 이 풍경은 밤과 낮의 하늘에 대해 생각하게 한다. 이 밤과 낮의 동시성에 우리의 허를 찌르 고 마음을 끄는 힘이 있는 듯하다. 나는 이 힘을 '시'라고 부른다."[27]

'빛의 제국'이라는 제목은 시인 폴 누제가 붙였다.

27 《Magritte museum guide》, David Sylvester, 2010, Harry N. Abrams, p.145.

플랑드르 화가들

네덜란드·벨기에 미술 기행

첫판 1쇄 펴낸 날 2017년 7월 12일
첫판 2쇄 펴낸 날 2019년 5월 15일

지은이 금경숙
펴낸이 박남희

펴낸곳 (주)뮤진트리
출판등록 2007년 11월 28일 제2015-000059호
주소 서울시 마포구 토정로 135 (상수동) M빌딩
전화 (02)2676-7117 팩스 (02)2676-5261
전자우편 geist6@hanmail.net
홈페이지 www.mujintree.com

© 금경숙, 2017

ISBN 979-11-6111-004-2 03640

• 책값은 뒤표지에 있습니다.